Tasting. 08

Tasting. 08

Tasting. **08**

Tasting.08

茶飲世紀踏查

三大茶書之一，
探源茶的誕生、流佈、風俗傳奇與不朽文藝，
成就最精彩的茶典鉅著！

All About Tea

威廉‧H‧烏克斯（William H. Ukers）—著
華子恩—譯

Tasting.08

茶飲世紀踏查

三大茶書之一，探源茶的誕生、流佈、風俗傳奇與不朽文藝，成就最精彩
的茶典鉅著！

原書書名	All About Tea
作　　者	威廉‧H‧烏克斯（William H. Ukers）
封面設計	林淑慧
譯　　者	華子恩
特約編輯	洪禎璐
主　　編	劉信宏
總 編 輯	林許文二

出　　版	柿子文化事業有限公司
地　　址	11677臺北市羅斯福路五段158號2樓
業務專線	（02）89314903#15
讀者專線	（02）89314903#9
傳　　真	（02）29319207
郵撥帳號	19822651柿子文化事業有限公司
E-MAIL	service@persimmonbooks.com.tw

業務行政	鄭淑娟、陳顯中

一版一刷	2023年09月
定　　價	新臺幣480元
I S B N	978-626-7198-60-5

國家圖書館出版品預行編目(CIP)資料

茶飲世紀踏查：三大茶書之一，探源茶的誕生、流佈、風
俗傳奇與不朽文藝，成就最精彩的茶典鉅著！ / 威廉.H.烏
克斯(William H. Ukers)著；華子恩譯.
-- 一版. -- 臺北市：柿子文化事業有限公司,2023.09
　面；　公分. --（Tasting ; 8）
譯自：All about Tea.
ISBN　978-626-7198-60-5（平裝）
1.CST：茶藝 2.CST：茶葉 3.CST：文化

974　　　　　　　　　　　　　　　　　112008859

All about Tea

推薦序

　　當我一邊閱讀，心裡就不斷地冒出驚呼的一句疑問：「究竟是怎麼樣的熱情？！」我就像是一個孩子，在書店裡翻看著自己喜歡的故事書，找個角落席地而坐，一坐就是忘了時間的一整天！因為，書裡有太多太多令我著迷的故事與情節，看著看著便入迷了，也不管現在外面世界是晴是雨、是何年何月。

　　每一篇手繪圖示、每一則發生在世界各個角落的重要茶事件、每一個年份數字，甚至是每一張圖片的取得，在當時都是如此地艱難！而且，獲得這些資料之後，還需要再煞費多少苦心，逐一驗證、考究確定後，才書寫於書中？

　　我們身處於資訊暢通的網路年代，雖然資訊獲取容易，也快速許多，但當要驗證資訊的真偽時，仍然常顯得十分吃力困難，難以爬梳考究，那麼，更何況是在距離今日近一百年前的時代！

　　「究竟是怎麼樣的熱情？！」能讓一個人如此執著地投入生命時光，不悔地四處奔走收集這一切碎散於世界各地、但關於茶的所有資料、事件與故事。

　　身為一個茶品牌的負責人，我深知茶帶給我的影響是什麼，我也能從茶的身上獲得源源不絕的熱情與樂趣，並且能夠把這些能量透過品牌所做的一切行為，如實的向外傳遞。但是，我仍然由衷敬佩這本書的作者，佩服他為了寫下此書的背後，那令人不可置信與源源不絕的熱情。我深深敬佩作者，謝謝他的奉獻，為這世界，為了茶，留下這些珍貴的資料。這是世界的瑰寶，後世人的福氣。

王明祥 / 七三茶堂創辦人，《茶味裡的隱知識》作者

　　從資深賣書人轉成書店企劃，走過二十年後退下，投入文創旅宿品牌新領域，我仍然幸運地在閱讀與飲食之路上探究。因為在跨領域的定位上，兩品牌在文化面有著同質性，我可以利用過去的經驗連結應用，還算上手。

　　飲食、食藝，範圍之廣，方方面面盡是學問；世界茶歷史從中國起源，再到日本、印度、歐洲……龐雜的茶知識靠片段收集而來。我常思索台灣人與日本人皆愛茶，為何前者著重飲宴清口與席間互動，對象是人；後者專致在茶器、茶席之間，對象是茶，

當然，這關乎文化、歷史、風俗、環境的不同；所以在茶的領域中，我只敢說我喜愛品茗所帶來的五感體會，但絕對談不上精深。也因這十多年來參與設計幾位茶學名師的新書發表會，探看老師們的茶書裡，研究茶的文化、風土、品味……以及近年在風味的系統建立，與餐茶搭配的導入（Tea Pairing），就如同葡萄酒或清酒已長年建立好餐搭的系統，縱使流派與風格相異，茶學大家們在尋茶、獵茶，深究探索的精神卻是異中求同，也使我更加佩服與敬畏茶學之路的浩瀚！

　　柿子文化主編為一系列的茶書來邀序，主編說明這套中文版巨作是源於發行於 1936 年的百年茶書經典《All About Tea》，作者美國茶達人烏克斯，這是他費時二十五年訪查及資料蒐集的研究成果；我覺得眼熟，猛然想起過年期間無意中在「台灣茶學會」網站上瀏覽了一篇文章，是「人澹如菊書院」創辦人，也是資深茶人李曙韻老師所寫的「茶之旅－我的大吉嶺紅茶之行」，敘述她在 2004 年初，就是帶著烏克斯的《All About Tea》與一顆朝聖的心，開始尋訪紅茶之旅呢！

　　真是欣喜！我找到可以幫助我完整收攏聚合茶的領域寶典了，而且是中文版！

　　看作者描述茶飲的誕生與擴張、風味傳布、製作工序、茶葉貿易、文化藝術、飲茶風俗……以及美學。看茶聖千利休讓中產階級接觸茶道，並將茶道儀式引進更高等級的美學階段，被視為這項藝術的修復者。

　　想到古俗，烏克斯敘述「在荷蘭，茶不是用杯子喝，而是用碟子，而且要發出他人聽得到的吸啜及嗅聞聲音，來表示滿意，這是對女主人提供『好茶』的禮貌回報。」這不是與葡萄酒最早也是用酒碟喝，一樣的道理？

　　好水，也是成就一壺好茶的必備要件，酷愛《紅樓夢》的李曙韻老師曾到北京胡同利用冬雪煮茶，眾人讚好！讓我想起《紅樓夢》中，賈寶玉寫了冬夜即事詩：「御喜侍兒知試茗，掃將新雪及時烹」，敘述善於煮茶的妙玉是如何執壺以雪煮茶，是茶器與好水的講究，妙哉！

　　關於茶的一切，數不盡的千年風華。本書在三大主題中，我可以把它當作工具書，收攏聚合茶的知識，輔助我持續在清香流動的茶海優游，也在此推薦給您。

李絲絲 / The One 文化長

　　來自於茶葉家族的我，對茶葉所有的一切有著莫名的著迷，自己投資非常多的時間與精力去爬梳世界茶歷史脈絡，講茶學院也致力於保存臺灣茶文化歷史資料而努力。過程中，彷彿在茫茫大海裡想找到方向般不容易，再加上現在的資訊爆炸，我們事實上不容易分辨知識的正確與否，當我從出版社拿到這系列書時，一翻開目錄，讓我內

心充滿了興奮與雀躍。作者威廉・H・烏克斯於 1910 年代開始著手茶葉相關資料的收集，當時的時空背景是第一次世界大戰爆發、全世界都籠罩在動盪不安的年代，作者願意投資二十五年的歲月，來回穿梭於各國圖書館收集資料，並實地考察茶園，想必他對於茶本身的熱愛程度，遠遠超乎一般人對茶僅是簡單飲品認知的範疇，我真心覺得，這系列書是威廉・H・烏克斯用生命與行動完成的一部「茶知識寶典藝術品」，我非常感恩有機會能第一手拜讀這本經典著作。

如果你是感性的讀者，喜歡用文化與歷史來認識茶，這系列書對東西方的茶葉起源與歷史脈絡都闡述得相當完整，甚至於其他書籍鮮少提到的茶葉文學之美，其中包含中國、日本與歐洲等東西方文化對於茶的文學詮釋、各國喝茶禮儀等，都收集整理成非常珍貴的資訊，讓讀者更容易觀察出不同文化對於茶的情感。

如果你是理性的讀者，想要認識 1910 年代不同產茶國的種植技術、加工步驟（當然，目前有些機器有更新，但基礎的過程是一樣的），都有系統性詳盡的紀錄文字，甚至是地圖、平均氣溫、土壤成分表等科學的資訊，可提供給讀者。

如果你是對行銷感興趣的讀者，你可以從書中發現，一棵茶如何千變萬化的瘋迷不同宗教、種族與文化，小範圍到不同國家的茶葉行銷宣傳（跨越東西方世界，實在是太令人驚訝其資料的完整性），大範圍到十幾個產茶國與消費國的生產與貿易演進。

最後，我完全可以體會作者說出以下文字的心情，因為，畢竟他是生存於動盪的世界中，而經過疫情後，目前全世界何嘗不是存在精神、物質、國際關係方面的動盪呢？期待這本書能做為讀者們一個認識茶葉美好的橋樑。

> 茶不僅對一個國家的冷靜清醒有所貢獻，
> 還能在沒有烈酒所帶來的刺激下，
> 為社交界所有源於交談之樂趣賦予魅力。
> 茶是人類的救贖之一。

湯尹珊 / 講茶學院共同創辦人

看到這本書時，發現內容將世界各國茶相關的歷史文化、各國的茶葉加工特性、茶與器、茶與人的行為科學等等，統統都詳細敘述了。

不禁想起 1984 年，當時臺灣出國旅行是一件艱難的事情，我的老師吳振鐸拿了五千元臺幣，鼓勵我跟著茶葉親善大使團到美國，然後老師說：「幫忙買一本書，Tea of the world。」

　　然後一直到 2023 年，書還沒有買到，因為沒有老師要的內容，但這本書的出版，終於讓我可以了了這件長期壓在心頭之事，可以向老師報告：「書買到了！」

　　建議臺灣靠茶吃飯的茶友一定要買來深入研究，當你知道歷史上各國的茶葉發展因素、各地方需求什麼類型的茶葉，這樣才能正確的拓展自己的產業，尤其是教茶的老師，這是一本非常完整的教學教材喔。

藍芳仁 / 前亞太創意技術學院茶業技術應用系主任

　　「茶」字，由「人」在「艸」、「木」之間所組成，生長於天、地中的茶與人相遇，共筆寫下了無數傳奇，從柴米油鹽醬醋茶，到琴棋書畫詩酒茶，茶既是生活，也是藝術。這謎一般的植物，有著詩一般的身世，在時光流轉中溫熱地浸入人們的靈魂，在歷史扉頁間氤氳出漫天的風起雲湧，悄然魅惑了全世界，蕩漾出無盡若夢詩篇。

　　本書的作者像是一位時空旅人，悠遊於產茶國度阡陌間，巡航於萬千文獻史料中，展開一場壯闊的尋茶之旅，以時間為經、空間為緯，編織出一部令人驚歎的茶遊記。他從古老神話出發，如同偵探般地考究茶的起源，再條理分明地從歷史、技術、科學、商業、社會、藝術等觀點切入，層層解析茶的身世之謎，深入探討這東方秘藥如何令各國為之上癮，撼動了人類文明，重寫了全球經貿版圖，點燃了藝術家的靈光，改變了世界。

　　書中論及《茶經》的篇章寫到：「一個人所能成就的最偉大的事，便是對某事有所領會，並以最簡單的字彙表達此事。」作者梳理史料的清晰邏輯、資料論證的多元視角、流暢易懂的文字表述，便深切地體現了這樣的智慧。字裡行間沒有艱澀難懂的專業術語，也不見矯揉造作的繁複文句，關於茶的一切在他的筆下娓娓道來，如此平易近人，讓閱讀本書成為一種愉悅的知識享受。

　　閱讀一本書，就像展開一場旅程，讓自己走進更遼闊的世界，拓展認知的邊界。誠摯地推薦大家翻開這本茶的百科全書，漫步在暗藏茶香的書頁間，探索茶的多重宇宙，開啟一場橫跨數千年的超時空壯遊。

劉一儒 / 新北市坪林茶業博物館館長

Preface
序言

作者在近百年前首度造訪東方的茶葉國度，並開始為以茶為主題的著作收集素材，經過初步調查後，他到歐洲與美國的重要圖書館與博物館中展開研究；這項工作一直持續到西元 1935 年將最終定稿送到印刷廠為止。

在書籍出版的十二年前，作者就已經展開素材的挑選與分類，之後更為了修正並更新手邊的資料，花費了一年的時間在產茶國度之間旅行，因此原稿的實際寫作時間超過十年之久。

自從陸羽在西元 760 年至 780 年間創作《茶經》開始，已經有大量關於茶的著作出版。這些書籍大部分都與茶這個主題的特定方面有關，而且常常包含了宣傳內容。在關於茶的一般特性方面，數十年來未曾有過以英文撰寫的著作，而本書是第一本完整涵蓋了茶的所有面向的獨立作品，而且訴求對象包含了一般讀者和那些與茶直接相關的人士。

所有歷史文獻都已考證過原始資料，貿易及工藝技術章節也已由合格的權威專家審核通過，力求本書的內容詳盡徹底並具有權威性。

除了正式的致謝之外，作者還想要感謝所有協助這部作品的準備工作之人士。由於從事茶業貿易及相關行業內外人士美好而無私的合作，並以相關研究為茶方面的知識做出科學化的貢獻，才使得本著作有機會成形。

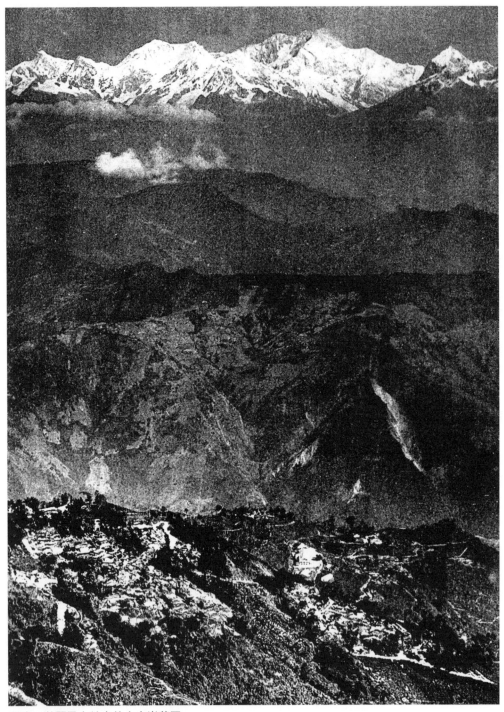

印度，壯麗雪山前方的大吉嶺茶園
前景裡的茶園、工廠，以及種植工人的小屋，都位在海拔約 1200 到 1500 公尺處。背景是喜馬拉雅山脈的甘城章嘉峰，海拔為 8500 公尺。

Contents

目錄

| Part1 |
茶飲的誕生與擴張

這種植物被普遍使用，
同時在那些國家相當受到重視。
他們會將乾燥或新鮮的這種草藥，
用水徹底煮沸。
空腹喝下一或二杯這種煮製而成的汁液，
能解熱、緩解頭痛、胃痛、肋側或關節疼痛，
而且應該在你可以忍受的範圍內趁熱飲用。

Chapter 1　東方茶飲的起源　19

| Part2 |
品味茶之美

茶，能消磨我們的憂愁，
清醒的理智與歡快確實能夠調和：
我們要為此福分感謝這種瓊漿玉液。
在我們更為歡樂成長的同時更加睿智。
茶，來自天堂的樂事，大自然最為真實的財寶，
那令人愉悅的藥劑，健康的確切保證：
政治家的顧問、聖母瑪利亞的愛，
繆思女神的瓊漿玉液，也是天神宙斯的飲品。

Chapter 14　文學中的茶　231

附錄：茶葉年表　263

The subject in brief
主題簡述

　　茶是世界的珍寶。一開始，茶這種植物抗拒一切試圖將其移植到其他國家土地的嘗試，因此獨屬於中國所有。茶的飲用同樣獨屬於中國，而當飲茶這件事在後來被其他國家採納時，則必須配合當地條件進行修改。茶的飲用特別適合英國式的場景，而美國人對下午茶永遠無法擁有像英國人那樣的認知。茶就跟亨利衫（註：胸前半開襟的圓領上衣）一樣，是獨一無二的。

　　人類的文明發展創造出三種重要的非酒精性飲料：茶樹葉片的萃取物、咖啡豆的萃取物，以及可可豆的萃取物。茶葉和咖啡豆是世界上受歡迎的戒酒飲料的材料來源，而茶葉在所有消耗性飲品獨占鰲頭；咖啡豆居次，而可可豆則是第三名。為了精神上迅速的「爆發」，人們依舊求助於酒精性飲料，以及致幻麻醉劑和鎮靜劑之類的假性興奮劑。茶、咖啡和巧克力對心臟、神經及腎臟來說，是貨真價實的興奮劑；咖啡對大腦的刺激性較強，巧克力則是針對腎臟，而茶的刺激性巧妙地介於兩者之間，對大部分的身體功能都有溫和的刺激效果。因此，茶這個「東方的恩惠」，成為戒酒飲品中最高尚的一種，是大自然在自身實驗室中合成的一種純淨、安全且有益的興奮劑，同時是生命中主要的歡愉樂趣之一。

　　在這一系列書中，作者將從歷史、技術、科學、商業、社會、藝術等六個面向，來講述茶的故事。

　　《茶飲世紀踏查》第一章，從歷史觀點講述了西元前 2737 年茶的傳奇起源，以及西元前 550 年一份傳說由孔子編選的參考文獻，但最早提及茶的可信言論出現在西元 350 年。大自然原始的茶園位於東南亞，包括了中國西南邊境各省、印度東北部、緬甸、暹羅，以及印度支那（註：即中南半島）等地。

　　佛教僧侶將茶樹的栽種和茶飲文化，擴散至中國與日本全境。第一本茶指南是在西元 780 年左右所寫成的《茶經》，這份重要著作的摘要將在《茶飲世紀踏查》第二章中介紹。日本文學中對茶的介紹，最早可追溯至西元 593 年，而茶的種植則可追溯至西元 805 年。關於茶傳播到阿拉伯的最早記述，出現在西元 850 年；威尼斯人的記述則出現在 1559 年；英國是 1598 年；而葡萄牙是在 1600 年。荷蘭人大約在 1610 年時將首批茶葉帶到歐洲大陸；而茶的足跡在 1618 年來到俄羅斯；1648 年來到巴黎；並在 1650 年左右抵達英國和美洲。這些內容全都在後續的章節中。

　　《茶飲世紀踏查》第一部中，還將介紹早期茶被中國、日本、荷蘭、英國和美洲

接受為飲品的時代，以及名聞遐邇的倫敦咖啡館故事、十八世紀倫敦茶飲花園的消遣、因不公平的茶稅而發動戰爭的國家、全球最大的茶葉壟斷企業，還有在荷蘭人統治下，茶在爪哇－蘇門答臘所獲得的驚人發展等等。

《茶飲世紀踏查》第二部分則從藝術觀點揭露了茶在繪畫、素描、雕刻、雕塑和音樂中如何被讚頌，並展示了重要的陶製與銀製茶具。此外，還有以茶為主題進行創作的詩人、歷史學家、醫學及哲學作家、科學家、劇作家、小說作家的作品摘錄引文。

《好茶千年祕密》第一部先從茶的字源學來探討，中文「茶」這個字的廣東話發音是「chah」，以廈門方言發音則是「tay」，而茶以後者的發音形式傳播到大多數的歐洲國家。歐洲與亞洲的其他地區則採用「cha」的發音形式。植物學章節則講述林奈於西元 1753 年將茶樹這種植物分類命名為 *Thea sinensis*，不過又更改為茶屬，現今這個命名已普遍被植物學家所接受。

第二部分蒐集了茶對健康的益處，以便利的摘要形式為茶道鑑賞家、茶葉商人和廣告商，提供科學界、醫界及一般大眾對茶的看法與評價。接著，講述早期飲茶的禮節與風俗，包括了以野生茶葉為食物及製作飲料原料的原始山族部落；敘述西藏當地攪拌茶湯及飲用這種茶湯的禮節；並且追蹤英國人每天不可或缺的優雅儀式——下午茶的起源。接下來是近代飲茶禮儀及風俗，包括為何下午茶在英國是「一天當中的閃亮時刻」，以及為何美國人在能充分領略茶的樂趣之前，必須先學會悠閒的藝術。

第三部分描述了全球的商業用茶，並討論這些茶的貿易價值、茶葉的特性，以及飲用價值，同時還包括了完整的參照表格。後續章節的內容專注在中國、日本、臺灣、爪哇、蘇門答臘、印度、錫蘭，以及其他國家實際進行的茶葉栽種與製作。

《賣茶如金·席捲全球的秘史》第一部分介紹了泡茶設備的演進，從簡單的水壺到可能使大多數茶壺消失的元兇——美式茶包，並且探討了科學化的泡茶方法，以及提供給茶愛好者的購買茶葉及製作完美茶飲的建議。接著，呈現了從西元 780 年開始的茶葉廣告宣傳，一直到二十世紀初期的茶業宣傳活動與商業聯合活動。

《賣茶如金·席捲全球的秘史》第二部分，從商業觀點講述茶葉在生產國及消費國之間所經過的管道；茶葉從到達一級市場開始，一直到被零售商送貨給消費者為止，是如何進行買賣的。接下來則是關於中國、日本、臺灣、荷蘭、英國本土及英屬印度群島、美國的茶葉貿易歷史、茶業商會。

附錄部分則是茶的年表，羅列了具歷史重要性的事件。

| Part 1 |

茶飲的誕生與擴張

這種植物被普遍使用，

同時在那些國家相當受到重視。

他們會將乾燥或新鮮的這種草藥，

用水徹底煮沸。

空腹喝下一或二杯這種煮製而成的汁液，

能解熱、緩解頭痛、胃痛、肋側或關節疼痛，

而且應該在你可以忍受的範圍內趁熱飲用。

Chapter 1
東方茶飲的起源

樹小如梔子，冬生葉，可煮作羹飲，今呼早采者為茶，晚取者為茗。

茶在數不清的世紀之前起源於中國，但它早期的歷史遺落在中國晦澀難解的古老時代中，而且通常都是口耳相傳的傳統。

關於茶的起源，我們所知的一切都與帶有神話和傳說色彩的主題糾結纏繞在一起，以至於我們只能模糊地猜測哪些是事實，而哪一些又是幻想。

或許我們永遠無法得知茶最早在何時被當成飲料使用，也無法探明茶葉是如何被發現它能被加工並用於製作美味的飲料。同樣模糊不清的是，關於茶樹從何時開始栽種以及如何栽種，我們是否有機會獲得合理的正確認識。

就如同衣索比亞當地在很久以前就將咖啡視為食物，中國人從遠古時期起便已經認識茶樹，並為了食用及飲用的目的而使用茶葉。

若從中國的資料來源看來，關於茶的傳說起源可以追溯至大約西元前2737年。最早的可信參考文獻被收錄於西元350年左右寫成的中國辭典裡。在上述兩個年代之間，出現了少數可能真實可信，還有許多被假設為真的參考文獻。

用「假設」這個說法的原因，在於西元七世紀之前，現在所用的「茶」這個名稱，並不是用來稱呼茶的，當時，中國人在提到茶的時候，會使用數種其他灌木的名稱。直到唐代（西元620～907年），「茶」是這些借代的名稱中，最常被使用的一種，當「茶」回歸到「苦菜」的本義後，「茶」這個名稱才誕生。另一方面，由於「荼」和「茶」的字形如此相似，顯示了它們在字源上的密切關聯性，並啟發某些人主張「茶」是由「荼」直接衍生而來的想法。

因此，要在古老紀錄中追尋茶的早期故事，是極度困難的，因為我們很難確定許多早期文人所謂的茶，指的確實是茶，而非其他灌木。

西元前 2737 年的傳奇性起源

中國人將茶的出現，以戲劇化的方式歸納到傳奇帝王神農氏的統治年代，神農氏被稱為「神醫」，生存年代大約在西元前2737年（註：現今考證的年代約為西元前4000年左右）。對東方思維抱持支持態度的薩繆爾‧博爾（Samuel Ball）說：「與其說這是將茶的起源分派給一位高尚古人的虛榮心，不如說是一種將包括茶在內的無數藥用植物的發現，歸於神農氏的古老慣例和口述傳統。」（《茶在中國的栽種與加工》，薩繆爾‧博爾著，西元1848年於倫敦出版，第一頁。）

在《神農本草經》這本醫書中，有一條參考資料寫道：「荼，苦菜也，一名選，一名遊冬。生川谷，生益州（位於四川省境內）川谷山陵道旁，凌冬不死。三月三日（陽曆的四月時節）采，陰乾。」（註：部分內容出自《本草綱目》

中載錄的《別錄》）另一則參考文獻提到，茶葉「對腫瘤或發生在頭部的膿腫有益，或可治療膀胱微恙；能驅散因痰或胸部發炎而生的發熱；能解渴；令人不眠；能令人高興並刺激心臟。」《神農本草經》屢次被當作茶飲的古老證明。在一般大眾的心目中，這是一個表面上證據確鑿的情況，因為此處引用的是一位活躍於西元前 2700 年左右的作家。

然而，歷史的精確性毀掉了這一段引人入勝的神話，實在讓人感到遺憾，因為實際上，直到西元 25 年至 221 年的東漢時代，才有了最早以實際書寫形式出現的《神農本草經》，而茶的條目是在西元七世紀「茶」這個字開始被使用後才加入的，比寓言中神農氏寫下《神農本草經》的年代晚了三千四百年之久。

傳說由孔子所編選的茶相關文獻

這只是茶的相關圖書資料中產生的巨大謬誤之一，而更嚴重的謬誤是將一篇茶的參考文獻，歸納在傳說由孔子於西元前 550 年左右編選的《詩經》中，使得這個錯誤持續的時間更長久，並且因為所誤植之作者（孔子）的名譽與聲望，獲得了更廣泛的流傳。

這段被誤認的典故出現在《詩經‧邶風‧谷風》中的棄婦哀歌，內容是：「誰謂荼苦，其甘如薺。」許多東方學者都認同，這段引文及整首作品都沒有提到茶或茶樹。英國傳教士理雅各

（James Legge, 1815-1897）翻譯的《詩經》在學術界有著極高的評價，他將「荼」這個字譯為「苦菜」，是一種蔬菜，而「薺」則被譯為「牧人的錢包」（註：即薺菜，因其角果的形狀而得名），讓這個段落讀起來變成如下的句子：

誰說苦菜是苦的？
它如薺菜般甘甜。（《中國古典文學》，理雅各著，西元 1871 年於香港出版，第四卷，第一部。）

《茶經》成書於西元 760 年至 780 年間，是第一部關於茶的書籍，其作者陸羽在書中引用了《詩經》的詩句：「誰謂荼苦？」和「菫荼如飴」，並說明「荼」是一種蔬菜，所使用的部首是「草」而非「木」，但從以前到現在，「茶」都被視為一種樹木。偶爾仍會看到另一種訛用的版本：「誰謂茶苦？」但既然「茶」字在西元 725 年之前尚未被使用，這個版本就顯得不合理了。

即使這份有問題的儒家參考依據不值一提，但在西元前 500 年還有另一篇可能存在的參考文獻，它被布雷特施奈德（Bretschneider）所引用，而根據著名荷蘭植物學家寇恩‧斯圖亞特（Cohen Stuart）的描述，布雷特施奈德是一位業餘漢學家。

這段引言出於《晏子春秋》，其中提到了「茗菜」（註：另有版本為「苦菜」），意思是「茗（茶）這種蔬菜」，晏子（西元前 578～500）的年代與孔子（西元前 551～479）相近，當時茗菜是

一種食物，但它是否就是茶，仍需要進一步研究確認。（'Botanicon Sinecum II'，E·布雷特施奈德著，西元 1893 年於上海發表於《皇家亞洲學會中國分會期刊》，第二十五卷，第一三〇頁。）

超過四個世紀之後，大約在西元前 50 年時，漢代王褒在〈僮約〉一文中，提到「武都買茶」（註：另有版本為「武陽買茶」）、「烹茶盡具」，勉強算是一則可靠的茶參考文獻。武都（即武陽）位於四川省境內的山區，而四川省以茶產業的誕生地而聞名。此外，據說茶最早開始種植的地點便是四川省，多位東方學者都將王褒〈僮約〉中提到的「茶」視為茶的直接出處。因此，「四川地區在王褒的年代有茶在當地生長」的推論，是合理的。

甘露寺與茶的傳說

甘露茶的相關傳說，有時會被當作早期四川省栽種茶樹的證據，但奇怪的是，這個傳說並未出現在其他關於茶的重要中國著作裡，其內容講述在東漢時代（西元 25 ～ 221 年），甘露寺普慧禪師吳理真從印度佛門取經回國時，將一併帶回的七株茶樹種植在四川的蒙山上。

無論這個傳說有什麼事實根據，在相隔許久之後出版的一本關於茶的寓言作品《茶譜》（註：中國歷代有多本《茶譜》，從後文來看，此處似是指明代顧元慶所著的書，但翻查國家圖書館的古籍檔案，內容似乎與作者描述不符），支持這個傳說，提到茶在蜀漢時代（西元 221 ～ 263 年），首次引起帝王的注意，這可能是指甘露寺的七株茶樹。然而，薩繆爾·博爾將《茶譜》的內容排除在外，不予考慮，因為其中充斥了太多想像力豐富、年代謬誤的內容，以至於沒有任何具權威性的參考價值。

西元三世紀的茶相關評論

西元三世紀之後，關於茶的討論變得更為頻繁，而且似乎更加可信。前文提過，《神農本草經》成書於東漢時代，但「茶」在這本著作的最早版本中並未被提及，關於茶的參考條目是在大約三個世紀之後才加入的。

然而，西元 220 年過世的著名醫師兼外科醫師華陀所著的《食論》中，收錄了一則可能的參考文獻。《食論》中說，「苦荼久食，益思意。」另一則參考文獻則出現在陳壽的《三國志》中，提到在西元 242 年至 283 年間統治吳國的孫皓，暗地裡將「荈」，也就是茶，賞賜給酒量只有二升的吳國將領韋曜（註：原文為「曜素飲酒不過二升……或密賜茶荈以當酒」。升為中國的液體體積單位；十升為一斗，相當於 2.315 加侖。）

早期較可信的茶相關陳述

我們發現，西元四世紀時，於西元 317 年去世的晉朝將領劉琨，在寫給時任

山東兗州刺史的姪兒劉演的信中提到，他感覺自己年老力衰且鬱悶，需要一些真茶（註：〈與兄子南兗州刺史演書〉的原文為「吾體中潰悶，常仰真茶」）。更多關於喝茶的記述，可見於在西元五世紀成書的《世說新語》中，當時人們飲用茶的方式，類似西方人祖先飲用澤蘭草茶。該書提到，「王濛好飲茶，人至輒命飲之，士大夫皆患之，每欲往候，必云『今日有水厄』。」

《爾雅》是一本古老的中文辭典，著名中國學者郭璞大約在西元 313 年至 317 年為其作注，《爾雅》以「檟，苦茶」，為茶做出最早可被辨認的定義，郭璞的注釋補充說，「樹小如梔子，冬生葉，可煮作羹飲，今呼早采者為茶，晚取者為茗。」這則出自《爾雅》的參考條目，被許多研究茶歷史的專家認可為茶葉栽種最早的可信紀錄，而郭璞的注釋則成為茶樹植株最早的種植年代在西元 350 年之前這種常見說法的基礎。郭璞的年代所喝的茶，是一種以煎煮方式製作的藥用汁液，而且可能是苦澀的那一種，使用的是沒有殺菁的綠茶葉，但由於中國南朝宋的女文學家鮑令暉，在《香茗賦集》中以茶為詩，讓人們開始注意並讚賞茶的香氣。茶的飲用在記錄東晉歷史的《晉書》中也被提及，內容講述揚州牧桓溫（西元 312 ～ 373 年）的儉樸；他在用餐時僅放置七個裝有茶果的器皿（註：原文為「每燕飲，唯下七奠，拌茶果而已。」）。

由三國時代的張揖所編寫的百科詞典《廣雅》的摘錄中，可以找到一些北魏時代（西元 386 ～ 535 年）的茶加工過程，以及由茶製成藥用飲品的蛛絲馬跡，內容敘述湖北省及四川省的茶葉採摘與茶餅的製作方法；人們會將茶餅烘烤到發紅，敲碎成小塊，並放入陶瓷製的茶罐中，隨後注入沸水，再加入蔥、薑及陳皮（註：原文為「荊巴間採葉作餅，葉老者，餅成以米膏出之。欲煮茗飲，先炙令赤色，搗末置瓷器中，以湯澆覆之，用蔥、薑、橘子芼之。」）。

茶成為貿易商品

到了西元五世紀時，茶已經成為一項貿易商品。我們讀到北宋《江氏家傳》中的記載，在西晉時代（西元 420 ～ 479 年），江統注意到西園中醋、麵、白菜及茶的買賣，敗壞當了時政府的尊嚴（註：原文為「今西園賣醯、麵、藍子菜、茶之屬，虧敗國體。」在這一項參考條目及接下來的參考文獻中，評注者陸羽所使用的都是「荈」字，陸羽寫作的年代晚於開始使用「茶」字的西元 725 年。西元 725 年之前，最常被用來稱呼茶的字是「荈」）。

南齊武帝（西元 483 ～ 493 年在位）在遺詔中表達了他對茶的喜愛之情，並規定他死後不需以牲口做為供品；只需要糕餅、水果、茶、乾飯、酒及肉乾即可。（註：原文為「我靈上慎勿以牲為祭，唯設餅、茶飲、乾飯、酒脯而已。」）

南北朝時代的王肅（西元 464 ～ 501 年），對喝茶這件事則持有截然不同的意見，在記錄後魏歷史的《後魏錄》

中，記載王肅宣稱茶遠遜於酪漿（註：原文為「人或問之：『茗何如酪？』肅曰：『茗不堪與酪為奴。』」）。為皇家保留上貢茶葉的習慣，大約開始於這個時期。

劉宋時代（西元 420 ～ 479 年），山謙之所著《吳興記》中記載著：「烏程縣西二十里有溫山，出御荈。」

茶成為飲料

到了西元六世紀晚期，中國人普遍開始認為茶不僅是一種藥用飲料。南陳時代（西元 557 ～ 589 年），詩人張孟陽在〈登成都白菟樓〉詩中云：「芳茶冠六清，溢味播九區。」此為顯示茶被當作提神飲料的代表作品（六清為：心滿意足與憤怒、憂傷與歡樂、喜愛與厭惡，應是指〈周禮〉中的「六飲」：水、漿、醴、涼、醫、酏。九區泛指帝國全境）。

清代《廣群芳譜》的作者群，確認了茶在六世紀從藥用飲料轉變為提神飲料的過程。該書提到，茶在隋文帝時代（西元 589 ～ 620 年），首度被當作飲料來使用，儘管評價不高，茶依然被認為是有益的。不過，茶在藥物使用方面有極大的名氣，用來治療「身體產生的有害氣體，並且是瞌睡的良藥」。

第一本茶書與最早的茶稅

儘管茶的種植在西元六世紀變得更普及，但是與茶樹種植相關的園藝及其他各方面的資訊，直到西元 780 年才首次被發表在一本以茶為唯一主題的專書中。那一年，著名的中國作家兼茶道專家陸羽，應茶商之邀寫下了《茶經》，書中探討了茶這種飲料的特質與作用。在一則寓言中，《茶經》引用一位漢代帝王的話：「我喝茶的量不斷增加，我不知道這是如何發生的，但我的想像力被喚醒，而我的精神如同飲酒一般振奮。」這足以證明，茶在陸羽的時代已經從早期以未殺菁的綠茶葉片熬煮之藥汁的地位，發展成令人垂涎的浸泡產物。以書中建議的方法改善所製成之茶葉後，就能獲得品質更佳、更美味的茶飲，不再需要為了改善口味而加入香料等特定原料。書中也展現了泡茶藝術方面的逐步改進，因為陸羽特意強調了水的選擇以及滾沸的程度。

事實上，由於飲茶風氣在這個時期傳播得如此廣泛，以至於在西元 780 年，即唐德宗永貞元年時，朝廷將茶納入徵稅的對象，這是最早出現的茶稅。這項政策可能遭到了反對，因為在施行後不久便遭到廢止，但在十四年後的西元 793 年，同樣是唐德宗統治期間，茶稅再次被徵收。

因此，在隋文帝時代（西元 589 ～ 620 年），人們開始飲用茶，一直到唐德宗開徵最早的茶稅為止，茶在兩個世紀的時間內逐漸普及。

西元 850 年左右，兩名走訪中國的阿拉伯旅行者，提供了一段關於當時茶飲製作法的記述。在談到茶的時候，旅行者將它描述成中國一種常見的飲料，

同時還講述中國人如何將水煮沸，再將滾燙的水倒在茶葉上，並補充說明道：「泡製出的茶水能讓他們免於所有疾病與失調。」（《兩位九世紀回教徒旅行者在印度與中國地區旅遊的記述》，尤西比烏斯‧雷諾多〔Eusebius Renaudot〕著，西元 1733 年於倫敦出版。）顯然在西元九世紀時，中國人沖泡茶葉的方式與現在大同小異，而且一直認為茶是具有藥效的。

泡茶的文化

根據《廣群芳譜》所述，到了宋代（西元 960 ～ 1280 年），飲茶風氣遍及中國所有省分，而攪拌茶飲是出現於講究的飲茶者間蔚為風尚的一種類型。人們將乾燥的茶葉研磨成細緻的粉末，在熱水中以竹製的攪拌器攪打，其中絕對不會加鹽來調味，而有史以來第一次，茶因本身的細緻風味和香氣而獲得讚賞。老饕們對茶充滿了熱情，並反映在當時的社交與知性交流中。人們熱切地尋找新的茶葉種類，並舉辦競賽來決定它們的價值。

到了宋徽宗時代（西元 1101 ～ 1126 年），這位極具藝術氣息的皇帝認為，為了取得全新且罕見的茶種，花費任何代價都不嫌多。這位皇室鑑賞家為二十種茶所寫作的專論中（註：即《大觀茶

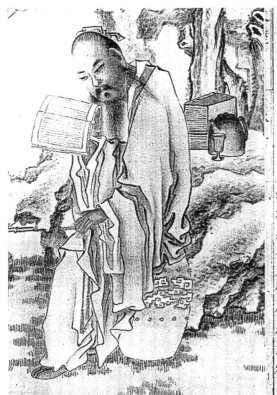

陸羽畫像以及西元 780 年第一本以茶為主題的著作《茶經》的其中一頁

論》），詳盡說明了「白茶」所具有的罕見且細緻的風味。所有城市裡都出現了精巧的茶舍，而在由菩提達摩（有時被稱為達摩）於印度創立，並於西元519年傳到中國的南禪宗佛寺中，僧侶會集結在菩提達摩的畫像前，以莊嚴的儀式從同一個碗中飲用茶水。

而後，在明代（西元1368～1644年），出現了另一本茶書，即由中國學者顧元慶所著的《茶譜》，但這本書被評價為不太具有歷史價值。

懸而未決的茶樹起源問題

「茶發源於中國」的這個觀點，在茶產業的創立以及茶被當成飲料這兩個方面，有大量確實的證據。然而，從植物學的角度來說則有其他觀點，而且科學界人士與學者之間，對於茶這種植物發源於中國還是印度這個問題，已經持續爭論許多年。在印度於西元1823年發現特有的 assamica 種之後，來自中國的茶樹品種依然持續被煞費苦心地帶到印度，此外，還有關於茶如何從印度來到中國的古代故事。有些人相信，中國人一定是從中國以外的來源，獲得可以栽種的茶樹植株。

在1870年代以印度茶產業為題寫作的薩繆爾·拜爾頓（Samuel Baildon）認為，茶是僅見於印度本地所生長的植物，而且他是這個觀念的積極擁護者；他的理論主張，茶樹植株是在一千二百年前從印度被引進中國和日本的。

他認為，茶的品種只有一種，即印度種，而中國所種植的茶樹生長狀況較差且葉片較小，是茶樹植株被運送到家鄉之外，來到不適宜的氣候下，並以不適合的土壤與照顧方法所種植的結果。（《阿薩姆的茶》，薩繆爾·拜爾頓著，西元1877年於加爾各答出版。）

爪哇茂物（Buitenzorg）實驗茶園的前任植物學家寇恩·斯圖亞特博士，在關於茶樹起源的學術論文中，對於在中國邊境地區，包含神秘的西藏山脈、雲南南部與上印度支那（註：即中南半島）等地，人跡罕至、幾乎未被探索過的叢林中，發現野生茶樹植株的相關文獻，進行詳盡的檢視。根據寇恩·斯圖亞特博士的說法，如果想要獲得茶歷史中的首要問題：「茶樹的起源之謎」的解答，答案應該會是在這個地區。

法國在印度支那的殖民地，也對茶樹的起源提供了重要的線索。寇恩·斯圖亞特博士表示，在當地大自然原始茶園核心的鄰近地帶，可能藏著這個古老謎題的解答。（〈茶樹選擇準則〉，C·P·寇恩·斯圖亞特著，刊登於《植物園公報》（Bulletin du Jardin Botanique），西元1918年於茂物縣發行，第一卷，第四部。）

大自然中的茶園

大自然最原始的茶園位於東南亞季風帶地區，那裡生長著許多種類的植物，但在原始叢林或野外，仍然能夠在泰北撣邦、緬甸東部、雲南、上印度支那，

還有英屬印度的森林中，發現茶樹的蹤
跡。因此，茶樹是包括中國和印度在內
的東南亞部分地區的當地原生種。

在野生茶樹被發現的區域裡，不同
國家的政治疆界只是虛構的線條，在此
處被劃分成不同國家之前，是由一整片
原始茶園所構成，其土壤、氣候及雨量
巧妙地組合在一起，促進了茶樹的自然
繁殖。

同時期的中國紀錄證實，大約在西
元 350 年之前，人們就開始於四川這個
內陸省份栽種茶樹，並沿著長江河谷逐
漸擴展延伸到沿海省份。然而，到了西
元 1368 年至 1628 年間，《茶譜》的作
者將最早發現茶樹的地點定在武夷山，
部分原因應該是想要有別於普遍流行的
觀點，另外則是想要藉由中國最著名且

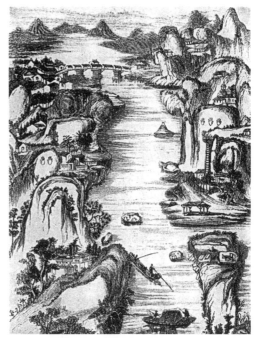

武夷山九曲溪　翻攝自羅伯特‧福鈞（Robert
Fortune）的畫作，西元 1852 年。

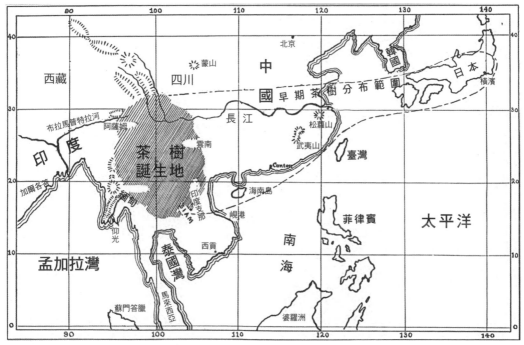

位於東南亞季風帶地區的大自然茶園

廣為人知的茶葉產地，來為他的故事增添更多光采。

在唐代（西元 620 ～ 907 年），茶的栽種範圍遍及現今的四川、湖北、湖南、河南、浙江、江蘇、江西、福建、廣東、安徽、陝西，以及貴州等省份。湖北與湖南的茶樹因其高品質而日漸聞名，從這些茶樹上採收的茶葉，會被保留下來並製成貢茶，上貢給皇帝。

在關於受到佛教僧侶啟發的早期傳說中，有利用猴子從難以抵達之處採摘茶葉的敘述。

有時猴子會為了採茶工作而被加以訓練；或者中國人在生長於岩石縫隙的茶樹附近發現猴子時，會朝牠們丟擲石塊，那些被激怒的猴群就會折斷茶樹的枝條，扔向這些人。

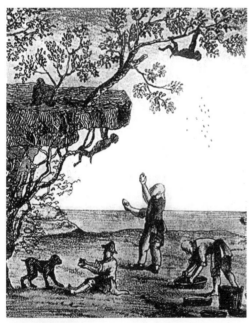

〈中國猿猴採茶〉　一幅描繪早期傳說的幻想畫作。翻攝自 Marquis 畫作，西元 1820 年。

當茶樹的種植範圍遍及中國境內各省後，茶引起了來自其他沿海國家的旅行者的注意，使得中國成為茶文化傳播到其他國家的源頭。日本是第一個茶文化傳播到達的國家。

茶被引進日本

比起在中國，茶在日本占據了更重要的社會地位，茶的知識可能在西元 593 年聖德太子統治期間，與中國的文化、美術和佛教，一同被引進這個島嶼帝國。真正的茶樹種植是在更晚的時候由日本佛教僧侶所引進的。

這些僧侶當中，有許多人在日本茶的歷史上十分有名，他們在中國進行宗教學識研究時，也同時認識了茶樹的栽種方式。當他們返回日本時，便帶了一些種子同行，而日本所栽種的茶樹便傳承自這些中國的種子。

菩提達摩的傳說

日本神話將茶在中國的起源歸功於菩提達摩。神話內容講述這位佛教聖人在冥想中對抗睡意時，將自己的眼皮割下並丟在地上，它們在那裡生根並長成茶樹。事實上，茶已經成為日本社會與文化生活的一部分，以至於日本歷史學家很難想像佛寺曾經經歷庭院中沒有茶樹生長的時期，他們很習慣在談到茶的時候，認為它一直是日本文化的一部分。

根據日本的權威性歷史紀錄《公事根源》及《奧儀抄》的記載，西元729年（聖武天皇天平元年），天皇將抹茶餽贈給百名被召喚來皇宮、連續唸誦佛教經典四日的僧人。這些精通禮儀的僧人在認識這種罕見且昂貴的飲料之後，顯然萌生了想要自己種植茶樹的渴望，紀錄中顯示，行基和尚（668-749）藉由建造四十九座佛寺，並在佛寺庭院中廣植茶樹，圓滿達成自己一生的志業。這是茶樹在日本栽種的最早紀錄。

然而，並非只有佛教僧侶渴望擁有這種中國的神聖植物，西元794年（延曆十三年），桓武天皇於平安京建立皇家宮殿，他採用中式建築，並將一片茶園圈入宮殿範圍內。

為了管理茶園，桓武天皇還在醫藥署之下設立官職，顯示茶樹在當時被視為一種藥用灌木。

由佛教僧侶傳播的文化

接著在西元805年，二十四年後的延曆年間，佛教聖者最澄（諡號「傳教大師」）從中國學成歸國，並將他帶回來的茶樹種子種植在比叡山山麓，池上茶園相傳就是傳教大師最澄最初種下茶樹的原址。隔年，即西元806年（大同元年），另一位佛教僧侶空海大師結束在中國的修業，回到日本。

空海大師跟前輩傳教大師一樣，對中國的這種令人愉快的植物，以及在宮殿與佛寺中所展現的文明發展，印象非常深刻，也渴望讓茶在自己國家的發展能達到同樣甚至更高的地位。空海也帶了一些茶樹種子回到日本，並栽種在好幾個地方。據說製茶工藝的步驟，也被他一同帶回家鄉並教授傳播。

顯然，僧侶們在寺院庭園中種植茶樹的嘗試是成功的。古老的日本歷史文獻《日本後紀》與《類聚國史》中顯示，西元815年（弘仁六年），嵯峨天皇巡遊參訪位於滋賀的崇福寺，寺院住持大僧都永忠煮茶款待天皇。記載中進一步表示，這種寺廟裡的飲料令天皇龍顏大悅，下旨命令在首都附近的五個縣廣泛種植茶樹，並指定將所產茶葉專門保留做為皇室貢品。

茶樹的種植在源光寺也獲得成功，因為根據上述史料記載，宇多天皇於西元898年（昌泰元年）退位後參訪當地時，寺院住持曾以香茗招待他。

日本第一部茶書

雖然上層階級是因為茶的藥用效果才廣泛使用它，但茶飲逐漸成為日本首都平安京最受歡迎的社交飲料，不過，它在隨後遭遇了一次戲劇性的挫敗，由於日本爆發內戰，茶被遺忘了將近兩百年之久，飲茶風氣被忽視，茶樹的栽種也完全未獲得關注。

隨著和平時期的回歸，在西元1191年（建保二年）時，由日本茶歷史中最為睿智的人物、死後被尊稱為「千光祖師」的禪宗臨濟宗創始人榮西禪師，再

次復興飲茶風氣。榮西禪師將茶樹重新引進日本，從中國帶來新的茶樹種子，把它們種在福岡的背振山山麓，以及博多聖福寺的庭院中。

榮西不僅培育茶樹，還將之視為仙藥的來源，撰有日本第一部以茶為主題的著作《吃茶養生記》，宣稱茶是「養生之仙藥也」，有延壽的功效。從此之後，原本侷限在少數僧侶及貴族成員間的飲茶風氣，開始普及到平民階層。

此外，一樁引人注目的事件也促使了茶的風行，讓茶以神奇萬能藥的角色受到萬眾矚目。大將軍源實朝（西元1203～1219年在位），曾因宴飲過度而突發急症，榮西被召喚前來為其祝禱。

這位堅信祈願功效的善良禪師，要在祝禱時加入最喜愛的飲料，於是緊急派人將種在寺廟中的茶取來。他為病人奉上一杯親手準備的茶，結果大將軍的命被救回來了。

源實朝想對茶有更多了解，榮西便將他的著作進獻給源實朝，隨後這位征夷大將軍也成了茶的愛好者。茶這種新興藥物因此聲名遠播，人民無論貴賤都尋求茶的療癒功效。

由技藝嫻熟的陶藝家敏郎所製作的茶具之外觀，也增添了茶做為社交媒介的吸引力，他從當時處於宋代的中國引進一種特殊的釉料，並運用在茶具組上，這也有助於飲茶風俗成為時尚潮流。

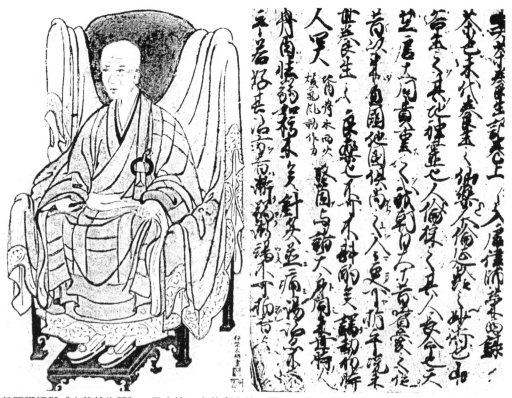

榮西禪師與《吃茶養生記》，日本第一本茶書中的一頁，年代大約在西元 1200 年

大約在此時期，榮西將一些茶樹種子贈送給鄰近京都的栂尾華嚴宗高僧明惠上人，還提供了種植與製茶的說明。明惠上人小心地遵照說明進行，並將產出的茶葉用在自己的寺院等處。

隨著茶飲風氣日益普及，茶樹的種植也逐漸擴大範圍到仁和寺、醍醐、宇治、葉室及般若寺等地區，後來更擴張到伊賀的羽鳥、伊勢的河合與神尾寺、大和的室生、駿河的清見，以及武藏的川越等地。這樣的擴張是為了滿足對茶葉不斷增長的需求。

西元 1738 年（元文三年），人稱「三之丞」的永谷宗圓發明了製作綠茶的工藝，為茶樹在日本帝國境內每個角落的普及，提供了決定性的推動力量。

在山腰上的茶園中灌溉

早期的採摘與運輸方法

日光萎凋與乾燥

炒菁作業

中國早期茶的種植與製作
根據一位中國藝術家於十八世紀創作之著色素描系列作品複製。

Chapter 2
中國與《茶經》

一個人所能成就的最偉大的事，便是對某事有所領會，並以最簡單的字彙表述此事。

當中國西南地區的居民開始認為茶具有藥用價值之後，對生茶葉的需求便迅速增長，中國人為了滿足這些瘋長的需求，便開始砍伐野生的茶樹，將茶葉從枝幹上採下，有時砍下的茶樹甚至高約 90 公分。

沒過多久，這種毀滅式的做法便讓茶樹林面臨被徹底砍光的威脅，因此，為了抵銷這個方法所造成的傷害，同時建構更方便取得的茶葉供應來源，開始出現了借用耕種其他農產品所累積的經驗與成果為基礎的原始茶樹種植形式。

舉例來說，早期農人觀察到茶樹與核桃樹在「根系向下蔓延直到砂礫層為止，隨後柔嫩的植物便開始成長」這一點十分相似。他們據此做出「茶樹植株能在碎石組成的土地上茁壯成長，其次是含有砂礫的土壤，黏土則相當不適合」的結論。因此，最早的種子和茶樹植株，在被選定的四川山區土地種下。

這大約發生在西元 350 年之前。唐代（西元 620 ～ 907 年）時，飲茶風氣已經遍及整個大唐帝國，迅速增長的茶葉需求誘使國內多數省份的農民在零散的小塊農地和山坡地上種植茶樹。茶樹的種植以這種方式從四川地區沿著長江河谷往下游擴大範圍，並在之後擴張至沿海地區。到了宋代（西元 960 ～ 1127 年），茶樹種植範圍已經來到了現今安徽省的松蘿山，此處是中國最佳綠茶的出產地區，此外還擴張到同樣名聞遐邇的紅茶產地，即位於福建省與江西省之間的武夷山區。

第一本以茶為主題的著作

在茶樹栽種範圍於中國全境擴張的大部分時間裡，關於茶樹種植與茶葉製造加工的文獻知識是十分貧乏的，幾乎都是口耳相傳。雖然在同時代的文學作品中有一些提到茶的敘述，但其內容大多數是零碎片段的，能提供給種植者的實際指引十分有限，或甚至趨近於無。直到中國學者陸羽在西元 760 年至 780 年之間彙編《茶經》一書，這是第一本專門論述茶的著作。中國早期的農人受惠於陸羽的著作良多，而全世界虧欠陸羽的更是無法估算。若不是《茶經》傳授了關於茶樹種植與製茶技術的知識，在近千年之後讓雅各布森（Jacobson）、戈登（Gordon）、薩繆爾・博爾、羅伯特・福鈞等人獲益匪淺，這個世界可能依舊對飲茶的樂趣一無所知，因為當時的中國人相當守口如瓶。

我們必須謹記，茶在當時與俄斐（Ophir）的黃金一樣貴重，並非是與外邦人隨意談論的話題，關於茶樹種植與茶葉製作的秘密也是不可被洩露的。然而，它們還是被揭露了出來，因為《茶經》在四處打探的外邦人面前將這些嚴格保守的秘密公諸於世。雖然這些外邦

人最終還是會學會所有要領，但《茶經》一書簡化了他們的探索過程，並加速了知識普及那一天的來臨。理論上來說，這種情況是前後不一、有所矛盾的。尤其是最小心翼翼守護著茶的秘密不被外邦人知曉的那些商人，必須為茶商彼此間宣揚關於茶的重要事實的文字記錄而負責時，這種矛盾更加顯而易見。

陸羽，中國戲劇的丑角演員

當時，茶商四處尋找能將茶產業中

在自家茶園中的陸羽
由一位當代佚名藝術家根據一幅唐代真蹟所繪，這位中國茶商的守護神當時是唐太宗的友人。翻攝自作者藏書中，繪於絲帛上的摹本。中文圖說敘述為：「陽春三月由白陽山人完成。」

所有零碎知識整合的人選，後來靈機一動想到了陸羽，他是有著高超能力及廣博才藝的有趣名士。從中國文學作品中逸散在四處的引文裡，我們可以拼湊出陸羽大膽創新的人生故事。

陸羽是一個棄兒，他的奇特出身故事，類似《聖經》中摩西被藏在蘆葦叢裡的情況。陸羽是湖北復州人（註：今湖北天門），相傳是被一位僧侶發現並收養。後來，陸羽拒絕皈依佛門後，便被分派去擔任僕役（註：伽藍役，即廟中的工人）的工作，希望藉由戒律馴服他驕傲的靈魂、教導他真實的人性，並讓他能融入古板且循規蹈矩的當代風氣。但是，陸羽始終我行我素，厭倦了這些低下卑賤的工作，最後聽從廣闊世界的召喚並逃離寺院。他成為一名丑角，這是他長久以來追求的目標。他所到之處，開心的人群都因為他詼諧滑稽的舉止而對其讚譽有加，但是他一點也不快樂。

他的故事類似於將憂愁悲傷的心情掩蓋在丑角外衣下的古老熟悉故事。然而，陸羽感到不滿足的原因，來自於追求學識的野心遭遇挫敗。陸羽深切地渴望知識，而其眾多崇拜者之中的一位官員成為他的資助者，為陸羽的自學提供了各式書籍。儲藏大量古代智慧的中國古籍世界，對陸羽打開了大門，自此，陸羽迸發出更強烈的雄心壯志；他想要為民族的知識庫存添磚加瓦，甚至渴望進行創新，而茶商的請求正是陸羽一直在尋求的機會。

茶商需要一個能將其日益發展茁壯的產業中，那些凌亂無系統的知識整合

起來的人才，也需要這個人的才智將茶產業由粗陋的營利主義中解放，並引導茶產業的發展達到最終理想化的目標。陸羽在喝茶的儀式中，發現了支配控制著所有事物的和諧與秩序，成為第一位茶的傳教士。他在《茶經》中為贊助者寫下「茶論」，是第一位為茶制定規範法則的人，後來日本人根據這套規則發展出日本茶道。

陸羽的崇拜者將他尊為茶聖，而且從此被視為中國茶商的守護神明。就像拉斯金（Ruskin）所說的，「一個人所能成就的最偉大的事，便是對某事有所領會，並以最簡單的字彙表述此事」，無人能夠否認陸羽在那些流芳百世的人物中應該擁有一席之地。

陸羽的晚年生活是愜意的，他被皇帝以朋友之誼相待，而且無分貴賤的所有人都對他十分崇敬。

但是，陸羽為了尋找生命奧秘的解答，重返隱居的狀態，回到最初的原點，使他的人生成為一個完整的圓。這不就是偉大的孔子所說「知之者不如好之者，好之者不如樂之者」嗎？

就這樣，在西元 775 年，陸羽成了一位隱士。五年後，《茶經》刊行，而陸羽在西元 804 年辭世。

《茶經》分為三卷，共十章。陸羽在第一章中論及茶樹植株的性質，第二章談到採茶的工具，第三章敘述製茶的工藝。第四章列舉並敘述煮茶裝備的二十四種用具，我們可以發現陸羽對道教象徵符號的偏愛，以及茶對中國瓷器的影響。陸羽在第五章描述了泡茶的方法。剩餘章節則論及常用的喝茶方法、茶相關歷史資料的總結、著名的茶葉種植地，以及飲茶相關用具的圖示。

陸羽與其煮茶裝備
他的茶具箱裡有一個茶壺、茶杯、水瓶和風爐。由山本梅逸（西元 1784 ～ 1857 年）繪製。獲東京株式會社審美書院版權許可，翻攝自東京株式會社審美書院出版之《美術審英》。

茶經卷上

唐　竟陵陸羽鴻漸著

明　新安汪士賢校

一之源

茶者南方之嘉木也一尺二尺廼至數十尺其巴山峽川有兩人合抱者伐而掇之其樹如瓜蘆葉如梔子花如白薔薇實如栟櫚葉如丁香根如胡桃瓜蘆木出廣州似茶至苦澀栟櫚蒲葵之屬其子似茶胡桃與茶根皆丁孕兆至瓦礫苗木上抽其字或從草當作茶其字出開元文字從草或從木或草木并從木當作搽其字出

《茶經》
翻攝自倫敦大學收藏的明代摹本。

Chapter 3
日本的茶道文化

　　讓你能發覺隱匿之美，暗示你所不敢揭露之事物的藝術；冷靜而又徹底自嘲的高貴祕訣——哲學的微笑。

儘管第一位有系統地為飲茶編寫規範的人是中國的陸羽（《茶經》的作者），卻是由日本的茶師將茶水供應規劃成儀式，而且依舊保持在現在的日本茶水供應招待，還有歐洲與美國的下午茶集會儀式中。

　　茶在中國和日本一開始是被當成一種藥物，後來逐漸演變為一種飲料。在陸羽寫出他的著作後不久，茶受到中國詩人的普遍讚揚，同時日本人的想像力為茶的起源創造出了他們自己的達摩傳奇。

　　達摩似乎並未去過日本，然而，日本禪宗僧侶對達摩表達極高的敬意，達摩的故事在民眾的想像中如此受到歡迎，有很大一部分原因是由於日本禪宗僧侶的宣揚，讓達摩的形象成為藝術家、裝飾物的雕刻家，甚至菸草商招牌的最愛。

　　真實的達摩，是印度人所稱的「菩提達摩」，為佛教禪定教派（禪宗）的創始人，是禪宗西天二十八祖之一。達摩在離開印度後，於西元 520 年南朝梁武帝統治時期，帶著宗祖的神聖缽盂抵達廣州。皇帝邀請這位聖人前往國都南京，並為他在山中準備了一個石窟寺廟做為棲身之所。據說，菩提達摩，這位中國人所稱的「白佛」，在此地面壁冥

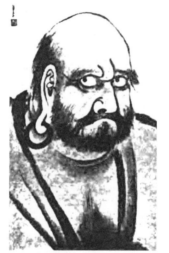

大約在西元 1400 年 Shokei
所繪之達摩畫像

想了九年的時間，也因此達摩曾被稱為「壁觀聖人」。

　　達摩傳說中，流傳著這位聖人在冥想過程中不慎陷入睡眠。他在醒來時如此懊惱，以至於割下自己的眼皮，確保自己不再犯下同樣的罪孽。在那被割下的眼皮落地之處，長出一種陌生的植物。有人發現，以這種植物葉片製成的飲料能驅除睡意。這是這種天賜藥草的誕生，茶這種飲料也應運而生。

　　後來，由於達摩堅稱真正的功德不在於所行之事，而只在於純淨與智慧，冒犯了他的皇帝庇護人。（註：原文為，帝問曰：「朕即位以來，造寺寫經度僧不可勝紀，有何功德？」祖曰：「並無功德。」帝曰：「何以無功德？」祖曰：「此但人天小果，有漏之因，如影隨形，雖有非實。」帝曰：「如何是真功德？」祖曰：「淨智妙圓，體自空寂，如是功德，不以世求。」）。據說，他因此以一葦橫渡湍流的長江，避退到洛陽。此一事跡成為中國藝術家及詩人的靈感泉源，他們在繪畫、詩歌及小說中頌揚此事。

　　日本的版本將達摩描繪成一位膚色黝黑的印度教僧侶，滿面虯髯，而且靠著一根粟米桿的支撐，乘風破浪旅行到日本。他成為一種被命名為「Daruma」

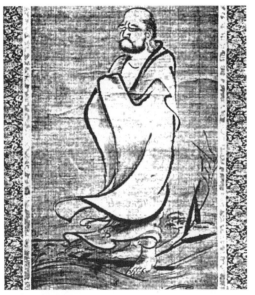

達摩一葦渡江
翻攝自一幅西元 1600 年之後，一位中國僧侶木庵（Mu-An）的畫作，收藏於大英博物館安德森典藏。

的日本玩具之原型，這種玩具被加重到沒有任何東西能破壞其平衡（註：即不倒翁）。雕刻家以幽默手法處理達摩名噪一時的守夜祈禱，將他的形象呈現為正在打一個巨大的哈欠、雙臂因伸懶腰高舉過頭，一隻手裡抓著蒼蠅拍，或者像一團並不會令人反感的肉，以蓮花坐的姿勢在沉思。一些沒有那麼肅穆的表現形式，會將達摩描繪成一隻坐在蛛網中的蜘蛛，或以一點也不像高人佛祖的表情，凝視一位美麗的藝妓。（《日本藝術中的傳說》，亨利·L·喬利〔Henry L. Joly〕著，西元 1908 年於倫敦出版。）

在日本傳說中，達摩死於日本的片岡山。據說，在達摩過世之後的西元 528 年，他於電閃雷鳴中飛升天庭，匆忙間落下一隻鞋子在他的棺槨內。因此，達摩有時會被描繪成赤腳、手中拿著一隻鞋的形象。

另有傳說提到，在達摩去世並下葬三年後，有人看見他翻越中國西部的高山前往印度，手中拿著一隻鞋。皇帝下令將達摩的墳墓打開，發現墳墓裡除了一隻被丟棄的鞋子外空無一物。

達摩的教義最早是由榮西禪師於西元 1191 年左右在日本傳播的，榮西在第二次造訪中國後，成為一位皈依者和茶的提倡者。關於飲茶和茶樹種子的知識，早於榮西的四百年前左右就從中國傳來，不過榮西在推廣飲茶和茶樹種植方面貢獻良多。

西元 1201 年，榮西受邀前往鎌倉，開始了禪宗與帝國軍閥間的聯繫。禪宗的戒律與武士道精神格外契合。（《日本歷史概述》，道學博士、皇家地理學會會員赫伯特·H·考溫〔Herbert H. Cowen〕著，西元 1927 年於紐約出版。）

木製達摩雕像

茶道的典範

岡倉覺三（註：後改名為岡倉天心）表示，「在十五世紀時，日本將茶尊為一種唯美主義的目標信仰——茶道。」

（《茶之本》，岡倉覺三著，西元 1919 年。本章節所摘錄部分獲同意使用。）

在平安時代（西元 794 ～ 1159 年）之前，是日本佛教文化盛行的年代，日本人將飲茶當作進行宗教和詩歌談話的託辭，但一直到平安時代結束時，固定的儀式才開始與飲茶發生關係；這樣的儀式促進了佛教的傳播，並且有助於培養文學精神，在數個世紀後，造就了日本皇廷和日本文學最輝煌的時期。

佛教僧侶不僅發現茶水有助於讓他們在長時間的守夜祈禱中保持清醒，還能讓他們少食。這一點因為達摩傳說而特別受到歡迎，同時茶水也被認為具有強大的療癒力量。

飲茶風氣逐漸由僧侶和宗教階層擴大到世俗人群當中，成為意氣相投的友人及家臣，為了進行學術或宗教論述，或政治目的而聚會的理由，後來在茶道中，飲茶成為一種美學儀式。

「茶之湯」的意思是「熱茶水」。最早的集會是在寺廟旁的小樹林中舉行，此地的一切都與這個莊嚴神聖的場合和諧一致。在飲茶風氣傳播到城鎮時，有人試圖藉由在庭園裡的小房間內舉行儀式的方式，來模擬自然環境。

日本最受歡迎的茶道學校創辦人千利休，禁止在茶室內輕佻的交談，同時要求根據嚴格的儀式規則和規定的禮儀，以最簡潔的方式進行。這一切的背後隱藏著隱晦的哲理，而其成品即是日本人所知的「茶道」。

茶道是一種基於對美的信奉所形成的崇拜，基調是對自然之愛和事物的單

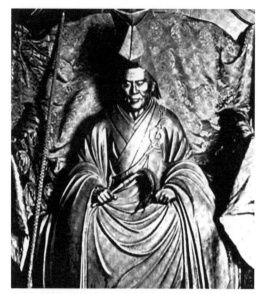

榮西禪師的木製雕像
翻攝自京都建仁寺的實物。

純性。茶道主張的是純淨、和諧、互相寬容。在某種意義上，茶道頌揚貴族品味，然而它的象徵卻是「人道之杯」。茶道的影響力一直存在於日本文化中，長達五個世紀以來，它都是形成日本民眾禮儀和習慣的主要力量。茶道也反映在他們的瓷器、漆器、繪畫、文學當中。貴族和農民都對它表達敬意。在日本，有禮的舉止並非被某個階層所獨占；禮貌是通用的語言。平民和出身高貴者能平等地感受到插花之道的美感；勞動者和皇族一樣，對樹木、岩石及流水表達敬意。日本人會說某些無法領會生命中精純美好事物的人「體內無茶」；美學家有時會被說成「體內有太多茶」。

外國人經常對這些看來小題大作的做法感到納悶。岡倉對此的回答是：「當我們想到令人愉快的杯中物如此稀少，淚水如此快速地流下，以及我們對永恆

難以壓抑的渴求，如此容易枯竭，我們不應該因如此重視茶杯而受到責難。人類曾做出更糟糕的舉動。在敬拜酒神時，我們曾過於隨意地獻祭；甚至我們曾美化戰神血腥殘酷的形象。何不把我們自身獻祭於山茶之后，並沉醉在從她祭壇中流出的溫暖同情之河中呢？從那裝在象牙色瓷器裡的液態琥珀中，入門者將能觸及孔子沉默寡言的甜美、老子的辛辣尖刻，還有釋迦牟尼那無以形容的飄渺香氣。」

茶道代表了日本生活中大部分的藝術。中國的茶俱樂部並沒有像日本的類似組織那樣，對陶工和藝術家做出這樣的要求，這是因為在中國的情況不同，而且茶俱樂部從來沒有像在日本一般，成為唯美主義的中心。茶道曾被稱為「讓你能發覺隱匿之美，暗示你所不敢揭露之事物的藝術；冷靜而又徹底自嘲的高貴秘訣——哲學的微笑」。

茶道具體展現了許多道教與禪宗的概念。道教是中國四大宗教之一，在西元前五百年，根據與孔子同時代的道德思想家老子的教誨而創建，在平民之間

詼諧的達摩雕刻

特別受到歡迎。一份中國道家流派的手冊中記載，對客人奉茶的習俗，源自於老子的信徒關尹，在函關關口對這位老哲學家奉上一杯金色仙藥。

道教與其接續者禪宗，代表了中國南方思想的個人主義趨勢。另一方面，中國北方更保守的整體主義，在儒家思想中表達得最為明顯。這兩者的距離經常如兩極般遙遠。

如同岡倉的論述，禪宗強調的是老子的教誨。

「禪」之名是由梵文的 dhyana 衍生而來的，是冥想之意。禪主張透過神聖的冥想，能夠達到終極的自我實現。冥想是有機會能到達佛境的六種方法之一，而禪宗教派人士斷言，釋迦牟尼在晚期的教誨中，特別強調這個方法，並將規則傳承給首席弟子伽葉。根據他們的傳統，第一位禪宗老祖伽葉將這個奧秘傳授給阿難，阿難再將其繼續傳承給繼任的老祖，一直傳到第二十八位菩提達摩老祖為止。

就跟道教學說一樣，禪宗學說是對相互依存之相對性的崇敬。一位大師對禪的定義是，在南方天空中感受北極星的藝術。真相只能透過理解對立面而獲得。再一次，禪宗學說與道教學說一樣，是個人主義的強力擁護者。除了與人們自身心靈運行有關的事物以外，其他皆非真實。六祖惠能曾見到兩名和尚觀看佛塔上的旗幟在風中飄揚。一名和尚說「是風在動」，另一名說「是旗幟在動」；不過惠能對他們解釋，真正在動

的並非是風也非旗幟，而是他們自己心中的想法。（註：原文出自《壇經行由品》，「時有風吹幡動，一僧曰風動，一僧曰幡動，議論不已。惠能進曰：「不是風動，不是幡動，仁者心動。」）

禪宗通常反對傳統佛教戒律，就像道家思想反對儒家思想一樣。對禪宗的超凡洞察力來說，文字只不過是思想的負擔：整體佛教經典的影響，只不過是憑個人推測來注釋評論罷了。禪宗的信徒將目標放在直接與事物的內在本質溝通，將它們的外在附屬物，視為清楚覺察真相的障礙。正是這種對抽象的熱愛，使得禪宗更喜歡黑白素描，而不喜歡古典佛教流派精心著色的繪畫。一些禪宗信徒試圖從自身，而非圖像和象徵物認識佛陀，結果使得他們走向反對偶像崇拜、破壞神像之途。

例如，丹霞和尚在一個風雪交加的日子裡，將一尊木製佛陀雕像打碎並燒來取暖。

「這是褻瀆！」驚恐的旁觀者說。

「我想要從灰燼中得到舍利子（舍利子是佛陀在火葬後在體內形成的珍貴寶石）。」這位禪宗弟子冷靜地回答。

「可是你無法從這尊神像中得到舍利子！」對方生氣地反駁。

丹霞對此回答道：「如果我得不到，那麼顯然這並非佛陀，而我並未犯下褻瀆的罪孽。」接著便回到燃燒的火堆邊取暖。

禪宗對東方思想的一項特殊貢獻，就是承認世俗與宗教具有同等的重要性。它認為在事物的偉大連結中，沒有

小或大的區別，一個原子和一個宇宙擁有相同的可能性。追尋完美的人，必須從自己的生命中發掘內在光亮的反射。禪宗寺院的組成，非常明顯地體現了這個觀點。除了住持之外，所有成員都會被分配到一些維護寺院的工作，而且很奇怪的是，新手被交付的是較輕鬆的任務，而最受尊敬及最年邁的僧侶，會被委以最乏味和卑微的差事。這樣的服務構成了禪宗戒律的一部分，而且每一項最不重要的活動，都必須絕對完美地完成。如此一來，許多嚴肅的討論會在為庭園除草、為蕪菁削皮或供應茶水時發生。茶道的整體概念，便是呈現了「生命中所發生的最微小事件，也是偉大的事」之禪宗理念。道教學說為有關美的概念提供了基礎，禪宗學說則讓這些概念變得實用。

因此，很明顯地，在茶道的基礎中發揮作用的主要因子，具有宗教本質，而數個世紀以來，中國哲學的精華為日本思想及藝術帶來的影響，達到不可思議的程度。它教導我們，藝術並非只為

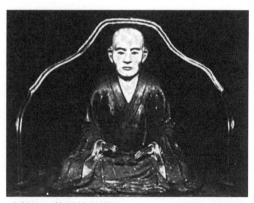

千利休，茶道的領導者

富人存在；我們總是能在儉樸的家庭中、在卑微人們樸實無華的努力中，發現藝術的存在。年邁的禪宗僧侶和茶師會記住這些事情，宣講炫耀的罪惡性，並試圖藉由茶道儀式，爭取將走入歧途的朝聖者引回筆直狹窄的道路上。

很遺憾的，茶道儀式在如今的日本幾乎已成為過去。偶爾會聽聞茶道儀式成為給外國遊客觀賞的娛樂活動表演，但那種為了崇高思想與簡單生活的迷人聚會，只能在人數日漸減少的古代禮儀及風俗愛好者之間獲得滿足。

茶道的演進

茶道起始於由禪宗僧侶所制定的，在達摩或釋迦牟尼的神像前從碗中飲茶的儀式。禪宗寺院小禮拜堂內的祭壇，是凹間（床之間）的原型；凹間是日式房間的榮譽之地，為陶冶賓客而放置畫作與插花之處。

茶道最早的規則是在義政將軍的時代（西元 1443 年～ 1473 年）公布的，當時日本處於和平年代。義政聘用稱名寺的僧侶珠光，在他位於京都附近的宮殿銀閣寺擔任住持，義政於西元 1477 年退隱至此地過私人生活。

珠光向義政這位贊助人介紹飲茶的藝術，讓義政對飲茶變得如此著迷，以至於在著名的宮殿中增建了第一個九乘九的茶室，還成為一名熱切的飲茶器具和珍品收集者，經常舉辦茶會，並任命珠光為茶道的第一任領導人。

珠光為茶道儀式制定的規章制度，是由那些記得舊日禮儀的人，口述提供的訊息構成的。這些規則被當作此後所有儀式程序的基礎。

珠光在儀式中使用的是抹茶。義政不僅以茶款待朋友和家臣，還加上飲茶器具做為禮物，代替劍和武器一起獎勵給他的武士。

著名將領織田信長（1534 ～ 1582年）在驅逐最後一任足利將軍之後，開始專心致力於茶道，最早教導他儀式規則的 Jo-o 於 1575 年左右被任命為茶道第二任領導人。Jo-o 以熟石膏取代紙，用在茶室的牆壁上。

師從北向道陳及武野紹鷗這兩位著名茶專家的千利休，擔任過織田信長的茶頭（茶會主人）一段時間，後來在西元 1586 年左右成為豐臣秀吉的茶道專屬茶頭，被稱為太閣大人，並且根據主人的指示，簡化了茶道儀式，除去許多在珠光的時代之後不知不覺產生的惡習和鋪張浪費。

西元 1588 年，豐臣秀吉在京都附近、北野的松樹林下，舉辦了一場持續十天的歷史性茶會。所有的茶師都被召喚要帶著他們的茶具前來，違者將受到未來永不得再參加茶道儀式的懲罰。所有階級的人都予以回應，而太閣大人與所有人一起飲茶，這是一項非常民主的行為。根據資料記載，「隔著一段距離都能夠聽到水沸騰的聲音。出席者大約有五百人，綿延超過三英里的區域。」

千利休讓中產階級得以接觸茶道，並將茶道儀式引進更高等級的美學階段。

千利休認為，茶道的基本原則是禮儀，同時他也被視為這項藝術的修復者。他認為，一場茶會的必備要素是純淨、平和、崇敬，還有抽象概念。他制定了許多變更與改進，讓茶道儀式變得不那麼冗長乏味和複雜。

在千利休之後，是他喜愛的弟子古田重然，古田在西元 1605 年左右，恢復了一部分較古老的慣例；而小崛政一背離了千利休的樸素風格，引進大量富麗奢華的器物，從此回復到十五世紀裝飾奢華的儀式風格。除了這兩位之外，還有其他引進各種細微變化與形式的著名茶師；然而，在過去四百年間，茶道儀式並沒有實質上的改變。

小崛政一在西元 1623 年到 1651 年時，是第三代德川將軍家光的茶道庭園建築師。片桐石州是第六位，也是最後一位公認的茶道領導人，在 1651 年到 1680 年擔任德川將軍秀綱的茶道老師。

茶室美學

茶室原來是日式房屋一般起居室中的一部分，以簾子掩蔽，被稱為「圍い」，也就是圈地之意。「茶席」，也就是單獨的茶室，承襲了這種設計，後來發展成被稱為「數寄屋」的獨立茶屋，意思是幻想之居、空之居，或者是非對稱之居；岡倉對此的解說如下：

「這是一座幻想之居的原因，是由於它是為了容納詩意的衝動而建造的，

日本最早的茶室
京都銀閣寺中的四疊半的房間。

轉瞬即逝的構造。它之所以是空之居，乃是因為，在為了當下的美學需要而可能放進去的事物之外，它是毫無裝飾的。它是非對稱之居，則是因為它是被奉獻給對不完美的敬拜，刻意留下未完成的事物，讓想像力的發揮來完成。從十六世紀開始，茶道的理想對我們的建築造成如此大的影響，以至於裝潢設計極度簡潔，使得現在的一般日式房屋內部對外國人來說，幾乎是荒蕪一片。」

第一間茶室對造訪京都銀閣寺的遊客和朝聖者來說，仍然是具有重大歷史意義的探訪目標。地板中央有凹陷於地面的火爐，設置在規定的地方。一位遊客如此描述茶室：「這個古雅的小房間，看起來更像遊戲室，而不像強大君主的故居。」它像僧侶小屋一樣空無一物，過去歸屬於足利義政最寵信的畫家、詩人及茶師相阿彌所有。

第一間獨立的茶室，也就是茶屋組合，是千利休在服侍豐臣秀吉時的創作，包括容納五人、合乎茶室體統的一間小

屋，還有一間水屋（即準備室），茶具在此清洗和整理；等候處（待合い），賓客在此等候，直到受召喚進入茶室；以及連接門廊與茶室的路地（即庭園小徑）。茶室本身暗示著優雅的貧乏，然而它對物品的選擇和精細的工藝，有著極高的要求，使得茶室的建造通常是一件所費不貲的事情。

茶室的儉樸和純粹，是受禪宗寺院的啟發而來。此外，岡倉告訴我們，茶室十平方英尺的大小，是受到《超日王契經》中一段文字的啟發，其中描述文殊菩薩及八萬四千名佛教徒被迎進一個這種大小的房間內；這個寓言是建立在「對真正開悟的人來說，空間不存在」的理論基礎上。路地（也就是小徑）是用來阻斷與外在世界的連結，同時象徵冥想的第一階段。

茶道大師在布置前往茶室的引道時，表現出非凡的巧思，其特色是不規則的踏腳石，即使身處在城市中心，引道沿途乾燥的松針、覆蓋苔蘚的燈籠和常綠樹，都暗示著森林的精神。千利休

「靜夜」亭
此處為京都金閣寺的茶室。

說，在鋪設路地時，要達成靜謐和純淨效果的秘密，藏在一首古老的歌謠中，內容如下：

我展望未來；
未見鮮花，
亦未得見色彩斑斕之葉。
濱海沙灘之上
孤獨的小屋佇立
在漸漸微弱的
秋日傍晚的天光中。

茶道儀式的偉大宗師小堀遠州，在以下的詩文中找到靈感：

一片夏日樹林，
一小片海洋，
一輪傍晚的蒼白明月。

經過如此的準備後，賓客逐漸走近茶道聖地。如果他是一位武士，會將配劍留在凹陷處下方的架子上，因為茶室是和平之家。貴族或平民在清洗過雙手後，會彎下腰進入拉門內；拉門的高度不會超過約 90 公分，目的在灌輸謙遜的觀念。

茶屋內，主人和賓客依照嚴格的規則為進行儀式就座。每一間茶室都有幾樣其設計「非用來描述，而是暗喻」的事物，這有助於擴展美好與寧靜的想法。畫作或花藝、鳴響的茶壺、室內整體的潔淨與美妙，甚至茶室建築上的缺陷，都暗示著人類生命的短暫本質；這一切事物吸引著賓客度過時間，並邀請他的

茶道儀式中使用的器具
架子上方左側可見「香入」（放置燻香的容器），中間為茶碗。茶碗上方有茶匙（為磨成粉的茶葉而
準備的湯匙，通常為竹製）。在茶碗內部，無法看到的是茶筅（用於攪拌茶的攪拌器）。架子上方右
側為茶入（茶葉的容器）。架子下層左側是用來放炭火的壺托，茶釜（煮水的壺）放置在壺托之上。
茶釜右側是廢水碗（水翻し）。廢水碗的後側是放有水杓的水杓支架，還有此處看不到的火箸（火
鉗）。右側的小杯狀物件是攪拌器支架。最右側是水入れ（裝冷水的容器）。

靈魂沉浸於抽象的真與美當中，暫時忘記平凡世間的嚴酷與生硬。

　　禪宗的理念很容易便能融入這樣的幻想之居、空之居、非對稱之居中。難怪茶道對日本的美術和工藝會產生如此顯著的影響，因而那些藝術被束縛在保守的界限內，若有任何有誇耀傾向或低俗的展示，都會被嚴肅且立即地制止。

　　真正的藝術鑑賞與花藝的誕生，是與茶道攜手並進的。岡倉在著作《茶之本》中，各用一章的篇幅敘述了前述兩者。他告訴我們，茶道大師虔誠小心地守護他們的寶藏，在碰觸到神龕本身之前，通常需要打開一系列一個套著一個的盒子，而在絲綢布的柔軟內裡放置著最神聖之物。這神聖之物鮮少暴露在大眾的視野中，需要展示的對象也只限於茶道儀式的新成員。

　　在裝飾茶室內部的綜合方案中，茶道大師將鮮花列入次要的裝飾。後來，與茶室無關的花藝大師流派興起。無論如何，在茶室內，花朵能表達各種不同

的意思。過分鮮豔的花是禁忌。片桐石州規定，當白雪覆蓋庭園時，凹間內不能出現白梅。但是一叢怒放的野櫻花和含苞的山茶花，能在冬末時節的茶室花瓶中找到一席之地，這是因為這種組合流露出春天的氣息。若是在炎熱的夏日，進入幽暗茶室的人，會發現吊掛式的花瓶中插著一枝帶著清晨露珠的百合，藉著凝視那令人愉快的象徵，他委靡的精神將因此而振作。

此外，鮮花能使凹間增添優雅，但花的掛飾（掛物）則是不被允許的。如果使用的茶釜（也就是鑄鐵鍋）是圓形的，就表示需要使用有角的水罐。凹間柱子木頭的顏色經常是不同的，以減輕單調感並避免任何對稱的暗示。岡倉說，「將花瓶放置到凹間的香爐上方時，要小心注意不要把它放在正中間，以免它將空間分成均等的兩半。」

茶道的原則自西元十三世紀以來，影響日本人民的思想及生活最為深遠；這種影響在特質上如此有益，以至於日本最純粹的理念都可以直接追溯到這些原則上。奢華被轉換為精緻，自我克制成為至高無上的美德，而簡樸是它最主要的魅力。由其所生成的藝術與詩文的

理念，創造出能與民族存續時間一樣悠久的浪漫主義。全球歷史上從未有高階思維的準則與簡樸的生活方式，如同在茶道的影響下這般，被轉換成實際的表達方式。

茶道大師的故事

有許多關於茶道大師的故事可以用來說明他們的嚴格及崇高理念，同時讓人更容易理解茶道的禮儀和風俗。

舉例來說，服侍豐臣秀吉的偉大茶道大師千利休，在被問到關於儀式機密部分的問題時回答：「嗯，儀式中除了泡製口感宜人的茶水，在火盆中堆疊木炭以便生火燒水，以及以自然的方式安排花朵，還有讓事物能冬暖夏涼之外，沒有特別的機密。」

提問者對這個乏味的回答有些失望，說：「究竟有誰不會做那些事？」

千利休對此的回應是：「喔，如果你會的話就去做吧。」

有一次，千利休在看了兒子千庵灑掃庭園小徑後說：「還不夠潔淨，再做一次。」

過了一段時間之後，男孩返回並說：「父親，現在確實完成了。石階已經洗了三次，石燈籠、樹木、苔蘚和地衣在灑水後都閃閃發光，我也沒有在地上留下一根樹枝或一片葉子。」

千利休大聲說道：「傻瓜！那不是清掃庭園小徑該用的方法。我示範給你看。」他走入庭園中，抓住一棵上頭有

日本茶道中使用的精美器具

象徵秋季之美的金紅葉片的楓樹輕輕晃動，庭園四處落下許多金色和深紅色的樹葉，使得庭園看起來像是自然之母自己做出的畫龍點睛之筆。如此一來，潔淨與自然美景便依據茶道最好的原則結合在一起。

千利休也是一個關於花的故事中的人物，這個故事與他精心培育的奇妙牽牛花庭園有關。花園的名氣傳到太閤豐臣秀吉的耳中，他表達了想要看看這座庭園的願望；於是千利休邀請他前來喝茶。當太閤抵達時，他很驚訝地發現庭園已經荒廢，沒有花朵可以觀賞，只有一片細沙。他相當懊惱地進入茶室，結果在凹間牆上的一個稀有宋代工藝的花瓶內，看見唯一一朵牽牛花，也就是那整座花園的皇后。

然而，對真理的崇拜要歸咎於茶道信徒！即使是制定規則的千利休，這位萬中選一的人物，也成為它的受害者。

據說，豐臣秀吉因千利休守寡女兒的美貌，對她一見鍾情，並要求她成為他的小妾。當千利休向他解釋，這位夫人還在哀悼丈夫並請求放過時，得罪了豐臣秀吉。

那是個背叛盛行的時代（岡倉如此記錄），人們甚至連最親近的親戚都無法信任。千利休並非卑躬屈膝的朝臣，而且經常敢於與兇殘的贊助人各執一詞地爭論。利用太閤（豐臣秀吉）與千利休間已經存在一段時間的冷淡，千利休的敵人控訴他涉及一場意圖毒害君主的陰謀。有關「一杯由茶道大師準備的綠茶，會被投下致命毒藥」的謠言，傳到秀吉耳中。對秀吉來說，讓他起疑心便能夠為即刻處決提供足夠的立場，而這出於憤怒的統治者的意願，並沒有任何上訴的機會。被宣告有罪的犯人只獲得一項特權，即親手自戕的榮譽。

在千利休即將自我了結的那一天，他邀請首席弟子前來參加最後一場茶會。賓客們哀慟地於指定的時間在門廊碰面。當他們環視庭園小徑時，園中的樹木似乎都在戰慄，而在樹葉的瑟瑟聲中，能聽見孤魂野鬼的竊竊私語。灰色的石燈籠如同立於冥府大門前的哨兵。茶室中飄送出一股稀有燻香的氣味；這是召喚賓客進入的邀請。

他們一個接著一個走向前，同時各就各位。凹間懸掛著一幅掛飾，那是一幅古代僧人所寫，關於世間萬物消逝的精彩書法作品。火盆上因沸騰而發出鳴響的茶壺，聽起來像是某種蟬對著即將離去的夏日傾吐牠的悲傷。很快地，主人進入茶室。每位賓客被輪流奉上茶水，每個人依次默默地喝下杯中物；主人是最後一位。根據制定出來的儀節，主客現在可以請求要檢視茶具。千利休將不同器物和那幅掛飾陳列在他們面前。在所有人對它們的美表達崇敬讚美之後，千利休將這些物件一一分送給前來與會的人，做為紀念品。他只留下了茶碗。「這被不幸之唇污染的杯子，將不再被任何人使用。」他邊說邊將這個容器打成碎片。

儀式結束；賓客努力地抑制住自己的淚水，做出最後的道別並離開茶室。

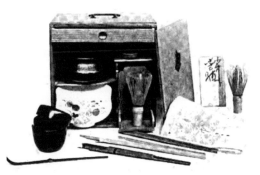

便攜式茶道用具

唯一一位最親近且最親愛的那位，被請求留下來見證結局。然後，千利休脫下茶會禮服，將其小心地摺好放在席子上，因此露出了到目前為止都被隱藏起來的潔淨白色喪服。他溫柔地凝視著那把致命匕首閃亮的刀刃，並用以下的優美詩句描述它：

> 「對汝致歡迎之意
> 啊，永生之劍！
> 貫穿佛陀
> 並同樣貫穿達摩
> 汝已劈砍出汝之道。」

千利休臉上帶著微笑，踏入了未知。

追隨千利休的茶道大師小堀遠州，是一位偉大的鑑賞家。他曾說：「一個人應該像對待一位偉大的王子一樣，對待一幅偉大的畫作。」當他所收藏的藝術品被弟子們讚賞恭維時，其中一位告訴他，由於所有人都有能力欣賞他的藏品，而千利休的收藏在一千人中只會對一人有吸引力，因此他的收藏比千利休的還要好。對此，小堀大聲地說：「我

是多麼的平凡陳腐。我迎合大眾的口味。千利休敢於只收集那些能夠迎合他自己對美的愛好的事物。他在茶道大師之中當真是千中選一。」

茶道有時會被卑劣地利用。據說，豐臣秀吉的大將軍，同時也是高麗的征服者加藤清正，在一場茶會中被德川家康下令以砒霜毒殺。德川家康命令一名僕從擔任茶會主人，並邀請加藤清正前來參加茶道聚會。主人在知道自己隨後也將因此身亡的情況下，喝下了茶水，以勸誘加藤也這麼做，加藤強健的體魄讓他抵抗了毒性一段時間，不過最終仍是無力回天。

千利休的訓誡

以下的規則，或者說千利休的訓誡，一直以來都是那些參與茶道儀式者的行為指南：

規則與行為準則

1. 賓客只要聚集在等候室中，便敲響一個木鑼宣告自己的到來。
2. 所有人參加茶道儀式時，不僅要有乾淨的臉和手，更重要的是要有一顆乾淨的心。
3. 主人必須前去迎接賓客並引導他們進入。如果因為主人的貧困，使得他無法為賓客提供儀式所需的茶和必需品，或者如果食物淡而無味，或甚至賓客無法被樹木與岩石取悅，賓客都可以馬上離開。

4. 只要水發出如同風穿梭在冷杉樹間的聲響，同時鐘聲響起，賓客就必須從等候室回到茶室內，因為忘記水和火的正確時刻是不好的。

5. 從很久以前開始，在茶屋內外談論任何世俗之事就是被禁止的。所謂世俗之事包括政治會談，還有特別是醜聞八卦。唯一可談的只有茶和茶會。

6. 在任何合乎規範、純粹的茶會中，任何賓客或主人都不得以言語或行為奉承他人。

7. 一場茶會的時間不得超過兩個時辰（即四小時）。

注意事項：透過談論這些規則與行為準則來度過時間。茶會對不同社會階級一視同仁，容許上層階級與下層階級間的自由交流。

寫於天正第十二年間（西元 1584年）之第九個月的第九日。

對這個「注意事項」的補充說明是，雖然它對社會階級一視同仁，但某些賓客多少會受到一些特別待遇，這是根據他們對茶道儀式慣例的精通程度而定。有名的茶具會為其擁有者帶來某種程度的榮譽，而宗匠（即禮儀大師的後代）會優先於普通凡人。千利休將茶室的面積從四疊半縮減為二疊半。

茶道儀式的細節

現在，我們從幾句對參與者的描述，開始進入實際儀式的細節。這些描述大多是從 W・哈定・史密斯（W. Harding Smith）所撰寫的，於倫敦的日本協會面前誦讀的關於茶道之論文中節錄出來的。（〈茶道，喝茶的儀式〉，W・哈定・史密斯著，《日本學會會刊和會議錄》。第五卷，第一部。西元 1900 年於倫敦出版。）

習慣上，邀請的賓客不應超過四位。主客的選擇通常基於對方在茶道上的經驗與技巧而定，以做為其他人的示範者或發言人；主客會坐在主人左側靠近凹間處，並幾乎與他正面相對。所有一切都會最先供應給主客，而其他賓客的需求會透過主客讓主人知道。主客是第一位進入茶室的人，而且若他是一位非常專業且虔誠的茶師，他會剃成光頭，剃頭這種做法被認為有助於潔淨、純潔，還有抽象化。和眾多其他細節一樣，這個做法似乎也與宗教起源有關。

茶室，也就是喝茶的場所，通常是四疊半，約 2.7 公尺見方；每疊約 1.8 公尺乘約 0.9 公尺。茶室通常建在庭園中，獨立於主屋之外，而且與其相隔甚遠。圖 1 所示為茶室的平面圖。隨附的插圖 2

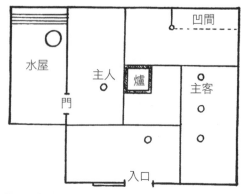

圖 1：茶室平面圖

圖 2：設有茶室的庭園

圖 3：主持人的廚房（水屋）

選自日本作家惣卜鹿野的作品〈茶道簡易概要〉，顯示庭園的整體景象。前景中可見茶室及其拉門，茶室左側是手水鉢（即洗手之處）。茶室的一側設有某種類型的廚房（稱為水屋），主人會將茶具存放在此，與茶室相距不遠處是等候處，該處上方有遮蔽，並擺放長凳，賓客在此聚集，並用此處提供的菸草盆（即吸菸用具），打發等候的時間。

　　茶室一側有裝設了滑動鑲板的入口，只有約 0.6 公尺見方，賓客由此進入茶室，還有另一扇門通往廚房。另一側是凹間，通常會有一幅掛畫或是某位名人的書法作品，而凹間後側則是插了花的懸吊花瓶，花瓶是竹製或編織籃工藝品。有時候，花瓶會從屋頂吊掛下來。

掛飾和花藝都遵循簡樸的通則。附圖 3 顯示的是廚房內部，選自惣卜的另一本著作。

　　庭園會以高雅的品味來布置岩石、植物、灌木、石燈籠，有時候還會設置小型的湖泊與地景。踏腳石則是從一處通往另一處的走道。

　　當賓客全都聚集在一起時，會以敲鑼的方式向主人示意。然後主人會引導他們來到茶室門前。主人會在門前跪坐，並讓賓客先進入茶室；他們已經先在手水鉢處清洗過手和臉，手水鉢是一塊頂端有洞的粗糙石塊，並附有將水倒在手上的水杓。冬季會有裝了溫水的容器放在手水鉢附近，以供賓客使用。

　　進入茶室之前，賓客會將草鞋留在室外，鞋跟靠在門檻前的石頭上。圖 4 和圖 5 顯示賓客離開等待處往茶室走去，一位客人在手水鉢處洗手，另一位正要進入低矮的門內。

　　所有人進入茶室後，面對著主人坐下，彼此互相鞠躬。然後主人起身，在感謝賓客的到來之後，走向通往廚房的門前，並告訴賓客他要去取生火的材料。

圖 4：賓客離開等待處

當主人離開的時候，賓客會仔細察看茶室和其中的裝飾。他們跪坐在凹間前，欣賞固定且傳統的掛飾和花藝。有時候這會在每位賓客進入茶室後進行。在插

圖 7 中，可以看見一位賓客坐在凹間前面，表現出全神貫注、讚賞欽慕的態度，同時另一位賓客正進入低矮的門口。通常被視為最適合的掛飾畫作種類，是樸素的黑白風景畫，精緻而典型的例子就是雪村周繼所作的風景畫。

至於鮮花裝飾的部分，這些裝飾形成了「花藝」這個特殊的藝術分支，並且在日本變得相當流行。此處的理念同樣是基於簡樸和樸素，對植物生長的表達方式比色彩的安排更重要。

用來放置花朵的容器各式各樣，從精巧的銅製容器到簡單的籃子，還有從一根竹節切割出來的容器。儘管茶道的花藝在構成元素上極為簡單，卻有著最令人愉悅的效果。或許，最能表現茶道儀式特色的花藝，可以從掛在牆壁或凹

圖 5：賓客通過特色的低矮門戶，進入茶道儀式的房間

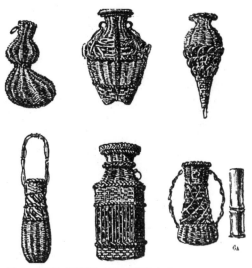

圖 6：懸掛式花瓶（掛け花入れ）

間側柱上的編織籃工藝花器看出來（圖6）。在圖 7 和圖 17 中，可以看到花器擺放的位置。紅色或香味濃郁的花朵會被避免使用。

　　圖 8 呈現了賓客聚集的南禪寺茶室內部景象。這改編自摩斯（Morse）所著「日本家庭」中的一幅插圖。

　　主人帶著從小房間拿來的煤炭籃子回到賓客身邊，籃子裡裝著約 13×4 公分及約 6×2.5 公分大小的煤炭；以三根羽毛做成的羽毛撢子；一端有開口的鐵

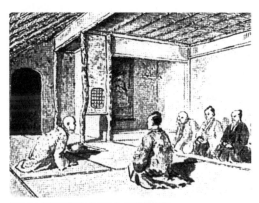

圖 7：賓客進入茶室並欣賞凹間

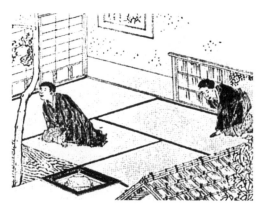

圖 8：賓客聚集的南禪寺茶室

環，這是要用來提起茶釜（鑄鐵鍋）；還有用來整理煤炭的火箸（火鉗）。主人以非常緩慢且從容不迫的行進速度，將上述物品放在地板上，然後拿來一個裝滿灰燼的容器和一把竹製刮鏟，並將它們安置在靠近火爐的地方。

　　接著，他提起已經被放在爐邊的鑄鐵鍋，讓鑄鐵鍋離開火源，並放置在竹編墊子上。

　　圖 9 包括了在茶道中主要使用的一組茶具，圖 10 顯示各式各樣的鑄鐵鍋，而圖 11 是著名的千利休所發明的形式特殊的桌子，或者說支架。所有的插圖都來自 Cha-do Hayamanabe。

　　茶釜通常是鐵製的，不過有時候是銅製的。茶釜通常有刻意為之的粗糙表面。著名的茶道專家會發明形狀新奇的鍋。當主人將茶釜從金屬架上提起，就代表賓客在禮貌地取得允許後，可以靠近並觀看生火過程。一開始，主人堆疊起悶燒的餘燼，並將新的煤炭以格狀交織或柵欄狀的方式排放；接著，他將新的灰燼堆積在煤炭旁，以竹製刮鏟高雅地進行整理，並將幾塊白色煤炭放到頂

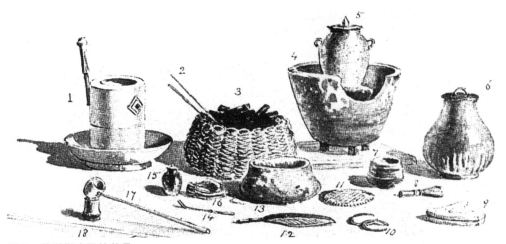

圖 9：茶道儀式用的茶具
1. 茶葉石磨；2. 火鉗；3. 炭籃；4. 火爐；5. 茶釜；6. 水罐；7. 茶碗；8. 茶筅；9. 香箱；10. 提把（茶釜用）；11. 竹墊（茶釜用）；12. 三羽撢子；13. 廢水碗；14. 竹茶匙；15. 茶葉罐；16 絲綢袋（裝茶葉罐用）；17. 水杓；18. 支架（水杓用）

端。這種煤炭是以躑躅花，也就是皋月杜鵑（Rhododendron indicum）的枝條，浸泡在牡蠣殼粉末和水的混合物中製成的。圖 12 顯示主人正要生火，同時賓客正在觀賞這個過程。

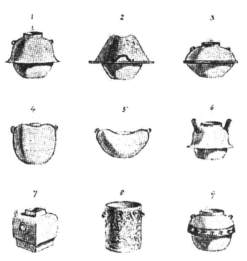

圖 10：煮水鐵鍋（釜）
1. 鶴頸；2. 富士；3. 梅；4. 由千利休所設計；5. 織田信長的所有物；6. 中式犬；7. 四基點；8. 龍形裝飾；9. 卍字裝飾

　　主人在撒上少許從香箱（香盒）中取出的香後，終於將鐵鍋放置在金屬架上，而賓客按照規定的方式讚美他，提出想細看香箱的請求，香箱通常是一項工藝品。當賓客將香箱歸還給主人時，儀式程序會有一段休息時間，在這段時間內，主人會退回廚房，而賓客會前往庭園。

　　關於第一部分的儀式，在夏季和冬季會有一些區別。夏季時，火的容器（也就是風爐）是陶器，而且放置在地板或墊子上；香箱和茶入（茶罐）是漆器。在冬季，香箱和茶入使用的是陶器，而火爐是一個以金屬為襯裡的火盆，尺寸大約是 46 公分見方，沉入地板與墊子的頂部齊平。此外，在冬季的儀式中，庭院內通常會以乾松針點綴。夏季模式的庭園會保持剛灑過水的狀態，而且踏腳石會被擦洗乾淨。有些作家陳述說，這些差異完全取決於主人的一時興起。無

論如何，季節通常是這樣區分的：夏季模式，五月到十月；冬季模式，十一月到四月。

茶室的裝飾通常會與季節一致，秋季是菊花、夏季是芍藥、春季是野櫻花等等。掛飾會隨著每個季節更換，甚至漆盒也常常以同樣的方式象徵季節。茶會舉行的時間各不相同，不過以下是被認為適當的幾個時段：

1. 夜入（通宵茶會），夏季早上五點，旋花屬和類似花期短暫的花，會被用來裝飾凹間。
2. 朝茶（早茶），冬季早上七點，通常會選擇地上有雪的時候，以便在雪最新鮮的時候欣賞雪景。
3. 飯後（早餐後），早上八點。
4. 消晝（午間）十二點。
5. 夜話（夜晚的談話）下午六點。
6. 不時，除了上述時間以外的任何其他時間。

我們已經講到主人和賓客退出房間的時候。在賓客離席期間，主人把握機會打掃房間，並放置新鮮的花朵。康德先生在關於日本花藝的作品中說，「當賓客退出時，有時候主人會將掛飾移開，然後在那個位置掛上新插好的花。」然後，在水一開始沸騰時，主人搖響鈴鐺或敲鑼，做為讓賓客再次進入的信號。

當賓客重新進入房間後，主人會把食物和清酒放在他們面前，每一種都會先提供給主客。白紙會提供給所有的賓客，讓他們用來將食物無法食用的部分

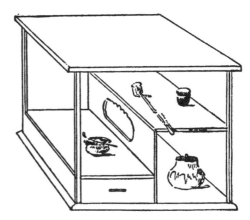

圖 11：茶具架（棚）

包起來，這樣一來就不會有東西剩下。餐食通常會以甜點作結。餐點食物通常很簡單。

有些權威專家說，在第二階段之後，主人重新布置房間，並為了接下來極為重要的任務而穿上特殊服裝時，會有第二次的休息；其他人只提到從茶室離開一次。我並不清楚這兩種說法何者才是正確的，不過無論如何，最重要的事情就是現在正召開的茶會。

主人以相當儀式性的方式，單獨拿進一張大約 60 公分高的桑木桌（圖11），不過有時候這個步驟會被省略；還有漆器或陶器製成的茶入（茶罐），

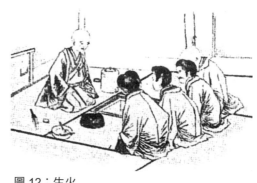

圖 12：生火

最好是後者，因為小型的陶罐通常價值不斐而且是古董。這些罐子的蓋子通常是象牙製的，而且會被仔細地包裹在絲綢錦緞做的袋子裡，那些袋子通常是用知名人士的衣服製成的。最為人讚賞的茶入，是由人稱「藤四郎」的加藤四郎左衛門所製作的，他在西元 1225 年前往中國，花了五年的時間學習陶藝，並帶著製作陶器的原料回國；那些以中國陶土製成的茶入是最受到尊崇的。

圖 13 顯示一些不同外形的茶入（茶罐）。此處所示只有少數不同形狀和樣式的茶罐。想要進一步研究這個課題的人，可以去參觀大英博物館，在博物館的法蘭克遺贈中，可以找到英國最好的茶入收藏，此外還有許多很好的茶碗樣品。其他在茶道儀式中使用之容器的樣品，可以在南肯辛頓博物館遠東處的日本陶瓷器收藏中找到。

主人再次回到茶室，並帶回水指，也就是裝水的容器，以便補充茶釜內的

圖 13：茶入（茶罐）及香箱（香盒）

圖 14：裝水的容器（水翻し）

水。儘管其他器具是造型優美、做工精細的工藝品，水指的設計和造型通常非常古老且極為粗糙，主要的美感表現在它們的釉面上。圖 14 顯示了以水指來說，獲得極高評價的陶器類型。左側是古老的瀨戶燒，為冷硬的深灰色，肩部的釉色微綠，完全以手工塑形；蓋子是上漆的木頭。右側是高取燒，為帶有深淺變化的棕色。

茶碗，也就是喝茶用的碗，是重要性最高的容器，同時被茶道的業餘愛好者高度看重。唐津燒、薩摩燒、大堀相馬燒、仁清燒和樂燒，都非常適合用於喝茶這個目的；樂燒尤其受到飲茶者的好評，以至於太閤大人豐臣秀吉賜給第一位樂燒製作者，也就是歸化的高麗人飴之子長次郎金印（飴於西元 1574 年去世）一個標誌，讓他能在所製作的陶器底部蓋上「樂」字印，「樂」乃「享樂之意」，是當時豐臣秀吉的城堡之名「聚樂」的第二字。這被認為是一位封建領主所能給予的最高讚美之一。

這些樂燒茶碗的構造，極為適合它們被製造出來的目的：有一層不易導熱的厚海綿狀濕黏土；粗糙的表面讓它易

於抓握；略微內曲的杯緣能夠防止茶水
溢出；還有對嘴唇觸感來說光滑宜人的
釉，更不要忽略起泡的綠茶在放進粗糙
的黑色陶器時，看上去十分美觀的事實，
這襯托出茶的完美。

圖15顯示茶碗的樣品。

除了已經提到的物品之外，還有廢
水碗（水翻し），供清洗茶具之用；竹
製攪拌器（茶筅），供攪拌茶水之用；
竹製勺子（即茶杓，圖16）；以及綢布
（即袱紗），通常是紫色的，用來擦拭
茶碗和其他物品。這塊布料必須按照規
定的方式折疊，並在每次使用過後要放
在主人所穿衣物的胸口部位。

上述所有物品都分別按照規定的順
序被帶入茶室內。

主人把所有的茶具帶進房間後，向
所有賓客行禮致意，並且開始進行茶道
儀式。

所有的茶具都被清洗並擦乾，主人
將其中一個茶罐從絲綢袋中取出，將兩

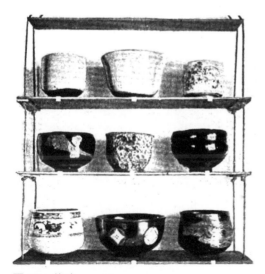

圖15：茶碗

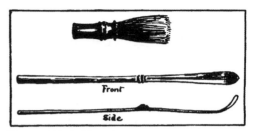

圖16：竹製攪拌器（茶筅）和茶葉匙（茶杓）

匙半的粉末狀綠茶（抹茶），放入茶碗
內。這種茶葉會以手磨器研磨成細粉，
不是以葉片的形式使用。接著，主人用
勺子（炳杓）將熱水舀出，倒入放在茶
碗內的茶粉上，如果鍋中的水太燙的話，
就用一種叫做湯茶盅的水罐或甕將水取
出，再倒入茶碗內，以便讓水在湯茶盅
內稍微冷卻；這樣做的原因是由於滾水
會使泡製出的茶味道過苦。

當調製濃茶的水被倒在茶粉上後，
茶湯的濃稠度會近似豌豆湯，此時，主
人會以茶筅劇烈攪拌茶湯，直到頂部起
泡為止，然後將這碗茶遞給主客。主客
會吸啜茶湯，並詢問茶葉的來源，就像
討論罕見的老波特酒和紅葡萄酒一樣。
賓客出於對主人的敬意，在喝茶時，藉
著吸氣發出大聲的吸啜聲，是一種禮數。

圖17顯示正在進行的茶道儀式。坐
著的主人被他的茶具環繞，同時一名賓
客正在喝茶。

主客喝過茶之後，會將茶碗遞給下
一個人，接著再依次傳遞，直到茶碗回
到主人手中，而主人是最後喝茶的人。
有時候，一塊布或餐巾會隨著茶碗一同
傳遞，那不僅是用於握持茶碗，還用來
在每個人喝完茶之後擦拭茶碗。

茶碗被握持在左手手掌內，並以右

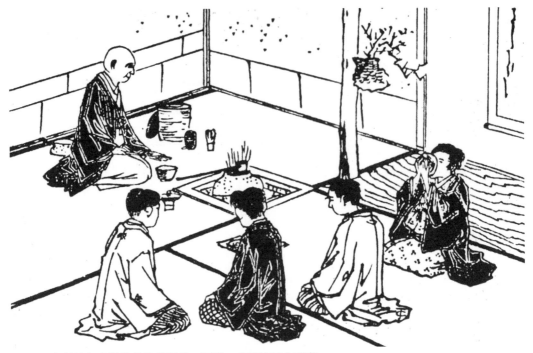

圖 17：坐著的主人被他的茶具環繞，同時一名賓客正在喝茶

手的拇指和手指支撐。只需看圖 18，就可以明白握持茶碗的指定模式。第一，賓客接過茶碗；第二，將茶碗舉起到與額頭齊平的高度；第三，將茶碗放低；第四，飲用；第五，將茶碗再次放低；

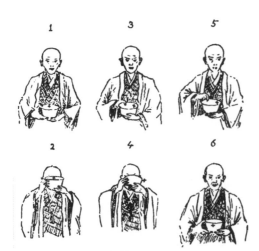

圖 18：喝茶的六個姿勢

第六，回到與第一步相同的位置。在後四步中，會將茶碗往順時鐘方向轉半圈，慢慢將原來靠近客人的一側轉到對面的位置（見圖中茶碗側邊的＋記號）。在主人喝完茶之後，他一定會為其致歉，表示那是多麼糟糕的東西等等；這是非常正確的做法。

之後，空茶碗會被輪流傳遞，供賓客欣賞，因為那通常是一件非常古老的文物或具有歷史重要性。

隨著這個動作，儀式便進入尾聲，賓客在主人進一步清洗杯子和茶壺後告辭，主人則在賓客離開時跪坐在茶室門邊，以大量的鞠躬和行禮致意，接受他們的讚美和告別。

有些作家說，另一種茶——薄茶（即「淡茶」）會在儀式用茶之後，搭配甜

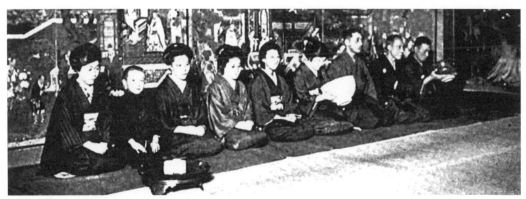

在奈良西大寺的年度大茶會上察看巨大的茶碗

點和菸斗一同飲用；不過，最主要的權威人士都同意，薄茶的飲用時機是在茶道儀式的濃茶之前。

　　有時候，在沒有濃茶的情況下單獨舉行的薄茶儀式，比較沒有那麼正式，舉行的地點會在與濃茶儀式相同的場所，或是主屋的客房。賓客人數不設限，每個人都會有一杯自己的茶。對房間與茶具也會進行類似的察看，不過沒有那麼正式。

Chapter 4
歐洲人愛上茶

歐洲人最先熟悉的是綠茶；隨後武夷茶（紅茶）取代了綠茶的地位。

喝茶是東方分享給西方世界的溫和習慣之一，不過，歐洲人在東方國家普遍飲茶的數個世紀之後，才得知茶的存在。

在全球最重要的三種非酒精性飲料——可可、茶、咖啡——之中，可可是最早由西班牙人在西元 1528 年引進歐洲的，而在將近一個世紀之後的 1610 年，荷蘭人將茶帶到歐洲大陸，威尼斯商人則在數年後的 1615 年將咖啡引進了歐洲。

茶在歐洲的文學作品中最早被提及的時間是西元 1559 年，以 Chai Catai（即「中國茶」）的名稱，出現在巴蒂斯塔・喬萬尼・拉穆西奧（Giambatista Ramusio, 1485-1557）所撰寫的《航海與旅行》一書。

拉穆西奧是一位威尼斯作家，出版了一套珍貴的古代與現代航海及發現之旅的散文合集。拉穆西奧是威尼斯十人團的秘書，收集了一些少見的商務資訊，並與許多著名的旅行家會面，其中包括了波斯商人哈吉・穆罕默德（Hajji Mahommed，又稱恰吉・麥麥特〔Chaggi Memet〕）。哈吉・穆罕默德被認為是最早將茶相關知識帶到歐洲的人，故事以「哈吉・穆罕默德的傳說」之名，出現在《航海與旅行》第二卷的前言中，這一卷裡還收錄了馬可・波羅（Marco Polo）的旅程。

論及茶的段落敘述如下：

講述者的名字叫做哈吉・穆罕默德（恰吉・麥麥特），是位於裏海海岸的奇蘭（Chilan，即波斯）當地居民，同時他本身曾去過蘇庫爾（Succuir，印度的薩迦爾），之後在我提到的時間來到威尼斯……他告訴我，中國（Cathay）境內都在使用另一種植物，或者更明確地說，這種植物的葉片。這種被那些民族叫做「中國茶」的植物，在中國生長的地區被稱為哈強府（Cacian-fu，四川）。這種植物被普遍使用，同時在那些國家相當受到重視。他們會將乾燥或新鮮的這種草藥，用水徹底煮沸。空腹喝下一或兩杯這種煮製而成的汁液，能解熱、緩解頭痛、胃痛、肋側或關節疼痛，而且應該在你可以忍受的範圍內趁熱飲用。除此之外，他說，這種汁液對其他疾病都有好處，但那些疾病的名稱他已經想不起來，不過他記得痛風是其中一種。如果恰巧有人因為吃得太飽而感覺胃部不適，他能選擇飲用少量的這種汁液，胃裡的所有食物在很短的時間內都會被消化殆盡。這種汁液受到如此高的評價，而且被如此尊崇，以至於所有出外旅遊的人都會隨身攜帶它，而且那些旅人會很樂意用一袋大黃換來一盎司的中國茶。同時，那些中國民族很肯定地說，要是我們這一邊的世界，也就是波斯和法蘭克人的國家，聽說過這種汁液，商人一定會完全停止採購大黃。（《航海與旅行》，第二卷，巴蒂斯塔・喬萬尼・拉穆西奧

ve ne tanta copia,che l'abbrucciano côtinuamente fecco incâbio di legne : altri , come hanno i
lor caualli malati,glie ne danno di côtinuo à mangiare , tanto è poco ftimata q̃ta radice in q̃lle
parti del Cataio . ma bñ aprezano molto piu vn'altra piccola radice,laquale nafce nelle monta-
gne di Succuir doue nafce il Rheubarbaro,& la chiamano Mambroni cini,et è carifsima:e l'ado
perano ordinariamête nelle lor malattie,& mafsime in q̃lla de gl'occhi:perche,fe trita fopra vna
pietra con acqua rofa,vnghano gl'occhi,fentono vn mirabile giouamento,ne crede che di q̃lla
radice ne fia portata in q̃te parti,ne meno diffe di faperla defcriuere:& di piu , vedêdo il piacer
grâde,ch'io fopra gl'altri pigliauo di q̃ti ragionamêti,mi diffe che per tutto il paefe del Cataio,
fi adopera ancho vn'altra herba,cioe le foglie,la quale da que' popoli fi chiama Chiai Catai:&
nafce nella terra del Cataio,ch'è detta Cacianfù : la quale è cômune & aprezzata per tutti que'
paefi.fanno detta herba cofi fecca come frefca bollire affai nell'acqua,& pigliando di q̃lla decot-
tiôe vno o duoi bichieri à digiuno leua la febre,il dolor di tefta,di ftomaco , delle cofte,& delle
giûture,pigliâdola pero tanto calda quâte fi pofsi foffrire,& di piu diffe effer buona ad infinite
altre malattie delle quali egli p l'hora nô fi ricordaua : ma fra l'altre,alle gotte. Et che fe alcuno
per forte fi fente lo ftomaco graue p troppo cibo , pfa vn poco di q̃ta decottione in breue têpo
hara digerito,& per ciò è tâto cara & aprezzata,che ogn'uno che và in viaggio ne vuol porta-
re feco , & coftoro volontieri darebbono per quello ch'egli diceua fempre vn facco di rheu-
barbaro per vn'onccia di Chiai Catai: Et che quelli popoli Cataini dicono che fe nelle noftre
parti & nel paefe della Perfia & Franchia la fi conofceffe , i mercanti fenza dubio non vorreb-
bono piu comperare Rauend Cini,che cofi chiamanò loro il Rheubarbaro . Quiui fatto vn
poco di paufa,& fattoli domandare s'egli mi voleua dire altro del Rheubarbaro,& rifpoftomi
non

由拉穆西奧所著，歐洲最早提到茶的出版品，西元 1559 年於威尼斯出版

著，西元 1559 年於威尼斯出版。這部著作共有三卷，出版順序為：第一卷，西元 1550 年；第三卷，西元 1556 年；第二卷，西元 1559 年。關於拉穆西奧在何時出版這段歐洲首度提及茶的介紹，有許多種說法，不過這段文字被收錄在最後出版的第二卷中。）

在拉穆西奧的年代，威尼斯因位於東方與西方之間的地理位置，成為重要的商業活動中心。威尼斯的商人和學者都熱切地留意任何能夠為商業名聲加分，或是為商業鉅子增加財富的消息。從神秘的東方遠道而來的知名商人或旅行者，在威尼斯受到盛宴款待及熱情招待，並被鼓勵談論那些奇異的民族和商品。自從馬可・波羅值得紀念的回歸之後，人們一直渴求著這類的資訊。

在哈吉・穆罕默德來訪時，拉穆西奧正致力於編寫馬可・波羅旅程中的一段記述。拉穆西奧正是在款待這位波斯商人的同時，頭一次聽說茶這種植物及其製成的飲料。

附帶說明，儘管茶在馬可・波羅造訪中國的西元 1275 年至 1292 年這段期間受到極大的歡迎，但他的敘述中卻沒有提到茶，這是因為他將大部分的時間花在忽必烈這位侵略者身上，對於受到可汗支配的臣民並不感興趣。

探索東方的先驅者

隨著瓦斯科・達伽馬（Vasco da Gama）於西元 1497 年發現了從好望角

前往印度的遠洋航道，葡萄牙人繼續往前推進，希望獲得其他發現，並在馬來半島的馬六甲建立殖民地。1516 年，第一艘葡萄牙船艦從馬六甲來到中國，在此處發現了有利的商機，這些葡萄牙人是第一批經由海路抵達亞洲的歐洲人。隨後，由數艘船隻組成的艦隊在隔年到來，同時一位大使被派遣到北京；到了 1540 年，葡萄牙人抵達日本。

中國人對葡萄牙人心懷疑慮，並不歡迎他們的到來，但最終葡萄牙大使說服中國皇帝，讓他接受這些新來者是前來進行貿易和交流，並非以侵略為目的。隨後，中國人准許他們在澳門安頓下來，此處是突出的狹長半島，位於珠江河口西側。

僧侶和旅行者所描述的茶

在歐洲與中國及日本貿易往來的早年，並沒有茶葉運輸的紀錄，不過，早期便融入這兩個國家的耶穌會修士開始熟悉茶的飲用，並將茶的相關描述傳回歐洲。在這些傳教士當中，於西元 1556 年抵達的葡萄牙神父加斯帕・達克魯斯（Gaspar da Cruz），據說是第一位在中國傳揚天主教的傳教士。

他在 1560 年左右回到葡萄牙，發表了第一篇以葡萄牙文撰寫的茶相關介紹。內容如下：

不管一人或多人拜訪地位顯赫之人的住所時，主人都會按照慣例為客人提供……一種叫作「茶」的飲料，那是一種稍微帶點苦味、色紅，且具有藥效的飲品，通常是某種草藥以熱煮方式製成的汁液。

西元 1565 年，前往日本的傳教士路易斯・阿爾梅達（Louis Almeida）神父，在一封信件裡將更多關於茶的消息傳到義大利。信中他寫道：「日本人非常喜愛一種喝起來味道很好的草藥，他們稱它為『茶』。」

兩年後的西元 1567 年，俄羅斯出現第一則有關茶的記述，這是由伊萬・佩特羅夫（Ivan Petroff）與博納什・亞利謝夫（Boornash Yalysheff）從前往中國的旅程返回時所帶來的。他們是碰巧提到茶的，形容茶樹是中國奇蹟，但沒有將任何枝條或茶葉的樣本帶回母國。

儘管在西元 1559 年威尼斯就有關於茶的記述，但直到 1588 年，義大利文學作品中才再次提到茶。當時的知名義大利作家喬瓦尼・馬菲（Giovanni Maffei）將收錄於大量文件藏品中的，由路易斯・阿爾梅達神父在 1565 年撰寫的信件，以《四冊印度來信選集》為名於佛羅倫斯出版。

此外，同一年在羅馬出版，且經常被馬菲引用的《秈稻歷史》一書是另外兩篇關於茶的參考文獻：

這種日本的飲料是從被稱為「茶」的一種草藥中萃取出的汁液，他們會將其煮沸飲用，這種飲料對健康極有助益。它能保護他們免於腦垂體的問題、頭部

沉重及眼睛疾病，讓日本人在幾乎不感到疲倦的情況下長命百歲。

迄今為止，日本人並沒有葡萄可以用來釀酒，但有一種用米釀造的酒。不過，他們最喜歡飲用的是以接近滾沸的水與粉末狀的茶混合的飲料。他們特別講究使用完整的茶葉。名聲顯赫之人有時會親自動手泡茶，不厭其煩地調節分量，並為友人製作這種混合飲品。他們甚至會在家中設置特定的房間，專門保留給泡茶使用。房間裡通常設有隨手可及的有蓋保溫爐，在友人來訪或告辭時，就能從中取用飲料來招待他們。（《私稻歷史》，喬瓦尼．馬菲著，西元 1588 年於羅馬出版。）

從時間來看，下一位提到茶的是威尼斯牧師暨作家喬萬尼．博泰羅（Giovanni Botero）。

西元 1589 年他在《論城市偉大的原因》一書中陳述：「中國人有一種草藥，他們會從中萃取清淡可口的汁液，並用其替代酒來待客。這種汁液也能讓他們保持健康，並免於因無節制飲酒而在體內引起的所有禍害。」到現在為止，茶以藥用和社交飲料的角色，存在於中國已長達近八百年之久，我們可以確定這位作者所談到的就是茶。

西元 1602 年，博泰羅寫下前述文字的十三年後，另一位葡萄牙傳教士龐迪我（Diego de Pantoia）神父針對中國禮節，為茶寫下了參考資料：「在行禮致意過後，他們會立刻送上被稱之為茶的待客飲料，那是用某種草藥在水中滾煮製成的，他們對其十分重視……而且他們的飲用次數一定是二或三次。」

接下來出現的，可能是所有早期茶相關記述中最重要的一則參考資料，因為它不僅提供了茶葉價格等細節，還簡短地對照了中國和日本製作茶飲的方法。這份資料是在義大利傳教士利瑪竇（Matteo Ricci, 1552-1610）的信件中發現的，利瑪竇從西元 1601 年起直到去世前，都在北京的中國宮廷中擔任科學顧問一職。這些信件在 1610 年由法國耶穌會會士金尼閣（Nicolas Trigault, 1577-1628）出版。記述中是這麼寫的：

我無法忽視那些珍稀的事物，例如他們是用哪種灌木來製作茶。他們在陰影下採收茶葉，並將其存放起來以用於日常泡製，茶被用來入菜，以及招待前來家中拜訪的客人；若客人稍作逗留的話，端上茶的次數甚至會達二到三次。這種飲料都是在熱燙的時候飲用，或說啜飲，這是因為它嚐起來帶有讓人不太喜歡的獨特微苦味道；然而，如果經常飲用的話，對許多疾病有正面的效益。

茶葉的品質不只有一種，而是有更優秀的品質等級，如果你遇到被評鑑為最優質的茶葉時，通常會用每磅一個金埃斯庫（escu，即五法郎），或甚至二或三個金埃斯庫的價位買下一些。最上等茶葉的價格是每磅十個金埃斯庫或更高，日本的售價通常會來到每磅十二個金埃斯庫。茶在日本的飲用方法也與中國稍有不同；因為日本人是將磨成粉末的茶葉，以每杯二或三湯匙的量與一杯滾水

混合後，直接喝下這種混合飲品；但中國人則是將少量茶葉放入裝有沸水的壺中，等到浸泡的汁液中已含有溶出物的濃度和功效，且溫度仍相當高的時候，留下茶葉，把汁夜倒出來飲用。（*Annua delta Cina del 1606 e 1607 del Padre, M. Ricci.* 利瑪竇著，由金尼閣收集並出版，西元 1610 年於羅馬出版。）

同樣在西元 1610 年，一位葡萄牙學者兼旅行家出版了《波斯與忽里模子君王記述》，其中包含一段關於茶的介紹：「茶是一種草藥的小葉，是從韃靼利亞（Tartary，註：指中亞的裏海至東北亞韃靼海峽一帶）傳播而來的某種植物，我在馬六甲的時候看過這種植物。」

之後，經過了三十年以上的時間，才出現下一則關於茶的參考文獻。

那是由葡萄牙耶穌會會士謝務祿（Alvaro Semedo, 1585-1658）神父，在一本名為《大中國志》的作品中所提及，這部作品最早在西元 1643 年以義大利文於羅馬出版，後來在 1655 年於倫敦發行英文版。

隨後的三則關於茶的記述報導，全都來自法國傳教士。其中最早的一位是亞歷山德羅（Alexander de Rhodes, 1591-1660）神父，他在西元 1653 年於巴黎出版的著作《旅行與使徒的使命》中，寫下對茶的介紹：「中國人通常都十分長壽，而對這些人（中國人）的健康有極大貢獻的其中一項事物，便是在亞洲被普遍飲用的茶。」

第二位法國傳教士是雅克‧德‧波吉斯（Jacques de Bourges），他在西元 1666 年於巴黎出版的著作《貝瑞特主教赴交趾支那航行記述）中敘述：「我們居住在暹羅的期間，晚餐過後……我們會喝一點茶……我們發現相較於酒來說，茶的作用是非常有益健康的……若不是茶中的葉子的話，難以預期這兩種飲料何者會更傑出。」

三位傳教士中的最後一位是耶穌會會士路易‧勒孔德（Louis Lecompte, 1655-1728，註：漢名為李明），在西元 1696 年於巴黎出版的著作《中國現勢新志》中的敘述。內容如下：「在中國，人民不會罹患痛風、坐骨神經痛或結石；許多人猜測是茶保護他們免於罹患這些疾病。」

荷蘭人來到亞洲

在西元 1596 年之前，葡萄牙人都將亞洲海運貿易的商品留做己用，將絲綢與其他奢侈品運回里斯本，當時，荷蘭人的船隻是把貨品載運到法國、荷蘭及波羅的海諸國港口的主力。

荷蘭航海探險家讓‧胡果‧林碩登（Jan Hugo van Linschooten, 1563-1633）曾與葡萄牙人一同航行至印度，在西元 1595 年到 1596 年間出版了旅行記述，而這部作品讓荷蘭商人與船長燃起了在富饒的東方貿易中分一杯羹的渴望。

他的報導引人注目的原因是，其中包括了第一則以荷蘭語記錄關於茶（寫為 chaa）的敘述，同時還解釋了早期的

our clokes when we meane to goe abroad into the towne or countrie, they put them off when they goe forth, putting on great wyde breeches, and coming home they put them off again, and cast their clokes vpon their shoulders: and as among other nations it is a good sight to see men with white and yealow hayre and white teeth, with them it is esteemed the filthiest thing in the world, and seeke by all meanes they may to make their hayre and teeth blacke, for that the white causeth their grief, and the blacke maketh them glad. The like custome is among the women, for as they goe abroad they haue their daughters & maydes before them, and their men seruants come behind, which in Spaigne is cleane contrarie, and when they are great with childe, they tye their girdles so hard about them, that men would thinke they shuld burst, and when they are not with Childe, they weare their girdles so slacke, that you would thinke they would fall from their bodies, saying that by experience they do finde, if they should not doe so, they should haue euill lucke with their fruict, and presently as sone as they are deliuered of their children, in steed of cherishing both the mother and the child with some comfortable meat, they presently wash the childe in cold water, and for a time giue the mother very little to eate, and that of no great substance. Their manner of eating and drinking is: Euerie man hath a table alone, without table-clothes or napkins, and eateth with two peeces of wood, like the men of China: they drinke wine of Rice, wherewith they drink themselues drunke, and after their meat they vse a certaine drinke, which is a pot with hote water, which they drinke as hote as euer they may indure, whether it be Winter or Summer.

Annotat. D. Pall.

The Turkes holde almost the same maner of drinking of their *Chaona*, which they make of certaine fruit, which is like vnto the *Bakelaer*, and by the *Egyptians* called *Bon* or *Ban*: they take of this fruite one pound and a half, and roast them a little in the fire, and then sieth them in twentie poundes of water, till the half be consumed away: this drinke they take euerie morning fasting in their chambers, out of an earthen pot, being verie hote, as we doe here drinke *aquacomposita* in the morning: and they say that it strengtheth and maketh them warme, breaketh wind, and openeth any stopping.

The manner of dressing their meat is altogether contrarie vnto other nations: the aforesaid warme water is made with the powder of a certaine hearbe called Chaa, which is much esteemed, and is well accounted of The 1. Booke.

among them, and al such as are of any countenance or habilitie haue the said water kept for them in a secret place, and the gentlemen make it themselues, and when they will entertaine any of their friends, they giue him some of that warme water to drinke: for the pots wherein they sieth it, and wherein the hearbe is kept, with the earthen cups which they drinke it in, they esteeme as much of them, as we doe of Diamants, Rubies and other precious stones, and they are not esteemed for their newnes, but for their oldnes, and for that they were made by a good workman: and to know and keepe such by themselues, they take great and speciall care, as also of such as are the valewers of them, and are skilfull in them, as with vs the goldsmith priseth and valueth siluer and gold, and the Iewellers all kindes of precious stones: so if their pots & cuppes be of an old & excellēt workmās making, they are worth 4 or 5 thousād ducats or more the peece. The king of *Bungo* did giue for such a pot, hauing three feet, 14 thousand ducats, and a Iapan being a Christian in the town of Sacay, gaue for such a pot 1400 ducats, and yet it had 3 peeces vpon it. They doe likewise esteeme much of any picture or table, wherein is painted a blacke tree, or a blacke bird, and when they knowe it is made of wood, and by an ancient & cuning maister, they giue whatsoeuer you will aske for it. It happeneth some times that such a picture is sold for 3 or 4 thousand ducats and more. They also esteeme much of a good rapier, made by an old and cunning maister, such a one many times costeth 3 or 4 thousand Crowns the peece. These things doe they keepe and esteeme for their Iewels, as we esteeme our Iewels & precious stones. And when we aske them why they esteeme them so much, they aske vs againe, why we esteeme so well of our precious stones & iewels, whereby there is not any profite to be had, and serue to no other vse, then only for a shewe, & that their things serue to some end.

Their Iustice and gouernment is as followeth: Their kings are called Iacatay, and are absolutely Lords of the land, notwithstanding they keepe for themselues as much as is necessary for them and their estate, and the rest of their land they deuyde among others, which are called Cunixus, which are like our Earles and Dukes: these are appointed by the king, and he causeth them to gouerne & rule the land as it pleaseth him: they are bound to serue the king as well in peace, as in warres, at their owne cost & charges, according to their estate, and the auncient lawes of Iapan. These Cunixus haue others vnder them called Toms, which are like our Lords

第一份以英文印刷出版的茶參考文獻，西元 1598 年
在第一段倒數第二行中，茶是以「Chaa」的寫法出現。

日本飲茶方法與習俗。以下是林碩登在1598年於倫敦出版的英譯本中所記述的部分內容：

　　他們飲食的規矩是這樣的：一人一席，沒有鋪設桌布或餐巾，跟中國人一樣使用兩根木頭進食：他們喝的是米酒，經常喝到酩酊大醉，而在食用肉類之後，他們會飲用某種飲料，那是一個裝有熱水的壺，他們會在可忍受的範圍內，盡可能喝下這熱燙的水，無論冬夏皆是如此……前述的熱水是以某種相當受重視、被稱作茶（Chaa）的草藥粉末所製成，他們相當重視茶，任何冷靜自持或有能力的人，都會為自己在隱蔽之處保留前述的水，而且會自己泡製；當他們希望招待朋友時，會供應那種特別的熱水給朋友飲用。

　　他們對於用來裝入草藥及煮製的壺，還有用來飲用的陶杯，重視的程度就跟我們重視鑽石、紅寶石和其他寶石的程度差不多，而且新品受到的重視並不如舊物來得多，因此，這些器物都是由技術精良的工匠所製作的。他們為了自己認識並保管這些器物，會跟鑑賞家一樣謹慎且熟練，類似於我們的金匠推崇並珍視金銀，珠寶商珍惜各種寶石一樣。若他們的壺和杯是由資深且技藝高超的工匠製作，那麼一件器物會價值四千或五千達克特（ducat，註：當時流通於歐洲的貨幣），或甚至更多。

　　豐後國（日本古國之一）國主曾有過一個三足的壺，價值一萬四千達克特，而一位時任堺城首領的日本人為這種壺

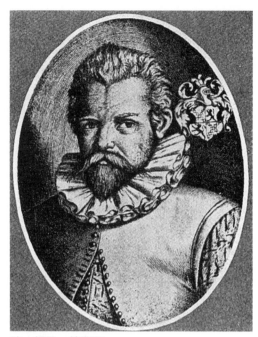

讓‧胡果‧林碩登

付出了一千四百達克特，而且壺上還有三枚碎片……他們珍藏這些事物，並將其視若珍寶，就跟我們看重首飾與寶石一樣。（《出航》，讓‧胡果‧林碩登著，西元1598年於倫敦出版，第四十六頁。由本書作者根據出版於1595年到西元1595年間的原始荷蘭文版本翻譯為英文。）

　　現在回到荷蘭貿易史，西元1595年，葡萄牙人在這一年對荷蘭船運關閉了自家港口的大門。隨後，荷蘭人在寇尼里爾斯‧郝德曼（Cornelius Houtman）的率領下，派遣了四艘船隻前往印度群島。隔年六月，艦隊抵達爪哇萬丹，他們在該處建立倉儲，收集並裝載要運回國的東方產物。

　　荷蘭人發現，每個地方的原住民都很樂意跟他們做生意，而與印度群島直

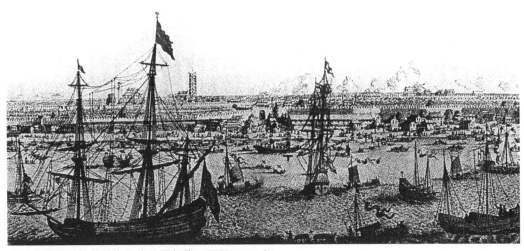

停泊在廣州前的荷蘭東印度公司船隻，西元 1655 年
這張插圖顯示了 1610 年首次將茶由爪哇帶到歐洲的東印度商船類型。這些船隻在 1655 年載著荷蘭東印度公司使團前往中國。選自紐霍夫著，《荷蘭使節出訪中國記》，1668 年於倫敦出版。

接通商，能夠帶著豐富的貨品回國，這也給他們很大的動力。在第一批艦隊返回往特塞爾（Texel）的航道前（註：特塞爾位於北海，菲士蘭群島中歸屬於荷蘭的一個島嶼，被用作早期東印度帆船到達與啟航的地點），第二批由八艘船隻組成的艦隊就已經啟航，而到了西元 1602 年，已經有超過六十五艘荷蘭船隻完成前往印度群島的航行，結果卻導致荷蘭人內部出現毀滅性的競爭，因此，荷蘭東印度公司在那一年獲得特許成立，以整合相互競爭的企業，並調停他們之間分歧的利益關係。在這一年，第一艘由爪哇出發的荷蘭船隻也抵達日本，而在 1607 年，一些茶葉從澳門被運到爪哇的倉儲地，成為駐紮在東方的歐洲人運輸茶的最早紀

錄。（《東印度群島古與今》，法蘭西斯・瓦倫汀〔Francis Valentijn，或作 Valentijn〕著，西元 1724 年及 1726 年發表於多德勒克與阿姆斯特丹。第五卷，第一九○頁。）

到了西元 1609 年，第一艘荷蘭東印度公司的船隻抵達離日本海岸不遠處的平戶島，而在 1610 年，荷蘭人開始從這個島嶼將茶運往爪哇的萬丹，再從萬丹轉運至歐洲。儘管這個年代有幾分猜測的成分存在，但已經普遍被接受應該是正確的時間。著名的瑞士天文學家暨自然學家加斯帕爾・博安（Gaspard Bauhin, 1560-1624），在 1623 年寫下了能為 1610 年這個年代佐證的文字，他宣稱「是荷蘭人在十七世紀剛開始時，率先將茶由日本和中國帶到歐洲。」（《植

物劇院》，加斯帕爾‧博安著，西元 1623 年於巴塞爾出版。）

　　根據蘇格蘭醫師暨醫學作家湯瑪斯‧沙特（Thomas Short, 1690?-1772）指出，最早來到歐洲的茶是綠茶，他陳述道：「歐洲人最先熟悉的是綠茶；隨後武夷茶取代了綠茶的地位。」（《關於茶、糖、牛奶、葡萄酒、烈酒、潘趣酒、菸草等物品的論述，附上給痛風患者的簡單規則》，湯瑪斯‧沙特著，西元 1750 年於倫敦出版。）

　　西元 1611 年，荷蘭公司從日本天皇那裡獲得了貿易特權，並在平戶島上建立了貿易代理處。較早抵達的葡萄牙神父，因為對日本俗世權力的掠奪，激怒了當地人而導致數起武裝衝突，但荷蘭人藉著將活動限制在商業方面，受到日本人的青睞。天皇警覺到這種現象，下令驅逐所有歐洲人，葡萄牙人和皈依的信徒便在港灣懸崖上的一處有城牆防護的居住地中避難。由於天皇的士兵無法將他們從這個據點驅逐，荷蘭人便與日本人聯手，使用裝配在船上的火砲夷平了葡萄牙人的基地。雖然荷蘭人提供了協助而被准許繼續留下，卻飽受屈辱，他們從平戶島被遷移到長崎港內的出島，成了當地石頭高牆內的因犯。在這種情況下，荷蘭與日本的茶葉貿易逐漸縮減，他們轉而從中國獲得補給。

英國人抵達遠東地區

　　在十七世紀之交時，荷蘭人幾乎已經將與印度群島間的豐富香料貿易，完全掌握在手中，到了西元 1619 年，荷蘭人在爪哇建立巴達維亞（Batavia）這個城市，做為觸及遠東的香料群島（即摩鹿加〔Molucca〕群島）的新基地。在此同時，英國東印度公司也正在向東方擴張（註：該公司於西元 1600 年十二月三十一日由伊莉莎白女王特許設立，做為「倫敦與東印度群島貿易的管轄者與代理商」）。英國人在早期的航行中最遠推進到日本，並與中國朝廷建立了友好關係，到了 1610 年至 1611 年間，英國人在印度的默蘇利珀德姆（Masulipatam）和貝塔布里（Pettapoli，註：現稱 Nizampatnam）設立代理處，並在香料群島中的安汶島（Amboyna）上殖民，即便當地已經有荷蘭人進駐開發了。

　　自認為擁有先到者權利的荷蘭商人，對於英國人在東印度群島的領土權力提出質疑，而這項爭議在西元 1623 年的「安汶大屠殺」發展到最高點，此事件所帶來的立即影響，是迫使英國東印度公司承認荷蘭人對遠東貿易獨占權的主張，以及英國人從印度大陸及鄰近國家撤出。（《大英百科全書》，第十一版，第八卷，第八百三十四頁。）這就是英國人直到 1657 年才開始使用茶，以及茶葉是從荷蘭人取得的原因，儘管這些茶葉是根據 1651 年的航海條例，被裝載在註冊為英國籍的船隻中運達的。

　　如果我們不將西元 1664 年及 1666 年贈與英國國王的茶葉小禮物含括在內的話，最早由英國東印度公司進行的茶葉進口，是在 1669 年，當時該公司從爪哇萬丹購買了約 65 公斤的茶葉，從此展

開了以累積財富為目的的英國茶葉進口事業，使得海洋上幾乎布滿了運茶船。後來，查理二世（Charles II）再次將政府獨享的一些權力賦予英國東印度公司，而該公司開始迅速建構起讓對手（荷蘭人及葡萄牙人）望塵莫及的東方貿易。

茶逐漸被其他國家接受

在茶經由海路被帶進歐洲的同時，途經黎凡特橫越大陸的商隊，則帶著茶進入歐洲其他地區。

第一批以這種方式運達的是西元1618年由中國大使帶到俄羅斯宮廷當作贈禮的幾箱茶葉。這段艱鉅的旅程歷時十八個月，若中國人想藉著這份禮物創造對其商品的需求，那麼這趟旅程是徒勞無功的，因為茶在當時並未獲得俄羅斯友人的歡心。

在皇家茶葉贈禮送達莫斯科後，有將近二十多年沒有關於歐洲茶飲早期使用的、具歷史重要性的事件發生。

在這段期間，許多基督教會將茶視為神奇萬靈藥而大加頌揚，但此舉受到一些質疑，第一位反對者是德國籍醫師西蒙‧保利（Simon Pauli, 1603-1680），他在西元1635年所發表的一份醫學小手冊中，寫滿了嚇人的示警內容，還宣稱茶只是一種遍布全球的常見桃金孃科植物。他寫道：

至於他們歸功於茶的功效，或許可以承認它在東方確實具有那些效果，但那些功效在我們的氣候之下便喪失了，相反地，使用它變得十分危險。飲用它的人會加速死亡的到來，特別是那些年過四十的人。（《對濫用菸草、草藥、茶的評論》，西蒙‧保利博士著，西元1635年於德國羅斯托克〔Rostock〕出版。）

下一則記述對茶的讚美歌頌不亞於保利博士對茶譴責的程度。其內容來自於約翰‧阿爾布雷希特‧馮‧曼德爾斯洛（Johann Albrecht von Mandelslo）的日記，他是一位年輕的德國旅行家，曾在西元1633年至1640年間陪同霍爾斯坦—戈托普（Holstein-Gottorp）公爵所派遣的使節，晉見莫斯科大公國大公爵與波斯國王。他寫道：「在每天慣例的會面中，我們只會喝茶，這是整個印度群島普遍飲用的飲品，不只是那些鄉下人會喝，在荷蘭人和英國人當中，也有人把它當作一種藥物來飲用。但比起茶來說，波斯人寧願喝 kahwa（即咖啡）。」

西元1637年，曼德爾斯洛仍身處於波斯宮廷，發現自己的健康狀況不佳，同時也在一趟前往印度的海上旅行途中得到一些茶葉。關於這趟旅程和喝茶的好處，他寫道：

我們在十九天內從伽龍（Gamron）到達蘇拉特（Surrat，在印度），這段期間我受到船長殷勤的招待……他供應大量的禽類、羊肉，還有其他新鮮肉類，不過最重要的，還有上好的英國啤酒、法國葡萄酒、燒酒，以及其他飲料，這些確實對我的健康十分有益……我發覺

用來圖解茶在歐洲的故事最早期的雕版畫之一
選自西元 1668 年荷蘭耶穌會修士阿塔納奇歐斯・基爾學（Athanasius Kircherus）所著的《中國圖說》。

我的健康完全恢復，雖然我也必須承認，除此之外，我飲用的茶也貢獻良多，而我本身已經十分習慣喝茶，以至於通常一天都會喝上二到三次。（《深入東印度群島之旅》，約翰・阿爾布雷希特・馮・曼德爾斯洛著，英文版由戴維斯〔Davies〕所譯，西元 1669 年於倫敦出版。）

茶最早在荷蘭使用的參考文獻，出現在一封日期標注為西元 1637 年一月二日的信件內。

該信件是由「十七紳士」（十七位荷蘭東印度公司董事的稱號），寫給身在巴達維亞的荷蘭東印度總督。內容如下：「由於茶開始被一些人使用，我們希望每艘船上都能有幾罐中國和日本的茶。」（《外發函件集》，聯合東印度公司，西元 1637 年。）

西元 1637 年至 1638 年間，歐洲對茶的飲用確實日漸增多這件事，在曼德爾斯洛對他稱為 tsia 的日本抹茶所做描述中獲得證實：

至於 Tsia，那是一種茶，但是植株更嬌弱，而且被認為比茶的價值更高。上流人士會仔細地將其貯存在陶罐內，徹底塞住並密封，使其不至於受風；但日本人製作 Tsia 的方式，與在歐洲的作法大不相同。

亞當・奧利留斯（Adam Olearius, or Oelschlager）是由霍爾斯坦－戈托普

（Holstein-Gottorp）公爵派遣前去晉見波斯國王之使節的秘書，在西元 1638 年寫下一段文字，敘述波斯人對茶的出色品質瞭若指掌，他們會「將茶煮沸，直到水中帶有一絲苦味，而且色澤呈黑色，此外還要在其中加入茴香、茴香籽，或是丁香和糖。」（《大使之旅》，亞當·奧利留斯著，英文版由戴維斯所譯，西元 1662 年於倫敦出版；原始版本以德文書寫，西元 1647 年於什勒斯維希因〔Schleswig〕出版。）

西元 1638 年，派駐在蒙兀兒人阿勒坦汗（Khan Altyn）宮廷的俄羅斯大使瓦西里·史塔科夫（Vassily Starkoff）喝光了茶葉泡製的汁液，卻替他的主人——羅曼諾夫王朝的開創者，沙皇米哈伊爾·羅曼諾夫（Michael Romanoff）——婉拒了茶葉贈禮，理由是沙皇不會使用茶。（《茶樹的自然史》，約翰·庫克利·萊特森〔John Coakley Lettsom〕著，西元 1799 年於倫敦發行，第二十頁）雖然俄羅斯和東歐地區還沒有意識到喝茶的好處，荷蘭海牙的上流社會則對此開始有認知，而且在 1640 年左右接納了茶，使其成為一種昂貴且時尚的飲品。（Kolonial Memorieboek，Pakhuismeesteren van de Thee 著，西元 1918 年於阿姆斯特丹出版。）

大約在西元 1650 年時，茶經由荷蘭人之手，首次被引進德國；到了 1657 年，茶已經成為一項大宗貿易商品，在北豪森（Nordhausen）的化學家的價目表上，一把茶葉的報價是十五基爾德（gulden）。但除了東菲士蘭（Ost Friesland）等沿海地區之外，茶的使用情況擴散得十分緩慢，而這些沿海地區所消耗的茶，比德國其他任何區域都要來得多。

荷蘭自然學家威廉·恬·瑞恩（William Ten Rhyne）對於新興起的茶相關話題做出回應，在西元 1640 年以茶樹為題材立書著作。

西元 1641 年，以「尼可拉斯·圖爾普」（Nikolas Tulp）為筆名寫作的著名荷蘭醫師尼可拉斯·迪爾克斯（Nikolas Dirx, 1593-1674）則是醫學界中首先表揚茶的歐洲人士之一，他在自己的著作《觀察醫學》中對茶的讚頌，引起了廣泛的注意。書中寫道：

這種植物無可比擬。那些使用它的人，只是為了那獨一無二的原因，就是免於所有疾病，而且能活到耄耋高齡。它不僅讓他們的身體獲得活力，還能保護他們免於尿砂和膽結石、頭痛、傷風、眼炎、黏膜炎、氣喘、胃部機能疲軟及腸道問題。它還有防止睡著和幫助守夜的額外優點，使得茶對那些想要徹夜寫作或冥想的人而言是一大助力。除此之外，所有用來製作茶的器具，都是極致奢華的物品，中國人對這些器具的高度重視，一如我們重視鑽石、寶石與珍珠一般；它們在價格方面也不亞於鑽石、珠寶及珍珠首飾在我們這裡的價格。（《觀察醫學》，尼可拉斯·圖爾普博士著，西元 1641 年於阿姆斯特丹出版。）

雅各布·邦迪烏斯（Jacob Bontius）博士是一位在爪哇巴達維亞工作的醫師兼自然學者，在一段古雅的對話中，進

顯示茶園和早期採摘方式的十七世紀荷蘭插畫
選 自 紐 霍 夫（Nieuhof） 的 *Beschryving van V Gesandschap der Nederlandsche Oost-Indische Compagnie aan der Grooten Tartarischen Cham*，西元 1665 年。

一步談論茶這個主題，這段對話讓他在西元 1642 年初次出版的著作《東印度公司的自然與醫學史》變得更生動，同時被收錄在古利耶莫斯・皮索（Gulielmus Piso）的文選集《印度的自然和醫學研究》中。

對話內容引述如下：

安德烈亞斯・杜里耶（Andreas Dureas）：你曾經提到一種叫做茶的中國飲料，你對它有什麼看法？

雅各布・邦迪烏斯：中國人幾乎將這種飲料視為神聖的……他們認為，在用茶招待你之前，都不能算是履行款待客人的責任，就和伊斯蘭教使用他們的 caveah（咖啡）待客一樣。茶帶有乾燥的性質，而且能消除睡意……它對哮喘和氣喘的病人是有益的。

隨後，其他當代著名的荷蘭醫師都表達了讚賞的意見，博學的化學家阿塔納奇歐斯・基爾學、植物學家雅各布・布雷尤斯（Jacob Breyuius），以及知名化學家、生理學家暨前瞻思想家揚・巴普蒂斯塔・范・海爾蒙特（Johannes Baptista van Helmont, 1577-1644），也不約而同地表達相同的看法。海爾蒙特的學徒所接受的教導內容認為，對身體系統來說，茶具有類似放血或輕瀉劑的效果，因此應將茶當作替代品使用。

這段時間內，為了讚揚茶而寫作的荷蘭醫師當中，別稱「邦特科博

士」（Dr. Bontekoe）的阿爾克馬爾市（Alkmaar）的醫師康奈爾斯·德克爾（Cornells Decker, 1648-1686）是最著名的擁護者。一般認為，為了讓茶在歐洲被普遍接納所做的推廣之中，他付出的努力比其他倡導喝茶的人士更多。「邦特科建議每日飲用八到十杯茶，也不反對喝到五十、一百或兩百杯，因為他自己經常喝到這樣的分量。」（*Tractat van het Excellente Cruyt Thee*，康奈爾斯·邦特科〔Cornells Bontekoe〕博士著，西元 1679 年於海牙出版。）歷史上謠傳，邦特科博士可能是荷蘭東印度公司聘雇來撰寫讚揚茶的文章的。有記錄顯示，荷蘭東印度公司因為邦特科博士推動了他們的茶葉銷售，而付給他一筆豐厚的報酬。

最早提到將牛奶當作材料使用在茶裡的，是荷蘭旅行家暨作家約翰·紐霍夫（Jean Nieuhoff, 1630-1672）的紀錄，西元 1655 年他伴隨一位荷蘭東印度公司的使節前去謁見中國皇帝，在描述於廣東城門外為這些「蠻夷」使者舉辦的一場宴會時，他寫道：

晚宴一開始，席面上便擺了幾壺茶，他們以此向使節們致敬乾杯，表達歡迎之意。這些飲料是將稱為「茶」的草藥用以下方法製成：將半把茶浸泡在一般的水中，隨後將其煮沸，直到三分之一的水被煮乾，接著他們在剩餘的汁液內加入大約四分之一量的溫牛奶，還有一點鹽，然後在可忍受範圍內盡可能熱燙地飲用。（《荷使初訪中國記》，約翰·紐霍夫著，西元 1665 年於阿姆斯特丹出版。）

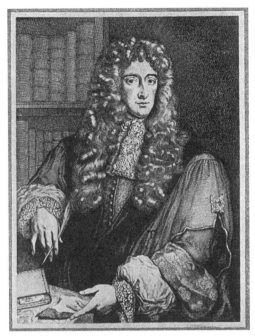

康奈爾斯·德克爾（邦特科博士）
早期荷蘭的主要茶擁護者

藥劑師是最早的茶葉商人之一。在荷蘭，茶以盎司計量，由藥劑師將之與糖、薑和香料一起販售，但慢慢地，茶進入了日後演變成雜貨店的殖民地產品商店。西元 1660 年至 1680 年間，茶在荷蘭的使用變得十分普遍，一開始是在上流社會家庭裡，隨後則是在中產階級與貧困階層。在喜歡社交的家庭住宅中，會有一個最重要的房間特別專供喝茶使用，而貧困階層則是利用小房間，或是在會客廳中喝茶。就跟咖啡的狀況一樣，荷蘭並沒有出現官方對茶無法接受的歷史紀錄。

在德國，一位費特曼（Feltman）醫師很早便用茶開立處方來對抗瘟疫，而韋伯（Weber）醫師則表達了喝茶能健胃、延壽，並驅散睡意的意見。

馬爾堡（Marburg）的瓦爾德施密特（Waldschmidt）教授寫道：「那些下定決心要把歐洲混亂情勢的萬千煩惱重擔，扛在肩上的盛氣凌人的先生們，最好喝點熱茶水來維持他們的健康。」

俄羅斯在西元 1689 年與中國簽訂《尼布楚條約》（Nerchinsk treaty）後，開始透過從滿州橫跨大陸到蒙古的商隊路線，定期從中國進口茶葉。這個條約將俄羅斯與中國的貿易限制在中國北疆的城市恰克圖（Kiakhta），使當地成為兩國間交換產物的唯一貨物集散中心。

斯堪地那維亞半島的國家開始熟悉茶的途徑，最早可能是先透過荷蘭人的商業活動，後來則是透過從西元 1616 年開始在印度貿易中分一杯羹的丹麥人。

歐洲大陸關於茶的爭議

然而，茶在德國面臨的強力敵人中，最著名的便是耶穌會士馬提諾·馬爾蒂尼（Martino Martini，註：漢名為衛匡國），他宣稱茶是造成中國人乾瘦外貌的元凶。他強烈譴責道：「抵制茶！讓它滾回 Garaments 和 Sauromates 去！」還有人大聲疾呼，禁止德國醫師開立異國藥劑處方，堅持政府應該要規定禁止茶。

同樣地，在荷蘭也有許多醫師持相同的意見，儘管有知名人士為茶歌功頌德，也有其他人對茶奚落嘲諷，把這種飲料說成是「碎粒和洗碗水，一種乏味而令人作嘔的液體。」

由於教會的介紹與荷蘭人的醫學評論，這種全新的中國飲品成為全歐洲重要城市主要的討論話題，也使得茶找到進入法國的管道。據說，茶最早是在西元 1635 年出現在巴黎（邁耶〔Myers〕編纂的《邁耶百科辭典》），但德拉馬爾（Delamarre）長官在他撰寫的《警察專論》（第三卷，第七九七頁）中，聲稱巴黎人開始使用茶的時間是 1636 年，而阿爾弗雷德·富蘭克林（Alfred Franklin）則說，巴黎最早提到茶的文獻，是在 1648 年三月二十二日由著名法國醫師兼作家蓋伊·帕丁（Gui Patin, 1601-1672）所寫的一封信件，讓人對上述兩個年代都產生懷疑。在這封信中，帕丁提到茶時，將其描述為「本世紀最不合宜的新鮮事物」，並且說：

> 有一位名叫莫里塞特（Morisset）的醫師，與其說他是一位技術嫻熟的人，不如說他是個吹牛大王……促成一篇關於茶的論文在此發表。所有人都不贊同這篇文章；有些醫師還把這篇論文燒掉，並因它被審核通過而向院長提出抗議。你會看到這篇文章並對它大肆嘲笑的！（〈咖啡、茶和巧克力〉，阿爾弗雷德·富蘭克林著，《過去的私生活》，西元 1893 年於巴黎出版。）

儘管帕丁公然與所有、尤其是醫學方面的新事物為敵，但他絕不是唯一反對將茶當作藥物引進法國的人。莫里塞特在題名為〈茶是否對智力有所增益？〉的論文中，興高采烈的宣稱茶這種飲料是一種「萬能藥」，在法國醫藥界引發

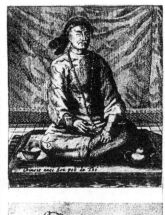

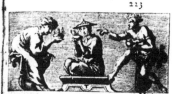

杜福耳（Dufour）作品的封面、卷頭插圖與正文第一頁，西元 1685 年

軒然大波，以至於沒有其他法蘭西公學院的醫師敢於為茶說句好話。（*Ergo Thea Chinensium Menti Confert*，菲力柏特‧莫里塞特〔Philibert Morisset〕醫師著，西元 1648 年於巴黎出版。）

根據前文引用過的亞歷山德羅神父的著作，在數年之後的西元 1653 年，巴黎人為他們的茶葉付出高價。他敘述道：

荷蘭人把茶從中國帶到巴黎，並以一磅三十法郎的價格出售，但他們在中國僅需支付八到十蘇（sous）；而且這些茶還是陳腐的。

人們必然將它視為一種珍貴的藥劑；它不僅對治療神經性頭痛有正面作用，還是對尿砂與痛風極為有效的藥物。（《歷次佈道傳教之旅簡況》，亞歷山德羅神父著，西元1653年於巴黎出版。）

亞歷山德羅對於將茶當作藥物之功效的證言，或許啟發了卓越的法國朝廷大臣暨首相朱爾‧馬薩林（Mazarin）將茶用於治療他的痛風。我們從帕丁醫師的另一封日期標註為西元 1657 年四月一日的信件中得知此事，帕丁醫師在信中對這位顯赫主教所選擇的藥物大加嘲弄，他輕蔑地譏諷道：「馬薩林服用茶當作痛風的預防藥物，這豈不正好是給寵臣的痛風所用的強力藥物！」

法國其他聲名顯赫的人士在亞歷山德羅的著作出版之前，便已經將茶當作藥物使用，因為亞歷山德羅在他的茶葉頌詞中做出以下結論：

我已經在以茶為主題的論文中對其略加詳述，這要歸因於我一直在法國，而且有幸得見一些其生命和健康與法國

息息相關的上流社會及有傑出功績人士，這些人士在使用茶之後獲得助益，並慷慨大度地要我告知他們，我三十年來所學習累積的關於這種偉大藥物的經驗。

　　其中一位被這位博學多聞的作者當作見證的上流社會人士，毫無疑問的就是斯奎爾（Sequier）總理大臣，他十分喜愛這種新興的飲料，而且對於將茶的使用擴大到上流社會，其貢獻比任何人都來得更多。

　　西元 1657 年，這位總理大臣為一篇由著名外科醫師皮耶‧卡雷西（Pierre Cressy）之子撰寫、讚美他最愛之飲料的論文題辭，但此舉令茶的反對者帕丁感到憎惡，他寫了一封委婉諷刺的信件，說道：「下週四我們有一篇以茶為主題的專論，題獻給總理大臣 M，他保證將會出席。前述這位先生的畫像也將在陳列於該處。」邏輯上來說，總理大臣是不可能親自出席的。

　　然而，帕丁醫師等來的是一個驚喜，因為小卡雷西針對「以茶當作痛風治療方式」進行了研究，並對此主張雄辯滔滔地陳述了四個小時，以至於學院的同仁不僅放棄了早先對茶的敵意，甚至還像吸菸一樣吸食茶葉。（Kolonial Memorieboek，Pakhuismeesteren van de Thee 著，西元 1918 年於阿姆斯特丹出版）可敬的帕丁醫師大氣地投降，並且在一封日期標註為西元 1657 年十二月四日的信件中承認，當時總理大臣與患有嚴重痛風的英國樞密院大人物等顯赫的同伴一起在場。帕丁說：「卡雷西醫師在如此傑出

的客人面前的討論表現得好極了，直到正午時分，總理大臣都未因討論而動彈分毫。」總理大臣的出席和關注，讓這位年輕醫師的論述能給全體教員留下深刻的印象，而且從這一刻開始，茶在法國的地位也得到了保障。事實上，茶的地位如此穩固，以至於在西元 1659 年時，丹尼斯‧瓊奎特（Denis Jonquet）醫師似乎藉著談到將茶視為天賜飲品，在巴黎表達了醫學專業對茶的一般感言，與此同時，劇作家保羅‧斯卡倫（Paul Scarron）早就是一位茶迷了。

法國和斯堪地那維亞的評論

　　有一種詭異的煮茶方法被一位從中國返回的傳教士佩雷‧卡普莉特（Pére Couplet）於西元 1667 年帶到歐洲，其內容如下：

　　在一品脫的茶中加入兩個新鮮雞蛋的蛋黃，然後加入細砂糖，其分量要能讓茶有足夠甜味，並充分攪拌均勻。水留在茶葉上的時間，絕不能比你用從容不迫的方式吟誦垂憐曲詩篇的時間更久。

　　西元 1671 年，菲利普‧西爾維斯特‧杜福爾（Phillipe Sylvestre Dufour）在里昂出版絕妙的專書《關於咖啡、茶與巧克力的使用指南》，而著名書信作家塞維涅（Sevigne）夫人，保留了許多具有歷史趣味性的事件，在 1680 年記下薩布利埃（Sabliere）夫人想出把牛奶混

進茶中的主意，這是歐洲最早將牛奶用在茶裡的紀錄。1684 年，這位有名的書信作家宣稱：「塔倫特（Tarente）公主每天喝十二杯茶，伯爵大人則是四十杯。他曾瀕臨死亡，而喝茶讓他明顯地恢復了。」

到了西元 1685 年，隨著知名的阿夫朗（Avranches）主教皮埃爾・丹尼爾・休特（Pierre Daniel Huet）在一首以「Thea, elegia」為名，共五十八小節的拉丁文詩作中讚美最愛的飲料，還有另一位博學多聞的法國作家皮埃爾・珀蒂（Pierre Petit）創作了一首有五百六十小節、命名為「Thea Sinensis」（中國茶）的詩之後，茶在文學圈受到極大賞識。

西元 1694 年，一位名為玻密特（Pomet）的巴黎藥劑商在這波文學浪潮中掙扎出頭，提到他以一磅七十法郎的價格販售中國茶葉，而日本茶葉則是每磅一百五十到兩百法郎。他評論道，中上階層以茶為飲料的風尚，因為咖啡與巧克力的引進而受到相當大的損失。不過，在西元 1699 年去世的法國劇詩作家帕辛（Pacine）晚年時對茶十分喜愛，會在早上飲用。

斯堪地那維亞的文學作品中，最早提到茶的是一齣由路維・郝爾拜男爵（Baron Ludvig Holberg, 1684-1754）於西元 1723 年創作，名為《分娩中的女子》的喜劇。

Chapter 5
英國茶館的誕生

茶飲真正被引進英國始於倫敦咖啡館，與咖啡、巧克力和冰凍果子露一起供應給顧客。

茶做為一種飲料被引進英國的故事，能夠寫成一篇充滿終極冒險、奇妙人物，還有引人入勝事件的章節。

在第一篇以英文寫作出版的茶相關文獻中，將茶稱為 chaa 的文字出現在西元 1598 年的《林斯霍騰的旅程》中，而這本書是 1595 年到 1596 年間最初在荷蘭出版的著作之英譯本。

在曼島的皮爾城堡（Peel Castle）中，有一份可追溯到西元 1651 年十一月三日的碗碟及家具器皿詳細目錄，因為提到了一個「茶葉杯飾」而被引用。某些人認為，這是顯示曼島在 1651 年之前就已開始喝茶的證明。（《曼島的命名起源與含義》，W·羅夫·霍爾·凱恩（W. Ralph Hall Caine）著）

然而，國家檔案局代理檔案保管官辦公室的古物研究專家認為，列在這份目錄的該件物品，名稱中的第一個字母並不是「T」，而可能是「S」，完整的字應該是「銀」（Silver）的縮寫。他們認為，一個「銀製杯飾」比較合理，而不是一個「茶葉杯飾」。

蘇格蘭醫師兼醫學作家湯瑪斯·沙特對於「早在詹姆士一世統治時期，茶就可能已經在英國為人所知」這件事持贊同意見，這是因為第一支東印度艦隊在西元 1601 年便已經出航。（《關於茶的專題論文》，湯瑪斯·沙特醫師著，西元 1750 年於倫敦出版）

但是，如果茶葉的用途早就已經被人們所知，那麼基於它的新奇特性，那些用作品反映所處時代之流行品味與幽默感的早期英國劇作家們，不太可能沒注意到它。

英國東印度公司並未像他們的商場對手荷蘭東印度公司一樣，及早發現並開發茶葉貿易之可能性的這一點，看起來相當不尋常，荷蘭東印度公司於西元 1637 年就已經在每艘船上裝載中國及日本的茶葉。

然而，1641 年，茶在英國確實還籍籍無名，因為在一篇當年發表的關於溫啤酒的少見論文中，作者試圖記述已知熱飲相較於冷飲的優點，卻只在引述義大利耶穌會士馬菲神父所說的「中國人多半會趁熱飲用一種叫做 Chia 的草藥過濾汁液」的內容時，才提到茶。（《秈稻歷史》，喬瓦尼·馬菲著，西元 1588 年於羅馬出版。）

英國人首次論及茶

由英國人所撰寫的已知最早茶相關文獻，是一封保存於東印度公司（位於倫敦西南）的印度事務部檔案資料庫裡的信件。東印度公司在日本平戶市的代理人理查·韋克漢（Richard Wickham），在西元 1615 年六月二十七日寫信給公司另一位在中國澳門的代理人伊頓（Eaton），請求他轉交「一罐品

種最好的茶」。這一則參考條目讓我們得知，早在 1615 年就有部分英國人知道茶的存在。

到那時為止，還沒有以英文寫成的關於茶的紀錄。

因此，早期的不列顛作家習慣使用某些與它的中文名稱「茶」（ch'a）近似的文字。

西元 1625 年，在《珀查斯朝聖之旅》中，tea 被用作茶的代稱。以下引述這位早期英國籍旅行紀錄收藏者的話：「他們經常使用某種叫做茶的草藥，會將分量相當於一個核桃核的茶葉，放進陶瓷盤中，並加上熱水一同飲用。」珀查斯在補充說明中評述，在「日本和中國所有款待賓客的場合」都會飲用茶。（《珀查斯朝聖之旅》，山繆·珀查斯〔Samuel Purchas〕著，西元 1625 年於倫敦出版，第三卷，第三二六頁。）

西元 1637 年，英國人首次出現在東方，當時一支由四艘船所組成的艦隊，進入了廣東河流的海口，以其特有的侵略性，強行越過在澳門與其對抗的葡萄牙人。英國人抵達廣州後，與中國商人建立了直接的聯繫。

但當時沒有任何運送茶葉的紀錄，在英國人於二十七年後第二次訪問澳門時，也沒有運送茶葉的紀錄。

西元 1644 年過後不久，英國商人在廈門港定居，此處成為他們在中國的主要根據地長達將近一個世紀之久。他們在這裡學到了茶的福建方言名稱 t'e（tay），然後將其拼寫為 t-e-a，將 ea 寫成雙母音字 æ，發音為 a 的長音。

茶首次在加拉維的咖啡館公開販售

茶最早進入英國的進口紀錄付之闕如，這可能是因為茶進口到英國，與它在荷蘭、法國及德國的出現是同時發生的，都是在十七世紀中期左右。

根據一位倫敦咖啡館店主湯瑪斯·加威（Thomas Garway，或稱 Garraway）所製作的巨幅海報，我們得知，在西元 1657 年之前，茶葉和茶這種飲料被當作「在高規格款待和消遣娛樂中使用的特殊物品，並以此呈獻給王侯顯貴」。

為了這個用途，買主必須付出每磅 6 到 10 英鎊（約 30 到 50 美元）的代價，並從海外取得補給，因為此時英國還沒有開始販售茶葉。（註：湯瑪斯·加威的巨幅單張海報，也就是商店傳單，名稱為「對茶葉之生長、品質與優點的精確敘述」，出現的時間大約是西元 1660 年，收藏於大英博物館。）

同一份巨幅海報也告訴我們，大約在西元 1657 年，茶葉和茶飲在英國首次公開販售，是由菸草商兼咖啡館店主湯瑪斯·加威在位於交易巷的咖啡館中進行的。

這家在後續數個世代都以「加拉維」（Garraway's）之名為人所知的著名咖啡館，曾是大規模商業交易的中心。都市商務生活中的傑出人士，不僅會喝茶和咖啡，也習慣在此飲用麥芽啤酒、潘趣酒、白蘭地、亞力酒等飲料來消除疲勞。

加威所出售的茶因具有出色的預防及治療疾病之特質而聲名大噪，但茶的

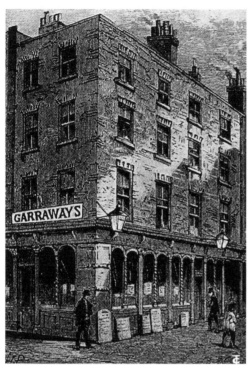

位於交易巷的加拉維咖啡館
加威，又稱加拉維，據稱是在英國販售茶的第一人，西元 1657 年。

相關常識在倫敦還是很少見；因此，加威向消息最靈通的東方商人與旅行家求教，探詢製作茶這種飲料的方法，並根據詢問的結果製作茶飲。

　　為了照顧那些希望能在家製作茶飲之顧客的權益，加威將調製好的茶葉，販售給所有來店的客人。

　　這些茶葉的價格在每磅 16 先令（4 美元）到 60 先令（15 美元）不等，如此消費者每磅可節省的金額達 104 先令（26 美元）到 140 先令（35 美元）。

　　在建立起公平的價格後，加威開始著手在巨幅海報中宣傳茶的品質及功效，這份巨幅海報取得了最早且最為有效之茶廣告的歷史性重要地位。

茶的第一則巨幅廣告

　　加威在廣告文案中的觀察說明如下：

　　茶葉擁有如此多已知的功效，以至於那些以古代風俗、學識和智慧聞名的人之間，確實經常以兩倍於茶葉重量的銀子來買賣，對於茶這種飲料有著極高的評價。

　　而在所有國家中曾前往那些地區旅遊的最聰明睿智者之間，也引發對茶之性質的探究，他們用所有想像到的方法並經過精確的試驗和體驗之後，依據茶的功效與作用，在各自的國家中推薦人們飲用它，特別是如下所列的：它的特性是適度溫和的熱性，適合冬季或夏季。

　　茶飲被宣稱是最有益身心健康的一種飲料，能讓一個人完美的健康狀態維持到耄耋高齡。

　　加威將茶的「獨特功效」列舉如下：

- 它能讓身體充滿活力並精力充沛。
- 它能治療頭痛、暈眩，以及因此產生的沉悶。
- 它能消除脾臟阻塞。
- 以蜂蜜取代糖，與茶混合飲用時，非常有益於預防結石和尿砂、清潔腎臟和尿道。
- 它能帶走呼吸不暢，打開阻塞。
- 它對預防眼疾十分有益，能淨化和清潔視力。
- 它能消除困乏，並清潔與淨化成年人的情緒及肝臟發熱。

- 它對預防污垢十分有益，能增強虛弱的心室或胃，讓胃口和消化變好，特別是對身體肥胖的男士與那些大量攝取肉食的人。

- 它能抑制沉重的夢境、舒緩大腦，並增強記憶。

- 它能克服不必要的睡意，一般來說能夠防止瞌睡，飲用這種浸泡的汁液後，整夜便能毫無困難且不會對身體造成傷害地用於學習，因為它僅會適度地令口腔與胃部發熱和凝合。

- 藉由浸泡適量的茶葉，它能誘導毛孔溫和地吞吐與呼吸，進而預防並治療瘧疾、暴飲暴食引起的不適，還有發熱，而這麼做已經帶來極好的成功效果。

- （用牛奶和水煮製時）茶能增強體內

- 的組成部分，並預防癆病，而且能有效地緩和腸子的疼痛，或內臟的絞痛和鬆弛。

- 如果經過適當的浸泡，茶對風寒、水腫，還有壞血病很有益處，能藉由汗水及尿液淨化血液，同時可以排除感染情況。

- 它能消除一切由風寒引起的腹部絞痛並安全地清除膽汁。

顯而易見，茶葉與茶飲具備了如此多且重要的功效及優點，而且也經由受尊崇的人士，還有（尤其是在隨後幾年內）法國、義大利、荷蘭和基督教國家的醫師及知名人士的使用所證實。

在加威的老主顧裡，有多少有著身體肥胖、「胃部」虛弱、「輸尿管」疾病或諸如此類問題的人，在看完這張引人注目的巨幅海報上特別為茶製作的宣言後，會願意每日前來尋求這種來自華麗東方的靈丹妙藥的保護呢？

確實，大部分編輯方面的功勞要歸功於加威，因為他勤奮地設法把所有曾將茶視為藥物的中文典籍，或者早期身處遠東那些耶穌會傳教士的作品裡稀奇古怪的宣稱，全部加以濃縮精簡，擠進一張海報中。

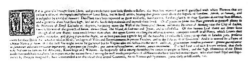

第一張茶的巨幅海報，西元 1660 年
湯瑪斯‧加威著名的茶廣告，以印刷的形式由他位於交易巷的咖啡館出品。翻攝自存於大英博物館的原件。

西元 1686 年的帕維手稿

現今收藏於大英博物館的一份手稿中，清楚顯示出究竟有哪些關於茶的主張從東方來到英國。

　　這份手稿優美地謄寫自西元 1686 年國會議員兼政府文官湯瑪斯・帕維（Thomas Povey）的一份報告，這是一篇中文頌詞的內容：

　　根據描述，茶有以下功效：
1. 能淨化粗糙與厚重的血液。
2. 它能抑制並克服沉重劇烈的夢境。
3. 它能舒緩腦部的沉悶濕氣。
4. 舒緩並治療頭部的暈眩和疼痛。
5. 預防水腫。
6. 使頭部的潮濕體液乾燥。
7. 它能吞噬濕冷。
8. 它能打通阻塞。
9. 它能使視力明晰。
10. 清潔並淨化成年人的體液以及燥熱的肝臟。
11. 淨化脾臟與腎臟的缺陷。
12. 消除不必要的睡意。
13. 消除頭暈目眩，令人敏銳且果敢。
14. 刺激心臟並消除恐懼。
15. 消除所有因風寒而產生的不適疼痛。
16. 強化體內臟器並預防癆病。
17. 增強記憶力。
18. 磨礪意志並加速判斷力。
19. 安全地去除腫痛。
20. 增強應有的仁慈善心。

　　由一篇湯瑪斯・帕維的報告翻譯而來，西元 1686 年十月二十日。

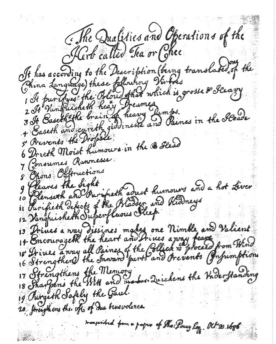

西元 1686 年關於茶的著名手稿
在這份手稿中，「典雅創造者」湯瑪斯・帕維為茶創作出一篇脫胎自中文的花團錦簇的推薦書。

　　英國社會與宗教生活中的一些重要人士，都對於這種全新的中國飲料相當感興趣。

　　東印度公司在巴拉索爾（Balsore）的代理人丹尼爾・謝爾登（Daniel Sheldon），在西元 1659 年寫給另一位在班德爾（Bandel）的代理人同僚的一封信件中，急切地要求將一份茶的樣品送回家鄉給他的叔父、著名的坎特伯里大主教吉爾伯特・謝爾登（Gilbert Sheldon）博士。他寫道：

　　如果可以的話，我必須要求你採辦茶（chaw）。我不在乎要花多少錢。這是為了我的好叔父謝爾登博士準備的，有人說服他對這種草藥、葉片或其他構成部位的神性進行研究；而我必須滿足他的好奇心，以至於我只能自動自發到日本或中國旅行，好完成這件事。

但班德爾的同僚在確保茶的供應上似乎遇到一些困難，因為謝爾登又寫道：「看在老天爺的份上，不管品質好壞，如果有茶出售就買下來吧。同時我請求你，提供關於它的好處，還有如何使用它的建議。」信件中並未透露出最後的結果，但無論如何，主教的好奇心不太可能長期無法滿足，因為那時茶已經在倫敦販售許多年了。

皮普斯先生初次接觸茶

多虧了喜愛漫談的英國日記作家兼海軍部首席秘書山繆·皮普斯（Samuel Pepys, 1633-1703），讓我們得以窺見他所處年代的日常生活與習慣的細節，他在西元1660年九月二十五日寫道：「我的確請人送上一杯在此之前從未喝過的茶（一種中國飲料）」。（皮普斯以語音學速記法撰寫他的《日記》。原版有六卷，收藏於劍橋抹大拉學院〔Magdalene College〕的佩皮斯圖書館〔Pepysian Library〕中。）

東印度公司的主管顯然發現，茶對「委員會出席人員」來說是極有價值的，因為其帳冊顯示出，他們跟咖啡館業主掛帳，購入了六到八磅不等茶葉的數筆小額採購條目。

倫敦咖啡館中的茶

十七世紀的紀錄一致顯示，茶飲真正被引進英國始於倫敦咖啡館，茶在

大英博物館 山繆·皮普斯（1633-1703）
著名的《日記》中，最早記錄在冊的事件之一是，西元1660年他所喝的第一杯茶。

咖啡館中與咖啡、巧克力和冰凍果子露（sherbet）一起供應給顧客。然而，如同加威指出的，以前茶在英國的使用被限定在罕見的「治療方子」上，以及供一些達官顯貴在特殊場合款待他人之用，而現在茶則在咖啡館中被重要人物享用。很快地，茶成了城市中的熱門話題。

其他的倫敦咖啡館趕緊接納了這種新奇的飲料。有些人主張，這些各自有商人、專業人士或文人學士等清楚客群的獨特聚會場所，之所以被叫做「咖啡館」而不是「茶館」，是因為咖啡飲料在英國公開銷售的時間比茶提早數年，而這樣的說法其實還算正確。

作為現代倫敦俱樂部會所先驅的咖啡館，與英國人的性格是如此契合，讓它們迅速為自己贏得了有機會流芳百世

的地位。當時的每一項政治議題都會在咖啡館中被討論；而且，由於經常光顧這些新興休閒場所的人，除了上流階層還有中產階級的顧客，因此公共事務的消息獲得廣泛的傳播。

西元 1650 年，一位出身黎巴嫩、名為雅各伯（Jacob）的猶太人，在牛津聖彼得教堂教區的天使神蹟處開設了英國的第一家咖啡館，而英國古文物研究作家安東尼・伍德（Anthony Wood, 1632-1695）說：「一些喜愛新奇事物的人會在那裡飲用咖啡。」（《安東尼・伍德的一生》，由安東尼・伍德本人撰寫，西元 1848 年於牛津出版，第四十八頁。）

安東尼・伍德被誤以為曾經在西元1650 年宣稱雅各伯的咖啡館「也販賣巧克力和茶」，不過伍德的著作中從未出現這段敘述；但有充分證據顯示，英國人就跟伍德所提到的一樣，相當喜愛新奇的飲料，因為咖啡館很快便出現在各大城市的各個角落，並且遍布整個國家，沒過多久，它們全都開始供應茶及其他軟性飲料。

第一則茶的報紙廣告

蘇丹王妃頭像咖啡館（Sultaness Head Coffee House）是最早將茶飲納入菜單的咖啡館之一，而在西元 1658 年九月三十日，它的經營者將第一則茶的報紙廣告刊登於《政治快報》（*Mercuriiis Politicus*）上。這則廣告的內容宣稱：「那種被中國人叫做茶的中國飲料，被

其他民族叫做 Tay，又名 Tee，品質優良並經過醫師認可，現在在倫敦皇家交易所旁的蘇丹王妃頭像咖啡館中出售。」

茶的供應在此時已經隨處可見，也被當成一種健康飲料而獲得認可。這個現象很有可能存在著某種程度的贊同心理，因為人們總是喜歡為飲料賦予療癒的價值，而茶很快被盛讚為一種「對消遣和健康最好的飲料」。

全球三大軟性飲料迅速地在倫敦的咖啡館中流行開來，因為我們可以在西元 1659 年十一月十四日湯瑪斯・呂格（Thomas Rugge）的 *Mercurius Politicus Redivivus* 中讀到：「這個時期幾乎每條街上都在販售一種叫做咖啡的土耳其飲料，還有另一種叫做茶，以及一種滋味豐美叫做巧克力的飲料。」

交易巷的另一家咖啡館——約翰咖啡館也有販售茶。尚特利弗（Centlivre）女士將戲劇《大膽為妻子而戰》其中一幕的場景，設置在約翰咖啡館；而在演出咖啡館營業的場景時，她讓在店內服務的小伙子大喊：「先生們，新鮮的咖啡！武夷茶，先生們！」（註：武夷茶〔音bo-hē，但最早被英國人唸作 bo-hay〕，產自部分中國人唸作 bu-e 的武夷。武夷是最早發現有武夷茶生長的一片著名廣闊丘陵地區。後來這個名稱被擴大用在所有的紅茶種類。現在，這個稱謂除了在爪哇之外已被淘汰，而在爪哇，武夷茶被用來稱呼由當地村民種植並飲用的低等級茶葉。）

由於咖啡館日漸流行且生意興隆，小酒館逐漸沒落，政府當局面臨酒類稅收大量減少的問題，發現必須開始對咖

Mercurius Politicus,

COMPRISING

The fum of Forein Intelligence, with
the Affairs now on foot in the Three Nations
OF
ENGLAND, SCOTLAND, & IRELAND.

For Information of the People.

——Itd vertere Seris {Horat. de Ar. Poet.

From Thurfday Septemb. 23. to Thurfday Septemb. 30. 1658.

第一則茶的報紙廣告，西元 1658 年。

啡館所販賣的飲料茶水徵稅。此外，這些場所也被劃歸到需備有與小酒館及酒吧相同營業執照的範疇內。

英國開始對茶徵稅

茶最早出現於法規中，是在查理二世統治期間議會召開的時候，議會通過第二十一項法案的第二十三章及第二十四章，規定每售出一加侖的茶、巧克力和冰凍果子露，要徵收八便士的貨物稅。

這項法案要求咖啡館店主在每一季都要提出營業執照，並提供準時繳納貨物稅的擔保品，若輕忽此項規定，將得承擔一個月五英鎊的罰金。

稅務官員會定期造訪咖啡館，估算並記錄每一種製作出的飲料的加侖數。這個方案有著諸多不利條件且難以執行，因為稅務官員必須在飲料賣出前看見並測量應課稅的飲料。咖啡館已經習慣先泡製足以供應超過兩段稽查間隔時間的大量茶水，並將其儲存在小桶中，需要時再取出並加熱。

西元 1669 年，英國法律禁止從荷蘭進口商品，從而使英國東印度公司一家獨大，成為壟斷企業。

茶與咖啡館發行的代幣

由於小額零錢的欠缺與匱乏，十七世紀的咖啡館店主及其他零售商人製造出大量的代幣，也就是交易幣，這些代幣的材質有銅、黃銅、白鑞，甚至還有鍍金的皮革。

代幣上面印有發行者的姓名、地址和職業、該代幣的票面價值，還有一些關於發行者所從事之買賣的參照，能輕易根據其面額贖回；這些代幣在周遭的鄰近區域都可以通用，但流通範圍極少超過下一條街道。

關於這些代幣，G‧C‧威廉森（G. C. Williamson）曾寫道：「本質上來說，代幣是民眾的；要不是因為政府對公眾需求的漠視，代幣根本不會發行。」然而，我們必須記得，那是動盪不安的英國內戰時期，而代幣是人民迫使立法機關遵從他們合理又必要之要求的出色實例。如果把這些代幣當成一個完整的系列作品來看，它們樸實無華又古怪，還有點缺乏美感，卻具有自己奇特的本土藝術感。

追溯英國咖啡館系統起源的 E・F・羅賓森（E. F. Robinson）在交易巷的咖啡館發行的簡樸代幣中，發現了一個例外。這些代幣的印模讓人聯想到約翰・羅蒂爾斯（John Roettier）熟練技藝的例證，裝飾最華美的代幣上印有土耳其蘇丹的頭像，這是現今所保留下來，由咖啡館發行的代幣中，唯一一枚出現「茶」字。上面所刻的銘文內容為：

> 我從來處召喚偉大的 Morat Y 並征服一切。
>
> 咖啡。菸草。冰凍果子露。茶。
>
> 巧克力。在交易巷均有零售。（《英國咖啡館的早期歷史》，E・F・羅賓森著，西元 1893 年於倫敦發行，第一四七頁。）

一些最有趣的咖啡館代幣，被保存在倫敦市政廳博物館的博福典藏中。

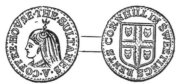

"The Sultaness Head" In Sweetings Rents
By the Royal Exchange, Cornhill.

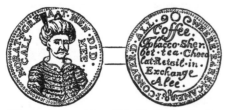

"Morat ye Great" or "Turk's Head" in Exchange Alley, Cornhill.

茶和咖啡的代幣，倫敦，約西元 1658 年
這些代幣被當作小額零錢的替代品。儘管所有的咖啡館都有販售茶，但只有「土耳其人頭像」提到這種飲料。

英國女士開始喝茶

西元 1662 年，查理二世迎娶了一位葡萄牙公主兼茶飲愛好者，隨著這位布拉干薩（Braganza）王朝的凱薩琳（Catherine）公主到來，茶成為英國女士的時髦流行飲品。她是英國第一位喝茶的皇后，值得為人稱道的是，她將王宮內流行的麥芽啤酒、葡萄酒和烈酒等，這些讓英國女士及紳士們「在早、午及晚間習慣性令腦袋發熱或昏沉」的飲料，替換成自己最喜愛的溫和飲品。（《英國女王的生活》，阿格尼斯・斯特里克蘭德〔Agnes Strickland〕著，西元 1882 年於倫敦出版，第五卷，第五二一頁。）

隨著人口從十七世紀初的三百萬人，增加到十七世紀末的五百萬人，這段貫穿英國凱薩琳皇后年代的大半時間，在各方面都是「開放且未被抑制的」，並且也欣賞並喜愛從伊莉莎白時代所傳承下來的文化。英國詩人埃德蒙・沃勒（Edmund Waller, 1606-1687）於西元 1662 年，即凱薩琳皇后大婚的那一年，為她寫下第一篇以英文寫成、讚美茶的祝壽詩。這篇詩作的開頭寫道：

> 維納斯有她的香桃木，
> 阿波羅有他的月桂樹；
> 她所稱讚的茶，更勝這兩者。

這位皇后對茶的喜愛，或許可以解釋為何在西元 1664 年，東印度公司的董事們選擇以茶當作進獻給國王的稀有且貴重的禮物。該公司當年的紀錄中出現

以下登記項目：「西元 1664 年七月一日已訂購，船務官員如今確實登上了（從爪哇萬丹）抵達的船隻，並詢問船上所裝載的適合進獻給國王陛下的罕見珍禽走獸，或其他珍奇貨品。」

八月二十二日，熟悉東印度公司執行董事會的總督提到，該公司每個無法取得的「所訂購之物」都有其肇因，如果董事會認為適合的話，希望他們可以接受裝在銀製容器內的嚴選肉桂油和一些優質茶葉。我們得知，這個建議被董事會「接受了」，並且有一項紀錄出現在九月三十日的總帳冊中：

待支付給約翰·史坦尼恩（John Stannion）秘書的雜項帳目。
禮品：購買一箱六入的上部飾銀瓷瓶——13 英鎊。
超過 2 磅 2 盎司進獻給國王陛下的茶葉——4.5 英鎊。

西元 1666 年，國務卿阿靈頓男爵亨利·班奈特（Henry Bennet）及奧索里伯爵托瑪斯·巴特勒（Thomas Butler），在行李中攜帶大量茶葉從海牙回到倫敦，而他們的夫人根據歐洲大陸最新穎且最具貴族氣派的時尚風格，開始提供這些茶葉，對於喝茶這件事成為查理二世宮廷的風潮和時髦娛樂活動的趨勢，又增添了推動力。在這個時期，荷蘭代表了頂級優雅的茶飲供應方，而每個最平凡無奇的家庭都有自己的專用茶室。

阿靈頓男爵與奧索里伯爵輸入茶葉的影響十分深遠，由於他們的夫人所提供的茶飲，慈善商人暨抨擊茶飲的知名作者喬納斯·漢威（Jonas Hanway, 1712-1786），宣稱他們才是最早將茶葉從荷蘭引進英國的（《茶之隨筆》，喬納斯·漢威著，西元 1756 年於倫敦出版）；但這項聲明被山繆·約翰遜博士（Dr. Samuel Johnson, 1709-1784）給漢威的回覆中加以駁斥，當時他留意到一項根深蒂固的事實，那就是茶葉在西元 1660 年便開始課稅，而且在那之前就已經在倫敦販售多年。

在阿靈頓男爵與奧索里伯爵返回時期，法國歷史學家雷納爾神父（Raynal, 1713-1796）提到：「即使每磅茶葉在巴達維亞的售價只有 3 到 4 里弗爾（livres，約 2 先令 6 便士到 3 先令 4 便士之間），在倫敦的售價卻接近 70 里弗爾（2 英鎊 18 先令 4 便士）。」（《歐洲人在東印度和西印度的定居與貿易的哲學及政治史》，紀堯姆·托瑪斯·雷納爾〔Guillaume Thomas Frangois Raynal〕著，1804 年於愛丁堡出版；1770 年於阿姆斯特丹首次印行。另註：當時 1 英鎊等於 20 先令，而 1 先令等於 12 便士。）

即使就現實層面來看，高昂的售價妨礙了茶的普遍飲用情形，但價格波動幅度不大，依舊居高不下。然而，茶在宮廷中的風行，使女士們對它產生更進一步的興趣；倫敦的藥劑師趕緊將茶加入藥店中。

西元 1667 年，山繆·皮普斯在日記中記錄了以下文字：「回到家，發現我的夫人正在煮茶；藥劑師培林（Pelling）先生告訴她，這種飲料對感冒和流鼻水有改善功效。」

對咖啡館的打壓

後來，咖啡館的影響力增長到政府以最大的反感打壓它們，查理二世在西元 1675 年十二月二十三日以咖啡館是煽動叛亂之場所為由，發布了關閉所有咖啡館的公告，其中也包括販賣茶飲的那些咖啡館。這份公告在多餘的冗長廢話之後宣布：

國王飭令：禁止咖啡館之公告 —— 查理二世

有鑑於近年來在帝國、威爾斯，以及特韋德河畔伯立克鎮（Berwick-upon-Tweed）境內，所成立及營運之眾多咖啡館，顯然成為閒漢與具反叛思想者的重要休閒場所，此現象已帶來非常罪惡及危險的影響；同樣地，許多商人及其他行業的人在此虛擲本應用在自己合法職業與事務上的大把光陰；而且也因為這些場所中……有各式各樣中傷國王陛下內閣的虛假、惡意且誹謗性之傳聞，被策劃出來並廣為傳播，同時擾亂了王國的和平與安寧。

國王陛下認為，將上述咖啡館（為將來之故）加以鎮壓和查禁，是恰當且必須的……並嚴格指示和命令各色人等，他們或其中任何一人自接下來的一月十日起並此日之後，不可擅自經營任何公共咖啡館，或以零售方式，在他、她或他們的房舍中（或在該房舍中消耗或飲用）流通或販賣任何咖啡、巧克力、冰凍果子露或茶，因為他們將冒著最大的

危險為反對此令付出代價……（所有的許可證都將被撤銷）。

西元 1675 年十二月二十三日，我們執政的第二十七年，於白廳宮頒布。

天佑吾皇

接下來發生了引人注目的事件。前一個月二十九日發布的皇家公告，於下一個月的八日便遭到撤回，這並不是常見的事，不過查理二世創下了這個紀錄。公告是在西元 1675 年十二月二十三日撰寫的，並在 1675 年十二月二十九日發布，公告中禁止咖啡館在 1676 年一月十日之後繼續營業。但此舉激起的反感如此強烈，以至於短短十一天便足以說服國王，他捅了一個多大的簍子。

各方人士發出怒吼，反對政府剝奪他們慣常流連出沒的場所。販賣茶葉、咖啡及巧克力的商人抗辯說，這則公告將使國王陛下損失大量稅收。

騷亂和不滿隱約有擴大的趨勢，而國王注意到警兆，並在西元 1676 年一月八日發布另一則公告，撤銷了第一份公告中的命令。

為了挽救國王的面子，公告中嚴肅莊重地敘述「國王陛下」出於「慷慨大度的考慮和高貴的同情心」，准許茶及同類飲品繼續營業至隔年六月二十四日，但這明顯就是皇室所找的託辭，因為沒有再出現進一步干擾咖啡館的嘗試，而且是否有籌劃任何干擾的企圖都極其令人懷疑。

亞當・安德森（Adam Anderson）說：「比較這兩則公告，無法證明何者

更有過失或更為軟弱。」（《商業起源的歷史與紀年推論》，亞當·安德森著，西元1787年於倫敦出版。）

E·F·羅賓森則評論道：「在議員席次稀少且新聞自由付之闕如的年代，一場言論自由的戰爭因這個問題發動並贏得了勝利。」

在十七世紀剩餘的歲月以及貫穿十八世紀的大部分時間裡，倫敦咖啡館蓬勃發展，同時茶的銷售也有所增加。這些咖啡館有時候被稱為「一便士大學」，因為它們是由談話構成的偉大學校，入門的學費只需要一便士。一杯咖啡或茶的價錢是二便士，但這是包含了報紙和照明的價格。我們得知，「一般顧客有特定的座位，還享有櫃檯的女士，以及茶和咖啡侍童的特別關照。」

托馬斯·巴賓頓·麥考利（Thomas B. Macaulay, 1800-1859）在解釋咖啡館之所以在英國普及時，聲稱：「得以在城市任何區域與人約定會面的便利性，還有能夠以非常少量的花費在夜晚消磨交際，是如此的美妙，讓這種風尚快速地傳播開來。」

俱樂部的演進

每種職業、每個行業、每個階層，還有每個黨派都有自己特別鍾愛的咖啡館。咖啡和茶連結了形形色色和各種身分的人，並且從他們混雜的來往關係中，發展出偏向特定政黨的顧客群，同時也賦予了他們特色。

要追溯一個群體成為一個小集團，再變成一家俱樂部的軌跡，這是很容易的；在一段時間內，咖啡館會是這個團體的聚會地點，但最終他們會需要屬於自己的據點。

咖啡館的衰退

一開始是平民公共集會場所的咖啡館，很快就成為有閒階級的玩物；而當俱樂部逐漸成形，咖啡館開始退化到小酒館的水準。

因此，十八世紀經歷了咖啡館擴大影響力與走紅程度，也見證了它的衰退，據說到了這個世紀末時，俱樂部的數量多到與世紀初的咖啡館數量一樣。少數咖啡館存留的時間，延續到十九世紀剛開始的數年間，但在那之前，它們的社交生活功能早就已經消失無蹤。

隨著茶和咖啡走入每個家庭，還有高級俱樂部接替了大眾咖啡論壇，咖啡館轉變成了小酒館或小吃店，也就是說，因為相信咖啡館不再有其價值，因此它們便不復存在。

食品雜貨商開始銷售茶

在十七世紀即將結束時，茶已經被生活較優渥的家庭接受，同時某些倫敦的雜貨商開始販賣茶，這些商人被稱為「茶雜貨商」，以便與那些沒有經手茶葉販售的商人區分開來，然而，茶葉對

英國大眾而言仍舊是過於昂貴的奢侈品，而且它在姊妹國蘇格蘭和愛爾蘭裡也幾乎是籍籍無名。

第一家茶館誕生

西元 1717 年發生了一件對茶在倫敦的推廣來說相當重大的事件。

當時，湯瑪斯‧唐寧（Thomas Twining）將「湯姆咖啡館」（Tom's Coffee House）轉型成英國第一家茶館「金獅」（Golden Lyon），這裡不同於僅限男性光顧的咖啡館，而是男性與女性可以平等地出入。愛德華‧沃福德（Edward Walford）寫道：「大批女士蜂擁來到位於德弗羅街（Devereaux Court）的唐寧茶館，付出她們的金錢，品嚐這種裝在小杯子裡的有趣飲料。」

茶成為日常飲品

即使茶的價格高昂，人們對茶的愛好仍然占有優勢，然而直到西元 1715 年左右，較低價的綠茶開始被使用時，茶的飲用才成為日常。根據雷納爾神父的說法，「直到那時，大家只知道武夷茶這個品種，而對這種亞洲植物的喜愛，從那時開始變得十分普遍。或許這種狂熱有不便之處，但不可否認，茶為國民帶來的清醒冷靜，遠勝於嚴刑峻法、基督教演說家最具說服力的長篇大論，或者是最有效的道德條約。」

「本土咖啡師」亨佛瑞‧布羅本（Humphrey Broadbent）在西元 1722 年針對此一對茶有利的情況總結如下，「茶被視為有史以來被納入食物或藥物中，最優良、最令人愉悅，且最安全的藥草之一。」（《本土咖啡師》，亨佛瑞‧布羅本著，西元 1722 年於倫敦出版。）

格蘭維爾（Granville）閣下的女兒瑪麗‧德拉尼（Mary Delany, 1700-1788）是傳記作家，她寫道：「家禽街（Poultry，現今仍舊存在的一條倫敦街道）的一位男士有所有價位的茶葉，有二十先令到三十先令的武夷茶，還有十二先令到三十先令的綠茶。」

蘇格蘭的早期茶飲文化

西元 1680 年，茶首次由約克公爵夫人 —— 摩德納的瑪麗（Mary of Modena），在蘇格蘭愛丁堡的荷里路德宮（Holyrood Palace）中供應，她是詹姆斯二世的妻子，後來成為大不列顛和愛爾蘭的皇后。

公爵和公爵夫人曾經是流亡者，最早在海牙偶然養成喝茶的習慣，將之當成一項社交技藝，後來在荷里路德宮把這種新奇的飲料介紹給蘇格蘭貴族圈中對此好奇的朋友及忠實的擁護者。

西元 1705 年，一位愛丁堡盧肯布斯（Luckenbooths）的金匠喬治‧史密斯（George Smith）打出了「綠茶十六先令、武夷茶三十先令」的廣告。關於茶葉與珠寶一起銷售的情況，可能曾有某

The London Gazette.

Published by Authority.

From Monday December 13. to Thursday December 16. 1680.

Lisbon. Nov. 11.

THe Court is gone to *Alcantara*, and will remain there all this month; the Queen and the Infanta being very much delighted with the place. We are expecting here the *Marquis de Dronero*, who comes in the quality of Ambassador Extraordinary from the Duke of *Savoy*, to demand the

Advertisements.

THese are to give notice to Persons of quality, That a small parcel of most excellent *TEA*, is by accident fallen into the hands of a private Person to be sold: But that none may be disappointed, the lowest price is 30 s a pound and not any to be sold under a pound weight; for which they are desired to bring a convenient Box. Inquire at Mr. *Tho Eagles* at the *Kings Head* in St. *James's Market*.

西元 1680 年以每磅三十先令出售茶葉的報紙廣告

些概念上的結合，但並未記錄有多少茶葉是以這樣的價格賣給精明的蘇格蘭人。無論如何，到了西元 1724 年，所有社會階層都在飲用這種飲料。

有些人將茶這種飲料視為飲食中非常不合適的物品，既昂貴又浪費時間，還可能使人民變得虛弱且娘娘腔。西元 1744 年，樞密院議長富比士（Forbes）閣下的判決便是一例，差不多在同一時期，蘇格蘭全境開始一項鎮壓「茶之威脅」的積極運動。各城鎮、行政教區和郡，紛紛通過了譴責中國樹葉的決議，並堅定地指出啤酒充滿男子氣概的吸引力。艾爾郡富勒頓的威廉·富勒頓（William Fullarton of Fullarton）的房客，在一份登錄的契約中是如此表達看法的：

我們全部是專業農人，認為不必在形式上讓自己沉溺於那種被稱為茶的異國消耗性奢侈品；因為當我們想到許多飲用茶的上層階級人士那纖細的體格，

所得到的結論是，它對我們這些需要更多體力及男性氣概的日常工作來說，只是一種不合適的飲食，因此我們對此種飲料做出反對的證言，並將享用它的樂趣全部留給那些能負擔得起軟弱、懶散及無能的人。（《蘇格蘭國內記錄》，法學博士羅伯特·錢伯斯〔Robert Chambers〕著，西元 1885 年。）

早期關於茶的爭議

西元 1678 年，亨利·塞維羅（Henry Sayvillo）寫信給在政府中擔任考文垂部長的叔父，展開了英國對茶的最早批評，在信中尖銳地指責某些朋友，「晚餐後要求來杯茶，而非菸斗和一瓶酒。」這被他描述成「惡劣的印度式作法」。

西元 1730 年，蘇格蘭醫師湯瑪斯·沙特出版了關於茶的專題論文，拒絕在不加深究的情況下，接受任何對茶這種

飲料虛構出來的優良特質。他認為茶會將「某些人拋入迷霧中」，還會引起許多其他聽來悲慘無比的病痛。

　　英國關於茶的幾項矛盾之一，在西元 1745 年左右突然爆發，我們在一本《女性觀者》的舊副本中得以了解其迴響，該副本以毫不含糊的措辭，譴責茶是「家政事務的剋星」。當代最具影響力的政治經濟學家亞瑟・楊格（Arthur Young, 1741-1820），再度把喝茶對全國經濟的影響，描述為全然的邪惡，因為「男士們將茶當作一項食物，幾乎跟女性一樣，勞工在茶桌間往返，虛擲他們的時間，農場主的僕役甚至要求早餐要有茶！」這樣的習慣與日俱增，而讓他深感不安。楊格竟然預言，如果他們繼續被如此惡劣的飲品浪費時間並損害他們的健康，「一般貧民將會發現自己處於前所未有的貧困情境。」

　　無論如何，茶和英國的富饒繁榮足以撐到西元 1748 年，讓身分不亞於楊格的崇高傳教士約翰・衛斯理（John Wesley, 1703-1791）發起新一波的攻擊，強烈要求自己的追隨者基於醫學和道德的理由，停止飲茶。衛斯理對飲茶這件事進行猛烈抨擊，認為它對身心皆有害。不同於那些早早抓住時機、利用這種無成癮性飲料來攻擊過去所使用的酒精性興奮劑的中國及日本僧侶，衛斯理用來譴責茶的字眼，幾乎跟他用來指責烈性飲料的一模一樣，他召喚自己的擁護者戒除飲茶，並將因此省下的金錢用在慈善工作上。

　　衛斯理說，由於他在停止飲茶後，便從一種麻痺性疾病中康復，讓他對茶採取這種反對的態度。他在激烈的抨擊內容中，開始指責飲茶者：

　　對這些虛弱無力的人來說，如果他們能清楚明白停止這樣會損害健康，也會對事業造成傷害的行為，將會有多大的好處。如果一個人能在這個情況中節省所有的花費，想必他就可能讓同道中人之一吃飽穿暖，大概還能拯救一條性命……有些人持反對意見，認為茶並非對所有人都是有害身心的……對此，我的回應是，你不該對這一點深信不疑……許多著名的醫師已經宣告了對茶的評斷，認為它在許多方面都是有害的。（《致友人關於茶的信函》，約翰・衛斯理著，西元 1749 年於布里斯托〔Bristol〕出版。）

　　然而，我們發現，衛斯理在人生晚期再次成為定期飲茶的人士，而且據稱他甚至會舉辦茶會。倫敦衛斯理教會的喬治・H・麥尼爾（George H. McNeal）

約翰・衛斯理的半加侖容量茶壺
這被用於他週日晨間舉辦的茶會。

牧師陳述說，當衛斯理在家時，所有在倫敦的衛理公會傳教士都會在星期天早上趕赴各自的約會前，聚集在衛斯理的住所吃早餐，一個容量大約有半加侖茶的茶壺經常在這些早餐聚會上使用，這是由著名陶藝家約書亞・瑋緻活（Josiah Wedgwood）特別為衛斯理製作的，而這個茶壺現在成為衛斯理舊居中的一項展示品。

即使遭遇諸多阻止的手段，人們的飲茶風氣在十八世紀仍舊穩定地取得進展，擴展到休閒花園和英國郊區，而到了西元 1753 年，農村人家已經習慣在生活用品中存放茶葉。

針對茶最著名的攻訐，發生在西元 1756 年，由一位表面和善且看來心懷善意的倫敦商人兼作家喬納斯・漢威（Jonas Hanway, 1712-1786）所發起，漢威在作品《八日遊記》中，給茶貼上了「對健康有害、妨礙勤勉，而且使國民貧困」的標籤。

漢威的遊記對辭典編纂者山繆・約翰遜博士造成妨礙，約翰遜坦率承認自己對這種飲料的喜愛，並以相同的激情對該遊記做出回應。

約翰遜博士是一位「對茶有著不可思議的熱愛之人」，約翰遜傳記作者之一，約翰・霍金斯（John Hawkins）爵士如此寫道：

「每當有茶出現時，他幾乎都會瘋狂吹捧，並要人送上能讓他使這汁液更美味的原料。上述行為竟然是出現在一位身體強壯程度堪比獨眼巨人波呂斐摩斯（Poly phemus）的人身上。」（《法學博士山繆・約翰遜的一生》，約翰・霍金斯爵士著，西元 1787 年於倫敦出版。）

知道約翰遜的這個怪癖之後，讀者更能體會到這位博士為心愛的飲料展開辯護的樂趣。他在刊載於《文學期刊》的文章中，以幽默的揶揄打擊漢威，吹噓自己是「堅定且不要臉的飲茶者，已經有許多年只用這種神奇美妙植物的浸泡汁液，來沖淡他的餐點；他的水壺幾乎沒有冷卻的時間；他用茶為夜晚提供消遣、撫慰孤寂的午夜，並且用茶迎接清晨。」（根據約翰・霍金斯爵士的說法，出於《文學期刊》，第七期，西元 1656 年十月十五日到十一月十五日，以及第十三期，西元 1657 年四月十五日到五月十五日。）

其他包括愛迪生（Addison）、波普（Pope）、柯勒律治（Coleridge），以及詩人古柏（Cowper），都對茶大加頌揚：「為茶感謝上帝！沒有了茶，這個世界該怎麼辦？我真高興沒有出生在茶尚未出現之前。」

Chapter 6
歷史上的倫敦休閒花園

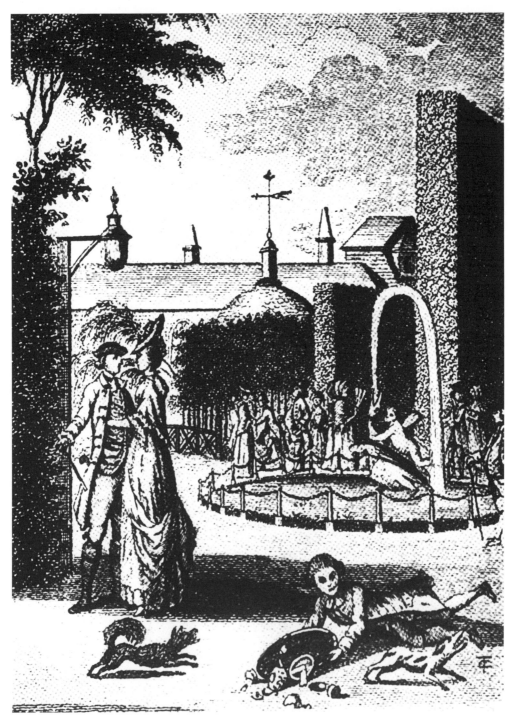

十八世紀中葉,倫敦最有名的休閒花園之一

翻攝自一幅名為:「巴格尼格湧泉的樂事」(Delights of Bagnigge Wells)的雕版印刷品。它以漫畫方式表現出當時受歡迎的大眾休閒花園中,早期英國飲茶者的禮節與習慣。

倫敦休閒花園的出現將英國的茶帶往戶外，這些花園受歡迎的原因是既吸引男性，也吸引女性。

倫敦休閒花園的出現將英國的茶帶往戶外，諸如沃克斯豪爾（Vauxhall）、拉內拉赫（Ranelagh），以及其他位於郊區的休閒花園，它們比市中心男性傾向的咖啡館，受到更多顧客光顧的原因之一，就是這些花園既吸引男性，也吸引女性。這些花園提供所有種類的飲料，包括茶、咖啡、巧克力；不過，茶很快便成為流行時尚。

十七世紀時，單純被稱為「休閒花園」（pleasure gardens）的公共花園是沒有茶的。其中有許多都相當粗陋；但十八世紀的「茶飲花園」（tea gardens）是最出色人士前往放鬆並娛樂的場所。（《四個世紀間的倫敦娛樂休閒流連之地》，E・貝雷斯福德・錢斯樂〔E. Beresford Chancellor〕著，西元 1925 年於倫敦出版）許多花園將「茶」一字加進名字當中，比如說麗城（Belvidcre）茶飲花園、肯辛頓（Kensing）茶飲花園、馬爾波羅（Marlborough）茶飲花園，全都將茶當作時髦且受歡迎的飲料之一，並且在園內供應。

茶飲花園中提供了以花朵裝飾的步道、有遮蔭的涼亭、演奏音樂及供跳舞使用的「大空間」、九柱戲遊戲場、草地滾球場、各式各樣的娛樂活動、音樂會，而且還有許多用於賭博和競賽的地方。營業的季節從四月或五月延伸到八月或九月。剛開始，進入花園並不收費，但是沃里克・沃斯（Warwick Wroth）告訴我們，遊客通常會購買乳酪、糕餅、奶酒凍、茶、咖啡，還有麥芽啤酒。（《十八世紀的倫敦休閒花園》，沃里克・沃斯著，西元 1896 年於倫敦出版）後來，除了任何可以在園內購買的點心之外，沃克斯豪爾、馬里波恩和庫伯花園還收取一先令的固定入場費，而拉內拉赫的入場費是半克朗，其中包括「茶、咖啡，以及麵包與奶油等精緻佳餚」。

沃克斯豪爾花園

受到尋歡作樂的倫敦人喜愛的沃克斯豪爾花園，位於泰晤士河南岸，在沃克斯豪爾橋以東的不遠處。

為了讓陷入可疑惡劣名聲中的新春天花園（New Spring Gardens，1661 年）東山再起，喬納森・泰爾斯（Johnathan Tyers）於西元 1732 年開設了沃克斯豪爾花園。此處以掛滿燈籠的步道、音樂劇及其他演出、晚餐、煙火等而聞名，也可以見到各色人等，而在涼亭中喝茶是其特色。乘船在河邊旅行是造訪沃克斯豪爾花園的一大樂趣。

開幕慶典是一個特別浩大輝煌的場合，也是一個有意為這項事業提供社交輝煌成就的場合。威爾斯親王腓特烈（Frederic）親自出席，他是倫敦社交界被選定的四百名左右人士裡的精選顧客之一，這些顧客大多數都戴著面具。入

場費是一基尼（guinea），慶典從晚上九點一直持續到隔天早上四點。它們不時會舉辦像這樣僅限於倫敦「四百人」光顧的遊樂會。但是，不論這種類型的刺激從宣傳立場看來有多麼令人滿意，卻很難讓這個地方盈利；因此，為了吸引大量的一般顧客，精明的喬納森‧泰爾斯將常規入場費訂為一先令（註：一基尼相當於二十一先令）。

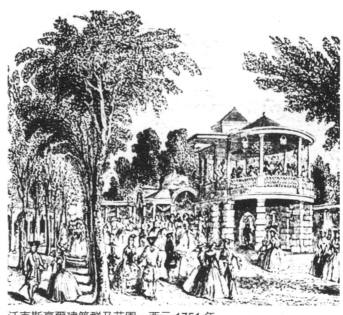

沃克斯豪爾建築群及花園，西元 1751 年

威廉‧賀加斯（William Hogarth）為沃克斯豪爾花園的房間繪製了相當多的畫作，為其增添了相當大的名氣。英國歷史畫家法蘭西斯‧海曼（Francis Hayman）也貢獻了不少油畫作品，而雕塑家奇爾（Cheere）和魯比里亞克（Roubiliac）則致力於將他們的藝術作品放置在花園四處。那些描繪沃克斯豪爾花園的畫作，幾乎都將設置在明亮庭園中的樂隊演奏臺當作中心焦點。最初的演奏臺被一架小型但引人注目的管風琴，還有「英國最好的音樂演奏樂隊」所占據。（《英國公報》〔England's Qateteer〕，西元 1751 年）這個演奏臺和新的管風琴都是以當時由渥波爾（Walpole）普及的哥德式風格製作的，完成的時候，泰爾斯還為他的著名音樂會新增了最受歡迎歌唱家的演出。

喬納森‧泰爾斯精明地確保沃克斯豪爾花園維持著貴族階級所喜愛的時尚而讓這群人持續光臨，但它確實與十八世紀所有的茶飲花園沒什麼區別，在那個時期單調乏味的倫敦，一群裝扮極其華麗卻簡單質樸的人們，會沉醉在茶飲花園的簡單娛樂中。

無論如何，沃克斯豪爾花園不僅在追求娛樂消遣的倫敦人當中取得首席時尚的地位，而且在整個十八世紀和十九世紀前半葉都堅持不懈地保持這樣的流行風尚。

從西元 1750 年到 1790 年是沃克斯豪爾花園的全盛時期，當時霍勒斯‧渥波爾（Horace Walpole，奧福德閣下〔Lord Orford〕）、亨利‧費爾丁（Henry Fielding）、山繆‧約翰遜博士，連同他們出色的文學作品都是花園的常客。儘管倫敦郊區的茶飲花園數量眾多，但沒有能與沃克斯豪爾花園的顧客量相提並論的；也沒有像它有著悠久且多采多姿歷史可供吹噓。

拉內拉赫花園

拉內拉赫花園是「公眾休閒娛樂場所」，於西元1742年在切爾西（Chelsea）開張，而且很快就變成沃克斯豪爾花園需要認真對待的競爭對手。花園的名字來自拉內拉赫伯爵，花園所在地曾是他的私人住宅和花園。伯爵死後，德魯里巷皇家劇院（Drury Lane Theatre）的經營所有人弄到這筆財產，目的是想將此地變成一個比沃克斯豪爾更高級一些，但還是循著相似路線經營的休閒娛樂場所。然而，一直到股份公司成立為止都還是一事無成，湯瑪斯·羅賓遜（Thomas Robinson）爵士是公司的主要股東兼第一任經理。

1741年，湯瑪斯爵士委任建築師威廉·瓊斯（William Jones）規劃並建築了拉內拉赫花園著名的圓形大廳。這個核心建築包括一個直徑約45公尺的圓形主要空間，再加上兩層環繞整個牆面、設有點心桌的包廂。在大空間的中央，裝飾了極其華美的柱廊形成屋頂的支撐物，並且安置了一個巨大的火爐，供夜晚寒涼時使用；以這種方式讓這棟建築在較寒冷的月份仍然得以使用。同樣裝飾華麗、有著一架巨大管風琴和供歌手站立之平臺的管弦樂團演奏臺，位於主空間的一側，將剩餘的圓形地板空間留給散步的人，還有幾張普通餐桌放在中央，提供給庶民，也就是那些無法弄到私人包廂的人使用。

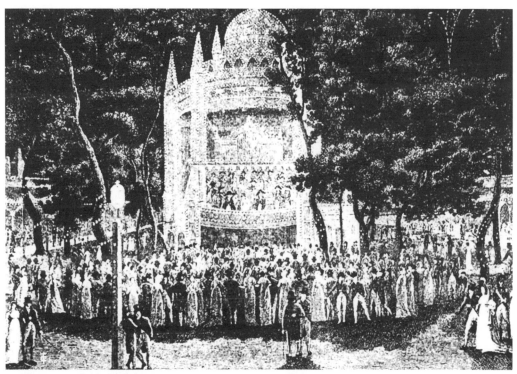

慶典夜晚，沃克斯豪爾花園的樂隊演奏臺附近，西元1758年

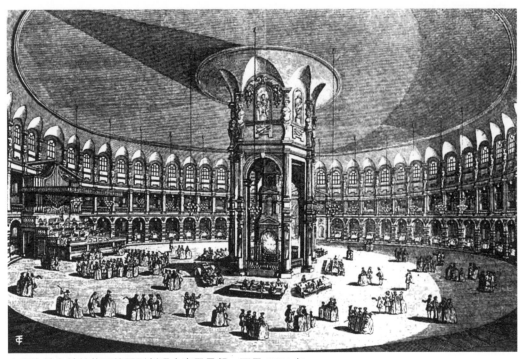

人們在拉內拉赫花園的圓形劇場中享用早餐，西元 1751 年

　　散步、吃點心和音樂演藝，是彼此競爭的主要娛樂活動。除了舉辦化裝舞會和施放煙火的慶典夜晚之外，拉內拉赫花園只有茶及咖啡，再加上麵包和奶油可吃，這些食物包含在二先令六便士的常規入場費中。

　　西元 1742 年四月五日的開幕夜，在倫敦貴族史上是一個值得紀念的夜晚。社交圈所有舉足輕重的人士都出席了這件盛事。渥波爾寫道，「親王、公主、公爵、許多貴族，還有其他民眾都在現場。那裡有一座經過精細地鍍金、塗漆及照明的巨大圓形劇場，每個熱愛吃吃喝喝、發呆或湊熱鬧的人，都可以支付十二便士進入其中。」（註：一開始的入場費從一先令到二先令不等，在施放煙火的夜晚會漲價到三先令。舉辦化裝舞會時，會發行半基尼和一基尼的票券，遊客在白天時段入場參觀花園的費用是一先令。）

　　儘管拉內拉赫花園不像沃克斯豪爾花園那樣林木眾多或占地廣闊，但它有一條小運河和小湖，湖中央是一棟中式建築和一座威尼斯神廟。運河兩側是種滿樹木的步道，在令人愉悅的夏季時光裡，幾乎無法與沃克斯豪爾花園的美麗田園景色相比；但拉內拉赫花園能與其競爭對手的劣勢相匹敵的，是它巨大的圓形劇場，拉內拉赫的顧客能在下雨天和寒冷的夜晚，無視外面惡劣的天氣，在此漫步或在包廂內打發時間；而在冬季時節，這裡也經常會舉辦舞會和化裝舞會。

　　顯然拉內拉赫花園實現了它的經理

湯瑪斯·羅賓遜充滿雄心壯志的決定，將此地打造成比規模更大的沃克斯豪爾或馬里波恩（Marylcbone）還要優越的花園，因為詩人薩繆爾·羅傑斯（Samuel Rogers）寫道，「一切秩序井然，寂靜無聲，你甚至可以聽見龐大的人群在房間裡走來走去時，女士列車的呼嘯聲。」

這條環繞著圓形劇場的步道似乎是主要的娛樂之一，並給了當代作家許多評論的靈感，但基本上都是嘲諷性質的。不過，像這樣的少數意見在拉內拉赫花園風靡一時的事實面前一點都不可信，群眾對它的無數娛樂活動趨之若鶩。

後來成為漢密爾頓（Hamilton）夫人的「埃奇韋爾路（Edgware Road）製茶師」艾瑪·哈特（Emma Hart），便

「埃奇韋爾路製茶師」
裝扮成狂歡女子的格雷維爾的艾瑪·哈特，即納爾遜的漢密爾頓夫人，由喬治·羅姆尼（George Romney）繪製，他稱她為「天選之女」。

是在拉內拉赫花園羞辱她的愛人，也就是沃里克（Warwick）伯爵的小兒子查爾斯·格雷維爾（Charles Greville）。當他以為自己已將艾瑪·哈特安全地藏在包廂以避開窺探的目光，並前去拜訪其他包廂內的好友時，她卻站在包廂前對著聚集的人群高歌。

儘管拉內拉赫花園提供的選擇比沃克斯豪爾花園更多，但它被同一批視情況需要再選擇造訪哪一處花園的顧客光臨，也是不爭的事實。毫無疑問，拉內拉赫花園之所以更為有序，是由於它的管理而非其他原因。

馬里波恩花園

另一個倫敦市郊的著名茶飲花園是位於高街東側的馬里波恩，在馬里波恩老教堂的對面。花園的所有人丹尼爾·高福（Daniel Gough），將它設置在以前的一家小酒館和一家名叫「諾曼地玫瑰」（Rose of Normandy）的保齡球館原址。花園中有供跳舞和晚餐宴會使用的「大空間」，高福還雇用了歌手為花園提供歌唱娛樂節目，有一些歌手相當知名，而另一些則聲名狼藉；與此同時，劇場管弦樂團和管風琴則為演奏會與舞會提供樂器來演奏音樂。

馬里波恩花園在以較小規模仿照沃克斯豪爾花園和拉內拉赫花園後，經營的方式是經常舉辦假面嘉年華會，也就是大眾所熟知的化裝舞會，還有特殊的煙火表演。茶飲花園的出色常客霍勒斯·

渥波爾（Horace Walpole）曾寫下關於馬里波恩花園中雕像林立的步道及各種煙火的文字。

　　儘管這座花園一般說來管理良好，但偶爾還是會發生騷亂，至少會出現狹路相逢、劍拔弩張的情形。此外，還有關於坎伯蘭（Cumberland）公爵可恥惡行的紀錄；不過，整體而言，馬里波恩花園的名聲要比當時大多數的休閒娛樂場所好太多了。

　　西元 1753 年，所有權發生轉變，當時約翰‧謝拉特（John Sherratt）成為所有人，而以廚師身分聞名的約翰‧特魯斯勒（John Trusler）成為現役經理。此一變化間接導致了馬里波恩花園在歷史定位上的主要自我宣言，因為特魯斯勒的女兒在製作搭配茶、咖啡和巧克力一起食用的濃郁乳酪和李子蛋糕方面有烹飪天賦，很快就讓此地在都會區的美食主義者間聲名大噪。

　　在新的經營方式下，音樂是所能獲得的最佳娛樂；再加上同樣出現在沃克斯豪爾花園和拉內拉赫花園薪資名單中的歌手。此外，顯要人士開始經常光顧此地；其中包括作曲家格奧爾格‧佛烈德利赫‧韓德爾（Georg Frederich Handel），以及辭典編纂者山繆‧約翰森博士。一齣英國滑稽劇《女僕情婦》（La Serva Padrons）在馬里波恩花園進行首演並大獲成功，讓此劇經常在此重複演出。

　　西元 1760 年，馬里波恩花園開始於週日開放，當時為了賄賂公眾意見而不收取入場費；不過，這項收入的損失藉

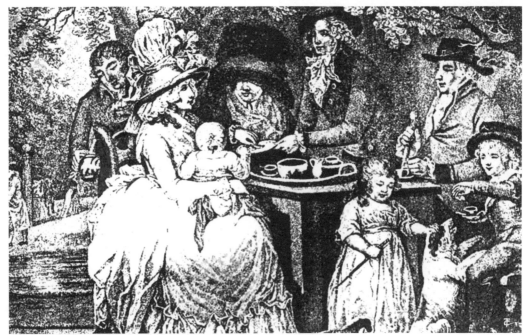

十八世紀倫敦茶飲花園中的家庭聚會
翻攝自喬治‧莫蘭（George Morland）的彩色點刻畫

由販賣從花園中新鮮採摘的水果，還有對特魯斯勒小姐的美味蛋糕和茶的需求量增加，而得到補足。

三年後，所有權轉移到湯米・羅威（Tommy Lowe）手中，他是馬里波恩花園和沃克斯豪爾花園久負盛名的歌手。羅威為顧客提供了五年的和諧歌聲，但其債權人的擔憂卻與日俱增。

在西元 1767 年的旺季結束時，債權人收購了馬里波恩花園，隔年一月，山繆・阿諾德（Samuel Arnold）博士從債權人手中接過此地。

在阿諾德的經營下，花園達到受歡迎程度的頂峰。阿諾德對花園做了許多改進，例如增加了下水道，以及下雨時有棚子可供賓客躲雨的平臺，同時安排備受矚目的煙火表演、歌唱和樂器演奏節目等等。在所有特殊演出之際，入場費會漲價到五先令。

儘管十八世紀的倫敦人持續在馬里波恩花園找到樂趣，但阿諾德博士和湯米・羅威一樣，發現這門生意無利可圖，他藉由在花園內挖掘一口礦泉水井，並將其重新命名為「馬里波恩礦泉浴場」，努力地推遲災難的到來，但仍是死路一條；西元 1776 年九月時，花園的大門關閉，此地遭到拆除。

庫伯花園

另一個在那時代令人難忘的休閒娛樂場所就是庫柏花園（Cuper's Gardens）。從現在的滑鐵盧橋路，在過橋後的幾桿處（註：長度單位，5.5 碼）就直接穿過了從前花園的所在地。

河上的浮橋是喜歡水上旅遊的顧客所偏愛的通道，而從浮橋那裡有一條通往入口的短巷。花園向南延伸到聖約翰教堂附近，面積大概約 245 公尺長、約 60 公尺寬。

花園裡有蜿蜒曲折的小徑、樹林，還有灌木叢毗鄰寬廣的中央步行大道，而建築物則聚集在最接近河流的花園盡頭處。

庫柏花園於西元 1691 年開始營業時是一座休閒公園。1738 年，伊弗列姆・伊凡斯（Ephraim Evans）接管花園，並進行大規模的改造，包括設置樂隊席，以演出柯賴里（Corelli）和韓德爾所作的樂曲。

除了週日之外，入場費是一先令，週日是免費入場的。伊凡斯意識到來自生活艱難族群的顧客身無分文，採取了排除這些人的手段，同時這也是為了保持花園的優越性。

在庫柏花園成為當時首屈一指的休閒花園之一後，伊凡斯於西元 1740 年過世，經營權由他的遺孀繼承，花園在她的經營下達到最為繁榮的時期。來自西區的時尚人士成為常客，還有皇室成員，也就是威爾斯親王與王妃，經常出現在此地。

儘管優美的音樂一度能夠滿足花園顧客的需求，最終還是需要加入經過廣泛宣傳的煙火表演，而且煙火表演很快便成為花園的主要景點之一。然而，增加的業務量為花園帶來的改變並非沒有

缺點，因為沒過多久，庫柏花園從前的盛名開始流失，而且儘管伊凡斯夫人希望保持花園的純淨，但事態已非她所能控制。

西元 1752 年，庫柏花園更換營業執照時遭到拒絕，而此處做為休閒花園的初衷已經消逝。

不過在同一年，伊凡斯夫人以茶飲花園的形式重開庫柏花園，並且果斷地決定要透過花園的優秀服務，努力與原來的精選顧客重新建立聯繫。她在這方面獲得了顯著的成功，因為連續七年，她設法讓此地在很大程度上成為倫敦中上階層夏日計畫中的一部分。這些顧客在此地許多宜人的戶外茶會中招待他人或接受招待，只要女經理維持此處做為茶飲花園的用途，就不會出現不和諧的聲音。

然而，在西元 1755 年發生一次改變，當時伊凡斯夫人採取了恢復過往特色的試探性行動。煙火是嘗試恢復的一部分，但整件事被喊停，而花園恢復成茶飲花園的狀態，並以這個形式持續營業，直到 1759 年花園隨著最後一場演奏會落幕而結束營業為止。

伯蒙德賽礦泉花園

大約在西元 1765 年，一位相當聰明、自學成材的藝術家湯瑪斯·凱斯（Thomas Keyse），以在藝術領域中的努力贏得一些公眾的注意，同時發現獲得的財物報酬不足以維持生計後，便買

下了位於伯蒙德賽（Bermondsey）的水手之臂小酒館（Waterman's Arms），並且將它改為茶飲花園後開放營業。過了一小段時間，這塊地產上發現了一口礦泉，於是「水手之臂」這個名字被拋棄，此後這個地方便改以「伯蒙德賽礦泉花園」（Bermondsey Spa Gardens）之名為人所知。

凱斯以常見的建築物、樹葉茂密的步道，還有舉行茶宴會的涼亭等附屬物布置花園。他取得了音樂許可證，並建立了一個管弦樂團。然後，為了提供顧客進一步的分流，這位興高采烈的伯蒙德賽主人在一間特別的畫廊中掛上許多自己的油畫，而且花園中偶爾會有特殊煙火表演。

這個地方變成有著彩色燈懸掛在樹上和建築物上的縮小版沃克斯豪爾花園，而到了西元 1784 年，此地流行到了一定程度，讓凱斯能拿出數千英鎊進行改建，然後將它當作一般的休閒花園開張營業，收取一先令的入場費，在特殊的夜晚，入場費會漲價到半克朗，或甚至三先令。

貝蒙德賽礦泉花園不是一個合乎時尚的地方，而是迎合那些得體的、在某種程度上可說是不諳世故的顧客，他們對此處提供的娛樂和飲食相當滿意。

儘管此地的顧客沒有那些光顧大型花園（沃克斯豪爾、拉內拉赫、馬里波恩、庫伯花園）的客人那麼富有和時尚，但他們的要求沒有那麼苛刻；而且凱斯似乎因此地而成功，直到十八世紀最後幾年為止。

凱斯去世於 1800 年，而即使這個

地方設法再繼續營業了幾年，它還是在 1805 年被凱斯的繼承人終止營業。

白色噴泉之家

此地之所以叫做白色噴泉之家（White Conduit House），是因為它的位置接近一口面向白色石頭的噴泉，位於馬里波恩花園東北方大約二或三英里（三或五公里）處。這棟建築物建在開放的田野間，西元 1745 年改建時，房子周圍迷人的土地被布置成小徑和花園。這一次提供的是「長形空間」，並且以一座魚塘，還有可供舉行茶宴會使用的眾多涼亭做為點綴。

西元 1754 年，羅伯特・巴塞洛繆（Robert Bartholome）擁有白色噴泉之家的所有權時，此地獲得了應有的認可。巴塞洛繆將花園擴大並大幅改建，而且永遠準備好送上「熱麵包和奶油」來搭配茶，或者是其他飲料。毗鄰花園的區域到處都可以玩板球，因此巴塞洛繆為那些想要享受這項消遣的人準備了球拍和球。

這位有事業心的經理獲得了充分的獎賞，因為心情愉快的人們成群結隊地走進白色噴泉之家，非常喜愛此地在如此真實的田園風情環境中所提供的娛樂活動。花園的成功在羅伯特・巴塞洛繆的一生中確立，而且他去世之後，花園在他的兄弟克里斯多弗・巴塞洛繆（Christopher Bartholomew）的經營下持續繁榮興盛。

白色噴泉之家沒有提供任何常規娛樂活動，一直到西元 1824 年才成立了一個樂隊，並引進草地滾球遊戲和射箭運動。此外也有煙火秀，同時葛拉罕（Grahams）與漢普頓（Hampton）從 1824 年到 1844 年進行多次熱氣球升空。

西元 1829 年，此地需要增加一個附帶充足舞會空間的飯店。在此之後，白色噴泉之家落入粗暴分子之手，但還是設法苟延殘喘到 1849 年，當時為了花園票券持有者的福利，舉辦了最後一場舞會，顯示它的命運已跌落到谷底。

其他較小的休閒場所

芬奇的岩洞花園（Finch's Grotto Gardens）是由一位名為湯瑪斯・芬奇（Thomas Finch）的紋章畫家，於西元 1760 年所設立的，在那些較非開放式的休閒娛樂場所中頗負盛名。這位芬奇先生似乎繼承了一棟包括花園的房子，花園中有高聳的樹木、常綠樹、灌木叢，便決定將這裡轉變成一個茶飲花園類型的戶外消遣休閒娛樂場所。

主要景點中，有一個利用岩石和燈光效果在一口礦泉上製造出來的大岩洞、一個管弦樂團，還有一個跳舞用的「八角房間」。岩洞花園的位置離沃克斯豪爾花園不遠，而且可能因為這個原因，使得此地未能持續多少年。

位於格雷旅館路東邊的巴格尼格湧泉（Bagnigge Wells）是最受歡迎的十八世紀中葉花園。傳說中，原來在

這片地產上的房子是奈爾・圭恩（Nell Gwynne）的夏屋，她經常在此接受皇家情人的拜訪；但是，無論過去的真相如何，巴格尼格湧泉做為公共娛樂休閒場所的流行，可以追溯到西元 1757 年在土地上發現礦泉的時候，當時此地的承租人，一位休斯（Hughes）先生，將這裡布置成礦泉浴場。在第一批年老病弱的人到來之後，年輕人和風流浪子也來到此地，很快就為巴格尼格湧泉確立了做為娛樂流連之地的知名度。

巴格尼格湧泉的這個階段可以體現在一位當代詩人提名為「週日隨筆」之作品的字裡行間：

清爽的水、茶，還有酒，
你可在此享用，並且用餐；
但當汝漫遊花園之時，
當心，親愛的少年，那愛情的箭。

位於本頓維爾（Pentonville）的麗城花園（Belvidere Gardens）以「祖克和他學識淵博的小馬」為基礎，做為吸引大眾注意力的主張；而在同一個地區的肯迪什鎮（Canonbury Tower）城堡旅店茶飲花園（Castle Inn Tea Gardens）則以「茶和輕食」做為號召。

卡農伯里之家茶飲花園（Canonbury House Tea Gardens）之所以讓人留下記憶，是因為這棟房子，也就是建於十六世紀的卡農伯里塔，在十八世紀時是做為廉價公寓出租給文人墨客的；奧立佛・戈德史密斯（Oliver Goldsmith）是其中一位住客。

另一處在十八世紀時經常受到撞柱遊戲及荷蘭針（Dutch-pins）的玩家（註：這兩種遊戲都類似現今的保齡球），還有那些前去喝茶的人光顧的，就是哥本哈根之家（Copenhagen House）。該處有一間在樓上的茶室，茶室下面還有一間吸菸室。哥本哈根之家持續提供服務，直到西元 1852 年被市政府接管，定為都會區牛市場的地點為止。

賽德勒湧泉（Sadler's Wells）後來是以劇院聞名，不過一開始在西元 1684 年時，是倫敦眾多的可飲水礦泉浴場之一。隨著倫敦礦泉浴場流行程度降低，賽德勒湧泉轉型成一座劇院，而且以音樂廳的形式延續下來。

伊斯靈頓礦泉浴場（Islington Spa），或稱新唐橋井（New Tunbridge Wells），是一座位於賽德勒礦泉附近的整潔茶飲花園。

時至今日，十八世紀的茶飲花園，連同裡面數以千計閃爍著燭光的燈籠、精緻的美女，還有散發著香氣的文雅男子，都只是茶的傳奇故事中幽靈般的回憶。有些茶飲花園以酒館的形式保留下來，但時尚的倫敦多半將飲茶活動帶回室內，除了在那些少見的「天候許可」情況下，於開放空間的某些受歡迎的地點，像是動物園大眾涼亭前的草地或是羅德板球場，啜飲茶水會是合乎時尚禮儀的。

Chapter 7
因茶稅而拒絕茶的美洲

　　殖民地居民拒絕繳付茶葉稅，寧願從其他地方取得茶葉，而不願犧牲原則從英國買茶葉。

　　十七世紀初期在大西洋沿岸地區屯墾的美洲殖民者，完全不知道茶被當作飲料使用這件事，更確切來說，這件事當時在母國荷蘭都還默默無聞，但是到了西元 1640 年，荷蘭貴族已經開始喝茶，而等到 1660 年至 1680 年間，茶的飲用在荷蘭這個國家已經變得相當普遍。因此，儘管早期在美洲並沒有關於茶的明確紀錄，但喝茶的習慣極有可能是從荷蘭傳過來的，而且荷屬新阿姆斯特丹（New Amsterdam）是飲用這種飲料的第一個美洲殖民地，時間大約是在十七世紀中葉。

　　我們確信新阿姆斯特丹的居民，或至少那些買得起茶葉的人有使用茶葉飲品，因為這些人留下來的財產清單中顯示出，就跟在荷蘭一樣，喝茶在殖民地也成為一種社交習慣，而且時間差不多就在同一時期。茶盤、茶桌、茶壺、糖罐、銀湯匙和濾茶器，都是新大陸荷蘭家庭的驕傲。

　　新阿姆斯特丹社交圈中端莊高貴的女士，不僅供應茶水，還會使用不同的茶壺煮製數種茶飲，以便配合賓客的不同口味。她絕不會在上茶時提供牛奶或奶油，因為這是後來從法國傳到美洲的新事物；但是她一定會提供糖，有時候還會提供番紅花或桃子葉當作調味品。（《荷屬紐約》，埃絲特·辛格頓〔Esther Singleton〕著，西元 1909 年於紐約出版。）

　　早在西元 1670 年，茶在麻塞諸薩（Massachusetts）殖民地便已為人所知，可能還在一定範圍內被使用。茶最早於 1690 年在波士頓由兩名商人，班傑明·哈里斯（Benjamin Harris and）及丹尼爾·維儂（Daniel Vernon）販賣，他們根據英國要求所有茶葉供應者都要具備販賣茶葉執照的法律，取得了「公開」販賣茶葉的許可。顯然在那段時間之後，在波士頓飲茶是很平常的事，因為我們發現休厄爾（Sewall）首席大法官在 1709 年的「日誌」中，草草寫下他在溫思羅普（Winthrop）太太的住宅中喝茶，並未做出這件事有任何不尋常的評述。

　　當時在英國廣受歡迎的武夷茶（也就是紅茶），是最普遍被飲用的種類，不過在西元 1712 年，一位名為扎布迪爾·博伊爾斯頓（Zabdiel Boylston）的波士頓藥劑師刊登廣告，以零售方式販賣「青綠且日常」的茶葉。

　　早在西元 1702 年，普利茅斯（Plymouth）當地便開始使用小型銅製茶壺，第一把鑄鐵材質的茶壺是在 1760 年到 1765 年間，從麻塞諸薩州的普林普頓（Plympton，現今的卡弗〔Carver〕）製造出來的。當女士去參加宴會時，都會隨身攜帶自己的茶杯、茶碟和湯匙，茶杯是上好的瓷器，非常小巧，容量大概跟一般酒杯差不多。（《茶葉》，弗朗西斯·S·德雷克〔Francis S. Drake〕著，西元 1884 年於波士頓出版。）

　　在新英格蘭接受茶飲的初期，記錄

紐約的第三沃克斯豪爾花園，西元 1803 年
阿斯特圖書館（Astor Library）建在這座花園
的舊址上。

了一些由於缺乏如何煮製茶水的知識而
引起的某些不幸事件，就跟在母國的情
形一樣。在塞勒姆（Salem），茶葉被長
時間滾煮，直到產生極度苦澀的汁液，
而且飲用時不加牛奶或糖；然後茶葉會
以鹽醃漬，並搭配奶油食用。不只一個
城鎮會將茶湯丟棄而食用煮過的茶葉。
（《舊日新英格蘭的風俗與時尚》，愛麗絲·
摩斯·厄爾〔Alice Morse Karle〕著，西元 1909
年於紐約出版。）

舊紐約的茶

　　西元 1674 年，新阿姆斯特丹被轉交
到英國人手中，重新命名為「紐約」，
並開始養成英國人的風俗習慣，當地複
製了十八世紀前半葉倫敦休閒花園的概
念，茶飲花園也加入了咖啡館和小酒館
的行列。隨後，拉內拉赫花園和沃克斯
豪爾花園以聲名遠播的倫敦原型商店為
名，在城市郊區開張。第一沃克斯豪爾
花園（共有三個同名的花園）位於格林
威治街，介於華倫街和錢伯斯街之間，
面對北河，提供了哈德遜河上游的美麗
景色；此處一開始名為鮑靈格林花園
（Bowling Green Garden），在 1750 年更
名為沃克斯豪爾。

　　拉內拉赫花園經營了二十年，位於
百老匯，介於杜安街與窩夫街之間，即
後來紐約醫院建造的位置。我們從西元
1765 年到 1769 年的廣告得知，拉內拉赫
花園和沃克斯豪爾花園每週會有兩次煙
火秀和樂隊演出，是「讓女士和先生們
享用早餐和晚間娛樂的」，休閒花園在
一整天的任何時段都供應茶、咖啡和熱
麵包捲。

　　我們也知道，花園內有供跳舞之用
的寬敞大廳。西元 1798 年開張的第二沃
克斯豪爾位在現今的茂比利街和格蘭街
交叉口；第三沃克斯豪爾於 1803 年開始
營業，位置在包厘街靠近阿斯特廣場處，
阿斯特圖書館在 1853 年建造於此。

　　杉樹街的銀行咖啡館（Bank Coffee
House）的前業主威廉·尼布洛（William
Niblo）於西元 1828 年開設了名為「無憂
宮」（Sans Souci）的休閒花園，就在名
為「競技場」的舊日馬戲團建築中。後
來，他蓋了一座更豪華誇張的劇院，就
正對著百老匯。花園內部「空間寬闊，
妝點著灌木叢和步道，同時以彩燈照
明」，此處通常被稱為「尼布洛花園」
（Niblo's Garden）。

　　在其他舊紐約知名的休閒花園中，
有供應茶的包括了康托瓦（Contoit，即
後來的紐約花園、櫻桃花園），還有茶

水泵浦花園（Tea Water Pump Garden）。茶水泵浦花園是一座位在接近查塔姆街（Chatham，現在的公園大道）和羅斯福街交叉口泉水處的著名「市郊」花園。這處泉水和其周遭環境，被改造成時髦高級的飲用茶和其他飲料的休閒度假場所。一位在西元 1748 年到紐約旅行的遊客，在日記中首次提到了這裡的泉水，他寫道：「城市本身沒有優質的水；但在相距不遠處有水質優良的大型泉水，居民會取此處的泉水泡茶。」

為了取得可飲用以及用來煮茶的好水，紐約公司在查塔姆街和羅斯福街交叉口的泉水上方，建造了一個煮茶專用水的抽水泵浦。從這裡取出的水，被認為比城市內其他泵浦抽出的水更令人滿意，還由馬車夫載送著沿街叫賣，他們吆喝著：「煮茶用的水！煮茶用的水！快出門來買你煮茶用的水！」是當時獨有的特色。到了西元 1757 年，這門生意發展得如此蓬勃，以至於庶民議會強制頒布了「規範紐約市茶水小販的法令」。

查塔姆街茶水泵浦，西元 1748 年

煮茶的水也會從其他數口泉眼抽取，像是納普（Knapp）的著名泉水，位置在接近現在的第十大道和第十四街；另一處經常受人光顧的泉水位置，則是靠近克里斯多弗街和第六大道；這兩處茶水泵浦聲名遠播，擁有大批有能力付費買水的顧客，不過最常以「茶水泵浦」之名被提到的，還是位於查塔姆街，最早被時髦的紐約人認可而造訪的老泵浦。

舊費城的茶

將茶引進貴格派（Quaker）殖民地的功勞，一般都歸諸於威廉・潘恩（William Penn），貴格派殖民地是由他在西元 1682 年建立的。他也將另一種四海之內皆兄弟的偉大飲料，也就是咖啡，帶進「兄弟友愛之城（註：即費城）」。一開始，在 1700 年，「茶和咖啡只是富裕階層的飲料，除非你只喝一小口」。（《費城：城市歷史與其居民，費城人》，艾利斯・帕克森・奧伯霍爾茨〔Ellis Paxson Oberholtzer〕著，西元 1912 年，第一卷，第一〇六頁）就跟其他英國殖民地的情形一

尼布洛花園，百老匯與王子街，西元 1828 年

納普的茶水泵浦，西元 1750 年

樣，咖啡在傳播一段時間後也停滯不前，但同時，茶獲得更多的喜愛，尤其是在一般家庭中。

隨著西元 1765 年的《印花稅法》（Stamp Act），以及兩年後（1767年）接踵而來的《貿易暨稅務法案》（Trade and Rerenue Act），賓夕法尼亞（Pennsylvania）殖民地參與其他殖民地全面抵制茶葉的行動，而咖啡在此地受到的衝擊也不亞於殖民地的其他地方。

導致帝國分裂的茶稅

西元 1763 年，七年戰爭結束後，讓英國在海上及美洲占據絕對優勢，然而，在發動戰爭、為殖民地利益而戰的喬治三世統治期間，英國政府擔負著與殖民地重新調節財政關係的任務，而且喬治三世認為，必須向殖民地徵收一部分稅收，以用於保衛殖民地所需要的軍費。在喬治‧格倫維爾（George Grenville, 1712-1770）的治理下，讓民眾反感的《印花稅法》於 1765 年立法通過，強制

對茶葉和許多其他殖民地居民使用的物品徵收稅金。這立刻引起了抗議的浪潮，發出抗議的人不僅在美洲，還有英國本土的格倫維爾內閣反對者。威廉‧皮特（William Pitt, 1708-1778）在反抗運動中十分出名，他的立場是，在未獲得殖民地成員同意前，英國國會無權對美洲殖民地徵稅。

即便英國政府仍然堅持維護《宣示法案》（Declaratory Act）中對殖民地徵稅及制定法律的最高權力，還是在 1766年廢除《印花稅法》，表達選擇中庸路線的意圖。

稍後在西元 1767 年，英國國會通過了查理‧湯森（Charles Townshend）的《貿易暨稅務法案》，包括漆、油脂、鉛、玻璃和茶葉，全都要課稅，這讓悶燒的火苗再度爆發，殖民地居民拒絕從英國進口任何貨物。英國國會為了讓英國商人滿意，除了每磅三便士的茶葉稅之外，將所有稅則全部廢除，但殖民地居民拒絕繳付茶葉稅，寧願從其他地方取得茶葉，而不願犧牲原則從英國買茶葉。從荷蘭走私茶葉的生意開始蓬勃發展，而美洲的茶葉貿易有很大一部分都轉移到荷蘭。

西元 1773 年的茶葉法案

東印度公司對於即將失去殖民地市場感到恐慌，同時手上也囤積了大量的剩餘茶葉，便向國會陳情並請求協助。這項陳情獲得首相諾斯勳爵（Lord North,

74　Anno decimo tertio GEORGII III. C. 44.　[1773.

CAP. XLIV.

An act to allow a drawback of the duties of customs on the exportation of tea to any of his Majesty's colonies or plantations in America; to increase the deposit on bohea tea to be sold at the India Company's sales; and to impower the commissioners of the treasury to grant licences to the East India Company to export tea duty-free.

Preamble.

WHEREAS *by an act, made in the twelfth year of his present Majesty's reign, (intituled, An act for granting a drawback of part of the customs upon the exportation of tea to Ireland, and the British dominions in America; for altering the drawback upon foreign sugars exported from Great Britain to Ireland; for continuing the bounty on the exportation of British-made cordage; for allowing the importation of rice from the British plantations into the ports of Bristol, Liverpoole, Lancaster, and Whitehaven, for immediate exportation to foreign parts; and to impower the chief magistrate of any corporation to administer the oath, and grant the certificate required by law, upon the removal of certain goods to London, which have been sent into the country for sale;) it is amongst other things, enacted, That for and during the space of five years, to be computed from and after the fifth day of July, one thousand seven hundred and seventy-two, there shall be drawn back and allowed for all teas which shall be sold after the said fifth day of July, one thousand seven hundred and seventy-two, at the publick sale of the united company of merchants of England trading to the East Indies, or which after that time shall be imported, by licence, in pursuance of the said therein and hereinafter mentioned act, made in the eighteenth year of the reign of his late majesty King George the Second, and which shall be exported from this kingdom, as merchandise, to Ireland, or any of the British colonies or plantations in America, three fifth parts of the several duties of customs which were paid upon the importation of such teas; which drawback or allowance, with respect to such teas as shall be exported to Ireland, shall be made to the exporter, in such manner, and under such rules, regulations, securities, penalties and forfeitures, as any drawback or allowance was then payable, out of the duty of customs upon the exportation of foreign goods to Ireland; and with respect to such teas as shall be exported to the British colonies and plantations in America, the said drawback or allowance shall be made in such manner, and under such rules, regulations, penalties, and forfeitures, as any drawback or allowance of the duty of customs upon foreign goods exported to foreign parts, was, could, or might be made, before the passing of the said act of the twelfth year of his present Majesty's reign, (except in such cases as are otherwise therein provided for:) and whereas it may tend to the benefit and advantage of the trade of the said united company of merchants of England trading to the East Indies, if the allowance of the drawback of the duties of customs upon all teas sold at the publick sales of the said united company, after the tenth day of May, one thousand seven hun-*

1773.]　Anno decimo tertio GEORGII III. C. 44.　75

dred and seventy-three, and which shall be exported from this kingdom, as merchandise, to any of the British colonies or plantations in America, were to extend to the whole of the said duties of customs payable upon the importation of such teas; may it therefore please your Majesty that it may be enacted; and be it enacted by the King's most excellent majesty, by and with the advice and consent of the lords spiritual and temporal, and commons, in this present parliament assembled, and by the authority of the same, That there shall be drawn back and allowed for all teas, which, [margin: After May 10, 1773, on all teas sold at publick sale, or imported by licences, afterwards exported to America, the whole duties of customs to be drawn back.] from and after the tenth day of May, one thousand seven hundred and seventy-three, shall be sold at the publick sales of the said united company, or which shall be imported by licence, in pursuance of the said act made in the eighteenth year of the reign of his late majesty King George the Second, and which shall, at any time hereafter, be exported from this kingdom, as merchandise, to any of the British colonies or plantations in America, the whole of the duties of customs payable upon the importation of such teas; which drawback or allowance shall be made to the exporter in such manner, and under such rules, regulations, and securities, and subject to the like penalties and forfeitures, as the former drawback or allowance granted by the said recited act of the twelfth year of his present Majesty's reign, upon tea exported to the said British colonies and plantations in America was, might, or could be made, and was subject to by the said recited act, or any other act of parliament now in force, in as full and ample manner, to all intents and purposes, as if the several clauses relating thereto were again repeated and re-enacted in this present act.

II. *And whereas by one other act made in the eighteenth year of* [margin: Act 18 Geo. 2. recited.] *the reign of his late majesty King George the Second, (intituled,* An act for repealing the present inland duty of four shillings per pound weight upon all tea sold in Great Britain; and for granting to his Majesty certain other inland duties in lieu thereof; and for better securing the duty upon tea, and other duties of excise; and for pursuing offenders out of one county into another,) it is, amongst other things, enacted, That every person who shall, at any publick sale of tea made by the united company of merchants of England trading to the East Indies, be declared to be the best bidder for any lot or lots of tea, shall, within three days after being so declared the best bidder or bidders for the same, deposit with the said united company, or such clerk or officer as the said company shall appoint to receive the same, forty shillings for every tub and for every chest of tea; and in case any such person or persons shall refuse or neglect to make such deposit within the time before limited, he, she, or they, shall forfeit and lose six times the value of such deposit directed to be made as aforesaid, to be recovered by action of debt, bill, plaint, or information, in any of his Majesty's courts of record at Westminster, in which no essoin, protection, or wager of law, or more than one imparlance, shall be allowed; one moiety of which forfeiture shall go to his Majesty, his heirs and successors, and the other moiety to such person as shall sue or prosecute for the same; and the sale

西元 1773 年導致波士頓茶黨事件的《茶葉法案》

1733-1792）的積極支持，以特許該公司出口茶葉的形式提供協助，這是東印度公司之前從未享受過的特權。

截至目前為止，英國批發商已經習慣從東印度公司採購茶葉，再轉售並運送給殖民地的商人。然而，西元 1773 年《茶葉法案》（Tea Act）通過，授權東印度公司將茶葉輸入殖民地，使得英國的仲介商和美洲進口商無利可圖。另一方面，《茶葉法案》還規定，茶葉運出英國後，東印度公司可以得到英國關稅的百分之百退稅，而殖民地海關只能收取每磅三便士的茶葉稅，這項舉措被認為能夠讓荷蘭人削價競爭，還可以為殖民地居民提供比英國本土更低價的茶葉。對那些最關心此事的人來說，好像沒有人想過美洲殖民地居民會因為每磅三便士這一點微不足道的稅金，而拒絕這樣的茶葉交易。

東印度公司隨著這些調整，指派特派員在支付小額美洲關稅後，負責接收波士頓、紐約、費城及查爾斯頓（Charleston）等地寄售茶葉的方式，開始執行公司的計畫。這些由公司選派的特派員中，包括了不得人心的英屬麻塞諸薩總督哈金森（Hutchinson）的兒子和

76 **Anno decimo tertio GEORGII III. c. 44.** [1773.

of all teas, for which such deposit shall be neglected to be made as aforesaid, is thereby declared to be null and void, and such teas shall be again put up by the said united company to publick sale, within fourteen days after the end of the sale of teas at which such teas were sold; and all and every buyer or buyers, who shall have neglected to make such deposit as aforesaid, shall be, and is and are thereby rendered incapable of bidding for or buying any teas at any future publick sale of the said united company: and whereas it is found to be expedient and necessary to increase the deposit to be made by any bidder or bidders for any lot or lots of bohea teas, at the publick sales of teas to be made by the said united company; be it enacted by the authority aforesaid, That every person who shall, after the tenth day of *May*, one thousand seven hundred and seventy-three, at any publick sale of tea to be made by the said united company of merchants of *England* trading to the *East Indies*, be declared to be the best bidder or bidders for any lot or lots of bohea tea, shall, within three days after being so declared the best bidder or bidders for the same, deposit with the said united company, or such clerk or officer as the said united company shall appoint to receive the same, four pounds of lawful money of *Great Britain* for every tub and for every chest of bohea tea, under the same terms and conditions, and subject to the same forfeitures, penalties, and regulations, as are mentioned and contained in the said recited act of the eighteenth year of the reign of his said late Majesty.

III. And be it further enacted by the authority aforesaid, That it shall and may be lawful for the commissioners of his Majesty's treasury, or any three or more of them, or for the high treasurer for the time being; upon application made to the said united company of merchants of *England* trading to the *East Indies* for that purpose, to grant a licence or licences to the said united company, to take out of their warehouses, without the same having been put up to sale, and to export to any of the *British* plantations in *America*, or to any parts beyond the seas, such quantity or quantities of tea as the said commissioners of his Majesty's treasury, or any three or more of them, or the high treasurer for the time being, shall think proper and expedient, without incurring any penalty or forfeiture for so doing; any thing in the said in part recited act, or any other law, to the contrary notwithstanding.

IV. *And whereas by an act made in the ninth and tenth years of the reign of King* William *the Third, (intituled, An act for raising a sum not exceeding two millions, upon a fund, for payment of annuities, after the rate of eight pounds* per centum per annum*; and for settling the trade to the* East Indies,*) and by several other acts of parliament which are now in force, the said united company of merchants of* England *trading to the* East Indies *are obliged to give security, under their common seal, for payment of the duties of customs upon all unrated goods imported by them, so soon as the same shall be sold; and for exposing such goods to sale, openly and fairly, by way of auction; or by inch of candle, within the space of three years from the*

Every person, after May 10, 1773, who shall be declared the highest bidder at any publick sale, shall deposit with the company 4£. for every tub or chest of bohea tea.

Commissioners of the treasury may grant licence to the East India Company to export to America any quantity of tea they shall think proper, without penalty.

Act Will. 3. recited.

1773.] **Anno decimo tertio GEORGII III. c. 44.** 77

importation thereof: and whereas it is expedient that some provision should be made to permit the said united company, in certain cases, to export tea, on their own account, to the British plantations in America, or to foreign parts, without exposing such tea to sale here, or being charged with the payment of any duty for the same; be it therefore enacted by the authority aforesaid, That from and after the passing of this act, it shall and may be lawful for the commissioners of his Majesty's treasury, or any three or more of them, or the high treasurer for the time being, to grant a licence or licences to the said united company, to take out of their warehouses such quantity or quantities of tea as the said commissioners of the treasury, or any three or more of them, or the high treasurer for the time being, shall think proper, without the same having been exposed to sale in this kingdom; and to export such tea to any of the British colonies or plantations in America, or to foreign parts, discharged from the payment of any customs or duties whatsoever; any thing in the said recited act, or any other act to the contrary notwithstanding.

V. Provided always, and it is hereby further enacted by the authority aforesaid, That a due entry shall be made at the custom-house, of all such tea so exported by licence, as aforesaid, expressing the quantities thereof, at what time imported, and by what ship; and such tea shall be shipped for exportation by the proper officer for that purpose, and shall, in all other respects, not altered by this act, be liable to the same rules, regulations, restrictions, securities, penalties, and forfeitures, as tea exported to the places was liable to before the passing of this act: and upon the proper officer's duty, certifying the shipping of such tea to the collector and comptroller of his Majesty's customs for the port of London, upon the back of the licence, and the exportation thereof, verified by the oath of the husband or agent for the said united company, to be wrote at the bottom of such certificate, and sworn before the said collector and comptroller of the customs, (which oath they are hereby impowered to administer,) it shall and may be lawful for such collector and comptroller to write off and discharge the quantity of tea so exported from the warrant of the respective ship in which such tea was imported.

VI. Provided nevertheless, That no such licence shall be granted, unless it first be made to appear to the satisfaction of the commissioners of his Majesty's treasury, or any three or more of them, or the high treasurer for the time being, that at the time of taking out such teas, for the exportation of which a like licence or licences shall be granted, there will be left remaining in the warehouses of the said united company, a quantity of tea not less than ten millions of pounds weight; any thing herein, or in any other act of parliament, contained to the contrary thereof notwithstanding.

Treasury may grant licence to the company for any quantity of tea to be exported to America, discharged of the customs.

Entry to be made of all tea exported by licence, and shipped by the proper officer; and such tea is liable to the same rules, penalties, &c. not hereby altered, as before passing this act. Officer's and collector's duty on exportation.

No licence to be granted, unless ten millions lb. wt. of tea be left in the warehouses.

西元 1773 年引發美國獨立革命的《茶葉法案》

外甥，還有其他以忠實於皇室政權利益與堅定的財政立場而聞名的人士。在那些即將締造歷史的貨箱終於出發上路時，那些赫赫有名、財政與愛國情操方面皆站在有利於東印度公司那一方的英國人，似乎不擔心會發生嚴重的問題，反而對於重新恢復英國所損失的美洲茶葉貿易，抱持著樂觀的期待。

殖民地的憤怒

在一水之隔的美洲，因為《茶葉法案》與之前其他議案而產生的憤怒，開始累積成形，數個殖民地成員決議採取抗議行動，並送交了許多請願書到英國，但這些請願書不是被忽視，就是被公然拒絕。自稱為「自由之子」（Sons of Liberty）的組織，在美洲的港口都市舉行各式各樣的集會和示威遊行，同時，有許多女士自發地保證不再喝茶，其中包括了五百位波士頓女士，並且有紀錄顯示，哈特福（Hartford）及其他美洲城鎮和村莊的女士，也採取了類似的行動。

一般說來，這些協議都支持反對英國貨物輸入的不進口運動，不過在《茶

葉法案》通過後，更是特別反對茶葉的進口。在麻塞諸薩殖民地的某些地區，在沒有許可證的情況下根本不可能買到茶葉，甚至連為了藥用目的而購買也一樣。這些許可證屬於麻塞諸薩的韋瑟斯菲爾德（Wethersfield）地區，其中一份如今保存在位於哈特福市的康乃狄克歷史協會圖書館（Connecticut Historical Society）中，記載內容如下：

致雷納德・查斯特（Leonard Chester）先生

先生：

　　百特（Baxter）太太向我提交自由購買四分之一磅武夷茶的申請。考慮到她的年齡和身體衰弱的緣故，讓她購買並不會與我們協會的構思發想有所矛盾，此外你獲得我的知情首肯。

　　　伊萊莎・威廉斯（Elisha Williams）

　　以一般用途來說，有各式各樣可以用來當作這種深受喜愛飲料的替代品。自由之茶就是其中之一，製作方法是將四葉珍珠菜拔起，剎掉葉片後，先將剩下的莖滾煮，接著再將葉片放進鐵壺中，並以用莖熬煮成的汁液浸溼，之後葉片會被放進烤爐中乾燥。

　　做好的葉片會以每磅六便士的價格出售，而在沒有這種葉片或其他替代品的情況下，沒有一場拼布聚會、紡紗蜜蜂聚會，或其他女士的集會可以被稱為成功的聚會。

　　草莓和紅醋栗的葉片，以及長葉車

前草、鼠尾草和許多藥用香草，都會被用來製作偽茶，而海柏利昂茶（Hyperion tea）也經常被提到，這是用覆盆子灌木的葉片製成的。

　　在殖民地的愛國女士如此自我訓練，並且訓練後代子孫反對喝茶的同時，男士們則專心於對抗母國政府最新的侵略行動上，也就是英國政府所提出的，接管現有殖民地的茶葉貿易，並將其交給東印度公司壟斷的建議。

　　到了西元 1773 年，針對當時皇室政權採取的措施，反對者中存在著激進派與保守派人士，屬於保守派的多數商人本來對於激進派的夸夸其談不感興趣，但在發現自己的茶葉生意被國會法案粗暴地轉手交給東印度公司時，便對未來充滿驚慌，並迅速與激進派聯手合作。一封由麻塞諸薩應對委員會於西元 1773 年十月二十一日簽署的通函中聲明：「顯而易見，這個計畫會巧妙地達到摧毀殖民地貿易並增加稅收的雙重目的，那麼每個殖民地應當採取有效方法，來防止這項措施達到其預謀的效果，是非常有必要的。」（《茶葉》，弗朗西斯・S・德雷克〔Francis S. Drake〕著，西元 1884 年於波士頓出版。）

　　在一封日期標註為西元 1773 年十月十八日，由一位波士頓的收貨員寫給倫敦的信件中說：「關於茶葉商人和進口商對東印度公司這項舉措的不滿，我還無法判斷這會引發出一些怎樣的困難……我的朋友似乎認為這將會平息下來，其他人則持反對意見。」

　　紐約收貨員之一亞伯拉罕・洛特

（Abram Lott）則寫道：「根本沒辦法販賣茶葉，因為人們寧可去買同等分量的毒藥。」

西元 1773 年十月二十五日，紐約的商人舉行集會，決議要對某些從倫敦航行到紐約進行貿易，但不願屈服於可憎的稅金而拒載東印度公司茶葉的船長，表達感謝。

他們可能是希望那些茶葉找不到願意運送的船隻，不過他們注定要失望了，因為他們很快就聽說東印度公司的茶被裝船運送了。

阻擋登陸卸貨的決議

新聞界的相關討論，展現出前所未有的激昂熱烈，在解說茶稅徵收方法時可以看到以下的陳述：「根據協議，憑藉茶葉於此地登陸卸貨的憑證，貢金應該被支付給倫敦方面。因此，登陸卸貨一事是顯而易見的重點。」那些受到自由之子組織在內的愛國者團體支持的商人，決定了茶葉不可以登陸卸貨，也就是說「不得通過」，一位在紐約的英國官員寫給倫敦友人的信中說：

整個美洲都因為茶葉的出口而激動萬分，看來似乎紐約人、波士頓人和費城人都決議茶葉不能登陸卸貨……他們以這個理由組成了一支砲兵連，幾乎每天都對著靶子練習。他們的獨立聯隊每天都會外出操練……誓言要燒盡所有進港的茶船；但我相信，我們的十二磅六

英擔火砲和韋爾奇皇家武裝部隊（Royal Welsh Fusileers），能夠阻止這樣的事情發生。

費城的反抗

費城可說是殖民地大家族的長子，帶領抵抗母國政府的計畫，一份印刷傳單在全城散布，標題寫著，「團結則存；分裂即敗。」其內容激勵居民以所有可能的方式，反抗對他們權利的侵犯，並將東印度公司指派的收貨員描繪成「炸毀自由那美好構造的政治投彈手」。這些收貨員收到了他們正受到密切注意的警告，而且被建議最好不要輕舉妄動。傳單上的署名是「斯卡維拉」（Scaevola。註：斯卡維拉是一名羅馬士兵，為了向伊特拉斯坎國王〔Etruscan king〕表示他不會因嚴刑拷打而退縮，讓自己的手在燈火上燒盡。）

議院在西元 1773 年十月十八日全體一致正式決議，發表聲明表示：茶稅是一項在未經同意的情況下，強加在殖民地居民身上的不合理稅賦；東印度公司意圖強制徵收此稅；任何試圖將茶卸下或出售的人，都將被視為國家之敵。

不滿的情緒擴散到紐約

西元 1773 年十月二十六日，一場類似的公眾集會在紐約市政廳召開，同時東印度公司壟斷殖民地茶葉貿易的企圖，被指控是「公然搶劫」的行為。一份名

+

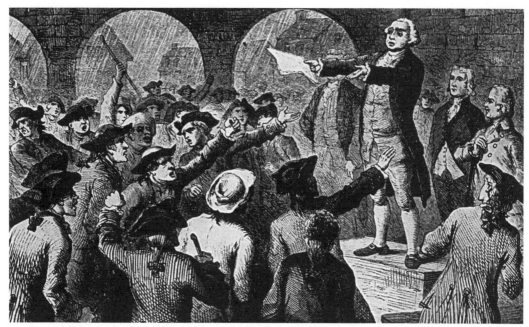

一場茶葉抗議集會於西元 1773 年十二月十七日在紐約市政廳召開
約翰・蘭姆（John Lamb）將軍是自由之子和特殊應對委員會的一員，正對著憤怒的市民進行演說。懷特黑德・希克斯（Whitehead Hicks）市長和（後來成為首席法官）的書記員羅伯特・R・李維頓（Robert R. Livingston）在一旁準備。外面正在下雨。

為《警語》（*Alarm*）的報紙大約在這個時期出現於紐約，其中一則警告如下：

如果你接觸任何一點那受詛咒的茶，你就毀了。美洲正受到比埃及奴隸制度更糟糕的威脅……稅收法案所傳達的訊息是，你身無恆產；你是大不列顛的附庸奴隸、牲口。

歷經三個星期的轟炸後，紐約收貨員撤離，並在撤離時宣布，海關官員將會在茶葉抵達時負責接手。這項宣告激起民憤，同時自由之子組織立刻把「警告所有店主不得藏匿茶葉」一事當成自己的職責，就跟費城人一樣，宣告購買或銷售茶葉的人將被視為國家之敵。

自由之子組織

幾乎每一個殖民地都有自由之子協會，該組織起源於波士頓的「聯合俱樂部」（Union Club），「自由之子」這個名稱是後來艾薩克・巴爾（Isaac Barré）上校在英國議會面前演說時所用的詞語。自由之子的成員囊括了大部分早期的愛國志士，而且是一個有密碼以防備托利黨（Tory Party，註：支持保守的君主主義）間諜的秘密組織。在任何舉行公眾示威的場合，波士頓的自由之子成員都會在脖子圍上所有的勳章，勳章的一面是一隻手握著一根頂著自由之帽的權杖，周圍環繞著「自由之子」的字樣，反面則鐫刻了自由之樹的圖樣。（註：自由之樹

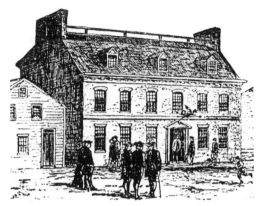

波士頓的綠龍旅舍
以做為「獨立革命總部」而知名,對萬惡茶稅
的反抗在此成形。

矗立在波士頓的埃塞克斯街與華盛頓街的街角,
此處在西元 1773 年到 1774 年間是愛國者舉行
戶外集會的場地。)

　　這個組織有自己的逮捕令,而且可
以進行拘留行動。組織會在秘密幹部會
議中安排選舉候選人提名名單,並為所
有的公開慶祝活動制定計畫。簡言之,
在當時眾望所歸的領導人帶領下,自由
之子控制了包括導致茶葉起義在內的所
有公眾事物的相關事件。

　　為了討論應該進行的事項,他們
經常在波士頓召開所謂的「北方盡頭秘
密會議」(North End Caucus),並且
在十月二十三日投票表決,他們在關鍵
時刻將以全副身家性命反抗任何東印度
公司登陸卸貨和販賣茶葉的意圖。這個
以工匠為主要組成分子的團體,是由約
瑟·瓦倫(Joseph Warren)醫師所組織
的,雖然有些集會會在綠龍旅舍(Green
Dragon Tavern)進行,但通常他們會在
鄰近北巴特利(North Battery)的威廉·
坎貝爾(William Campbell)家中聚會。

北方盡頭秘密會議和長廳俱樂部(Long-
Room Club)這個類似的組織,都是當地
自由之子的分部,因而保留了許多該協
會的傳統。

　　著名的波士頓雕刻匠兼愛國志士保
羅·里維爾(Paul Revere)曾說:「我
們如此小心謹慎,深知我們的集會必須
保持隱密,每一次我們碰頭的時候,每
個人都要以《聖經》起誓不會對漢考克
(Hancock)、華倫(Warren),或丘奇
(Church),以及一位或兩位以上領導
之外的人,暴露我們的處置。」

波士頓的公眾集會

　　十一月二日,自由之子要求波士頓
的收貨員在隔週的週三到自由之樹,並
且在那裡公開放棄被委任的職權。然而,
當五百名以上的民眾在約定當天集結時,
現場旗幟飛揚、鐘聲長鳴,收貨員並未
出現。

　　包括約翰·漢考克(Juhn Hancock)、
山繆·亞當斯(Samuel Adams),還有

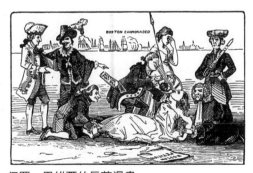

保羅·里維爾的反茶漫畫
多才多藝的愛國人士創作的漫畫中,顯示諾斯
勳爵將茶葉強制塞入美洲口中。

威廉‧菲利普斯（William Phillips）在內的參與群眾，派出了委員會在克拉克（Clarke）的倉庫等待他們，但收貨員拒絕放棄他們的職權，或擔保不會在茶葉送達時試圖登陸卸貨。

委員會將這個結果回報給在自由之樹周邊等待的集會群眾，隨後城鎮會議便在法尼爾廳（Faneuil Hall）召開。這場集會在十一月五日舉行，由約翰‧漢考克擔任會議主席，由於代表民意的市政委員與每一位愛國領袖都在場的緣故，所提出的任何在大眾輿論方面可能產生的疑慮，都當場獲得解決。經過審慎考慮之後，費城集會的正式決議聲明：茶稅乃是獨斷且專橫的，而反抗此一政府政策是國內每位自由公民的義務。

收貨員拒絕放棄職權

由市政委員和另外兩名成員組成的委員會，前去向多位收貨員傳達所做成的決議，卻只得到令人不滿的回覆。委員會成員將結果回報給聚集了四百名當地零售商的集會，而眾人投票表決，一致認為這是對全體市民「膽大包天、公然輕蔑的侮辱」的回應。總督試圖取得集會中的叛國言論，但無法找到願意提供證言的人。

經過劍拔弩張的兩個星期後，十一月十七日從倫敦傳來消息，有三艘船隻裝載了東印度公司茶葉，已經航向波士頓，同時其他船隻則已駛向紐約、費城和查爾斯頓。往波士頓移動的三艘船分別是達特茅斯號（Dartmouth）、比佛號（Beaver）和貝德福德號（Bedford），全都是南塔克特島（Nantucket）的船隻，它們將鯨脂運送到英國後，在回程時接下了一些東印度公司的茶葉。

十一月十九日，收貨員顯然已經瞭解必須應付因反對茶葉計畫而暴動的民眾，他們向哈金森總督和政務協調會申請，希望能將自己的人身安全以及那些交託給他們的資產，交給政府以獲得保護。他們也要求政府為安全的登陸卸貨做出準備，同時照料管理茶葉，直到茶葉被訴願人售出為止。

總督盡一切努力協助推動這項申請，但政務協調會的裁決是：為東印度公司擔任監護人和倉庫管理員，並不是他們的責任。

波士頓的市政委員直截了當地告訴收貨員，把茶葉運回倫敦的這項裁決將貫徹到底，但即便收貨員的部分托利黨友人也對他們做出類似的忠告，這些收貨員仍然堅持己見，希望在總督的支持下，能夠說服對方接受自己的觀點。

波士頓茶黨事件

第一艘到達目的地的茶船是達特茅斯號，船長是霍爾（Hall），船東是貴格派教徒羅奇（Rotch）船長，達特茅斯號在十一月二十八日星期天入港，船上裝載了八十整箱和三十四個半箱的茶葉。此外，分別由布魯斯（Bruce）船長與柯芬（Coffin）船長指揮的比佛號和貝德福

德號，則在稍後抵達。麻塞諸薩愛鄉志士從城鎮出發，奉山繆‧亞當斯之令，將達特茅斯號帶往葛里芬（Griffin，現在的利物浦）碼頭，卸下船上裝載的貨物，但被囑咐無論如何不要試圖卸下任何茶葉。一名守衛被留下來日夜看守，保證這項命令被確實執行。

船東羅奇在卸下除了茶葉以外的所有貨物後，欣然接受了把出境貨物裝上船並將茶葉運回倫敦的情況，而非忍受無利可圖的延期，但海關不願清關，因為入境的貨物並未全部完成卸貨。羅奇向總督提出將茶葉運回倫敦的申請，也被駁回了，使得達特茅斯號被強制閒置在碼頭。

根據英國法律，貨物在入港二十天後，海關得以因未繳納稅金為由，扣押並出售貨物，然後稅務官員便有權接管貨物。

他們有兩艘海軍小型單桅戰船撐腰，以防範達特茅斯號想在沒有通關文件的情況下駛出港灣，因此總督有理由預期茶葉能夠卸貨。收貨員在城堡中避難，同時信心十足地期待這個結果。

茶葉將要被扣押和登陸卸貨的最後寬限日是西元 1773 年十二月十六日，這一天老南（Old South）教堂見證了有史以來最龐大的群眾集結，因為所有行業都暫停交易，數以百計的群眾從附近的城鎮集結而來。更確切地說，全體公眾都感受到了此一事件的嚴重性，還有此刻採取行動的立即必要性。

亞當斯的委員會向集會報告清關協調失敗的消息，同時羅奇被指示立刻向海關提出抗議，接著，他被命令重新向總督提交申請，要求總督批准他與達特茅斯號同一天啟航至倫敦。

在羅奇忙於上述申請時，從其他城鎮抵達的代表團匯報表示，他們所在的社區已經同意不再使用茶。這些匯報獲得歡呼贊同，並決議採用「使用茶是違法且極為有害」的說法，同時所有城鎮應當指派委員會以防止「這可惡的茶」進入他們的社區。

山繆‧亞當斯、湯瑪斯‧楊格（Thomas Young）和約書亞‧昆西（Josiah Quincy）做出振聾發聵的演說，同時在四點半的時候，全體一致投票通過茶葉不得登陸卸貨。

為了避開托利黨人的耳目，接下來的計畫要以指揮者執行會議的方式處理，但眾人認為解散較大型的群眾集會是不明智的，所以集會仍然維持開放，一直到獲知羅奇向總督所提出申請的結果為止。羅奇在六點時返回，並帶回總督的回覆，總督表示基於身為皇室政權代理人的職責這個完全正當的立場來說辦不到，並再次拒絕放行。

集會解散，黑暗降臨在蜂擁來到葛里芬碼頭附近亂轉的愛國志士身上。「誰知道呢？」著名的商人兼波士頓市政委員約翰‧羅維（John Rowe）在集會結束時隱晦地說：「茶葉怎麼會跟海水混在一起？」

不管這是否為事先約定好的暗號，一群打扮成莫霍克（Mohawk）印第安人的民眾發出開戰吶喊，對這句話做出回應，這群人從綠龍旅舍的方向出現，并

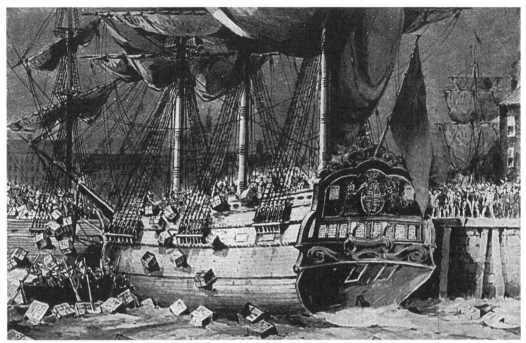

西元 1773 年十二月十六日，波士頓茶黨事件
這件由一位現代藝術家為切斯與桑伯恩（Chase & Sanborn）公司繪製的歷史事件，是由收藏在波
士頓公共圖書館一幅 W・L・葛林（W. L. Greene）的老照片發想而來。獲得授權。

然有序地徑直朝著葛里芬碼頭而去。他
們的人數據傳有二十人，甚至是九十人，
所有人都配備著手斧或長柄斧頭。

他們很快便登上船並警告稅務官員
和船員閃開，接著將茶葉搬到甲板上，
破開每個箱子後，把茶葉倒進海港裡。
在西元 1773 年十二月二十三日的《麻塞
諸薩州公報》（Massachusetts Gazette）
上的報導總結如下：

清空這艘船以後，他們繼續往布魯
斯船長的船前進，接著是柯芬船長的雙
桅帆船。

他們致力於俐落地摧毀這些商
品，在三個小時的時間內，他們破開
了三百四十二個箱子，是這些船所裝載

茶葉的全部數量，並將箱子裡的東西倒
進船塢裡。漲潮的時候，船塢裡到處
漂浮著破損的箱子和茶葉，數量大到
可以蓋滿從城鎮南端到多爾切斯特角
（Dorchester Neck）之間水面的程度，而
且有的還卡在海岸上。

茶葉被毀掉的碼頭上留下了一塊紀
念碑，上面寫著：

此處曾矗立著
葛里芬碼頭

過去在西元 1773 年十二月十六
日，停泊了三艘載著茶葉或所載運貨
物為茶葉的英國船隻。為了戰勝喬治國

王微不足道卻專橫的每磅三便士稅金，大約有九十名喬裝成印第安人的波士頓市民，登上船隻、丟棄貨物，總計有三百四十二箱茶葉被扔進海裡，同時對世人宣告

波士頓茶黨的豐功偉績

不！在宮殿、會堂或涼亭中
這樣的風氣從未互相混合過，
隨著自由人士的圖謀醞釀和暴君的痛飲
那晚在波士頓港！（引文出自奧利弗·溫德爾·霍姆斯〔Oliver Wendell Holmes〕的詩作，〈波士頓茶黨之歌〉。）

在英國本土，有些人同情一水之隔的同族，而另一些人則對他們「卑劣無禮的舉動」提出抗議。議會立即提出高壓強制手段，藉著關閉波士頓港並變更麻塞諸薩殖民地特許狀，以便讓總督擁有政務協調會的任命權，而非由人民投票選出，但這很快就導致了以成立美利堅合眾國為結局的戰爭。

與此同時，波士頓事件的報導被傳到了紐約、費城，還有南方的殖民地，這些地方用鳴鐘和極大的熱情歡迎這個消息，尤其是對爭議性議題敏感的年輕人，他們準備為了阻止任何帶有這令人仇視的稅金之茶葉來到他們之間而採取行動。很快地，這個機會毫無預兆地降臨在格林威治（Greenwich），它是位於南紐澤西的坎伯蘭郡（Cumberland）德拉威爾河（Delaware）某條小支流上的小群落。

格林威治茶黨事件

此時的格林威治是紐澤西最大且最繁榮的城市。位於科漢西（Cohansey）河畔的格林威治，與波士頓、紐約和費城之間有水路交通往來，同時能夠見到從遙遠海港到來，裝滿田野林間各色產品的船隻停泊在港區。西元 1773 年十二月十二日，那裡迎來最令人意外的訪客，那是由 J·艾倫（J. Allen）船長指揮，裝載了一些茶葉的灰狗號（Greyhound）。

灰狗號原訂的目的地是費城，但船長很可能接到德拉威爾河領航員的警告，告訴他不要試圖在費城卸下貨物，因此他偷偷地沿著科漢西河逆流而上，用最隱密的方式在格林威治卸下茶葉，並存放在市場廣場的一棟房屋，那裡是喬治國王的忠誠子民丹·鮑爾斯（Dan Bowers）家的地下室。整個處理的過程都非常安靜，但這件事很快就被人發覺，只需要幾天後從費城愛國志士領導人那裡傳回來的確認消息，便足以鼓動格林威治的茶黨行動。

一場坎伯蘭郡居民全民大會在橋鎮（Bridgetown）召開，但委員會的報告過於保守，無法獲得年輕人的認同，於是他們自力救濟採取行動。

那天晚上，騎士在鄉間奔跑，同時一群充滿熱血、一心想要趕快摧毀那批茶葉的年輕愛國志士，迅速地動員起來。這些年輕人分別來自費爾菲爾德（Fairfield）、橋鎮和格林威治，他們快速前往集結地點並喬裝成印第安人。

西元 1773 年十二月二十二日，當刺

耳的戰爭吶喊聲響起，可怕的火光點亮了低垂的雲層時，靜默的紐澤西村莊居民在那個晚上迅速地衝出家門。那些萬惡的茶葉，連同裝著它們的箱子，在市場廣場的正中央被焚燒，沒有人敢阻止那些穿戴著油彩和羽毛、將茶葉投入火中的詭異人影。

貨主對於部分喬裝拙劣、禁不起指認的「印第安人」提出非法侵入的訴訟，但多次休庭後，讓紐澤西的皇室官方將這些案件草草結案。後來，試圖讓北美大陸大陪審團同意提出起訴書的嘗試，也同樣失敗，因為繼任的大陪審團拒絕進行起訴。（《坎伯蘭郡的茶葉焚燒人》，法蘭克・D・安德魯斯〔Frank D. Andrews〕著，西元1908年於紐澤西瓦恩蘭〔Vineland〕出版，第十二頁至第十三頁。）

現場豎立了一座紀念碑，紀念這一激動人心的事件，並將當今坎伯蘭郡家族的祖先，列為值得被紀念的愛國者，他們的行動在殖民地大業最終成功的結局中，獲得充分的正名。

查爾斯頓茶黨事件

南卡羅萊納（South Carolina）殖民地居民反抗茶稅的行動也一樣積極。在十二月初，船上載著東印度公司委託運輸茶葉的倫敦號抵達查爾斯頓時，居民召開了兩次集會，同時決定，「該批茶葉不得在此殖民地登陸卸貨、接收，或是販售；在這項違憲的稅金沒有撤銷前，任何人都不應以任何理由進口茶葉。」

在獲知殖民地民眾的意向後，承銷商同意不會接受運送茶葉的委託，也不會為茶葉支付任何稅金。

倫敦號的船長收到了威脅著「若你試圖將茶葉卸貨，我便會將船隻燒毀」的數封匿名信，讓他驚慌不安，決定將這些威脅信件呈交到副總督面前。海關的收稅員也請求保護，因為根據法律規定，他將必須在二十天過後，因未繳付稅金而扣押這批茶葉。

政務協調會於西元1773年十二月三十一日再度召開，並指示行政司法長官及維和官員，若收稅員要扣押茶葉時，得採取必要的步驟以維護和平。在等候期截止時，沒有人出面繳納稅金，貨物被正式扣押，而且不管是不是事先設計的，被扣押的貨物被存放在交易所底下的潮濕地窖中，茶葉在那裡很容易變質腐壞。（《皇室政權治理下的南卡羅萊納史》，愛德華・麥克拉迪〔Edward M'Crady〕著，西元1899年於紐約出版。）

一些後來運抵的茶葉，也用同樣的方式進行扣押和存放，但在西元1774年十一月三日，另外七箱由大不列顛舞會號（Britannia Ball）運送的茶葉抵達此地時，查爾斯頓的居民決定，該輪到他們舉辦一場「茶葉狂歡會」了。

大批扛著諾斯勳爵及英國國王肖像的群眾集結在海岸上，而一些心驚膽戰、唯恐船隻及其載運的所有貨物可能會被燒毀的貨主們，隨著收貨員一起衝上船，並且用斧頭劈開箱子，把裡面的茶葉倒到船外。

之後不久，南卡羅萊納的喬治城也

發生類似的示威行動。不管在查爾斯頓或是喬治城，這些「狂歡者」都沒有進行任何喬裝，或者說不需要喬裝，因為連那些委託人自己都加入了毀壞茶葉的行列。

費城茶黨事件

西元 1773 年時，費城是美洲最重要的海港，也是群眾與政治活動的領導者，在東印度公司的董事們著手開始「把英國茶葉硬塞進美洲殖民地居民喉嚨裡」時，便迅速拾起他們丟出的決鬥手套。

如前所述，一場大型公眾集會於西元 1773 年十月十八日在議會議場的所在地召開，會議中決議，竭盡全力抵抗任何將茶葉登陸卸貨的意圖。在這項決議之後，費城的各家報紙於十二月一日刊印公告，說明裝載茶葉且意欲前往費城的船隻已經在九月二十七日從倫敦啟航。因為當時那艘船隨時會抵達，報紙上的文章便激勵讀者要表現得「聰明—正直」。然而，在這些公告出現之前，一個自發組織「塗焦油黏羽毛委員會」（Committee for Tarring and Feathering）已經在對德拉威爾河的領航員分發傳單，上面寫著：「如果你意外碰上由艾雷斯（Ayres）船長指揮的（茶葉）船「波莉號」（Polly），務必盡忠職守。」

十一月二十七日，另一份傳單寫著：「希望那些遇見茶船的傢伙們可以做得更多。有些傳言說，最先好好破壞它的領航員，能獲得豐厚的報酬。我們無法

確定究竟要如何進行，但所有人都同意，為它領航進入此海港的人，將面對塗焦油黏羽毛的命運。」第二份傳單上還有一條指明給艾雷斯船長的警告，聲明除非他立即停止危險的任務，而且從哪裡來就回哪裡去，否則他會被公開塗焦油黏羽毛，同時他的船將被燒毀。

與此同時，收貨員被要求拒絕接收所裝載的貨物。華頓（Wharton）公司迅速遵從這項指令，詹姆斯與德林克沃特（James & Drinkwater）公司卻花費了更長的時間才做出決定，這可能是由於愛國主義的緣故，因為他們早就與抗爭《印花稅法》的公民同胞聯合，還簽署了反對進口協議。由於詹姆斯與德林克沃特公司並未立即回覆，下列公告便於十二月二日寄給他們：

費城茶黨事件中的傳單，西元 1773 年
這是由「塗焦油黏羽毛委員會」對費城茶黨所發出的召集令。

公眾向詹姆斯與德林克沃特先生致意。我們得知你們在今日接到了征服祖國的任務，並且，關於你們沒有接到通知的無聊藉口，相較於你們應該在茶葉計畫中所扮演的不光彩角色而言，已經無法適合你們的需求，也不再能夠轉移我們的注意力。

我們期待並希望你們能立即以一、兩行留在咖啡館的留言告知大眾，你們會不會拋棄所有執行這項任務的託詞？一意即我們得因此自治。

詹姆斯與德林克沃特公司的經理亞伯·詹姆斯（Abel James），以自身名譽與資產，對隨著上述訊息一起到來的群眾做出保證，表示茶葉絕不會登陸卸貨，而且會原船退回。

耶誕節當天，等待已久的茶船已進入海灣，並朝著費城前進的消息傳來。十二月二十六日，一個委員會在格洛斯特角將船攔截下來，並且將全民會議做出的決議告知艾雷斯船長，然後要求他在原地下錨停船，跟著委員會來感受人民的情緒。

船長跟隨委員會於傍晚時分抵達城市，看見那張畫著他被塗焦油黏羽毛的海報，就張貼在顯眼的地方。

城裡聚集了有史以來最大批的群眾，同時在次日早上包圍了議會所在地，由於無法讓所有人都進入會場中，集會地點便轉移到外面的廣場。隨後，會議帶著一定要讓波莉號船長留下深刻印象的直截了當和專一致志，正式通過了下列的決議：

1. 正式決議裝載於艾雷斯船長的船「波莉號」上的茶葉不得登陸卸貨。
2. 艾雷斯船長的船隻不得進入海關或在海關進行申報。
3. 艾雷斯船長應將茶葉即刻運回。
4. 艾雷斯船長應即刻派遣身負掌控指揮之令的領航員登船，並在下一次漲潮時朝里迪島（Reedy）前進。
5. 船長獲准在城中逗留至明天，為航程準備必需品。
6. 之後他必須離城並前往船上，同時盡他所能遠離我們的河和海灣。
7. 將指派由男士組成的委員會，確保這些決議獲得執行。

隨後，發言人告知群眾，他們在波士頓殖民地的同胞所採取的積極行動，並由於「他們摧毀茶葉而非任憑它們登陸卸貨一事所表露出的決心」，決議對那座城市的居民回報以衷心感謝。

當時在場的艾雷斯船長，發誓會全方位達成公眾的期望，並在隔天回到船上，載著茶葉踏上回到倫敦的漫長旅程。（《西元 1773 年費城茶黨事件》，F·M·埃坦著〔F. M. Etting〕，西元 1873 年於費城出版。）

紐約茶黨事件

西元 1773 年十二月二十七日，由洛克耶（Lockyear）船長指揮的南西號（Nancy）從倫敦出發，載著茶葉前往紐約，此時，其他的茶船分別航向波士

To the Public.

THE long expected TEA SHIP arrived laſt night at Sandy-Hook, but the pilot would not bring up the Captain till the ſenſe of the city was known. The committee were immediately informed of her arrival, and that the Captain ſolicits for liberty to come up to provide neceſſaries for his return. The ſhip to remain at Sandy-Hook. The committee conceiving it to be the ſenſe of the city that he ſhould have ſuch liberty, ſignified it to the Gentleman who is to ſupply him with proviſions, and other neceſſaries. Advice of this was immediately diſpatched to the Captain; and whenever he comes up, care will be taken that he does not enter at the cuſtom-houſe, and that no time be loſt in diſpatching him.

New-York, April 19, 1774.

西元 1774 年的紐約傳單
上面宣告第一艘載著非法走私茶葉的船隻抵達桑迪胡克;這是對紐約茶黨發出的信號。

頓、費城和查爾斯頓,但劇烈的天候狀況讓南西號大幅偏離航道,來到英屬西印度群島中的安提瓜島(Antigua)。最後,南西號在 1774 年四月十八日出現在桑迪胡克(Sandy Hook),這是紐約市第一次有機會做出支持姊妹殖民地的行動。宣告茶船已經抵達波士頓的公告,在十二月十五日傳到紐約,自由之子的集會於十二月十六日傍晚召開,與此同時,波士頓的愛國志士正在劈開茶葉貨箱並將內容物倒進海港裡。集會中決議,不准紐約茶船進入港口,同時還任命了一個警戒委員會執行上述的決議。

當南西號抵達紐約的港口時,領航員拒絕將它引領到比桑迪胡克更深入的地方,並且這艘船在桑迪胡克被十五位選派而來的高大健壯的自由之子接管,

同時它的救生船也被掛上鐵鍊並上鎖,以防止那些還得把南西號帶回倫敦的船員逃亡。洛克耶船長被直白地告知,不准他將茶葉登陸卸貨,甚至他的船也不得入港,而洛克耶船長提出請求,准許他在城市逗留以便為船取得補給,並與已經辭職的收貨員磋商。這項請求獲得了同意,他在監視之下前往碼頭,還在碼頭遇到一大群當地市民。

在負責看管的監護人監視下,洛克耶船長拜訪了拒絕接收貨物並建議將貨品送回倫敦的收貨員亨利‧懷特(Henry White)。洛克耶船長入住咖啡館,在採辦回航旅程所需的補給品時獲得全力的協助,但他被禁止接近海關,也不得與海關官員交流。

很快的,洛克耶船長便被說服了他將茶葉帶來一個錯誤的市場,同時積極地著手準備離開的事宜。四月二十一日,茶船委員會在全市流通一份傳單。傳單上寫著:

弗朗薩斯客棧(Fraunce's Tavern),紐約,西元 1854 年

致市民大眾：

　　對東印度公司之茶葉登陸卸貨一事，本市的意思已經透過委員會向洛克耶船長表明，然而有部分市民希望他離開此地時，能夠親眼目睹政府及東印度公司為奴役這個國家所採取的令人憎惡的手段。

　　我們將在下週六早上九點他離開本市時召開人民大會，以宣告此事，屆時每一位本國友好人士都將出席。在洛克耶船長從墨瑞碼頭（Murray）上船的一小時之前，我們將鳴鐘通知。

　　　　　　　　　　　　奉委員會之命

　　西元 1774 年四月二十二日，南西號的洛克耶船長還在城裡的同時，由錢伯斯（Chambers）船長指揮的倫敦號抵達桑迪胡克外海，同時警戒委員會接獲消息，指稱船上有隱藏在一般貨物中的茶葉，而領航員依據委員會的指示行動，拒絕引領倫敦號入港停泊。錢伯斯船長提出抗議，對領航員和到船上探查的自由之子成員否認船上有茶葉。錢伯斯船長為了支持他的否認聲明，拿出船貨清單和海關放行證，兩者皆沒有茶葉的紀錄，因此船被允許前往停泊處。

　　但到了下午四點鐘左右，心存疑慮的警戒委員會全體成員為了找出他們深信必然藏匿在船上的茶葉，便登上船，表現出要將整批貨物拉出來，而且必要的話要把每個包裹都打開的意圖。錢伯斯船長眼看再隱瞞也沒有用了，便承認船上有他自己的十八箱茶葉，並提出這批茶葉的海關放行證。

委員會、船長和貨主退到弗朗薩斯客棧進行商議，留下大批群眾在碼頭上。當商議者還在考慮這件事情的最佳處置辦法時，碼頭上的群眾決定採取行動，上船把茶葉貨箱打開並將裡面的茶葉丟下船。由於錢伯斯船長企圖欺瞞，激起了民眾極大的憤怒，但人們卻到處都找不到他的行蹤，因為他已經在夜色的掩護下，改變裝扮並溜到南西號上。

　　西元 1774 年四月二十三日週六早上八點，紐約市及附近地區所有的鐘被一起敲響，還不到九點，城裡就聚集了前所未見的大量人群在通天咖啡館附近閒逛。隨後，伴隨著樂隊的演奏和群眾的歡呼聲，咖啡館的大門敞開，南西號的洛克耶船長對群眾點頭答禮，在自由之子派出的代表陪同下走到陽臺上。他感謝市民與自由之子在他發現自己深陷這個令人遺憾的情勢下，全程對他表現出的體貼關懷，同時他被護送到位於華爾街尾端的墨瑞碼頭，碼頭上施放禮炮，還有樂隊演奏英國國歌，空氣中充滿了因洛克耶船長離開城內而帶來的最後一波對彼此的好感。

　　隔天，洛克耶船長便航向英國，與他同行的還有倫敦號的錢伯斯船長，以及整批原封不動、在七個多月前啟航時裝載的託運茶葉。

安納波利斯茶黨事件

　　安納波利斯（Annapolis）的蘇格蘭商人安東尼・史都華（Anthony Stewart）

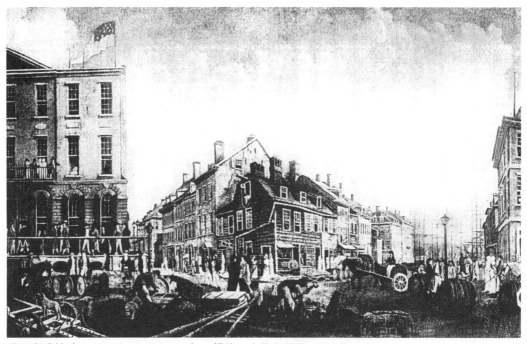

通天咖啡館（Tontine Coffee House），紐約，大約在西元 1772 年
法蘭西斯・居伊（Francis Guy）在 1796 年之畫作的複製品，紐約歷史學會財產。通天咖啡館在畫面最左處；貿易商咖啡館則在最右方。

所擁有的雙桅橫帆船——佩姬・史都華號（Peggy Stewart），於西元 1774 年十月十四日接近那座城市，船上裝載著兩千磅被強烈譴責的英國茶葉。整個鄉間的民眾立刻被集結起來，在激烈的茶稅譴責行動中，聽從民眾領袖的指揮。最後，在熱烈的歡呼聲中，裁定不得讓茶葉登陸卸貨，集會持續到十月十九日，貨物的最終命運被決定後才解散。

在十月十九日舉行的會議上，集會群眾在聽聞船東安東尼・史都華已經繳納茶葉的稅金，使他們的主要目的受到挫敗時，立刻群情激憤。群眾的情緒非常激動，而史都華在收貨員陪同下，驚慌失措地出現在集會群眾面前，以最低聲下氣的態度表達歉意，並主動提議，

如果他們希望的話，可以將茶葉運上岸公開燒毀，而此時群眾已經開始做出私刑處死史都華的準備。

群眾並沒有寬容饒恕的心情，當安妮阿倫德爾郡（Anne Arundel）的查爾斯・沃菲爾德（Charles Warfield）博士，在愛國的輝格黨俱樂部（Whig Club）的領導下走上街頭時，群眾採取了符合他嚴懲違規者的建議作法。他們立刻在史都華的住處前豎立了一個絞刑架當作威嚇，並給他兩個選擇，看他是要被掛在絞索上晃蕩，還是和他們一起上船並放火燒掉自己的船。史都華選擇了後者，沒過多久，整批貨物伴隨著船隻的裝備都燃燒起來。這件事發生不久後，史都華便離開此地。

燃燒的佩姬・史都華號，西元 1774 年
由船東自己動手焚燬，這一幕標示著安納波利斯茶黨事件的高潮。

之後，一座紀念碑矗立在佩姬・史都華號被其擁有者焚燬的地點。一幅在巴爾的摩法院大樓刑事庭走廊牆壁上的壁畫，生動地描繪出此一事件。

伊登頓茶黨事件

伊登頓（Edenton）婦女所採取的行動沒有那麼好戰，但愛國情操絲毫不遜色，伊登頓是當時北卡羅萊納的一個重要城鎮。西元 1774 年十月二十五日，「佩姬・史都華號」焚燬事件發生後六天，五十一位女士起草了一份文件，表

揚不久前由新伯爾尼（New Bern）的殖民地代表所通過，譴責徵收不正當茶葉稅金的決議，隨後還勇敢地在該份文件上簽下自己的姓名，並寄給倫敦的報紙刊登發表。

當這封信件於 1775 年一月十六日出現在《晨間記事與倫敦廣告報》（*The Morning Chronicle & London Advertiser*）時，在英國引起了轟動，許多在信件上署名的人在英國都有著社交和家族上的關係。信中是這麼寫的：

摘錄自北卡羅萊納寄來的信件，十月二十七日。

北卡羅萊納當地居民代表已然決議不再喝茶，也不再穿戴任何英國製衣物，許多本州的女士已經決心為愛國情操做出令人難忘的證明，因此已加入以下高尚且積極堅定的聯盟。我寄出這封信給你們，向你們這些美好的同胞姊妹表明，美洲的女士是如此積極並忠誠地效法其丈夫那值得讚賞的榜樣，而且你們無與倫比的大臣可以預期將從如此堅定團結對抗的人民那裡受到怎樣的反抗。

「伊登頓，北卡羅萊納，十月二十五日。

「我們無法冷漠對待任何即將影響國家和平與康樂的重要時刻，為了公眾的利益，我們從全郡推派代表並舉行集會，著手討論數項決議，這麼做不只是為了贊同親近且親愛的親友，更是為了

關心的自身福利，我們在每件事上竭盡己力，並對上述對象表明真心實意的忠誠；因此，我們簽署這份文件，以做為堅定的意圖及如此行動之鄭重決心的見證。」

接著便是五十一位連署者的姓名。

過去曾是北卡羅萊納歷史委員會會員的理查‧迪拉德（Richard Dillard）博士對伊登頓茶葉事件寫下了一份出色的記述報導，其有趣的小冊子中如此講述：

這個時期的伊登頓社交界在其優雅及文化修養方面是很迷人的……身在其中的一群高貴愛國志士，無論男女，在任何國家和任何年齡層都將散發出璀璨的光芒。

當時的茶話會（tea-party）跟現在一樣，是最時髦的娛樂種類之一。英國基本上是一個喝茶的國度，因此讓茶成了殖民地最普遍的飲料……一杯講究的茶能帶來舒適與安逸的感受，而且它能在心理機能方面產生心曠神怡感，使得茶成為打破那些古板宴會的僵硬局面的必要輔助品。

與這場特殊的茶話會相關的事件尤其有意思，因為他們穿越了一個世紀的藍色迷霧來到我們面前。我們能夠輕易地想像他們穿著低胸短版的長袍圍坐一堂，而在他們聊夠八卦之後，便做出「那些會紡紗的人應該以這種方式聘用，而那些不會紡紗的應該負責轉動紡車」的決定。來到該喝茶的時間時，會供應武夷茶和海柏利昂茶，每位女士都會明智

地婉拒難喝的武夷茶，還會有志一同且榮幸地選擇由乾燥的覆盆子藤葉片製成的甜醋海柏利昂茶，就筆者看來，這種飲料甚至比被大肆吹噓的代茶冬青還要更廉價。（《伊登頓的歷史性茶話會》，理查‧迪拉德著，第六版，西元 1925 年於伊登頓出版。）

一幅印製在玻璃上的老舊美柔汀（mezzotint）銅版畫，顯示了攤開放在女士面前桌子上的宣言，上面聲明她們將不再喝茶，也不再穿戴任何英國製品。據說，印製者與那位印製喬治三世統治期間著名的朱尼厄斯（Junius）書信的人同名。版畫來源未知。

在位於羅里（Raleigh）的市政大

伊登頓的愛國女士，西元 1774 年
正在簽署用覆盆子葉取代武夷茶，以及聯合抵制英國物品的宣言。

廈圓形大廳中，北卡羅萊納的美國革命女兒會放置了一座青銅紀念碑，當作伊登頓女性通過該項決議的紀念，而且她們舉辦茶話會的地點還陳列一座獨立戰爭的大砲，頂端放置了一個記述英雄事蹟的青銅茶壺，茶壺上的刻印寫著：「此處過去是伊莉莎白·金（Elizabeth King）夫人的住所，伊登頓的女士於西元 1774 年十月二十五日在此聚會，對茶稅提出抗議。」

國政府也採取了同樣堅決的立場，必然要強制執行它所制定的對美洲殖民地不利的措施。如此一來便產生了爭議，不久之後，在砲聲隆隆和火槍的轟鳴聲中，誕生了偉大的共和國，而這個國家很快就成為世界上最富裕的消費國，卻對茶葉有著先天的厭惡。

一個不喝茶國家的誕生

在美洲殖民地透過舉辦的茶話會，表達反抗強制徵收茶稅的決心同時，母

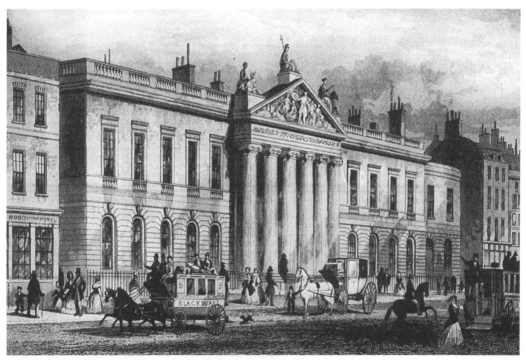

東印度咖啡館一景，利德賀街，倫敦，大約在西元 1826 年
翻攝自 T·H·謝潑德（T. H. Shepherd）的畫作。

Chapter 8
稱霸世界的英國東印度公司

　　東印度公司持續壟斷與中國之間的茶葉貿易、控制供貨量、限制進口至英國的貨量，同時藉此操控價格。

　　儘管人們常說，英國東印度公司的誕生要歸功於胡椒，但它驚人的發展則是因為茶葉。早年在遠東地區的探險，將英國東印度公司帶到中國，而那裡的茶葉注定為後來的印度執政管理提供了方法。

　　它又稱為「約翰公司」，或者說「可敬的東印度公司」。在繁榮興旺的全盛時期內，持續壟斷與中國之間的茶葉貿易、控制供貨量、限制進口至英國的貨量，同時藉此操控價格。這不僅形成了全世界最大的茶葉獨占壟斷企業，還成為英國首次為了一種飲料進行宣傳活動的靈感來源，宣傳活動的作用如此強大，以至於在英國突然掀起一陣飲食療法的風潮，把英國人民從潛在的咖啡飲者轉變為喝茶的民族，而這一切發生都在數年之內。

　　東印度公司是國家與帝國的可怕對手，擁有取得領土、鑄造錢幣、指揮要塞及軍隊、締結同盟、開戰或和談，以及執行民事和刑事裁判權的權力。

　　英國東印度公司在西元 1600 年的年底獲得特許成立。1601 年，詹姆斯‧蘭

印度咖啡館，古老的荷蘭印刷品，西元 1648 年

開斯特（James Lancaster）船長為了公司而踏上著名的航行旅程，並在爪哇的萬丹建立了代理處。荷蘭人在探索東印度群島方面領先英國人四年的時間，然而荷蘭東印度公司直到 1602 年才獲得特許成立。

　　當時總共有十六個互為競爭對手的東印度公司，分屬於荷蘭、法國、丹麥、奧地利、瑞典、西班牙、葡萄牙，在不同時間由歐洲大陸進行業務活動，但沒有一個能夠達到英國東印度公司所占據的舉足輕重的指揮地位。

　　在整個十六世紀期間，葡萄牙是唯一一個持續與東印度群島進行定期貿易的歐洲國家，而且是被皇室壟斷的。

　　西元 1602 年，荷蘭人將葡萄牙人趕出主要的印度殖民地之後，打著荷蘭東印度公司的旗幟，開始組織安排自己的商業貿易。

　　西元 1604 年到 1790 年間，法國在不同的時間點有六家公司在東印度群島營運，另外有兩家丹麥公司設法為丹麥謀取一些財富，分別成立於 1612 年和

1670 年。兩家蘇格蘭東印度公司則分別於 1617 年及 1695 年成立。

奧地利的奧斯滕德（Ostend）公司是由荷蘭東印度公司與英國東印度公司的代表所組成，於西元 1723 年開始營運，但從 1727 年起連續七年交易量變得很少，最後於 1784 年被迫宣告破產。

西元 1731 年，奧斯滕德公司進入休止狀態期間，斯德哥爾摩的亨利國王便集結了一些為他服務的職員，進入一家主要靠著走私茶葉到英國營利的瑞典東印度公司，但是，在 1784 年英國國會全面降低茶葉的稅金之後，這家公司便迅速結束營業了。

從西元 1733 年到 1808 年期間，一家設在菲律賓群島的西班牙皇家公司，公然違反 1648 年簽訂的《明斯特和約》（Treaty of Munster）進行營運，獲得了一些財富。

西元 1750 年到 1804 年，以及 1755 年到 1756 年，分別有普魯士、亞洲和孟加拉公司。

威廉‧博茨（William Botts）成立了一家名為「德里雅斯德帝國亞洲貿易公司」（Imperial Company of Trieste for the Commerce of Asia）的奧地利東印度公司，據說他在 1775 年到 1781 年間是英國東印度公司的一位「不滿的官員」，而博茨的投機天性在 1785 年成為德里雅斯德這家公司垮臺的原因。（《印度事務部舊記錄記述》，喬治‧克里斯托弗‧摩爾沃思‧伯德伍德〔George Christopher Molesworth Birdwood〕爵士著，西元 1891 年於倫敦出版，第三十一及三十二頁。）

東印度公司的開端

一開始，與東方的貿易掌控在黎凡特公司（Levant Company）手中，該公司藉由橫越大陸穿越小亞細亞的道路，與印度進行貿易，獲得了巨大的利潤；接著，在取道好望角前往東方的海運路線被開通後，某些黎凡特公司的成員是最早發現其優勢的人。

因此，一些黎凡特公司的成員在西元 1599 年碰面，討論發展通往東方海路的可能性，因為當時葡萄牙人和荷蘭人已經打下相當牢固的基礎，這些成員覺得，除非立即採取行動，否則機會將永不再來。他們將一封請願書提交給伊莉莎白女王，但直到 1600 年的最後一天，這個請求才被批准，並且被授予長達十五年的印度貿易獨占權。

這個獨占權本身就極有價值，但價值更高的是頭四趟航程出口稅金的免除，還有將錢幣帶出國土的許可，因為這通常是被禁止的。該公司一開始便實際壟斷了從西半球合恩角（Cape Horn）到東半球好望角之間，透過貿易所能尋得的所有財富。這個許可證賦予該公司獨家與東印度群島進行貿易的權利，而未經許可闖入的不速之客，將可能被沒收船隻及貨物。

早期的艦隊

第一批東印度艦隊在西元 1601 年初夏時節駛離英國，帶頭的旗艦是坎

伯蘭（Cumberland）伯爵的「紅龍號」（Red Dragon），它原來叫做「Mare Scourge」，是為了對抗西班牙而進行武裝民船作業所特別設計的。艦隊中的其他船隻有：赫克托號（Hector）、耶穌升天號（Ascension）、蘇珊號（Susan），再加上運糧船「賓客號」（Guest）。

詹姆斯‧蘭開斯特是艦隊司令，但個別船長手中都握有相當大的權力。這家企業看起來除了進口香料之外，似乎沒有任何其他目標，因此艦隊並未前往印度本土，而是來到了荷屬印度群島，儘管荷蘭官方對於懸掛本國國家旗幟以外的商人實施禁運，但艦隊仍然獲得非常友好的接待方式。英國艦隊不只從蘇門答臘收集貨物，也從葡萄牙人那裡獲取更多的戰利品。由於海上面臨的險境差點使得整個冒險行動全盤盡沒，公司創辦人侵吞了約莫九成的利潤，用於本金和支出之上。

接近十七世紀末時，為了替皇室賺錢，又設立了一家新的東印度公司。這兩家公司一度威脅要毀滅彼此；但最終調解了彼此的分歧並且合而為一。

第一批英國東印度公司貿易船在西元 1637 年春天抵達廣州，但茶對這些開路先鋒而言似乎沒有吸引力，而且儘管早在 1615 年，在中國與日本的英國人就曾喝過茶，卻沒有人將茶帶回國。這個時期的東印度公司貿易船，只比當時的一般商船稍微占一點上風，並未具有極大的優勢。

以船的尺寸來說，它們的氣勢並不是非常宏偉，大部分都是載重量四百九十九噸的，因為法律規定，五百噸及以上的船必須搭配一位隨船牧師。儘管董事會願意支付豐厚的報酬給他們的雇員，並為自己及親戚尋找油水豐厚的工作，卻認為除非絕對有必要，否則沒有理由讓任何更多金錢流出家族。

第一批直接委託交付的茶葉不到一英擔（約 50.8 公斤），不過茶葉迅速變得大受歡迎，並由英國東印度公司貿易船大量運送。這些船隻只會裝載較高品質的茶葉；雖然他們的航行狀況與現代航行的小心謹慎相較，所謂的「最高品質」可能值得懷疑。

荷蘭人和奧斯滕德公司則大量進口較廉價的茶葉種類，所進口的商品有很大一部分立刻被走私到英國，並以遠低於東印度公司之定價的價格出售。

而且貿易船上的高級職員和人員經常走私，在相當後期的時候，稅務部門發布一條現行命令，規定東印度公司貿易船一旦在當地下錨，所有可調動的巡邏艇或小船都會被要求前往看守，同時防備船上的高級職員與人員登陸卸下那些以私人冒險活動的名義從東方帶回來的茶葉。

中國被放進壟斷範圍內

儘管英國東印度公司從十八世紀早期就已經開始與中國進行貿易，但許可證在西元 1773 年徹底修改，將與中國和印度的英國貿易獨占權同時交給東印度公司。

廣州的外國代理處，西元 1760 年，由一位中國藝術家所繪製。不列顛博物館藏。

這個定期航程的擴展，帶來相當多間接的好處，因為東印度公司在東方並沒有像在孟買那樣擁有進塢設備，而且距離更長的航程也迫使公司必須建造更大、更好的船隻。

然而，建設和運轉的消耗都極為龐大，據估計，公司只能賺取過去謹慎管理後輕鬆可得利潤的三分之二。

通往印度的航程已經夠遙遠了，但前往中國時，他們的時間會被不必要地拖延，這不只是因為他們沒有像之前一樣盡全力驅動船隻，而且還會被困在中國水域好長一段時間以等待貨物。耽誤的時間如此之久，以至於他們會按照慣例將船上的索具全部拆卸下來，並在他們預定再次啟航之前進行整修。

英國東印度公司一直以來都只是一家由個別商人組成的大公司，就跟當初伊莉莎白女王創建它的時候一樣。每個商人都別有用心地為自己謀取好處，再以董事會維持一定的紀律。

該公司從未擁有自己的船隻，但多年以來，船隻都是由被稱為「船舶管理人」的個別董事所支援，並在議定的運費下，使用這些船隻進行了多次航行，大體來說是六次，隨後還要求它們要遵守公司的管理。

這個為公司租用船隻的特權，逐漸不再被董事所掌控，不過他們盡了一切努力讓公司維持緊密的企業型態，而且對一個陌生人來說，要讓他的船被公司接受，確實是十分困難的。

船長的利益

通常船舶管理人在投標被接受之後，會將特權出售給他的船長；有時售價會高達一萬英鎊。有了運費、豐厚的薪資和津貼，還有東印度公司對私下交易某些商品的許可，同時可以在出海時攜帶五十噸貨物、返航時攜帶二十噸貨物，每趟航程都可以讓船長大賺一筆。

另外，船長經常會將房間出租給乘客，其結果就是，單獨一次旅程便可以為他自己帶來一萬英鎊的利潤。在這個習慣延續一陣子之後，印度貿易船的指揮權幾乎變成世襲的，直到董事會接手，

十八世紀的典型東印度貿易船。麥花臣典藏（Macpherson Collection）。

並要求那些開始接管控制船隻，但從未出過海且還未脫離青少年期的船員，必須具備一定的航海時間及經驗。

到印度的船票價格不一，原則上是根據乘客在公司內任職的等級而定；這是因為船上大多是穿東印度公司制服的乘客。

高級職員最多會付到二百五十英鎊，而剛被刊載於公報的年輕中尉則會發現，他的出航只要花費一百英鎊。

船上會供應充足的食物和酒，但奇怪的是，公司拒絕為客艙提供設備，旅客在登記加入一趟航程後要做的第一件事，就是從河邊專精於製造家具的商行添購必要的家具；出航船隻的船長或其高級船員通常會在航程結束時，以低價買進這些家具，然後賣給返程旅客以賺取大筆的利潤。

茶葉走私情況

茶葉走私在十七世紀是如此棘手的問題，導致英國通過了禁止從歐洲其他地區進口茶葉的法案。

後來，每當英國東印度公司的供貨無法達到需求時，這些法案都必須根據特許證的條款加以修改，而且這種情況經常發生。

然而，除此之外，東印度公司從中國拿走的茶葉比任何人都多，西元 1766 年的數字是：東印度公司拿走六百萬磅、荷蘭人拿走四百五十萬磅，而沒有其他公司拿到接近三百萬磅。

十八世紀中葉，英國東印度公司開始進入蕭條期，西元 1772 年還必須請求政府在豁免公司欠下的獻金同時，借貸給公司一百萬英鎊。政府同意給予這些

恩賜，但也通過了印度法案，以實施更多的經濟管理。

此後不久，英國東印度公司被授與特權，獲准將它的茶葉放置在保稅倉庫，並在茶葉被提出時再繳納稅金。此舉為茶葉貿易帶來相當大的改變，因為這使得整年度的銷售分配變得更為均等；即使據估計，此刻大不列顛所飲用的茶，只有三分之一有繳納稅金，其餘全都是走私而來。

印度壟斷權的終結

西元 1813 年，英國國會通過一項讓政府得以插手東印度公司的商業及行政管理事務的法案，同時還終止了東印度公司對印度的獨占權。

然而，主要由茶葉貿易組成的中國壟斷權，則被同意再延續二十年，最終於西元 1833 年廢止，那時公司艦隊中的船隻便迅速四散。

過去屬於英國東印度公司的一或兩位船舶管理人，很快就以獨立船東的身分獲得承認，前往印度和東方進行貿易。到目前為止，最有名且最成功的有喬治・格林（George Green）、莫尼・魏格潤（Money Wigram）、亨利・羅夫特斯・魏格潤（Henry Loftus Wigram）、約瑟夫・索姆斯（Joseph Somes）。

然而，這些商號擁有的船隻都是舊式東印度貿易船的直系後代，為笨重的三帆快速戰艦造型，沒有太大加速行駛的想法，純粹是舒適導向，並且有非常合理的載貨容積。

在貿易中有所作為的是美國人，美

東印度貿易船上的交誼廳，翻攝自魯克香克（Cruikshank）繪製的諷刺漫畫。麥花臣典藏。

式快速帆船在西元 1832 年出現，英國在 1846 年緊跟在後。（〈東印度公司與快速帆船〉，法蘭克・C・鮑文〔Frank C. Bowen〕著《茶與咖啡貿易期刊》〔Tea & Coffee Trade Journal〕，紐約，西元 1926 年，第五十一卷，第四期，第四百八十三頁及其後頁數。）

東印度公司紀錄中的茶葉相關信件

英國東印度公司的紀錄中，最早提到茶（寫成 chaw），是在西元 1615 年理查・韋克漢的知名書信當中，這份紀錄有時候會被當作是「英國人最早提到茶」的出處。

這些書信是在一套名為《日本文集》的舊紀錄中找到的，其中包括了該公司派駐在平戶市的代理人理查・韋克漢所寄來信件的副本。

喬治・C・M・博德烏（Geo. C. M. Birdwood）告訴我們，一開始，韋克漢在西元 1608 年的第四次航程中，搭乘諧和號（Union）被派往印度擔任代理人。韋克漢在桑吉巴島（Zanzibar）被土著俘虜並交給葡萄牙人，葡萄牙人把他帶到果阿邦，而他在那裡遇見旅行家法蘭柴斯・皮雅德（Franchise Pyard）。

西元 1610 年，韋克漢與其他歐洲俘虜被送往葡萄牙，他從葡萄牙返回英國，及時趕上第八次航行並貢獻他的服務。約翰・薩里斯（John Saris）船長把韋克漢留給在平戶市代理處的理查・考克斯（Richard Cocks）。韋克漢服務於平戶

市的其中一段時間，即 1614 年到 1616 年所寫的書信發文簿，還保存在印度官方紀錄中。韋克漢於 1618 年離開日本前往萬丹，後來去了雅加達，並在那裡過世。（《東印度公司首批書信發文簿，西元 1600 年至 1619 年》，喬治・C・M・博德烏和威廉・佛斯特〔William Foster〕合著，西元 1893 年於倫敦出版，第三百九十九頁。）

西元 1615 年六月二十七日，韋克漢在寫給派駐於澳門的公司代理人伊頓的信中寫道：

伊頓先生，我要請求你在澳門幫我購買最好的那種茶葉、兩副弓箭、大約半打可以放進三桅帆船內的正方形澳門箱子，無論這些東西需要多少錢，我都願意負擔。

後會有期，R・W・敬上

老東印度公司

第一家東印度公司的頭銜是「倫敦商人進入東印度群島進行貿易的主管暨商號」，這家公司是根據地方法規被授權組成的，目的是免稅出口各種貨物、出口外國貨幣或金銀、施加刑罰、徵收罰金，加上其他有巨大金錢相關利益的許多特權。

一開始的時候，茶葉只能從中國採辦。它是十分珍貴的事物，偶爾會出現在致贈君主、親王，還有貴族禮單上的「世界珍寶」。

英國人似乎對茶葉在商業方面的鑑

英國人最早提到茶的出處——理查·韋克漢，西元 1615 年
記錄在附錄的部分顯示的是「chaw」（被圈起來的地方），這可能是最早用來稱呼中文「茶」的洋涇濱英語。本頁列出作者使用現已淘汰的老式英語書寫的完整原文。

價相當遲鈍。在荷蘭人忙於在歐洲大陸宣傳茶的引進和銷售事宜，並以零售價 1 磅 16 到 50 先令（4 到 10 美元）的價格將茶葉販售給倫敦的咖啡館業主之際，英國東印度公司的代理人詭異地忽視了他們提供茶葉直接進口的機會。當然，他們的延宕有很好的理由，而最重要的原因則是由於荷蘭人在遠東地區所掌握的優勢。

因此，在西元 1664 年韋克漢購買一罐「chaw」的私人請託後，過了將近五十年，我們才在東印度公司的紀錄中發現有關茶的蛛絲馬跡，當時只有記下為了呈獻給國王陛下，由董事會向湯瑪斯·溫特（Thomas Winter）購買了大約兩磅兩盎司的「優良茶葉」，好讓國王「不會發現他被公司方面完全忽視」。數名專家斷言，查理二世迅速把這份禮物轉贈給他的王后，布拉干薩的凱薩琳，她是一位忠實的茶愛好者。

西元 1666 年，在秘書準備給國王陛下的數種「奇珍異寶」中，有 22¾ 磅以每磅五十先令的價格所購買的茶，還有「送給服侍國王陛下的兩位首席每磅十六·一五先令的茶葉」。還有其他這個時期的帳目顯示，倫敦咖啡館業者購買茶葉供給委員會法院使用。

這段期間，英國東印度公司的職員似乎偶爾會向雇主報告，中國人會分享一種以名為「tay」的芳香植物所浸泡的汁液之風俗，不過這些雇主更著迷於把英國布料賣給東方人，來換取袖子和縫紉絲線的主意，徹底沒有預料到茶葉會以壓倒性的優勢，超越皇家交易所中的其他交易。

一直到西元 1668 年，英國東印度公司進口茶葉的第一筆訂單，才送交到派駐萬丹的代理人手中，指示他「送一百磅能買到的最好茶葉回國」。

隨後在西元 1669 年進行了第一次進口，當時從萬丹送來重量為 143 磅 8 盎司的兩罐茶葉，接著是 1670 年送來的 79 磅 6 盎司重的四罐茶葉。這些茶葉當中有 132 磅被發現有損傷，在公司拍賣會

上以每磅三先令二便士出售，剩餘的則被委員會法院人員喝光了。

之後，除了西元 1673 年到 1677 年以外，該公司每年都從萬丹、甘賈姆（Ganjam）、馬德拉斯（Madras）進口茶葉，直到 1689 年出現第一筆從廈門進口的紀錄。其中一筆從萬丹進口 266 磅茶葉的紀錄是「福爾摩沙（臺灣）餽贈中的一部分」，但一般來說，英國東印度公司的代理人是在萬丹向前往該地貿易的中國平底舢舨購買，還有在蘇拉特（Surat）向從澳門前往果阿邦和達曼的葡萄牙船隻交易。在接觸中國貿易方面，他們無法再更接近了。（《東印度公司中國貿易年代紀，西元 1635 年至 1834 年》，馬士〔Hosea Ballou Morse〕著，西元 1926 年於劍橋及牛津出版，第九頁。獲授權引用。）

在萬丹的英國總裁，於西元 1676 年派出一艘船前往廈門建立代理處。1678 年，東印度公司從萬丹進口了 4717 磅茶葉，有效地讓市場達到數年的飽和，但是在 1681 年，我們發現董事們指示在萬丹的代理人「每年要送回價值一千元的茶葉」。

三年後，英國人被趕出爪哇，此時董事們向派駐在馬德拉斯的代理人下了一筆「每年五或六罐最好且最新鮮茶葉」的長期訂單。因此，過了將近五十年，英國東印度公司才開始仿效荷蘭東印度公司董事在 1637 年所建立的，下令定期進口茶葉的榜樣。

西元 1686 年之後的十年間，茶葉在倫敦市場的銷售價格似乎介於每磅十一先令六便士到十二先令四便士之間。

西元 1686 年，英國東印度公司的董事們指示派駐在蘇拉特的代理人，表示茶葉在未來應該成為公司進口業務的一部分，而不是私人交易的商品。1678 年，董事會希望「品質非常優良的茶葉能夠放在圖特納格（Tutenague）罐中（註：圖特納格，又拼寫為 tintinague，是一種類似鎳銀〔鎳與銅、鋅的合金〕的白色合金），並妥善而仔細地裝在箱子或盒子裡，因為茶葉能在此地獲利，如今已成為公司有價值的商品；由於之前有許多販賣那項商品的銷售者，導致很難獲得達一半採購價格的利潤，而且有些從萬丹送來的劣質茶葉被迫要丟棄，或以每磅四便士或六便士的價格拋售」。

當英國東印度公司的船「公主號」在西元 1689 年從廈門抵達倫敦時，董事會抱怨連連，因為茶葉在市場上是一種藥材，「除非它被精製過，而且裝在罐子、桶子，或是盒子裡」。同一年，有 25,300 磅的茶葉從廈門和馬德拉斯進口。1690 年的紀錄再次顯示，許多個人及東印度公司從蘇拉特進口了 41,471 磅的茶葉，然而，由於加諸在茶葉上的關稅重賦，東印度公司只允許客戶訂購品質最佳的茶葉。

四年後，貝克爾斯・威爾遜（Beckles Willson）提到：「對茶產生熱烈愛好的倫敦夫人女士，被迫光顧荷蘭商人的生意」；但在西元 1699 年，我們發現東印度公司訂購了「三百桶精製綠茶和八十桶武夷茶，兩者在國內銷售方面都有極大的需求」。

公司在包裝方面的要求最為細緻詳

盡，這是為了防止茶葉沾染到封裝用的圖特納格罐子的味道。西元 1701 年，英國東印度公司再次針對包裝和儲存，對公司的貨物管理員下達最詳盡的指示；而在 1702 年，人們對茶的需求，成長非常驚人，東印度公司下令送來一整船的茶葉，其中三分之二要松蘿茶（Singlo，綠茶類）、六分之一是皇室專用的，還有六分之一的武夷茶。

商業科學怪人

十七世紀的末尾，見證了許多次要的公司行號全都瘋狂爭搶，想在有利可圖的遠東貿易中分一杯羹。政府在把東印度公司打造成商業科學怪人之後，發現自己很難想出用何種方法和手段來查核這頭怪物的管理工作。

前一百年中，一系列巧妙設計、透過授予冒險家與東方進行貿易的特殊特權，所榨取出的關稅回饋，被用來填補皇家金庫。這些關稅在西元 1929 年被廢止之前，於超過兩個半世紀之久的時間裡，代表了西方國家購買茶葉所付出價格的一部分，不斷讓英國商人和英國的飲茶人士感到困擾及不快，而且在三年後又開始徵收關稅。

剛開始時，半私人性質的冒險家經常獲得比母公司更高額的利潤，導致在特殊特權下營運的數家公司或企業，反過來遭到私人冒險家的騷擾。西元 1698 年，攪局的人設立了一家新的東印度公司，也獲得了英國國會的承認。1708 年，雙方合併而成立的「英格蘭商人東印度貿易聯合公司」為分歧的利益帶來了最終的解決。

除了國內的麻煩之外，在這個事件之前，老東印度公司必須面對與「狡猾中國人」交易來往時，所引發的種種焦慮苦惱中；這個稱呼是由西元 1700 年在廣州的貨物管理總管羅伯特‧道格拉斯（Robert Douglas）所取的。除此之外，還得處理與馬來海盜，以及荷蘭、法國和葡萄牙等國在東印度群島營運的競爭對手間發生的衝突，還有自家官員想要中飽私囊的貪婪行為。結果，公司得將一開始的一百年光陰，花費在鞏固前往東印度群島進行貿易的壟斷權上。

紀錄中顯示，儘管有走私者、弄虛作假的偽劣產品，以及致命的衝突，政府在西元 1711 年到 1810 年間，光是藉由茶葉就收取了 77,000,000 英鎊的稅金，總數超過了 1756 年的英國國債。課稅的比例從 12.5% 到 200% 不等。

查理二世統治期間，該公司的規模大幅成長，而接替的新特許執照授予公司廣泛的權力。除了公司已擁有的其他特權之外，還獲得了取得領土、鑄造錢幣、指揮要塞和軍隊、締結同盟、發動戰爭、締結和約，以及執行刑事和民事裁判權的權力。在十七世紀即將結束的幾年內，隨著孟加拉、馬德拉斯和孟買

c 1600

第一家東印度公司的註冊商標

等地公司總裁的確立，英國東印度公司成為印度的統治及貿易勢力。

之後，英國東印度公司的章程進行了修改，目的是讓公司得以更立即地被政府所控制，但它繼續擁有極大的權力。即使到了西元 1814 年私人貿易商也被授予特權時，這些商人還是必須將自己的貨品裝載到屬於東印度公司的船上，而且同一套系統也被強制加諸於要把貨品運送到英國的印度商人身上。

該公司對茶葉的壟斷是最具成效的。西元 1890 年五月十二日，國內稅務局副局長理查·班尼斯特（Richard Bannister）在一場皇家文藝學會的演講中宣稱，在英國東印度公司壟斷的晚期，比起投放到歐洲大陸開放市場的相同數量及品質的茶葉，英國消費者每年必須多付出將近兩百萬英鎊。

壟斷的效果在批發商和消費者的身上顯而易見。英國東印度公司利用政府的限制，讓茶葉的價格越來越高，而在缺乏競爭者的情況下，也使得東印度公司能以敲詐勒索般的高價銷售，以至於茶的售價對富人之外的消費者來說，幾乎是令人望而卻步的。

此外，由於政府的規定，東印度公司出售的茶葉送到消費者手中時，都已經包裝好超過十二個月了。事實上確實如此，一度有一種說法認為，茶葉在投入消費使用前的存放時間平均是七個月。中國茶比印度茶更容易發生這種情況，但印度茶在一開始就不像中國茶那樣經過良好焙製。

由於東印度公司的壟斷，使其得以控制茶葉的供應，讓市場供應量總是短缺，以便在出售時取得更好的價格，這是符合公司利益的。班尼斯特說：

如果獲得允許的話，私人企業將很快就能夠對這樣的事態做出補救，同時健康的競爭將能夠扼殺壟斷。但這是不被容許的，因此導致價格的設定不僅要包括強加在茶葉上的鉅額利潤，還要對因缺乏商業競爭而花費在中國與國內的胡亂支出做出補償。

像這樣的公司必須藉由雇員運作；在極大程度上喪失了個體特徵……這要歸咎於一家其主要管理者對任何種類的商業經驗都少得可憐，而且對公司需求同樣無知的官僚作風之公司；那些憎惡任何新穎提議的人，無論再怎麼良善，都只渴望追求流行了數世紀卻讓公司孤立無援的生意，那生意在應用於現代貿易上已徹底過時。管理階層的浪費無度，以及因這種壟斷產生的高昂貨價，引發對公司業務的審查，以觀察營運的浪費是否耗盡了銷售利潤，或者更確切的說，是什麼原因造成公司所設定的價格高出歐洲大陸進口商的價格。這項調查帶來以下奇怪的結果：

以英鎊為單位，於西元 1828 年結束的三年間東印度公司的獲利	2,542,569
平均（每年）	847,523
相較於紐約及漢堡的茶葉價格，東印度公司茶葉所獲得的溢價（每年）	1,500,000

由於壟斷的關係，一年有 652,477 英鎊的絕對損失，此外還必須承擔使貿易量縮減、打壓競爭，以及讓生活必需品漲價的惡名。當特許權更新的時間到來時，這些真相並未被遺忘，同時大約在西元 1885 年時，威廉四世的三號與四號法案廢止了壟斷權，讓所有人都能合法進口茶葉，以這種方式提供權力給那些想要開始與中國進行貿易的人。（〈關於茶葉的大師演講〉，理查．班尼斯特著，《皇家文藝學會期刊》〔*Journal of the Society of Arts*〕，西元 1890 年於倫敦出版，第三十八卷，第一九八〇期，第一〇二三頁。）

三個世紀以來的中國貿易

英國在西元 1596 年之後數次嘗試前往中國，當時伊莉莎白女王寫了一封致中國皇帝的信件，但並未投遞。英國在東方的貿易是由東印度公司於 1625 年在福爾摩沙（臺灣），以及 1644 年的明末時期，在廈門開設經銷處開始的。1627 年，英國試圖經由澳門與廣州打開貿易通路的嘗試，則因葡萄牙人而受挫。

西元 1635 年，英國東印度公司與果阿邦的葡萄牙總督協商了一份協議，因此由韋德爾（Weddell）船長指揮的倫敦號被准許進入澳門港。但因為葡萄牙人的誤傳，英國船隻在虎門要塞遭到砲擊，不過這件事被倫敦號壓下來，同時廣州總督在 1635 年七月同意給予進行貿易的許可。在英國東印度公司檔案內，於廣東進行貿易的最早紀錄，可以追溯

到 1637 年四月六日。但英中兩國之間的貿易，由於葡萄牙人的緣故而停滯不前，直到 1654 年奧利佛．克倫威爾（Oliver Cromwell）和葡萄牙國王約翰四世達成協議，讓兩國船隻能自由使用東印度群島的任何港口。

西元 1664 年，英國東印度公司在澳門成立了一家商號，於 1678 年開始前往中國進行直接定期貿易。1684 年，東印度公司獲得廣州一處准許建立代理處的地皮，位置在河畔，條件是他們的所有商人和商業營運，都必須嚴格限制在這個區域內。這項許可應該是歐洲代理處在廣州設立的開端。隔年，1685 年，廈門的經銷處重新開始營運，而貿易站在 1702 年於舟山島建立；但直到 1715 年，船隻才抵達廣州的停泊地黃埔進行交易。

西元 1760 年，英國東印度公司派出特使團，針對貿易公行制度一事對廣州總督提出抗議，並要求釋放於 1759 年在廈門被逮捕的代理人弗林特（Flint）。但特使團沒有起任何作用，因為那位代理人一直被監禁到 1762 年，不過在進行賄賂之後，貿易得以繼續，而且在 1771 年，東印度公司成功買下於交易季期間駐紮在廣州的許可。每年交易季過後，駐紮在中國分配給各國的夷館中的各家公司業務代表，都必須返回澳門或回國。船隻在西南季風（四月到九月）將結束時抵達，並於東北季風期間（從十月到三月）離開。1771 年，公行制度遭到廢止，並在 1782 年被洋行取代，洋行擁有對外貿易的壟斷權，並且對所有外國人的安全通行負責。

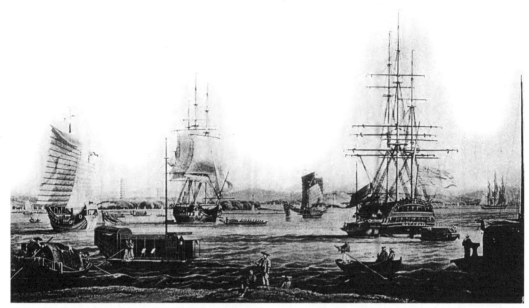

停泊在黃埔錨地的英國東印度公司的船「滑鐵盧號」（Waterloo），西元 1817 年
這是從長洲島向廣州方向看去的景象。滑鐵盧號上飄揚的是英國東印度公司的旗幟。翻攝自倫敦柏克萊廣場（Berkeley Square），派克藝廊（Parker Gallery）出借之藏品。由 W・J・哈金斯繪製（W. J. Huggins），E・當肯（E. Duncan）雕刻。

　　英國東印度公司保有其壟斷權將近兩個世紀之久；英國臣民必須獲得該公司的允許，才能夠在廣州登陸，而且英國船隻必須領有許可證，才可以在當地進行貿易。但其他國家的私人貿易商公然反抗英國東印度公司，包括澳門來的葡萄牙人、馬尼拉來的西班牙人、臺灣來的荷蘭人，都比東印度公司更早到來，而且無法被逐出廣州。

　　西元 1732 年的丹麥和瑞典商人、1736 年的法國人、1784 年的美國人，還有其他國家的商人都強行進入廣州，而且中國的政策也保護他們免於受到干涉。此外，有些英國商人藉由取得外籍歸化文件，讓東印度公司受到挫敗。

　　英國自由貿易最早的開路先鋒是怡和洋行的創辦人威廉・渣甸（William Jardine），他在西元 1820 年到 1839 年間住在中國。

　　接下來發揮影響力的人物有，西元 1807 年到 1822 年間的 W・S・大衛森（W. S. Davidson）、1823 年到 1829 年寶順洋行的 R・英格利斯（R. Inglis）、1826 年到 1850 年的馬西森（Matheson）兄弟。

　　為了宣揚自由貿易主義並反對英國東印度公司壟斷權的延長，馬西森兄弟於 1827 年創辦了《廣州紀錄報》（Canton Register），而在 1832 年四月二十二日，特許權即將終結的三或四年之前，東印

度公司的高級職員已經把規則放寬，同時自由貿易實際上已經開始。

西元 1831 年，中國當局加諸在廣州外籍商人身上的限制如此苛刻，以至於英國東印度公司威脅要暫停所有商業往來，但該公司最終還是軟化下來，而且為了表示服從，竟然將英國代理處的鑰匙交給一位官員。五月三十日，為了抗議公司政策，一場義憤填膺的集會在廣州召開，與會的是一小群自由貿易商，包括怡和洋行、寶順洋行、仁記洋行等。

儘管英國東印度公司的影響力逐漸衰退，外商團體仍然拒絕對反覆無常的中國當局屈服。自由貿易商為了建立自己的中國貿易而積極地四處奔走，貿易內容包括從印度大規模進口鴉片到中國；他們也將用來存放鴉片和貨物的廢船殘骸，安置在位於虎門要塞外海的內伶仃

島，來迴避對鴉片船的限制。西元 1834 年，東印度公司壟斷權的結束已成定局，而篤信戰爭即將發生的中國政府在 1832 年降旨，下令所有沿海省份建造要塞，並準備搜尋海域的戰船，同時驅逐任何可能在海岸線出現的歐洲戰船，此外也發布了禁止外籍船隻在內伶仃島停留的命令。（《遮打典藏》，詹姆斯・奧蘭吉〔James Orange〕著，西元 1924 年於倫敦出版，第三十八頁及後頁數。）

在西元 1834 年透過英國貿易從廣州輸出的主要商品裡，茶葉以 3200 萬磅拔得頭籌。1847 年，一些被指派調查與中國之間貿易關係的證人，將調查結果提交到下議院委員會面前，當中包含了大量關於英國茶葉貿易的資訊。委員會的意見認為，以茶葉均價每磅一先令四便士來說，應該縮減高達 164% 的每磅二

廣州的代理處，西元 1833 年，由一位中國藝術家繪製。遮打典藏。

先令二又四分之一便士稅金；大多數證人建議將稅金訂在每磅一先令。R·M·馬丁（R. M. Martin）在 1845 年七月針對茶葉所寫，刊登於委員會會議紀錄的報告中說：「茶葉在英國的消費很可能已經來到極限，同時任何稅收的削減……都無法增加對這種缺乏營養之葉片的使用。」英國在 1846 年的茶葉進口量大約是 5650 萬磅；到了 1929 年，這個數字來到了 5 億 6072 萬磅，也就是 1846 年總量的十倍。

茶與美洲殖民地

西元 1713 年的交易季，皇家極樂號（Loyal Blisse）正於廣州裝載貨物，而東印度公司下達的訂單中，要求茶葉必須「像往常一樣裝在箱子而非桶子裡」。六十年後，波士頓印第安人（註：指茶黨事件）會發現，箱子要比桶子或罐子容易處理多了。

到了西元 1718 年，茶葉開始取代絲綢，成為中國貿易最重要的主力商品，而在 1721 年，命運女神開始為即將在西方世界上演的戲劇性事件做好準備。在勞勃·沃波爾（Robert Walpole）擔任首相期間，茶葉的進口稅被免除，改以課徵從債券收回的貨物稅。

禁止茶葉從歐洲各地進口的命令，緊跟著這項政策轉變而來，以貫徹英國東印度公司的壟斷；到了西元 1725 年，在東印度公司親善的同化手段支持下，茶葉在英國成了神聖不可侵犯的事物，

以至於從事茶葉摻假者會受到扣押並罰款一百英鎊的處分，到了 1730 年至 1731 年加入更進一步的刑罰，持有摻假茶葉者將課以每磅十英鎊的罰金，而在 1766 年，罰則加重到包含監禁在內。

西元 1739 年，茶葉的價值在所有由荷蘭東印度公司的船隻運往荷蘭的貨物項目中獨占鰲頭。英國東印度公司的壟斷不可避免地招致外來者的介入，使得走私到英國和美洲的茶葉數量節節高升。十年後，倫敦成為將茶葉轉運至愛爾蘭及美洲的自由港。到了十八世紀中葉，美洲殖民地開始感受到日益增加的痛苦。大部分冷靜的二十世紀歷史學者都認同，美國獨立戰爭同樣也是大企業向前衝刺的機會，這一方面表現在英國東印度公司的茶葉壟斷上，另一方面則表現在英國和殖民地的茶葉商人身上。本來可能會是解放糖蜜或蘭姆酒，但事實上，被解放的是茶葉。

在《印花稅法》獲得通過的兩年以前，波士頓商人已經組成一個俱樂部，反抗任何想讓對糖蜜徵稅一事生效的意圖。如同後來約翰·亞當斯（John Adams）所說：「糖蜜是美國獨立不可或缺的一項要素。」茶葉則是另外一個。

西元 1765 年，英國國會通過第一項《印花稅法》後，立即引發抗議，以及由美洲維吉尼亞殖民地的派屈克·亨利（Patrick Henry）所領導的反抗行動。當時他們只是按照慣例對於「被徵稅」這件事表達強烈不滿的民眾，就如詹姆斯·奧蒂斯（James Otis）表示，在沒有獲得他們自己集會的同意前，不應該被徵稅。

這時的茶葉在廣州貿易中有著舉足輕重的地位。順帶一提，競爭對手的東印度公司，其茶葉運輸量遠超過英國東印度公司的運輸量，原因十分明顯：這些被運送的貨品大部分都走私進了英國和美洲；高額的稅金為「自由貿易」提供了充分的動力。

有趣的是，十八世紀的美洲殖民地居民跟接下來一個世紀的澳洲人一樣，是茶葉的大宗消費者；然而，相較於從倫敦茶葉銷售員那裡買到含稅的茶葉，他們開始偏好更廉價的走私茶葉。

《印花稅法》在西元 1766 年被廢除，但這對於它在美洲引起的道德效應來說為時已晚，荷蘭人已經搶占了美洲所有可見的交易，緊接著是 1767 年通過的湯森（Townshend）稅法，然後是 1770 年，除了每磅三便士的茶稅之外，廢止所有稅金，如此總總，為一場最大的鬧劇所搭建的舞臺已經徹底完工。

英國東印度公司面對窘迫的經濟狀況，以及手頭上 17,000,000 磅茶葉存貨，在西元 1773 年向國會投訴，表示在殖民地的茶葉生意因為當地居民不願意購買含稅的英國商品而被荷蘭人併吞。他們暗示，為了拯救偉大的東印度公司，英國政府捨棄英國出口商和殖民地進口商權益的時刻已經到來。

他們的解決辦法是，希望准許他們為了自己的利益而將茶葉出口到美洲，不必徵收那些其他英國出口商必須繳納的稅金，同時在支付殖民地商人因原則問題而拒付的小額美洲稅金後，透過公司自己在美洲的代理人銷售。藉著這個巧妙的方法，兩筆中間人的利息和利潤便會被消除，那些荷蘭攪局者便會不知所措，茶葉的走私會停止，而且殖民地居民便能用比英國本土消費者更低廉的價格取得茶葉。

英國國會批准了這個計畫，事情成為定局，英國出口商的憤怒大概不遜於殖民地進口商。然而，就後者來說，這項不公平的法案是讓局勢轉變為有利於殖民地政治家的臨門一腳；這些政治家不久前才發現，商人階級對他們的革命訴求相當冷漠。新大陸最有前途的生意正在被侵害攻擊，而殖民地的商人是一群具有自由思想且進行自由貿易的個體，對他們來說，任何活躍的壟斷企業都是令人厭惡的。他的生計，被一直以來信賴有加的政府與世界上最大的壟斷企業間締結的可惡同盟給奪走了。武裝起來，武裝起來！

隨之而來的是波士頓茶黨事件和美國獨立戰爭。英國的「人民」與這些事沒有什麼太大的關係。最初的原因，就像已故的密西根大學教務長克拉倫斯·瓦爾沃斯·阿爾沃德（Clarence Walworth Alvord）所下的詼諧診斷，是：flapperitis exuberans（註：意思可能是「生氣勃勃的雛鳥欲振翅高飛」，〈謝爾本伯爵與美國革命〉，克拉倫斯·瓦爾沃斯·阿爾沃德著，《里程碑期刊》〔The Landmark〕，西元 1927 年於紐約出版，第九卷，第七十九頁及其後頁數）。英國政府企圖延續令英國和美洲商人都反感的茶葉壟斷之舉動，成為最直接的導火線，為了幫助東印度公司而使其損失一個帝國。

LONDON, the 12th April, 1786:

The Court of DIRECTORS of the United Company of Merchants of England, Trading to the East-Indies, do hereby declare, That they will put up to Sale at their present March Sale, the following TEAS, viz.

Bohea　　　　　　　　lb. 1500000
Congou　　　　　　　　　 800000
Souchong　　　　　　　　 100000

Green Tea, consisting of

Singlo　　　　　lb. 400000
Twankay　　　　　 200000　} 900000
Hyson Skins　　　300000
Hyson　　　　　　　　　 250000

　　　　　　　　　　lb. 3550000

The said Court declare, that such Part of the abovementioned TEAS as can be got ready, will be put up to Sale on Monday the 12th June next, and that timely Notice shall be given when those TEAS which may not be ready for Sale will be put up.

They also declare, that they will reserve to themselves the Liberty of putting up a further Quantity of Singlo Tea not exceeding 300000lb. of which they will give timely Notice.

And they do further declare, they will give timely Notice what other goods they will put up at this Sale.

西元 1786 年東印度公司的茶葉目錄。R．O．曼尼爾典藏（R. O. Mennell Collection）。

巨人的殞落

不出所料，英國東印度公司在美國獨立戰爭中倖存下來，而且胡亂應付度過了經濟困境，同時，憑藉著美國打算根除假貨並打擊走私的有利法律，在它成立的第二個世紀，以前所未有的強勢嶄露頭角。

1784年的《折抵法案》（Commutation Act）取消了現行稅則，以英國東印度公司每季茶葉銷售售價所得做為計算基礎，將茶葉稅從119%降低到12.5%。這些稅金帶有某些限制，「該公司不得趁機利用此法案，壟斷那些落入其手中的茶葉」，但儘管有這層所謂的保護，東印度公司的高壓手段還是引起倫敦的三萬名茶葉批發商和零售商的全面反抗。理查‧唐寧（Richard Twining）是這些人面對東印度公司董事時的發言人。

在這個世紀末，充滿抗議內容的小冊子和集會，激勵著公眾輿論來反對英國東印度公司。民眾再度與特殊特權抗爭，此運動的目的在於迫使政府對東印度公司發出終止其壟斷權提議的法定三年通知。儘管這次的抗議並未達成目的，卻為西元 1812 年的另一次攻擊鋪平道路。公司董事仰仗「國會的智慧與全體國民的善意」，抵抗這些「對東印度公司系統莽撞又暴力的改革」，他們進一步聲稱「開放競爭對公眾利益來說將是災難性的；茶葉的費用將會被提高」。

西元 1773 年，美洲的茶葉商人已經建立了對付壟斷企業的危險先例，然而，美國獨立戰爭已經開打，同時也以號召關於自由貿易典範的公眾輿論而獲得勝利，如今這個年輕的國家即將面臨另一場戰爭的爆發。英國的茶葉商人非常樂意協助並支持美國人為英國東印度公司帶來新一波的災難，將 1812 年的戰爭視為一件好事。東印度公司已經走投無路。當白金漢郡（Buckinghamshire）伯爵含糊其詞地規避回答時，該公司對「允許偏見的浪潮和公眾叫囂，來決定公共決策」提出抗議，但其桀驁不馴的態度無法擋下打擊。1813 年，東印度公司對印度的壟斷權終止，然而中國壟斷權卻被允許繼續維持二十年。

英國東印度公司拒絕認真考慮在印度栽種茶葉的提議，因為該公司擔心這會對公司僅剩的壟斷權（即中國貿易）

造成影響，隨之而來的是西元 1823 年於阿薩姆發現原生種茶樹。十年後，東印度公司再度面對因嫉妒其不間斷的特殊特權而出現的強烈抗議，1834 年，該公司因貿易獨占權的徹底廢除，被迫對抗議屈服。

實際上，中國的茶葉，或者更公平的說法是茶葉的出口和鴉片的進口，提供了統治印度的手段；因為在一開始，就是英國東印度公司組織並資助銷往中國的鴉片之栽種、裝運和銷售。

一般公認，中國與英國在西元 1840 年和 1855 年所發生的戰爭，主要起因於鴉片交易。

如同麥考利（Macaulay）在議院面前所陳述的，從「位於大西洋一座島嶼上的少少幾次投機活動」所累積下的利潤，讓「征服這個與他們出生之地相隔半個地球之遠的遼闊國度」成為可能。因此，他們被允許繼續執行在印度的管理職責，直到西元 1858 年八月二日因王權交接而導致印度發生叛亂為止。

在兩百五十八年輝煌的冒險活動之後，壟斷企業之王以這種方式走到盡頭。然而，有些人相信，這個偉大的資本主義貿易組織正在俄羅斯蘇維埃政府重現。

毫無疑問，英國東印度公司對美洲殖民地的態度，在很大程度上要為公司最終的覆滅負責。畢竟殖民地居民是英國人，而且他們在英國本土的同胞有絕大部分是支持其抱負的。雖然殖民地居民對東印度公司的帝國夢不感興趣，但在被要求以稅金的形式為其付出代價時，他們感到非常擔憂不安。

老東印度公司的紋章

英國本土的東印度公司

位於菲爾波特巷（Philpot Lane）、托馬斯・史麥斯（Thomas Smythe）的住宅——這是東印度公司的第一個地址。這個決定帝國命運的事業，就在該公司第一任總裁托馬斯・史麥斯爵士宅邸的幾個樸素房間裡開創。二十一年後，公司搬遷到主教門街（Bishopsgate Street）的克羅斯比之家（Crosby House）。十七年後的 1638 年，公司從克羅斯比之家搬到利德賀街（Leadenhall Street）的克里斯多福・克利特羅夫（Christopher Clitherow）爵士的宅邸。公司的第三次，也是最後一次搬遷，是在 1648 年，搬進隔壁的克雷文（Craven）伯爵宅邸，這處房地產是在 1710 年購置，公司對這座房屋進行擴建，後來又取得了幾棟毗鄰

的房舍。

　　東印度公司從黑死病、倫敦大火及織工抗爭中倖存下來之後，隨著競爭對手的加入，在西元 1698 年首度遭遇了真正的對抗，即「英國東印度貿易公司」的成立；1708 年，東印度公司和前述公司合併，成為「英格蘭商人東印度貿易聯合公司」。

　　老東印度公司的紋章中，繪有都鐸玫瑰、皇家徽章、三艘航行在蔚藍海洋上的船隻，由藍色的海獅支托，頂飾是有著一語雙關格言「Deus indicat」的地球圖樣，被暱稱為「貓和起司」，聯合公司繼承了這個別具一格的紋章，一直使用到 1858 年。

　　有三幅不同時期的克雷文大廈（註：正式名稱為東印度大樓）風景畫作被流傳

歐佛里風景畫中的東印度大樓（印度事務部）

下來。其一是因其荷蘭文標題而被稱為荷蘭風景畫，這幅畫被收藏在大英博物館的格雷斯典藏（Grace Collection）中。這幅蝕刻畫「脫胎自東印度大樓的普勒姆（Pulham）先生所擁有的一幅畫作，尺寸是 30.5 公分乘以 20.3 公分」。詹姆斯・布魯克・普勒姆（James Brook Pulham）是查爾斯・蘭姆（Charles Lamb）的友人兼同事，也是一位頗具才華的業餘蝕刻師。

　　另一幅由喬治・維爾都（George Vertue）繪製的克雷文大廈，被保存在倫敦博物館。第三幅圖畫被稱為「歐佛里風景畫」（Overley view），因為這是脫胎自威廉・歐佛里（William Overley）

喬治・維爾都繪製的東印度大樓風景畫（印度事務部）

畫在帳單上的圖樣，於西元 1784 年十二月刊登在《紳士雜誌》（Gentleman's Magazine）上，這位木匠的名字被顯示在大廈的前方。畫中有麥考利所寫的敘述文字：「一座以木材與灰泥搭建而成的雄偉建築，有許多伊莉莎白女王時代的古雅雕刻和網格結構。窗戶上方是一幅繪有在海上顛簸之商船船隊的圖畫。一座巨大的木製水手像轟立在建築物的頂端，從兩隻海豚中間俯瞰利德賀街的人潮。」

其他畫作顯示的是改建後的新房屋建築樣貌，改建工程分別是依照西奧多・雅各布森（Theodore Jacobsen）在西元 1726 年到 1729 年的規劃，以及公司測量員理查・傑普（Richard Jupp）在 1796 年到 1799 年的規劃，進行重建。這座第三棟，也是最終的建築，成為倫敦的觀光景點之一。威廉・佛斯特（William Foster）如此描述它：

新建築的正面全長約 60 公尺，高度則是約 18 公尺。建築是古典風格，有著由六根刻有凹槽的柱子組成的愛奧尼亞式（Ionic）門廊。山形牆的龕楣擺滿了約翰・培根（John Bacon）設計的人像，描繪的是穿著羅馬式服裝保護東方貿易的喬治三世。這個作品的組成引起一些批評家的激動言論，而這不是毫無緣由的；因為國王的形象被描繪成以不好戰的態度將劍握在左手，而背景中城市艦隊的出現與它一點也不相稱。在三角楣

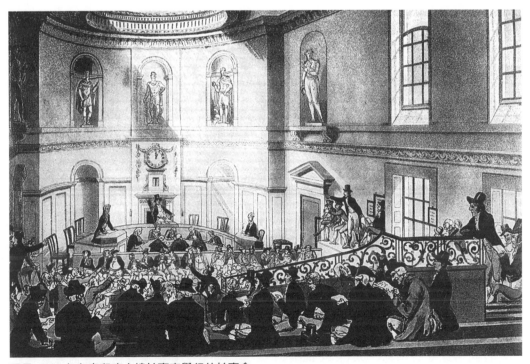

西元 1808 年在東印度大樓拍賣室舉行的拍賣會
翻攝自施泰德（Stadler）製作之凹版腐蝕印刷品，由羅蘭森（Rowlandson）和普金（Pugin）雕刻

飾的頂端，不列顛尼亞（Britannia）女神
莊嚴地坐在一隻獅子背上，左手拿著一
支頂端裝飾著自由之帽的矛；三角楣飾
的兩個角上方，則是坐在馬背上的歐羅
巴（Europe）女神，和坐在駱駝上的亞
細亞（Asia）女神。

　　建築正面的其他地方樸實無華而不
加裝飾，有兩排窗戶和向外伸出且頂部
有欄杆的飛簷。六支支柱被固定在前面
的欄杆上，以供掛燈之用。

　　在改建之前，拍賣活動是在普通法
庭中舉行，我們可以透過西元 1808 年阿
克曼（Ackermann）的作品《倫敦縮影》
中的場合及附帶說明，來了解這個景象。
場景取自房間東側的階梯座位。此處被
投標人和旁觀者占據，而在橫跨地板的
柵欄另一側就座的人，是主持拍賣會的
經理、兩位在木製講臺上記錄出價的職
員，還有一些負責登錄交易或寫下合約
記錄的辦事員。

　　順帶一提，在後者，即那些辦事員
當中，畫家可能注意到一位皮膚黝黑、
有著猶太人外貌的矮小男子，他叫做蘭
姆，而且他覺得出席拍賣會的職責是很
令人厭煩的。（《東印度大樓》，威廉‧
佛斯特爵士著，西元 1924 年於倫敦出版，第
一三九頁到第一四一頁。獲引用許可。）

　　重建後的建築中配有一間新的拍賣
室，舊的拍賣室則成為負責選舉董事會
的股東大會，也就是全體股東集會的會
議室。

　　我們可以從查爾斯‧奈特（Charles
Knight）所寫的《倫敦》中，看到他對東

AN OFFICER SALUTING.

一位正在敬禮的東印度公司軍官
這是 R. E. I. 義勇兵的制服。（印度事務部）

印度公司其中一場定期拍賣場景生動有
趣的描述。

　　最大規模的是茶葉拍賣，而且它
們仍然被所有相關人士帶著某種程度的
畏懼牢牢記著。茶葉的拍賣一年只舉行
四次，時間在三月、六月、九月和十二
月，所以每次拍賣要處理的數量非常龐
大，許多近期拍賣場合的數量合計有
八百五十萬磅，有時還會更多。拍賣會
持續好幾天，就我們記憶所及，曾經有
過一天之內賣出 1 百 20 萬磅的紀錄。買
家是來自大約三十家公司的茶葉經紀人，
每位經紀人都由專門的茶葉銷售員陪同，
這些銷售員會以點頭和眨眼的方式傳達
經紀人的意願。

　　為了加快如此大量茶葉的拍賣速
度，習慣上會把所有同品質的茶葉一起
放上來，再繼續進行另一批的拍賣，投

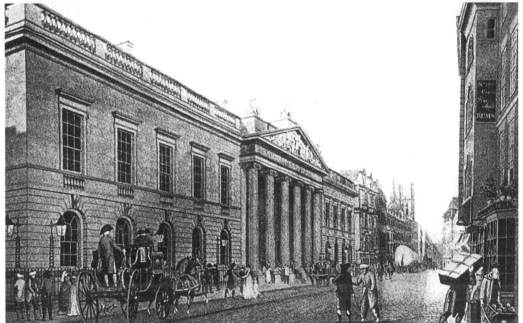

位於利德賀街的東印度公司的變化

上：西元 1726 年到 1729 年重建後的東印度大樓
圖中所示是取代了原來伊莉莎白式建築的第二棟公司建築。根據西奧多·雅各布森的設計圖建造。（印度事務部）

下：第三棟也是最終的建築，依據理查·傑普的設計圖於西元 1796 年到 1799 年間建造。（印度事務部）

標人在對所謂的上等貨和次等貨出價時，只要以四分之一便士為單位來變動價格，就能不受太大干擾地進行投標；不過，對於不習慣的人來說，一旦他心生猶豫，或看起來再多加四分之一便士似乎是安全的時刻，場中的吵鬧聲就會變得相當可怕。

儘管隔著厚實的牆壁，但利德賀市場的常客還是經常能聽見喧囂聲。這種會讓外行人預期將發生一場可怕衝突的喧鬧，通常會因主席指向下一位買家的手指而平息，下一位買家的出價便可以在相對安靜的狀況下繼續，不過，跟第一次一模一樣的喧鬧會再次出現。（《倫敦》，查爾斯·奈特著，西元 1843 年出版，第五卷，第五十九頁。）

理查·傑普在這棟他規劃的建築完工之前就過世。亨利·霍蘭德（Henry Holland）接續了他的工作，而在霍蘭德去世後，繼任的是著名日記作家的直系後代山繆·皮普斯·科克雷爾（Samuel Pepys Cockerell）。

科克雷爾在西元 1824 年辭職，隨後威廉·威爾金斯（William Wilkins）成為測量員。

這幾位都採用傑普所設計的建築正面風格，進行了一些增建。

至於 1826 年完工後的樣子，可以從 T·H·謝潑德（T. H. Shepherd）的畫作中看到。

對後來的遊客有極大吸引力的建築之一，是創建於西元 1801 年的圖書館和被稱為「東方寶庫」（Oriental Repository）的博物館，此處後來發展成著名的東方文物典藏，隨後被遷移到印度事務部，然後成為維多利亞與亞伯特博物館（Victoria and Albert Museum）。

西元 1858 年，東印度大樓變成印度事務部，而在 1861 年，當這個政府部門遷移到西敏市後，舊的東印度大樓便被拆除，而後成為一棟辦公大樓。

由《倫敦今昔》中，我們得知，「舊時的」東印度公司雇用了將近四千人在倉庫中工作，而且在終止與印度的貿易之前，供養了超過四百位職員，來辦理這家全球有史以來最大茶葉公司的業務，像是：軍事部門主管印度軍隊的招募和補給，還有運輸部門、會計師辦事處、匯兌辦公室及金庫。採購辦公室管理十四座倉庫，以便在母國市場運作，而倉庫中通常儲存了重約五千萬磅的茶葉；在年度茶葉拍賣時，有時一天就能售出 1 百 20 萬磅。

約翰·佛斯特說：

茶葉和靛藍染料的拍賣是十分喧鬧的場景。

確切說來，東印度公司保守主義的一個有趣例子就是，從公司建立開始一直到西元 1858 年，董事的信件都是以「你親愛的朋友」署名。喬治·伯德伍德（George Birdwood）爵士曾援引這一點，做為東印度公司與其官員間關係極佳的證明；但我擔心，如同經常會發生的，當上述署名被用於結束一封尖酸責難的信件時，收信人會認為這只是常見的客套話罷了。

高貴的東印度公司官員

就跟許多成功商業企業的領導人一樣，英國東印度公司董事們所達到的成就，要歸因於他們讓比自己更聰明的人圍繞在身旁的能力。

有許多高踞在英國偉人名單前列的名字，都可以算是東印度公司的官員。除此之外，還有在爪哇、印度、中國，以及其他海外基地服役的將官和船長，東印度公司在當代英國本土知識分子中，吸引了許多傑出聰慧的人才。

在此只介紹少數幾位，包括了約翰·胡爾（John Hoole, 1727-1803），他在東印度公司擔任劇作家兼譯者、會計師與審計員；詹姆斯·科布（James Cobb, 1756-1813）是與胡爾同年代的劇作家；查爾斯·蘭姆（1775-1834）身兼詩人、散文家、幽默作家和評論家多種身分，是《伊利亞隨筆集》的作者，人生中大部分的時間是在東印度公司的辦公室裡擔任記帳員；詹姆斯·繆勒（James Mill, 1773-1836）是東印度公司審查部門的日誌記錄者、玄學家、歷史學家兼政治經濟學家；他的兒子約翰·史都華·繆勒（John Stuart Mill, 1806-1873）則是哲學家及《政治經濟學》的作者；托馬斯·拉夫·皮科克（Thomas Love Peacock, 1785-1866）是諷刺詩人兼小說家；其他還有許多不那麼知名，但依舊卓越不凡的文人作家與神職人員。

對那些想要更深入挖掘東印度公司傳說的人來說，應該求教於在東印度公司擔任史料編纂者超過五十年的威廉·佛斯特爵士的作品；還有馬士（H. B. Morse）博士的編年史；以及貝克爾斯·威爾森（Beckles Willson）的著作《帳簿與劍》。

西元 1858 年，藉由約翰·史都華·繆勒撰寫的告別詞中，英國東印度公司嚴正地提醒全國民眾，大英帝國在東方立足的基礎「是由你們的請願人在沒有國會協助，也未經國會控制的時候所建立的，同一時期，在國會的控制下，繼任的行政部門正把大西洋彼岸的另一個偉大帝國輸給英國皇室」。

這份文稿雄辯滔滔且極具說服力，但仍然沒有奏效。文稿內容也極其感人，因為它似乎在請求後代子孫作證，那個西方帝國的丟失不能怪罪於英國東印度公司，而就算是東印度公司的過失，也不能忘記不列顛宏大的東方帝國是由東印度公司自掏腰包為她取得的，而且長達一個世紀的時間，印度領地的統治與防禦都是由那些領地的資源支付，並未花費英國國庫的一分一毫。

英國東印度公司是「由有遠見及深遠目標的人組成的公司」，麥考利在西元 1833 年告訴國會，把持續到十八世紀中葉的東印度公司僅視為商業團體，是錯誤的想法。貿易是它的目的，但是，就跟它的荷蘭與法國競爭對手一樣，該公司也被賦予了政治功能。它一開始是偉大的商人和小諸侯，後來成了統治整個印度的富豪權貴。東印度公司的榮譽榜中，包括了許多具有偉大政治家情操及能力的商人。

「東印度公司已名留青史。」阿弗

雷德・里爾（Alfred Lyall）爵士在 1890
年這麼說。「它完成了在整個人類歷史
上，沒有任何一家貿易公司曾嘗試，而
且在接下來數年中也不太可能有公司效
法的豐功偉績。」1873 年的《時代雜
誌》如此敘述。

東印度公司的伙計們

調製美味芬芳桑格麗酒（Sangaree），
以及雙份桑格麗酒或桑加羅姆
（Sangarorum）的人：
此刻帶領著船隊，此刻賣掉一磅茶葉，
揚帆起錨、對要塞猛攻、恐嚇威懾諸位
王侯，

飲酒、戰鬥、抽菸、謊言欺騙，待回歸
家鄉，而好爸爸們，
將鑽石送給稚兒玩彈石遊戲。

——西奧多・道格拉斯・鄧恩（Theodore
Douglas Dunn）在《約翰公司之歌》中的
詩句。

西元 1866 年快速帆船「瞪羚號」（Ariel）與「泰平號」（Taeping）的著名海上競賽
翻攝自 J・斯珀林（J. Spurling）的畫作。獲得出版商暨版權所有人布魯彼得（Blue Peter）出版公
司（位在倫敦）授權同意

Chapter 9
茶園占領了爪哇和蘇門答臘

最先想到在爪哇種茶的人，是德國自然學家兼醫學博士安德里亞斯・克萊爾。

多年來，大家都認為，在中國和日本之外，茶無法被成功栽種和加工製造，因此荷蘭人和英國人在葡萄牙航海家指出通往印度與遠東的航路後，經過了一段很長的時間，才想到在印度殖民地嘗試栽種茶樹。

最先想到在爪哇種茶的人，是德國自然學家兼醫學博士安德里亞斯・克萊爾（Andreas Cleyer）。他因走私貿易致富，想要讓茶樹灌木成為圍繞在他位於巴達維亞的泰格（Tiger）運河畔的富麗堂皇住宅花園裡的裝飾特色。西元 1864 年，他從日本買進茶的種子，並成功從這些種子培育出一些茶樹灌木；儘管他的茶樹種植實驗並未獲得任何成果，卻讓他得以享有第一位在爪哇種茶之人的美譽。隨後，克萊爾的園丁喬治・麥斯特（Georg Meister）將茶樹植株運到好望角和荷蘭。

神職歷史學家 F・瓦倫汀（F. Valentyn）記錄下他在西元 1694 年看到「大小和紅醋栗灌木差不多，從中國來的幼嫩茶樹灌木」，種在巴達維亞附近 J・坎普休斯（J. Camphuijs）總督鄉間小屋的花園裡，但在茶樹的來源上，他很有可能搞錯了。坎普休斯總督曾去過日本，非常喜愛那個國家；而他也是安德里亞斯・克萊爾的庇護人兼鄰居，因此似乎更有可能是這兩位互相交換了種子和植株；無論如何，這解釋了荷蘭人如何發掘出一項可能的全新殖民地產業，

而爪哇也繼中國和日本之後，成為第一個成功種植茶的國家。

茶樹植株對爪哇的征服，始於來自日本的茶，接著是來自中國的茶樹；但直到西元 1878 年，阿薩姆茶樹種子從英屬印度被帶進爪哇，茶樹對爪哇的征服才大獲全勝。

實際上，茶樹對爪哇的征服花費了超過兩百年的時間，在克萊爾進口日本茶樹種子之後，經過了約莫四十年，荷蘭東印度公司才決定使用從中國帶來的茶樹種子，種植自己的茶。他們無疑是受到中日貿易中，來自奧屬尼德蘭（Austrian Netherlands）商人的競爭，而產生的戒備心態所刺激，而且正在尋找阻撓的方法。

西元 1728 年，荷蘭東印度公司董事會的「十七紳士」在對荷屬印度政府提出的某些陳述當中，主張中國茶樹的種子不僅應該在爪哇播種，還應該在好望角、錫蘭（Ceylon）、賈夫納帕特南（Jaffanapatnam）及其他地方種植。他們提議引進中國勞工，並以中式手法製作茶葉，理由是比中國茶葉差的產品是無足輕重的，在此同時，歐洲準備購買任何被稱作茶的產品。他們指出，爪哇咖啡的種植曾被認為是不實際的，如今卻在歐洲市場中取代了摩卡咖啡。

荷屬東印度政府對這個計畫的態度很冷淡，只給出模糊的鼓勵。政府懷疑茶是否能夠在爪哇栽種；但無論如何，

政府都會藉著發放獎金，獎勵第一位產製出一磅當地生產之茶葉成品者，以這種方式進行實驗，就像那些「可敬和高貴的閣下們」所建議的。顯然荷屬東印度政府並未繼續此事，因為數年後，該公司恢復了對歐洲茶葉貿易的壟斷，滿足於成為此產品在歐洲大陸上的獨家批發商，不再擔心茶葉種植的問題。

直到西元 1823 年，他們才再次回想起在爪哇種植茶葉的議題，這一年，英國人在印度發現了當地原生的茶樹植株。這次的策劃者是皇家農牧公司的總裁，其所在地根特（Ghent）當時還是荷蘭的一部分。他寫信給公學教育的部長、國營企業及殖民地，要求將一些日本的植物送到荷蘭，但並未提到茶樹。

這項要求傳到位於巴達維亞的總督那裡，國立植物園的主任卡爾·路德維希·布盧姆（C. L. Blume, Director）博士建議將這項委託交給他的友人，即主修外科的德國醫師菲利普·法蘭茲·馮·西博德（Philipp Franz von Siebold, 1796-1866），當時馮·西博德隸屬於荷蘭東印度公司的代辦處，並定居在日本長崎港內的一個小島「出島」的租界中。

於是，此事便開始進行，十九世紀第一份提及進口茶樹種子的官方文件，是西元 1824 年六月十日，荷屬印度政府的第六號決議，指示日本的官員首長將卡爾·路德維希·布盧姆博士的要求，委託給外科主治醫師菲利普·法蘭茲·馮·西博德。根據決議中的條款，馮·西博德醫師被命令「每年根據有用與否或是否獨特之特質，將分類後的植株和

外科主治醫師菲利普·法蘭茲·馮·西博德
他從日本運送了第一批茶樹種子。

種子運往巴達維亞」。很明顯地，當時並沒有開始在爪哇種植茶樹的打算，爪哇島只不過被選來當作那些將被用來豐富荷蘭本土植物園之植物的中途停靠站。然而，這些人發展得比他們所知道的更好。荷蘭史料編纂家雅各布斯·安妮·范德希斯（Jacobus Anne van der Chijs）博士說：「在茶方面，新文化的引進正在醞釀中，而將茶文化引入爪哇的想法，不能再推遲了。」（*Geschiedenia van de gouvernements thee-cultuur op Java*，雅各布斯·安妮·范德希斯著，西元 1903 年於巴達維亞及海牙出版。）

儘管文件中並未提到茶，而且第一次的運送嘗試以失敗告終，但包含茶樹種子在內的第二次運送，則在西元 1826 年收到，它們被成功地種植在茂物的植

物園內，並在 1827 年被種在位於牙津（Garoet）附近的實驗園中。

西元 1820 年，法國自然學家皮耶‧迪亞德（Pierre Diard）在剛結束英屬印度和蘇門答臘的遊歷後抵達爪哇，並在 1825 年被任命為所有培植植株的督察員，「尤其是罌粟、木棉，還有其他一切可能會讓人想要擁有的植物」。他在荷屬印度的科學調查方面扮演了舉足輕重的角色。

大約在這個時期，決心維持代表政府利益的荷蘭東印度公司壟斷系統的保守殖民地政客，與希望殖民地能向私人企業開放的自由主義團體之間的角力，已經來到相當糟糕的地步，所引發的衝突使得荷蘭派出了擁有徹底改革大權的特殊政府管理機構，前來進行重新改組。

南布拉邦（South Brabant）的前任總督杜巴斯‧迪吉西尼子爵（L. P. J. Viscount du Bus de Gisignies）被任命為總特派專員，他接收到的國王指令是推廣現有種植，並加入能夠使停滯不前的殖民地財政恢復生機的新培育植物。身為一個具有遠見及行動力的人，他迅速地組織了一個農業首席委員會，也就是農業實驗基地的前身，同時自己擔任主席，結果政府的支持擴及到私人企業，而茶成了總特派員特別關注的項目。

喀拉萬—外南苷（Banjoe-Wangie）的流放之地，開設了可進行大規模種植實驗的農業基地。這為在爪哇種植茶樹的真正奠基者和創始人的登場做好準備，那個人就是雅各布斯‧伊西多魯斯‧洛德維克‧列維恩‧雅各布森（Jacobus Isidorus Lodewijk Levien Jacobson，通常稱 J‧I‧L‧L‧雅各布森，以下簡稱雅各布森）。

雅各布森的故事

雅各布森是為了荷蘭貿易公司而從荷蘭前往廣州的專業品茶員。在他抵達爪哇時，茶葉植株已經在爪哇的茂物和牙津附近的潮濕氣候中適應良好，但是當地的中國族群裡並沒有懂得製作銷售用茶葉的人。

杜巴斯‧迪吉西尼總督給雅各布森提供了絕佳的機會，他選派雅各布森，以促進荷屬印度的茶葉事業為目的，進行收集並傳遞資料、裝備，以及從中國引進勞工的任務。整整六年間，雅各布森往返於中國和爪哇，之後也在爪哇繼續為其任務努力長達十五年之久，使他成為荷屬印度茶葉成就名冊的第一位。

雅各布森在西元 1799 年三月十三日出生於鹿特丹，是在鹿特丹擔任咖啡與茶葉經紀人的 I‧L‧雅各布森之子，小雅各布森從父親那裡學到當時品茶技藝所需要的所有知識。

荷蘭貿易公司任命雅各布森擔任負責爪哇和中國的茶葉專家，而他在 1827 年九月二日抵達巴達維亞，並應杜巴斯‧迪吉西尼總督之請，著手收集資料，同時為了轉交政府茶葉試驗所需要的中國茶樹種子而前往廣州。他在那裡受到了當地重要茶葉商人的奉承吹捧，並在接下來的六年間，一年返回爪哇一次；每

一次都為茶葉事業帶回有用的資訊和數量可觀的茶樹種子或植株。

從我們收集到的相關記述來看，儘管雅各布森展開這項工作時只有二十多歲，卻有著驚人的自信。他是知道如何完成任務的典型積極進取人物，但他的成就惹來許多嫉妒，也樹立不少敵人。由代代相傳、最具權威性的雅各布森傳記描述中，我們得知，他不僅在河南得以進入製茶企業，甚至還滲透進他所拜訪的茶園內部。（*Winkler Prins' Geillustreerde encyclopaedic*，西元 1912 年於阿姆斯特丹出版。）

C・P・科恩・史都華（C. P. Cohen Stuart）博士在寶貴的專題論文〈爪哇

J・I・L・L・雅各布森（J. I. L. L. Jacobson, 1799-1848）
翻攝自阿姆斯特丹的 C・J・K・凡阿爾斯特（C. J. K. van Aalst）博士收藏之原版畫作。

茶葉種植的發端〉（發表於 *Gedenkboek der Nederlandsch Indische theecultuur*，西元 1924 年於維爾特威里登〔Weltevreden〕出版）中，對後者的說法表示懷疑，並指出外國人是被禁止進行內陸旅遊的。雅各布森在描述自己的旅程時（*Handboek voor de kultuur en fabrikatie van thee*，J・I・L・L・雅各布森著，西元 1843 年於巴達維亞出版），談到「走了很長的路進入河南」。但他造訪的河南可能只是在廣州對面河川中的一個小島。科恩・史都華總結認為，雅各布森並未抵達比河南的海港製造棚屋更遠的地方，半製成的茶葉都是在這些棚屋中再次焙炒以供外銷之用。

雅各布森講述中國人「允諾帶他到茶園去」，而且堅稱他確實真的有去。他提到位於內陸約 48 公里處的 Ting-soe-a（定遠），他在此地發現「許多茶葉作坊」，而再深入約 10 公里則會發現「上千座大氣條件與茂物相似的茶園」。

一些批評雅各布森的人會希望我們把他看成是某種類型的孟喬森男爵（Baron Munchausen），但他職業生涯的主要事實非常清楚突出。儘管必須考慮到年輕人的熱情，但他對建立爪哇茶葉事業，仍然貢獻良多而且是有益的。他屬於那種有時會被美國人形容成「野心勃勃」的人。Ch・伯納德（Ch. Bernard）博士在專題論文〈荷屬東印度群島茶葉種植歷史〉中說：「必須公正地將雅各布森視為這項栽培種植真正的建立者。」（發表於 *Gedenkboek der Nederlandsch Indische theecultuur*，西元 1924 年於維爾特威里登出版）科恩・史都華博士在

承認爪哇受到其他開拓者，尤其是迪·西瑞爾（De Seriere）恩惠的同時，也承認雅各布森在 1827 年抵達爪哇是「茶葉試驗成功的一項關鍵時刻因素」。

雅各布森在西元 1827 年到 1828 年第一次前往中國的旅程中獲得了大量的資訊，雖然「他基本上是一位品茶員兼商人，並非茶農，」科恩·史都華如此說道，「因此他獲得的這些關於茶葉種植和加工的資料可能不會太重要。」另一位後來的雅各布森評論家說：「把雅各布森看成一位專家、種植與加工的合適人選，絕對是個錯誤，至今只能以身為品茶員的價值來評價他。」然而，這位評論家也承認，雅各布森「令人欽佩的堅持不懈」，並同意雅各布森在往後幾年內所出版給栽培者的手冊，「在很長的一段時間內，都是極有價值的。」

在廣州，雅各布森在荷蘭貿易公司的職責是與一位名叫托爾（Thure）的同鄉同事合作，並以品茶員的身分在採購回航貨物方面協助貨物管理員 A·H·布奇勒（A. H. Buchler）。

對一位二十八歲的年輕人來說，支

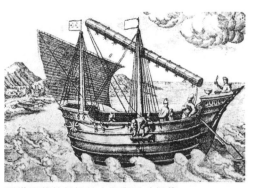

配備了草墊船帆的中國與爪哇船隻
這是將首批茶葉運送到爪哇的船隻種類。

付給他的薪水相當大方，年薪有四千美元，而且他滿懷著野心與奇思妙想。然而，他對茶只有採購方面的認識，並不懂得茶葉栽種與加工知識。對於政府所賦予及強加在他身上的至高榮譽來說，他過於年輕了，然而儘管這項任務充滿危險，但他似乎沒有退縮。

在那個年代，入侵一個不友善的國家並試圖奪走人民與產物，是非常冒險的工作，然而雅各布森都做到了。

在西元 1828 年到 1829 年間的第二次航行歸來時，雅各布森由福建帶回 11 株中國茶樹灌木，之後在 1829 年到 1830 年間的第三趟旅程，沒有為茶樹栽種取得任何成果，而後在 1830 年到 1831 年間的第四次航行，則帶回了 243 株茶樹植株和 150 顆茶樹種子，到了 1831 年到 1832 年間的第五次航行，他返回時帶著 30 萬顆茶樹種子和 12 名中國工匠。「這是具有某種意義的成就。」科恩·史都華說。

後來，這些工匠在苦力口角中遭到謀殺，雅各布森在西元 1832 年到 1833 年繼續第六趟前往中國的旅程，並帶回了至少 700 萬顆茶樹種子、15 位工匠（茶農、製茶工人、容器製造工人），以及他收集的大量原料與工具。而這次最後的遠征讓他差點失去性命，因為中國政府對他的首級提出懸賞，同時官吏試圖抓捕他那艘載運了茶樹種子與中國工匠的船。他們的確抓到了雅各布森在另一艘船上的通譯員阿昌（Acheong），他被誤認為雅各布森本人。阿昌後來被荷蘭駐廣州領事 M·J·森·凡巴塞爾

（M. J. Senn van Basel）以 502 枚銀圓贖回。雅各布森則帶著他的寶貴貨物逃脫。（「我們從當時的英國茶樹種子收集者處得知類似的傳說。參見 G・J・戈登〔G. J. Gordon〕著，發表於孟加拉出版的《亞洲社會雜誌》〔Journal of the Asiatic Society〕，第四卷，第九十五頁，以及羅伯特・福鈞的不同著作。」C・P・科恩・史都華博士。）

　　這些一開始分配給雅各布森的任務，被政府認定是難度最高的，而所有熟悉廣州無數間諜的人，對結果都抱持著懷疑的態度。由一封凡登博世（van den Bosch）總督的密信中，明顯可以看出，西元 1832 年到 1833 年的任務被賦予非常大的重要性。「雅各布森的回程對他來說是何等的豐功偉績！」科恩・史都華驚歎道。在雅各布森的船艦抵達安耶（Anjer）時，當地發射了火砲，還有一大批獨木舟駛離港口，讓他得以卸下貨物，同時驛站馬匹聽任他的差遣，將他帶往巴達維亞。雅各布森是那個年代的探險家林白（Lindbergh）！

　　因此，在西元 1833 年，第一包日本茶樹的種子被安全地種在地裡的七年後，雅各布森開始認真地為爪哇的茶葉事業努力。在此之前，其他人進行了許多開創性的工作，但雅各布森帶來了茶樹種子、植株、工匠，以及茶葉製作的原料與技術報告等寶貴貢獻。

　　另外，科恩・史都華將迪・西瑞爾列為此時期其他重要人物中的首位，跟雅各布森一樣具有熱情和自信，同時因多才多藝而令人關注。迪・西瑞爾最初是在比利時執行牧師職務，後來以

門生的身分陪同杜巴斯・迪吉西尼總督前往荷屬印度。在他抵達爪哇的時候，一開始是被聘僱為官報《巴達維亞》（Batavia）的編輯，後來擔任《爪哇新聞報》（Java Courant）的編輯，而他同時也是農業首席委員會的書記官；隨後擔任喀拉萬的助理實習醫師，同時也是不同省份的住院醫師；最終他成為摩鹿加群島的總督兼眾議院議員。

　　迪・西瑞爾是杜巴斯・迪吉西尼的忠實代言人，為自己及其庇護人得到最早在爪哇推廣茶樹種植的榮譽。他鉅細靡遺地講述總督如何在西元 1826 年按照農業督察員皮耶・迪亞德的建議，向在日本的馮・西博德訂購茶樹種子。據說，馮・西博德透過回航船隻帶來一小盒茶樹種子，完成了這筆訂單。這個故事沒有官方文件可供確認，但科恩・史都華認為這件事可能曾經發生過，然而他謹慎地指出，這批種子也可能是西元 1824 年由馮・西博德負責的年度日本植物運輸的一部分。

　　無論如何，迪・西瑞爾透過對馮・西博德和雅各布森的茶樹種子運輸所付出的關心，以及後來管理喀拉萬地區首座大型茶園，對於茶樹種植事業最終的成功貢獻良多。西元 1867 年的巴黎世界博覽會中，迪・西瑞爾獲頒一面金牌，認可了他在爪哇茶的開創方面所付出的努力。

　　應該順帶一提的是，西元 1839 年，M・迪亞德（M. Diard）宣稱，早在 1821 年，他就建議在爪哇種植茶樹，而且他在 1822 年、1823 年、1824 年就已經從

中國進口茶樹種子，然而，這些種子送到時已經腐壞，也缺乏官方的確切證明。

　　身為「教區牧師記者」的迪·西瑞爾，同樣要對西元 1827 年刊登在《巴達維亞新聞報》（Bataviasche Courant）上的一則紀錄負責，內容是阿美士德（Amherst）閣下或者是明托（Minto）閣下在 1823 年之前，便已經從中國進口茶樹植株，並栽種到茂物的植物園中。但事實上，布魯姆（Brume）博士在 1823 年的第一份花園目錄中，編入了「武夷茶」。

　　我們從農業首席委員會的報告中得知，在西元 1827 年四月，使用 1826 年進口的茶樹種子所培植的茶樹植株，在茂物繁衍數量非常龐大，以至於其中一部分要送到牙津去。這份報告同時也提到「由種子長成的樹木，這些樹木的葉片因為帶有獨特香氣特性而被混合進茶葉中」，此處提到的植物是茶梅（Thea

一艘十七世紀的荷屬東印度商船

HANDBOEK
VOOR
DE KULTUUR EN FABRIKATIE
VAN
THEE.
DOOR
J. J. L. L. Jacobson,
Ridder der Orde van den Nederlandschen Leeuw,
INSPECTEUR DER THEE-KULTUUR.

EERSTE DEEL.
—
(KORT BEGRIP VAN HET HANDBOEK.)

—

BATAVIA,
TER LANDS-DRUKKERIJ.
1843.

雅各布森的《茶的栽種與加工手冊》，西元 1843 年於巴達維亞出版

sasanqua (THUNB.) Nois），後來在巴拉干沙拉克（Parakan Salak）被鑑別為柑橘茶，這個品種的葉片含有豐富的丁香精油，以前在中國和日本被用來為茶葉增添香氣。

　　西元 1827 年，茂物有 1000 株茶樹植株，而牙津則有 500 株，但到了 1828 年，茂物的 1000 株茶樹只剩下 750 株；其餘的茶樹被爪哇第一次面臨的姜克里克（tjang kriek）蟲害給摧毀了。1828 年四月，總督下令從那些在蟲害中倖存，已經開花結果的茶樹上採收茶葉，並加工製作成第一批爪哇茶葉的樣品。這項工作由當地幾名自告奮勇的中國人完成，其成果讓杜巴斯·迪吉西尼總督相當震撼。他寫道：「這項產品美中不足的部

分，完全只能歸因於缺乏製作相同產品所需要的優良工具設備。」因此，總督命令農業首席委員會必須要在擴大茶葉種植方面勤勉盡責。

另一方面，荷蘭貿易公司對這些茶葉一點都不覺得驚艷，在該公司對茂物樣品的報告中，認為它的採收不規則、製作不當、供當地消費或外銷到歐洲都不適合，同時還建議總督聘請一位從廣州帶來的專業製茶師。我們可以發現，後來出現在茶葉專家局中的行為準則，在此初現端倪。茶產葉最終在爪哇獲得巨大成功，有很大一部分是因為荷蘭人總是樂於尋求專業建議。

在此同時，農業首席委員會為了不讓他們的實驗受到阻礙，從日本訂購了大量的種子和植株。一大批貨在西元1828年送達，並分發給數個省級農業子委員會，以便嘗試在不同的土壤與溫度下進行種植。前任巴達維亞外部領地高級執達官暨省級子委員會委員——G・E・泰瑟爾（G. E. Teisseire），因成功地培育出數以千計的茶樹植株而出名。

同年，派駐在馬朗邦（Malambong，即雙木丹〔Soemadang〕）行政區的咖啡種植督察員菲舍爾（Fisseher）通報，發現了一名中國人從祖國引進的幾株中國茶樹灌木。大約在這個時期，中國人經常將茶樹種子從中國帶進來，但大多數的種子都無法萌芽，根據農業首席委員會的說法，這是因為「沒有包裹在泥土中而腐壞」。

另外，有趣而值得注意的是，在此時期，中國人在英國東印度公司穩固立

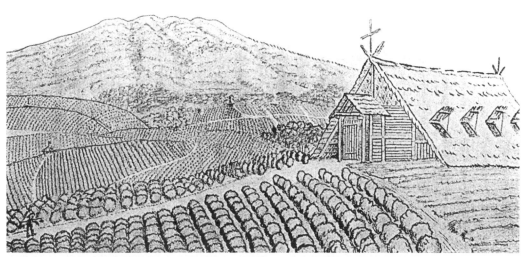

大約西元 1836 年時的華那加沙（Wanajasa）茶園和工廠；翻攝自雅各布森的素描。

足的本庫魯（Benkoelen），還有蘇門答臘的馬爾伯勒堡（Fort Marlborough），開墾了小塊的家庭茶園；所以荷屬印度最後一個展開茶樹栽培的省分，其實是最早有茶樹植株生長的地方。

西元 1833 年之後的十五年間，不屈不撓的雅各布森全心專注於爪哇茶葉耕種的發展，管理十四個省的種植與加工事宜。荷蘭政府任命他為茶樹耕種督察員，並帶領兩百名助手，以獎勵他的堅持不懈，後來還授予他荷蘭獅子勳章。

西元 1843 年，雅各布森在巴達維亞出版了《茶的栽種與加工手冊》，1845 年則出版了《茶葉分類與包裝概論》，都是以茶為主題的開創性技術專書。

在雅各布森的指揮下，引進爪哇西部和中部的茶樹種植數量迅速增加，但他無法看見最終的巨大成功。他為了替茶葉事業的發展進行進一步的設計規劃而返回祖國，卻在西元 1848 年十二月二十七日迎來死亡。

同一年，羅伯特・福鈞為了將茶樹植株和中國工匠帶回英屬印度而航向中國，最早的嘗試便是在美國種植茶樹。中國茶依舊是所有國家茶葉職人的研究重心，因為直到三十年後，阿薩姆茶樹種子於 1878 年引進爪哇後，才標示了茶葉事業成功發展的轉捩點。

約翰・皮特引進阿薩姆種子

西元 1878 年出現了另一位永遠被爪哇茶葉種植事業高度尊崇的茶業先驅者，即約翰・皮特（John Peet），他創辦了約翰・皮特公司。他瞭解英國市場的需求，而且對錫蘭和印度的加工方法相當熟悉。根據他的建議，爪哇的種植者展開了定期從阿薩姆進口茶樹種子的行動，並改變他們的加工方法。皮特的首批阿薩姆茶樹種子由 A・霍萊（A. Holle）播種在位於芝巴達（Tjibadak）的西納加－吉羅哈尼（Sinagar-Tjirohani，即門喬爾〔Moendjoel〕）這塊地產，皮特是這個企業的合夥人。一座種子園設在門喬爾，而在西元 1879 年，一座採摘園隨著第二批包裹被西納加的凡海克倫（van Heeckeren）接收而迅速地建立。由門喬爾農園產出的種子，被銷往爪哇各處的許多農園。

甘本（Gamboeng）的行政管理主任 R・E・克爾霍文（R. E. Kerkhoven）種下了一些在西元 1877 年及之後幾年從錫蘭收到的阿薩姆茶樹種子，但結果不太令人滿意。

然而，1882 年，R・E・克爾霍文見證了叔父 E・J・克爾霍文在西納加所達到的成就，便從英屬印度訂購了一些齋浦爾（Jaipur）種子。同年，約翰・皮特為多位先生從加爾各答訂購了 10 孟德（maunds）的種子（註：孟德為重量單位，1 孟德等於 80 磅）。最好的種子被送往門喬爾和滕喬喬（Tendjoajoe）。前者後來大量出售，原始的茶園至今仍然存在。

原來的中國茶樹逐漸被更強壯的阿薩姆雜交種代替，新式的機械裝置取代了以前的滾動法，而機械乾燥裝置則趕走了燒炭的火爐。爪哇以這種方式迎來

了茶葉征服的第三個時期；這是從咖啡之鄉轉變為 koffie moe（咖啡厭倦之地）時，以繁榮富饒為標記的年代。茶園的範圍擴大、茶葉品質得到改善，同時爪哇茶在市場上變得和舊日的爪哇咖啡一樣廣為人知。

爪哇茶向外擴張

茶的加工方法在西元 1890 年之後獲得了極大的改善，帶來的結果就是讓爪哇茶在阿姆斯特丹和倫敦兩地的市場廣被大眾接受，特別是基於它的「濃度」和色澤，這使得爪哇茶格外適合與香氣馥郁的錫蘭和英屬印度的茶相調和。嚴格來說，爪哇茶在某些國家獲得如此的偏愛，甚至會在不混茶的情況下飲用。

到了西元 1910 年，形勢與前景都變得如此繁榮，產生了某種「爆發」，導致更多的土地被開墾為新的農園。基本上，所有可取得的爪哇島土地都被茶樹或其他培植植物所占據，毗鄰的蘇門答臘島也遭到入侵。蘇門答臘島有更廣闊的空間及稀少的人口，也為茶葉事業的擴張提供了足夠的土地和絕佳良機。

茶園征服蘇門答臘

在提供種子的行政官員積極的支持下，巨港（Palembang）的明古魯（Pasemah）和思門都（Semendo）地區都開墾出為數不多的小塊土地；但最早試圖大規模將茶樹栽培引進蘇門答臘的認真嘗試，是由來自爪哇島皮恩格（Preanger）的幾位重要茶樹種植園主所發起的，其中一位是 O・凡佛洛頓（O. van Vloten）。這位經驗豐富的茶葉推銷商人偕同茶葉實驗基地的 Ch・伯納德博士，數次造訪蘇門答臘島的東海岸和西海岸，並帶回土壤樣本。他們發現這些土壤相當適合茶樹種植，而且蘇門答臘受益於主事者在爪哇經年累月累積的經驗，茶葉事業迅速地壯大。

十九世紀早期，德里（Deli）曾有一處屬於英屬德里暨冷吉公司（British Deli and Langkat Company）的阿薩姆茶莊園，其管理者是為了開墾丹戎山（Tandjong Goenoeng）而從錫蘭來到林本（Rimboen）莊園的約翰・因赫（John Inch）。

西元 1894 年，第一批蘇門答臘茶葉由林本運往倫敦，在倫敦可以用每磅二便士購得。之後不久，這家企業因過於沉重的勞動力維持成本而停業，而所謂的勞動力大部分都是中國人，當時還不可能輸入符合要求的日本苦力勞工。

後來，憑藉著哈里森與克羅斯菲爾德公司（Harrisons & Crosfield）已故董事 C・A・（亞瑟）・蘭帕德（C. A. [Arthur] Lampard）的開創、積極進取和幹勁，蘇門答臘東海岸的茶樹種植在西元 1906 年被證實是一門有利可圖的生意。哈里森與克羅斯菲爾德公司於 1906 年獲得第一筆蘇門答臘的資產利息，而蘭帕德先生造訪這座島嶼的結果，使他對於在蘇門答臘種植茶樹能夠成功一事深信不疑。

因此，1909 年，該公司將大量實驗性茶樹栽種在位於直名丁宜（Tebing Tinggi）的莊園中，當時是由 F · 赫斯（F. Hess）負責經營管理。為了能提供必不可少的茶樹種植專業知識，蘭帕德安排了一位經驗豐富的南印度茶樹種植園主 H · S · 霍爾德（H. S. Holder），加入公司的蘇門答臘莊園工作人員中。因此，霍爾德從蘇門答臘茶葉事業發展初期便一路相隨，而且仍然是蘇門答臘茶葉的重要權威專家之一。

直名丁宜的實驗結果令人振奮，並且讓納加霍耶塔（Naga Hoeta）莊園的先達（Siantar）產區，以及橡膠園投信公司的其他大型茶樹莊園打開局面。包含橡膠、茶葉、椰乾，以及其他熱帶產物，還有半數蘇門答臘東海岸所種植的 3 萬英畝茶樹，都在當地哈里森與克羅斯菲爾德公司的管理之下，，。

在沒有鐵路或其他良好交通設施的全新地區拓荒，需要克服極大的困難。不過在當地代理方面，該公司則很幸運，在他們的蘇門答臘首席種植專家，即深具影響力的當地種植者聯盟 A · V · R · O · S 創辦人兼第一任主席維多 · 里斯（Victor Ris）指導下，發展得十分迅速。里斯是一位在菸草、咖啡和橡膠都有成熟豐富經驗的種植者，秉持著積極進取的精神，後來還獲得投信公司先達區莊園總經理 C · G · 斯洛第馬可（C. G. Slotemaker）的協助；他發現，在一個全新國度進行快速、大規模發展的任務，十分合乎他的心意。茶產業在納加霍耶塔莊園發展得如此良好，立即引誘了其

他的利益集團（包括荷蘭、德國、英國）在該區域取得土地，並介入當地的茶樹種植事業。

菸草農首先推進到先達行政區的白茅草地（lalang），也就是高大的野草原，因為茶樹探勘者相信，只有森林的土壤才適合茶樹。然而，人們很快就發現茶樹在草原上生長的狀況也一樣好。西梅隆根（Simeloengoen）大約在西元 1912 年成為茶葉中心。

西元 1912 年，荷屬印度群島辛迪加公司（Nederlandsch Indisch Land Syndicaat）開設了 Bah-Biroeng Oeloe 茶莊園，馬里哈特蘇門答臘種植園協會（Marihat Sumatra Plantagen Gesellschaft m.b.H.）則以佩卡辛德（Bah Kasinder）為起點，而阿姆斯特丹貿易聯合會開設了巴林賓甘（Balimbingan）、Bah Kisat、Si Marimboean、Sidamanik 等莊園。

西元 1926 年，阿姆斯特丹貿易聯合會在蘇門答臘克林西區（Korintji）著手進行重要的新發展，該公司在當地購置了大批土地，總計達 1 萬公頃。他們將第一座莊園命名為 Kajoe Aro，計畫包括開墾 2 萬 5 千英畝土地供茶樹種植之用，而他們位於巴林賓甘的茶葉工廠是全世界規模最大的。

第一批直名丁宜的茶葉樣品成果並不理想，不過第二批樣品被送往倫敦後，於西元 1911 年四月在倫敦獲得有利的報導。第一批由納加霍耶塔一號莊園產出的茶葉在 1914 年四月銷往倫敦。隨著倫敦傳來的有利報告，現有栽培規模被擴大，同時在東海岸開墾出新的種植區

域。更為新近的莊園被開設在西海岸、蘇門答臘南部，還有蘇門答臘北部的亞齊（Atjeh）。東西海岸從海拔約 550 至 1200 公尺皆有數千公頃適合種植茶樹的土地，特別是在巨港、本庫魯、克林西、穆瓦拉拉坡等地。

卓越的成就為里斯、斯洛第馬可、馮‧蓋拉德、霍爾德，以及馬里納斯等開路先鋒的努力加冕，這使得蘇門答臘島上約莫有 28 座具備現代化工廠的莊園；10 座在西海岸及打巴奴里（Tapanoeli）、本庫魯、巨港，另 18 座則位於蘇門答臘東海岸。西元 1926 年時，東海岸的英畝數是 14,178 公頃，而它們的產量總計達 8435 公噸。到了 1926 年，合計茶樹種植區域的面積由 1915 年的 3237 公頃增加到 14,178 公頃，其中有 11,063 公頃的產量為 8435 噸。

Chapter 10
廣闊的印度茶葉帝國

廣闊的印度茶葉帝國延伸到地球上所有有茶樹生長，或是將茶當作飲料使用的國家。

戲劇性又傳奇的印度茶葉支配世界茶葉市場的故事，可以分為兩個主要部分；第一部分記錄了茶產業在印度奠立永久地位之前的興衰，而第二部分講述了英國企業如何在全球各地推廣茶葉產品的銷售與消費。

事實上，廣闊的印度茶葉帝國延伸到地球上所有有茶樹生長，或將茶當作飲料使用的國家；在錫蘭和爪哇，印度雜交種取代了各色中國品種；在歐洲，印度茶葉占領了兩百年來未被中國茶葉入侵的市場；在一開始喝中國茶而後喝日本茶的北美洲，人民被迫交付喝茶的抵押品；同時，它也來到了數百年來認同可可為女王的拉丁國度；來到了咖啡稱王的巴西；來到了被瑪黛茶統治的巴拉圭；來到了非洲、澳洲、紐西蘭，在這些地方有大量的茶愛好者；甚至還來到了中國與日本這兩個本身就出產茶的國家，此處有許多外邦人和不少本地人早、中、晚都忠於飲用印度茶。事實上，印度茶葉的領土從未日落。

將茶樹種植引進印度這件事，是相當激動人心的傳說，因為茶起初就是印度原生的植物，雖然只有當地原住民知道。愛國的英國人提議進口中國茶樹植株，並在印度建立自己的茶產業，但看似妥協卻辯護的政治家，還有所有能從保留英國東印度公司在東方貿易方面的壟斷權直接獲利的人，立刻表示反對。

原生印度茶葉花費長達十年的時間才獲得認可，卻只受到冷嘲熱諷與漠不關心；而當認可終於來臨時，卻是如此軟弱無力、如此的不情願！數百年來，中國茶的魅力依舊，而在不知所措的商人終於從英國東印度公司的壟斷夢魘中解放時，他們發現自己無法想出中國茶以外的其他名稱。他們繼續不遠千里地為了茶樹種子、茶樹植株及工匠前往中國；嚴肅且艱苦地嘗試在一個已經擁有更符合環境需求之原生雜交種茶樹的國家，種植中國茶樹。這一點只有少數僱傭兵、政治家和科學家有所察覺。這些英勇的人最終為印度原生茶葉贏得勝利，隨後私人企業在政府的溫和專制主義失敗後介入。

在三個世代的時間內，英國企業在印度的叢林中，開拓出涵蓋了超過兩百萬英畝的事業，所代表的投資資金額達3600萬英鎊，其中屬於茶樹的788,842英畝，每年的產量有4億3299萬7916磅，雇用員工達125萬人；同時創造了大英帝國私人財富與政府稅收最有利可圖的來源之一。

英屬印度的本土印度族群似乎自遠古時代就已經知道茶，他們對茶最早的認知是將它當作一種植物性食物，製成蔎（miang）、萊佩特（letpet），或醃漬茶的形式。後來，他們製作出茶的浸泡液，這是一種類似西藏酥油茶的湯汁。來到印度的外國人一定很早就知道這種中式飲料，因為派駐在日本及爪哇的英

屬東印度公司代理人，肯定會將這種飲料的消息，傳遞給派駐在印度的代理人同僚。

茶在印度的起源

西元 1662 年，約翰·阿爾布雷希特·馮·曼德爾斯洛提到，他在 1640 年左右造訪印度並飲用印度茶，同時評論說：「在日常聚會場合中，我們只喝茶，茶一般在全印度都會被飲用，不只是那些印度國民，還有荷蘭人和英國人當中也有人飲用，他們將茶當作一種藥品。波斯人飲用的是他們的 Kahwa（咖啡）而非茶。」（〈東印度群島漫遊〉，約翰·阿爾布雷希特·馮·曼德爾斯洛著，收錄於奧利留斯〔（Olearius）的《莫斯科大公國與波斯旅行見聞錄》，英譯本，西元 1662 年於倫敦出版。）約翰·奧文頓（John Ovington）的作品《蘇蘭特航行記》（西元 1689 年於倫敦出版）中也有類似的陳述。

科恩·史都華認為，一份收藏在大英博物館斯隆（Sloane）爵士植物標本館的古代茶葉標本，據說是西元 1698 年和 1702 年由薩穆爾·布朗恩（Samuel Browne）及愛德華·巴克利（Edward Bulkley）在馬拉巴（Malabar）海岸採集，可能是荷蘭東印度公司擁有馬拉巴的所有權期間，帶到當地的中國茶樹植株。（〈茶葉選擇準則〉，C·P·科恩·史都華著，刊登於 Bulletin du Jardin Botanique，第三系列，第一卷，第四冊，西元 1919 年於茂物出版，第二五七頁。）

然而，歐洲人一直到 1780 年才採取明確的行動，開始在英屬印度種植茶樹植株，而且在當時，種植茶樹只是為了裝飾性的目的，與第一批茶樹植株在爪哇被培育的情況一樣。

西元 1780 年，英國東印度公司的船長將一些中國茶樹的種子，從廣州帶到加爾各答。（《茶葉化學與茶樹農耕》，M·凱爾懷·本伯〔M. Kelway Bainber〕著，西元 1893 年於加爾各答出版，第六頁）其中一些種子由華倫·黑斯廷斯（Warren Hastings）總督送給在印度東北部不丹的喬治·博格爾（George Bogle）；其餘的種子被孟加拉步兵團的羅伯特·基德（Robert Kyd）中校種在位於加爾各答錫布爾（Sibpur）的私人植物園中（註：這個植物園成為政府植物園的核心，是在基德中校的提議下，於西元 1787 年建立，基德中校被任命為第一任負責人）。

儘管缺乏關於適當照護的資訊，它們的長勢依然良好，並成為第一批在印度生長的栽培茶樹植株，且隨後交由英國東印度公司管理。

西元 1788 年，英國自然學家約瑟夫·班克斯爵士（Sir Joseph Banks, 1743-1820）採取了引進茶樹栽種最早的實際行動，而普及商用植物一向是他的愛好。基於英國東印度公司董事會的要求，約瑟夫爵士準備了一系列研究報告，主題是在印度栽種新型作物（尤其是茶樹）所應採取的方法。他建議以比哈爾（Bihar）、朗布爾（Rangpur）、科奇比哈爾（Cooch Bihar）等地為種植場所，因為在這些地方最有可能成功種植茶樹。

這些研究報告獲得基德中校的堅定背書，但當時來自公司內部的，與中國茶葉貿易豐厚營利息息相關的政治及商業方面的反對聲浪，密謀要阻止他的建議付諸實施。

然而，在西元 1793 年，陪同馬戛爾尼（Macartney）伯爵的使節團前往中國的科學家，保全了中國栽培茶樹植株的種子，並將其發送到加爾各答。這些種子在當地依照約瑟夫・班克斯爵士提供的指示，被種植在植物園中。有人曾說，他的名聲乃是建立在具有寬闊心胸，能夠讓其他工作人員參與的基礎上。

西元 1815 年，後來成為薩哈蘭普爾（Saharanpur）政府植物園負責人的戈文（Govan）博士，提出應該將茶樹種植引進孟加拉西北部的建議，為基德中校和約瑟夫・班克斯爵士的提議做出進一步的補充，但仍沒有進行任何行動。

最早提到原生印度茶樹的紀錄，大概可以在派駐於印度的英國陸軍上校雷特（Latter）在西元 1815 年的報告中找到，其中敘述阿薩姆的景頗族（Singpho）如何採集一種野生茶葉，並搭配油脂和大蒜，依照緬甸人的習慣食用，還會用茶葉製作飲料。

西元 1816 年，長期居住在尼泊爾當地宮殿的愛德華・加德納（Edward Gardner），發現在加德滿都的宮廷花園中，生長著一株他認為是茶樹灌木的植物。他將該植物的葉片樣本寄給加爾各答皇家植物園的負責人納薩尼爾・瓦立池博士（Dr. Nathaniel Wallich, 1787-1854），瓦立池鑑定那些葉片屬於 Camellia kissa，即現在的 Camellia drupifera（註：油茶或山茶等山茶科山茶屬植物），並非真正的茶。

印度茶樹的發現

西元 1823 年，在植物研究方面具有天賦才能的羅伯特・布魯斯（Robert Bruce）少校，踏上了一趟越過英屬印度東境，深入當時緬甸阿薩姆省的貿易遠征之旅。

他帶著形形色色的大批貨物，造訪位於朗布爾（Rangpur）的首府，即現今的西布薩加爾（Sibsagar），並和當地的景頗族族長比薩・高姆（Beesa Gaum）進行交易。

布魯斯停留在當地時，前往鄰近的郊外進行數次植物學探訪，發現了生長在附近丘陵地的原生種茶樹。在他動身離開前，為了讓茶樹植株和茶樹種子的供應能在他下次造訪時準備好，便與族長簽訂了一份書面協議。

西元 1824 年，比薩・高姆將植株與種子交付給羅伯特・布魯斯少校的兄弟查爾斯・亞歷山大・布魯斯（Charles Alexander Bruce，以下簡稱查爾斯・布魯斯）。但在與緬甸之間的戰爭爆發時，查爾斯・布魯斯被勒令前往朗布爾附近的地區，同時他將一部分植株寄給阿薩姆行政長官大衛・史考特（David Scott）上尉，史考特將這些植株種在位於古瓦哈提（Gauhati）的花園中。剩下的茶樹則於 1825 年種在查爾斯・布魯斯所擁有

的、位於薩迪雅（Sadiya）的花園裡。羅伯特‧布魯斯少校於同年離世。

西元 1825 年，大衛‧史考特上尉把在曼尼普爾邦（Manipur）野外發現的一些野生茶樹葉片和種子，寄給了時任印度政務司長的 G‧史雲頓（G. Swinton）和加爾各答植物園的納薩尼爾‧瓦立池博士。史考特上尉堅稱那些是真正的茶，但瓦立池博士宣稱它們是 *Camellia*（茶花）。從那個時候開始，部分專家就認為，史考特上尉從曼尼普爾邦寄出的樣本，可能是一種普通茶花，或者是某個有別於羅伯特‧布魯斯所發現的真正的 *Assamica* 品種；但話雖如此，加爾各答似乎對承認阿薩姆茶樹植株的身分這一點，有些不情願。

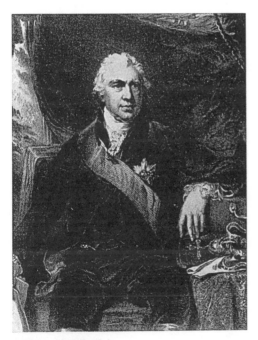

約瑟夫‧班克斯爵士
偉大的自然學家，他在西元 1788 年撰寫的茶專論中，強烈建議要種植茶樹。

西元 1827 年，新聞工作者 F‧柯賓（F. Corby）博士在山多威（Sandoway）發現了一些茶樹，將樣本附上報告寄給總督阿美士德伯爵，後來英國東印度公司董事會也收到一份相同的樣本。

在此同時，儘管英國東印度公司表達出不友善的態度，但倫敦已開始醞釀一股強烈贊同在印度開創茶產業的觀點。

西元 1825 年，英國藝術協會懸賞一面金質獎章或 50 基尼給「在東印度或西印度，或者其他英屬殖民地種植茶樹，且製作出 20 磅以上最大量且品質最佳茶葉的人」。

茶樹能夠成功地在英屬印度栽植的進一步科學證據，由著名植物學家 J‧福布斯‧羅伊爾博士（Dr. J. Forbes Royle, 1799-1858）在 1827 年提出，他是位於庫馬盎（Kumaon）專區的薩哈蘭普爾政府植物園的負責人。他極力主張將中國茶樹植株引進喜馬拉雅山脈西北地區，而且對於在喜馬拉雅山種植茶樹的適合性深信不疑，連續在 1831 年、1832 年、1833 年及 1834 年重複申明他的建議。此時，阿薩姆、察查縣（Cachar）、錫爾赫特市（Sylhet）、西北省的一部分，以及旁遮普邦（Punjab），都是由當地人治理，並未包含在大英帝國的範圍內。

西元 1831 年，後來升為上尉的安德魯‧查爾頓（Andrew Charlton）中尉提出報告，說他得知在阿薩姆的畢薩（Beesa）附近生長著野生茶樹的訊息，並從此處取得三或四株幼苗，把它們交給約翰‧泰特勒（John Tytler）博士，以便將其種植到加爾各答的政府植物園

位於西布薩加爾（過去的朗布爾）的濕婆神之池與鹿神廟，印度阿薩姆邦中部
生長在朗布爾附近的原生種茶樹，最早是由羅伯特・布魯斯少校和他的兄弟查爾斯・布魯斯在西元 1823 年至 1824 年間所發現的。西布薩加爾的意思是「濕婆神之海」或「濕婆神之池」。雌鹿是奉獻給濕婆神的供品。這座池塘直徑約兩英里，水平面較周圍區域高出約 6 公尺。池塘的水完全仰賴降雨，而滲漏似乎是透過在建造期間於池塘底部仔細完善地鋪設「膠土」進行控制。

內。然而，這些被認為是山茶的植株，抵達時的狀態都是病懨懨的，很快就死了。隔年，一位馬德拉斯當局的外科醫師克里斯蒂（Christie）被分派了一項在南印度領導氣象與地質調查的特殊任務。不久，他便申請授予一塊在尼爾吉爾（Nilgiri）丘陵的土地，在此開始實驗茶樹、咖啡及桑樹的育苗。

不幸的是，他在不久後便過世了，實驗工作還沒開始就中斷。為了試驗，克里斯蒂醫師的中國雜交種茶樹植株，被散布栽種在丘陵地的許多地方。烏塔卡蒙德（Ootacamund）的指揮官克魯（Crewe）上校拿到三株，並將它們種植在克魯大會堂的花園中。

發現茶樹的獎章相關爭議

接著，關於在阿薩姆發現茶樹這件事引發了相當大的爭議。納薩尼爾・瓦立池博士首先提出是由安德魯・查爾頓中尉所發現，但後來則認為發現者是查爾斯・布魯斯和羅伯特・布魯斯這對兄弟。由於羅伯特・布魯斯已經去世，英國藝術協會便透過孟加拉農業暨園藝協會，頒發了一枚獎章給查爾斯・布魯斯。但查爾頓中尉和詹金斯（Jenkins）少校雙雙提出抗議，接下來則是大量激烈的爭論。

無論如何，「布魯斯兄弟是發現者」的主張最終獲得成立，而在西元 1842 年

一月三日，由於查爾頓中尉是第一位確立茶樹為阿薩姆土生土長之植物的人，因而獲得孟加拉農業暨園藝協會會長所頒發的金質獎章，而詹金斯少校則因採取行動而促使此項探索獲得成功的結果，獲頒另一枚金質獎章。因此，只有一位原始發現者並未獲得獎章，那就是從未追求該項榮譽的羅伯特・布魯斯。

附帶一提，《阿薩姆茶》的作者薩穆爾・拜爾頓（Samuel Baildon）說，一位名叫曼尼拉姆・戴溫（Moneram Dewan）的當地人，被認為是茶的發現者。畢竟，也許是曼尼拉姆・戴溫告訴羅伯特・布魯斯關於茶的訊息，或是由他帶領布魯斯前往茶樹生長的地方。

查爾斯・布魯斯的開創工作

在很大程度上，印度茶要感謝阿薩姆邦茶樹種植真正的奠基者，第一任茶樹栽培的負責人查爾斯・布魯斯。但其後發生的事件，足以證明他並不是一位科學工作者，甚至不算是合格的生意人。

頒發給查爾頓・布魯斯的獎章

查爾斯・布魯斯不具備植物學或園藝相關知識，但確實知道如何開拓熱帶叢林，同時讓它交出叢林中隱藏的珍寶。本質上來說，他是一位探險家，尤其是具備了因長期居住在阿薩姆邦，而對當地氣候及人文有所瞭解的條件，同時還擁有結合了機智圓滑和足智多謀的良好健康體能及優秀的動物本能。他很快就發現，茶樹植株並非局限在少數幾個偏僻的地點，而是生長分布在鄉間廣闊範圍內的叢林群落中。

當地酋長一開始抱持著猜疑的態度，看待查爾斯・布魯斯深入人跡罕至的叢林中數百英里進行研究。他不僅成功打消了他們的所有偏見，事實上，他還說服了他們在人力方面提供協助。

哈羅德・曼恩（Harold H. Mann）博士認為，查爾斯・布魯斯是一位令人欽佩的開拓先鋒，不僅查明了茶樹植株的習性，克服許多初期遭遇的困難，還製作出第一批可供飲用的茶。平心而論，對查爾斯・布魯斯來說，他幾乎是在單打獨鬥的情況下，把茶樹種植和茶葉加工帶到商業公司願意收購的程度。他所管理的茶樹，絕大部分是從叢林中取得的原生種阿薩姆茶樹，並為了促使灌木生長葉片而經過修剪。

在首批茶葉被送往加爾各答的兩年後，查爾斯・布魯斯將他著名的貨物運往英國。

同一年，即西元 1838 年，他出版了一本出色的著作《上阿薩姆之蘇德亞現行紅茶加工記述，由以加工紅茶為目的派往當地之中國人執行，附茶樹植株

在中國種植與其在阿薩姆生長的觀察記錄》。他在書中講述自己發現了一株約13公尺高、周長約90公分的茶樹，雖然「很少有能達到那個尺寸的」。

查爾斯・布魯斯發現，最好將茶樹種植在樹蔭下，他甚至在樹蔭下種植剪下的枝條。

他的中國工匠在茶樹一長出四片葉子時，便將幼芽全部摘下，第二批新芽也是如此進行，如果茶樹在如此嚴苛的對待後仍繼續生長的話，甚至還會進行第三次的採摘。他讓茶葉在陽光下萎凋、用手揉捻，並在炭火上進行乾燥。

查爾斯・布魯斯是一位別具一格的人物，在一頭栽進印度的茶葉事業前，曾有過最為激動人心的經歷。他生於西元1793年一月十日，並在十六歲時拉開冒險生涯的序幕。

他在1836年十二月二十日寫信給派駐在古瓦哈提的詹金斯上尉，講述了這個故事。內容如下：

我在西元1809年以見習軍官的身分，登上由史都華船長所指揮的東印度

位於泰茲普爾的查爾斯・布魯斯之墓
第一位阿薩姆邦茶樹種植的負責人。

公司船艦溫德姆號（Windham）離開英國，而我出海在外時，經歷兩次艱困的戰鬥行動，兩度被法國人俘虜；在刺刀加身的脅迫下，行軍穿越法屬島嶼，還被當作囚犯押送上船，直到那座島被英國拿下；因此，我吃了很多苦頭，還兩度失去了所擁有的一切，而且在任何情況下都未獲得補償。

後來，我成為攻打爪哇的運兵船軍官，並努力占領那個地方。緬甸戰爭爆發時，我向當時的總督代理人史考特先生毛遂自薦，並被派去指揮砲艇。……去年我有幸前去對抗那威脅騷擾我們邊境的達法・高姆（Duffa Gaum）及其追隨者。我非常幸運地從兩處優勢位置，以砲艇兩度將他驅離。

泰茲普爾的布魯斯紀念牌匾

查爾斯‧布魯斯下葬於泰茲普爾（Tezpur）的教堂墓地中，教堂內有一塊紀念他的牌匾，而在泰茲普爾仍然有一些靠著茶園為生的布魯斯家族成員。

人們對茶園的狂熱與恐慌

大約在西元 1851 年時，資本家開始認真地對茶產生了興趣。阿薩姆公司，還有繼它之後的約雷奧（Jorehaut）公司，在 1858 年獲得成功，再加上其他地區所開闢出的新茶園，將大眾的注意力聚焦到這個新發展的事業上，而到了 1859 年，有超過五十家私人茶葉公司存在。不只在阿薩姆邦，就連大吉嶺、察查縣、錫爾赫特市、庫馬盎專區、哈札里巴格（Hazaribagh）的前景似乎都十分光明，對投資人有極大的吸引力。

事態發展進行得相當正常且健全，但在大約西元 1860 年時，整個產業遇到了不幸的轉折點，並且陷入幾乎將其毀滅的大肆投機中。「茶狂熱」（tea mania）是最多歷史學家提到此事件時使用的說法，而這種說法可謂完美符合。

在茶產業發展的早期，政府急切地想促進茶樹的種植，因此很樂意以簡單的條款同意授予適合種植的大片土地。隨著茶產業的發展和土地申請的日益增多，便通過了更嚴格的法律，最後以西元 1854 年的「阿薩姆條例」告終。此一條例對於受到繁複結算條款控制的九十九年租約，提供了法律依據，因此並不受到茶樹種植者和投資人的歡迎。

不滿的情緒變得如此常見，以至於在 1861 年，「坎寧（Canning）閣下條例」成為阿薩姆條例的增補附錄，其中規定，在合理認可下，准許贖回具永久產權的土地。

茶狂熱的症狀，早在「坎寧條例」出現前就已經初現端倪，不久後便致命性地爆發出來。投機者和短期致富的高手，飛快地趁機利用這個形勢，藉由少數幾個新設立茶園所達到的良好成果，描繪出與大資本家合作能獲得鉅額利潤的美妙場景，因而不斷地有新茶園開設，至於舊茶園則進行了與其潛在價值不成比例的擴張，小心謹慎和深謀遠慮被丟在一邊，瘋狂的爭搶開始上演。各家公司匆忙設立，而新興企業出現股票搶購的熱潮。

加爾各答每天都有新公司成立，茶葉股票因那些冀望一夕致富者驟然爆發的貪欲而一路瘋漲。形形色色及各種處境的人都沉醉在這種狂熱中；其中有許多人放棄了賺錢的工作，把時間投注在投機買賣，或是瘋狂地跳進茶產業中。A‧F‧道林（A. P. Dowling）說：「那是貪婪的年代，而對茶產業來說，如果當初新條例制定時帶有查核的觀點，而非鼓勵投機買賣，就會是件好事。」（《茶葉筆記》，A‧F‧道林著，西元 1886 年於加爾各答出版。）

「坎寧條例」是由母國國務大臣所做出的不合時宜的修改，而且由於兩地相隔的距離太過遙遠，無法判斷最佳的作法，導致茶園以最不合理的價格被出售。原本是向申請人收取每英畝 2 至 8

盧比費用，現在卻變成把茶園放在拍賣會，以每英畝 2 到 8 盧比的底價上來拍賣。如此一來，發現者和申請人通常會輸給任何一個願意比他出價多一些的人，而大片野生叢林土地的價格會達到每英畝 10 盧比以上。

從西元 1874 年出版的《孟加拉茶產業相關資料》中，我們可以獲得以下關於種植區域內狀況的書面描述：

在茶狂熱期間，投機商人最主要的目標是取得一筆或多筆荒地，而在荒地條款中，關於出售前要劃界並勘查之法源依據的條款，遭到了終止，這讓取得土地的目標變得非常容易達成。投機客當中比較誠實的那些人，所採取的下一步是進行嘗試，並將擁有的土地份額在盡可能短的時間內，弄成在某種程度上與茶樹種植相似的環境。只要當地的勞工選擇開口要求，就會被雇用。

茶樹種子被以鋪張浪費的價格購入。土地被兼併，種子被種下，投機客認為自己可以不受拘束地成立一家公司，開始出售那些幾乎沒有完成清理和播種卻被當作茶園的土地，或是出售其他不理想的荒地，而那些荒地的成本，與他向國家簽訂合約後應該支付的金額以及它的價值，完全不成比例。

但到最後，甚至連這種偽裝種植假象的作法都被認為速度太慢，更多商人說服股東投去資根本不存在的茶園，並從中得到好處。這種作法當中，一個值得注意的例子發生在諾沃加奧恩（Nowgong）地區，一位倫敦數家公司創辦人的印度籍經理，被雇主通知去清理並種植荒地的特定區域，以便交付給某家公司，而那裡恰巧是先前被他當成茶園賣給那家公司的土地。

這種惡劣的情況在阿薩姆邦、察查縣、大吉嶺、吉大港（Chittagong）都很常見，而吉大港地區有許多大片土地位於陡峭的山丘上；此外，還有地力耗盡的稻田，完全不適合茶樹的種植，卻因為龐大的利潤而被不斷重複出售。至於這一切對民心所造成的影響，J・拜瑞・懷特（J. Berry White）先生說：

事實上，在西元 1862 年到 1863 年的茶狂熱期間，所有在阿薩姆邦被授予荒地，而且在土地上種了幾孟德茶樹種子的人，都認真地相信他們擁有一個名符其實的黃金國，大多藉由婉拒接受任何現金支付的行為來表現他們的誠意，並規定全部酬金要用股份的形式支付。

儘管茶葉能製作出具振奮效果但不會讓人喝醉的飲料，然而在新區域種植茶樹這件事，在那些參與的人身上表現出最不可思議的沉醉作用，只有淘金者的美好夢想堪與之比擬。

印度每開發一個新的區域，就會有人抱持最大程度的奢望，而這些人本應該有能力做出可靠且冷靜公平的估價。（〈印度茶葉工業：茶的崛起、五十年當中的進展，以及由商業觀點所見之前景〉，J・拜瑞・懷特著，刊登於《藝術協會期刊》〔Journal Society of Arts〕，西元 1887 年於倫敦出版，第三十五卷。）

愛德華‧曼寧（Edward Money）表示，「任何人都會被吸引。在這些茶樹種植者中，包括了退休或被開除的陸軍與海軍軍官、醫務人員、工程師、獸醫、輪船船長、化學家、零售商、馬車夫、筋疲力盡的警察、職員，還有其他各種人組成的大雜燴。公司敗在他們的手上，這有什麼好奇怪的？」

在第一批無法控制的狂潮湧現時，每個人都認為擁有幾株茶樹灌木就能實現財富，而且不僅現有的茶園以其本身價值八到十倍的價格被買下，許多人還發現，在購買並付款以後，名義上有五百英畝的區域，在後續丈量中卻發現它不到 100 英畝。

新的茶園被「不會分辨茶樹植株和卷心菜之間差異」的經理人開設在匪夷所思的地點。

加爾各答和倫敦都有被高價買通的董事會，以及用更高價收買的書記官；這些全都是除了增加開支外什麼事都沒有做的人。鋪張浪費和管理不善在每個

早期的經理人小屋型式
西元 1903 年建立於 Urrunabund 茶樹莊園，而且「狀況仍然良好」。

部門都非常猖獗。（《茶的種植與加工》，愛德華‧曼寧著，西元 1878 年於倫敦出版。）

茶的狂歡喧鬧在西元 1865 年達到頂點，而不可避免的反噬開始了。形勢崩盤是必然的事，比較奇怪的是崩潰怎麼沒有更早發生。

曇花一現的公司枯萎凋亡，一旦泡沫被戳破，恐慌便隨之而來。逐漸形成的發狂失控的迅速拋售，取代了不計代價購入茶產業的狂潮。不久之前要價十萬盧比的茶園，只用幾百盧比售出；有些茶園因為無法獲得每英畝一先令的出價而遭到拋棄，恐慌演變成全面崩潰。持有者唯一想要的，就是在價格跌破市場底線之前，將他們的名字從登記簿上除名。而曾被哄抬到不合理高價的茶業股票，開出了幾乎無償的價格。

崩潰演變成一片混亂，同時發生了許多悲劇事件。人們因茶破產；發現自己因為茶而欠下無力償還的鉅款；親友間的關係因茶而破壞殆盡；直到「茶」這個字眼對投資大眾而言變得臭不可聞為止。確實，在這段時間，茶被歸為與南海泡沫和其他泡沫的同類事件，招致了相當多不值得羨慕的惡名。

危機嚴重的程度使得政府介入干預，西元 1868 年年初，政府指派了一個委員會前去調查茶產業的狀況。委員會確認了每個深思熟慮的學者和審慎投資人一直以來的堅定看法，那就是茶產業基本上是健全的，唯一要做的是開始著手革除產業內狼狽為奸的輕率膨脹和股票掮客。委員會的報告僅限於阿薩姆邦、察查縣、錫爾赫特市，同時還透露了那

些逃過投機商人禍害的舊茶園如今欣欣向榮的狀態。

西元 1870 年左右，人們的信心回歸，有幾家新公司創立，而支付股息的老公司股票的價格則上漲到更高的程度。1866 年到 1867 年間，土地與股票景氣的崩盤，是印度茶產業所遭受的難以想像的沉重打擊，還伴隨著崩盤所帶來的普遍財務災難；印度茶產業的捲土重來對那些茶產業真正的建立者而言，是一場勇敢頑強的華麗展示，很快它便開始了新的傳承，進入後續科學化耕種和大筆利潤的年代。

想要進一步深入探討茶產業在印度早期歷史的人，可以參考以下文獻：威廉・納索・李斯（W. Nassau Lees）在西元 1863 年的著作《印度的茶樹栽種與棉花及其他農作物實驗》；皇家亞洲學會會員、英國皇家科學院院士、化學學會會員、倫敦藝術協會會員、已故印度茶業委員會化學家 M・科爾威・班伯（M. Kelway Bamber）於 1893 年出版的著作《茶的化學與農耕教科書》；領有印度帝國低級爵士勳章、醫學士、法學博士、林奈學會會員、前任加爾各答大學植物學教授、印度博物館工業部門主管、印度政府經濟產品申報人喬治・瓦特（George Watt）爵士在 1908 年出版的《印度的經濟產物》；科學部、皇家化學研究所研究員、林奈學會會員、前任印度茶業委員會科學技術官員，後來出任孟買管轄區農業局長的哈羅德・H・曼恩於 1918 年所寫作的《印度東北部茶葉工業的早期歷史》；爪哇茂物茶葉種植實驗站的植物學家 C・P・科恩・史都華博士於 1919 年所寫作的《茶樹擇種準則。在這些文獻中，可以發現相當多的材料及大量參考文獻。

Chapter 11
茶園在錫蘭的勝利

在咖啡被宣判死刑之前，種茶的實驗就已經開始進行，但不少莊園是靠著金雞納樹的幫助，才從種咖啡過渡到種茶的。

茶在錫蘭農場中取得對咖啡的勝利，是茶產業歷史中最戲劇化的故事之一。在可怕的枯萎病——咖啡駝孢銹菌（Hemileia vastatrix）出現以前，咖啡已經成功地在錫蘭島上種植超過五十年，短短幾年內，咖啡駝孢銹菌就摧毀了一項巔峰時期單一年資本價值達到 1650 萬英鎊（8000 萬美元），而且單一年出口量達 1 億 1000 萬磅的產業。

茶樹的耕種直到那時都僅限於實驗性規模，當大規模枯萎病發生時，茶樹所占據的 200 到 300 英畝，與覆蓋了 275,000 英畝土地的咖啡相比，幾乎可以忽略不計。

如今（1936 年），有 467,000 英畝的土地供茶樹種植之用，咖啡占據的英畝數已經逐漸縮減到近乎全然消失。

西元 1929 年，茶葉的產量達到 2 億 5150 萬磅的空前紀錄。現在屬於茶的土地，比起本屬於咖啡而後消失的土地，多出了 192,000 英畝。

英國人將這個由荷蘭人手中繼承而來，「如此富饒且美好的壯觀島嶼」上，所擁有的龐大資源，開發到極致並安頓下來，其最早著手進行的工作之一，就是在康提（Kandyan）鄉間的森林處女地中，開創一個令人震驚的咖啡事業。

錫蘭在西元 1796 年就已經知曉咖啡的存在達將近百年之久，而且當地人對咖啡如此偏愛，以至於在看待英國人以科學化方式種植咖啡一事上，帶著某種程度的親切友好，這種態度從未在茶繼承了荒廢的咖啡莊園時表露過。

小型咖啡園在農民之間相當常見。西元 1830 年到 1845 年間，像是五百萬銀幣這樣的金額會被投資在錫蘭的咖啡莊園上，這是「咖啡狂熱」的時期。儘管僧伽羅（Sinhalese）村民在初始叢林清理階段後，沒有繼續協助耕種的意向，但也不反對從南印度引進願意勞作的坦米爾（Tamil）勞工。後來茶所獲得的成功，大多要歸功於這項勞工因素。

茶樹耕種的早期嘗試

約翰・克里斯蒂安・沃爾夫（Johann Christian Wolf）在西元 1782 年寫下的報告中說，「此地（錫蘭）並未找到茶樹，或其他種類的上品芳香植物。當地曾經進行過培植這些植物的試驗，但並未成功。」（《人生與冒險》，約翰・克里斯蒂安・沃爾夫著，西元 1807 年於倫敦出版。）他指的是荷蘭人試圖在島上種植中國茶樹的反覆嘗試。

詹姆斯・愛默生・騰能特（James FJmerson Tennent）也曾提及這些荷蘭人失敗的嘗試。（《錫蘭島自然、歷史與地形學記述》，詹姆斯・愛默生・騰能特爵士著，西元 1860 年於倫敦出版，共二卷。）

西元 1802 年七月二十五日的《倫敦觀察家報》提到：「最近由一位頗負盛

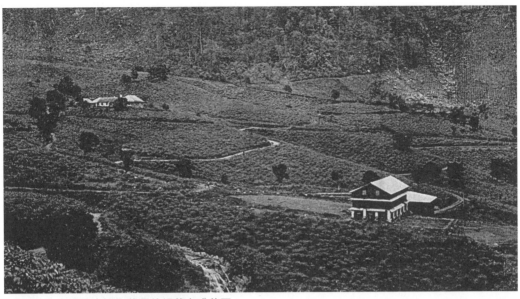

1970 年代一座後來改為茶園的錫蘭咖啡莊園
這是在轉型期間,從頂普拉的博加哈瓦特(Bogahawatte)眺望的景色,高度為海拔四千三百英尺
(約一千三百公尺)。

名的自然學家,進行了一項在錫蘭島上種植茶樹的嘗試,儘管地球這個區域所有的樹木、植物和花朵似乎都集中在那裡了,實驗還是完全失敗。」

　　詹姆斯‧科迪納(James Cordiner)在西元 1805 年時說,在亭可馬里(Trincomalee)附近有野生茶樹生長,而士兵將葉片先乾燥後再滾煮,對這種汁液的喜愛更甚於咖啡。(《錫蘭記

助理負責人的小屋,西元 1878 年

述》,詹姆斯‧科迪納著,西元 1807 年於倫敦出版。)但這並不是野生茶,而是一種肉桂樹,羅伯特‧珀西瓦里(Robert Percival)上尉也把它和真正的茶弄混淆了。(《錫蘭島記述》,羅伯特‧珀西瓦里著,西元 1803 年於倫敦出版。)

　　西元 1813 年,安東尼‧貝爾托拉奇(Anthony Bertolacci)反駁當時流行的一篇認為錫蘭森林中有野生茶樹生長的報導(《錫蘭農業、商業,及經濟利益綜觀》,安東尼‧貝爾托拉奇著,西元 1817 年於倫敦出版),然而,三十年後,約翰‧懷特徹奇‧班奈特(John Whitchurch Bennett)在著作《錫蘭與其發展潛力》中,鄭重地刊登了一幅當地一種原生茶樹植株的彩色圖版。他的這個舉動是受到助理外科醫師克勞佛(Crawford)的授權,克勞佛在 1826 年從巴提卡洛阿(Batticaloa)

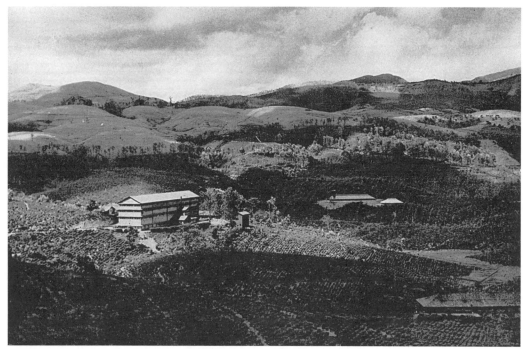

茶樹最早於西元 1841 年被種植在錫蘭的普塞拉瓦（Pussellawa）地區

將樣本寄送給他；然而，班奈特此後未能在瑪哈甘帕圖（Mahagam pattu）再次找到這個品種。（《錫蘭與其發展潛力》，約翰‧懷特徹奇‧班奈特著，西元 1843 年於倫敦出版。）

　　詹姆斯‧愛默生‧騰能特有著更可靠的根據並陳述說，在錫蘭南部，「尖葉番瀉樹」（Cassia auriculata）的葉片，會被當作茶的替代品拿來浸泡，這種植物曾被稱為「馬塔拉茶樹」。《世紀辭典》中，「茶樹」的條目下所列的是錫蘭茶樹，*Eloeodendron glaucum*。亨利‧崔曼（Henry Trimen）博士在著作《錫蘭植物群指南》（西元 1893 年於倫敦出版）中對此也有所描述。*Eloeodendron glaucum* 是一種從沿海地區到頂普拉（Dimbula）都很常見的小型樹種，葉片通常是細密的鋸齒狀。這種植物被海‧麥克道爾（Hay MacDowall）將軍當作「錫蘭茶樹」送往加爾各答的皇家植物園，「錫蘭茶樹」是羅森堡（Roxburgh）採用的名稱。

從咖啡轉變到茶的過渡

　　此時，部分咖啡農如此貧困，導致他們無力購買種子。許多人在每個月三十到四十盧比的微薄收入上掙扎，因此，從咖啡的衰退中重獲生機，是殖民地歷史中最值得注意且出眾的成就。那些被咖啡毀掉的家族，重返錫蘭並脫下外衣，帶著堅定的決心從頭來過，成為英國殖民者的榜樣。一開始，他們試種

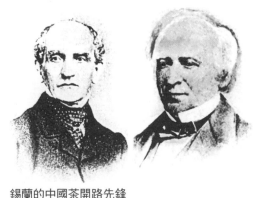

錫蘭的中國茶開路先鋒
左：墨利斯・B・沃爾姆斯。
右：加百列・B・沃爾姆斯。

金雞納樹（註：其樹皮和根皮是提取奎寧和奎尼丁的原料），結果相當不錯，直到價格跌到看不到底的地步，就如同其他藥物會發生的情況。他們將金雞納樹的種子保留下來，種植在咖啡當中，這個方法幫忙擊退了不幸的日子。當時奎寧的價格是每盎司 11½ 盧比，但因生產過剩，很快就讓價格削減到每盎司 75 分，而最後用來萃取奎寧的樹皮根本不值得從樹上剝下來。隨後，他們買進茶樹種子，並將之種植在咖啡樹的行列中。錫蘭種植者在那些危難時期所展現的應變能力、膽量、克己，還有十足的勤勉，贏得了無數的敬佩。

　　在咖啡被宣判死刑之前，種茶的實驗就已經開始進行，儘管如此，不少莊園是靠著金雞納樹的幫助，才從種咖啡過渡到種茶的。

一項偉大事業的萌芽

　　西元 1839 年即將結束時，位於佩拉

德尼亞（Peradeniya）的植物園，收到了第一批從阿薩姆邦原生植物取得的茶樹種子；那些植物最近才被發現，並被納薩尼爾・瓦立池博士種在加爾各答植物園內。緊接著在 1840 年年初，又收到兩百零五棵植物。

　　1840 年到 1842 年間，這些植物有一部分被種植在首席大法官安東尼・奧里潘（Anthony Oliphant）位於努沃勒埃利耶區（Nuwara Eliya）皇后小屋（Queens Cottage）附近的土地上，還有一些種在艾塞克斯小屋（Essex Cottage），也就是內斯比（Naseby）茶園附近。

　　在此同時，西元 1841 年從中國之旅歸來的墨利斯・B・沃爾姆斯（Maurice B. Worms）帶回一些中國茶樹的扦插枝

盧勒康德拉（Loolecondera）的原始阿薩姆茶園的特寫全貌

位於興都加拉（Hindugalla），錫蘭最古老的經理人小屋，於西元 1851 年建造。

條，種植在普塞拉瓦（Pussellawa）地區的羅斯柴爾德咖啡莊園裡。

後來，加百列·B·沃爾姆斯（Gabriel B. Worms）與墨利斯·B·沃爾姆斯這對德國籍兄弟，還有他們的倫敦羅斯柴爾德（Rothschilds）家族表親，在索伽瑪（Sogamma）及所擁有的其他莊園中種植茶樹，同時在孔德加拉（Condegalla）的一大片土地，當地現在是蘭博達（Ramboda）地區拉布克蘭（Labookelle）集團的一部分，種下了中國茶樹的種子。

在羅斯柴爾德莊園工作的一位中國人，協助製作出一些每磅生產成本高達 1 基尼（guinea）的茶葉。隨後，錫蘭公司（後來為東方農產品暨莊園公司）從孟加拉引進熟練的工人，同時有位詹金斯（Jenkins）先生在一位退休的迪布魯加爾（Dibrugarh，即阿薩姆）種植者的指導下，在位於孔德加拉和荷普（Hope.）的臨時工坊中，以手工製作茶葉。

蜂擁進入茶產業的熱潮

咖啡駝孢銹菌對咖啡植株毀滅性的打擊，開始於西元 1869 年，並在 1877 年到 1878 年到達頂點，但第一批一千英畝舊咖啡農地改為種植茶樹的時間，是在西元 1875 年。緊接著而來的「蜂擁進入茶產業熱潮」，可以從以下的數字看出來：

年份	合計種植英畝數
1875	1,080
1895	305,000
1915	402,000
1925	418,000
1930	467,000

植物園主管在西元 1866 年到 1867 年的報告中提到，一份由中國（武夷茶）雜交而來的錫蘭茶葉樣品，在倫敦贏得好評，而喬治·亨利·肯德里克·思韋茨（George Henry Kendrick Thwaites）博

士已經花費數年的時間，持續引導政府和大眾對於種植這種耐寒植物的注意。1868 年已有 270 棵高約 60 公分的阿薩姆雜交種植株，在哈加拉（Hakgala）茶園中繁衍良好，而且兩年過後開始銷售種子。當時普遍的想法是認為，阿薩姆變種在高於咖啡生長的極限海拔高度之處，會生長得最好。

西元 1872 年，思韋茨博士認為，更為高聳的山脈側邊應該被繁茂生長的茶樹農場所覆蓋，而到了 1875 年，錫蘭的茶葉耕種已經能在商業上獲利。

詹姆斯・泰勒（James Taylor）於西元 1871 年到 1872 年間在康提販賣第一批盧勒康德拉（Loolecondera，阿薩姆雜交種）茶葉。接下來一年，重 23 磅、價值 58 盧比（約 19 美元）的茶葉被送往倫敦。在 1873 年和 1874 年，阿薩姆雜交種和中國品種的植株，從佩拉德尼亞和哈加拉茶園傳播開來。之後，從加爾各答進口大量的阿薩姆茶樹種子，成為主要補給手段。後來，為了防止水泡病病原 *Exobasidium vexans* 被引進，法律禁止了這個作法，同時所有用來種植的種子都來自島上的當地茶園。

Chapter 12
茶園在亞洲的擴張

　　他們很快就發現臺灣島上出產的茶葉，尤其是用來製作烏龍茶的茶葉，有著獨一無二的品質和風味。

臺灣

　　與中國和日本相比，臺灣的茶產業發展屬於相對近代的事。儘管當地的茶樹種植從十九世紀初期才開始，但有些人相信，茶樹對這個島來說是當地原生的；這個信念是基於發現生長在島嶼中部及南部、海拔約 760 公尺處的野生茶樹植株而來。

　　十七世紀末，中國人驅逐了早期荷蘭殖民者並占領大部分島嶼，移居到臺灣，同時從附近的中國福建獲得第一批的茶葉補給。大約在西元 1810 年，來自廈門的中國商人引進了茶樹的種植。他

們很快就發現島上出產的茶葉，尤其是用來製作烏龍茶的茶葉，有著獨一無二的品質和風味。然而，直到 1868 年，茶才開始進行商業規模的種植。臺灣生產的茶葉主要有三種：眾所周知的半發酵烏龍茶、新的發酵度 75% 的烏龍茶，以及帶有花香味的包種茶。

　　西元 1868 年，中國茶葉加工專家從廈門被帶來臺灣，展開了烏龍茶的集約生產。從那時開始，不同種類茶葉的產量逐漸增加，直到如今（原文書於 1936 年出版）大約有 112,000 英畝土地用來栽種茶樹，而年度總輸出量接近 2400 萬磅。

　　臺灣包種茶的生產是在西元 1881

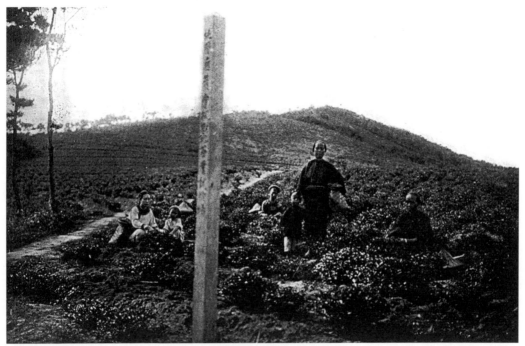

中國統治時期早期，臺灣的茶樹種植，大約在西元 1895 年

年，由一位來自福建、名叫吳福老的中國茶葉商人開始的，起因是他發現在中國生產包種茶是無利可圖的。

臺灣在三十多年前開始生產紅茶。三井物產公司是紅茶加工的先驅，但產量規模無足輕重。由於日本對印度和錫蘭茶的需求增加，日本政府為了國內的消費需求而鼓勵紅茶的生產。臺灣紅茶的樣品在西元 1928 年被送往倫敦、紐約以及其他市場。1929 年，三井物產生產了大約一萬盒茶葉供外銷之用，主要銷往倫敦市場，同時也出口到美國、澳洲、日本，此後每年的產量日益增加。

綠茶加工的進步則是在大約二十年前，由苗栗農會傳授給在臺灣的中國人，他們是為了當地的使用而製作綠茶。目前綠茶只以小規模生產，供島內使用。

西元 1923 年，三井物產公司建造了第一間加工製造新款發酵度 75% 的臺灣烏龍茶的工廠，同時將第一批樣品送往美國，在當地獲得好評。到了 1928 年底，該公司有四間全新且設備現代化的工廠，專供生產這種茶葉之用，同時另一間工廠，也即將完工。

由於日本在西元 1895 年甲午戰爭結束後，從中國手中取得臺灣，茶葉生產在日本政府的密切關注下，取得鉅額的利潤。1902 年，一間配備機械的工廠在安培金（Anpeichin，音譯）設立。1910 年，一家生產紅茶的公司獲得補助，並獲得使用安培金工廠的同意。1918 年，政府制定計畫，積極鼓勵茶產業的發展，並藉由核發貸款給符合政府計畫方向的工廠，以供購買製茶機械，對茶產業進行補助。這項措施的後續於 1923 年公布，是為了管理茶產業及建立所有外銷茶葉監察機制而制定的規則。

由茶葉工廠業主組成的聯合茶葉銷售市場，在西元 1923 年政府的補助和控制下成立。政府提供給生產者與聯合茶葉銷售市場合作的各式各樣誘因，其中之一是由新竹州政府農業協會在平鎮設立的茶葉運輸處。這個運輸處免費為生產者提供運輸和融資工具。

法屬印度支那

在法屬印度支那（即中南半島），茶樹已經被當地的培植者種植了許多個世紀，正因為如此，導致連茶產業大約開始的時間都無法估算。

兩個世紀之前，茶產業曾是一項重要的活動，隨著時間的推移逐漸變得無足輕重，直到法國人自西元 1900 年起使其重新恢復生機。

暹羅

和緬甸一樣，暹羅（現今的泰國）的土著部落，還有與暹羅接壤的中國雲南省境內的原住民，被植物學家認為是最早採集並使用生長在當地丘陵上的 miang（即野生茶樹葉片）的人。他們一直用野生茶樹葉片，製作出小卷形狀的蒸熟發酵茶用來咀嚼。更早以前，他們會滾煮生茶葉，製作出具藥效的飲品。

緬甸

有史以來，生長在緬甸的茶樹主要都被用來當作植物性調味品，到目前為止有極高的比例也是以這種方式食用。

近年來，緬甸出現了以現代耕種和加工方法，在當地建設商業性茶葉生產的運動。

西元 1919 年，東吁縣（Toungoo）開設了一座茶園，並且在 1921 年開始種植茶樹。

英屬馬來亞

西元 1914 年三月，當時是助理農業化學家的 M・巴羅克利夫（M. Barrowcliff），造訪海拔約 1000 公尺的勞勿丹（Lubok），並探索了巴登威利（Bertam）的部分區域。

他採集了一些土壤樣品，並得出結論認為，比起印度東北部最適宜茶樹的土壤而言，勞勿丹的土壤在每方面都高出優良茶土的標準，顯然高品質茶樹可以在此地生長。

由另一位化學家進行的進一步分析，支持巴羅克利夫的論點，但直到西元 1925 年才有人費心檢驗土壤分析的真實性。

該年獲得一小批托運送達的三種阿薩姆茶樹變種，同時每種變種的兩百顆種子被帶到金馬崙（Cameron）高原，種植在丹那拉打（Tanah Rata）低窪田地的特製育苗床中。

這批種子萌芽的情況很好，在 1926 年一月培育了 437 棵幼苗並移栽到地裡。這些幼苗種植在海拔約 1400 公尺之處，而用於種植的變種是 Betjan、Dhonjan、Rajghur 三種。

一年後，植株成長到大約 1.2 公尺高，延展範圍超過約 60 公分。

西元 1927 年四月對這些植株進行採摘前的修剪，並於七月展開採摘作業。直到 1928 年七月結束的為期十二個月的第一年收成期間，收獲的乾燥茶葉總重量合計達 78 磅。若實驗用地範圍為 ⅙ 英畝，這等同於每英畝收獲 470 磅加工好的茶葉。

更大規模的實驗在低窪地區的實驗站進行，其中之一是沙登（Serdang）實驗站，在西元 1924 年將阿薩姆變種茶樹栽種於 5 英畝的園地裡，並於 1928 年開始定期採摘，但當時採用的加工方法相當原始。

最高級的現代化茶葉工廠在西元 1933 年建立，同時種植區域也增加了。

在西元 1924 年和 1925 年間，位於馬來屬邦吉打州莪侖（Gurun）的比吉亞（Bigia）莊園被開闢為茶園，種植面積大約有 300 英畝。吉打（Kedah）是馬來半島最北端的州之一，地勢多丘陵，氣候與錫蘭非常類似，而且該處隨時都有充足的廉價勞動力。

在新街場（Sungei Besi）礦區一處大約 360 英畝的中國移居地中，中國小農將中國茶樹移植到 140 英畝的田裡，這些茶葉被加工販售給在錫礦中工作的中國人。

伊朗（波斯）

　　茶樹種植在西元 1900 年由一位名為卡舍夫－薩爾塔內（Kashef-es-Saltaneh）的波斯王子引進波斯，他從印度帶進茶樹種子，還有一位曾在印度及中國學過茶葉這一行的波斯人，教導鄉村居民種植並加工。現在有少量的茶種植在位於伊朗高原邊緣、裡海以南的吉蘭省（Gilan）境內。

| Part 2 |

品味茶之美

茶，能消磨我們的憂愁，
清醒的理智與歡快確實能夠調和：
我們要為此福分感謝這種瓊漿玉液。
在我們更為歡樂成長的同時更加睿智。
茶，來自天堂的樂事，大自然最為真實的財寶，
那令人愉悅的藥劑，健康的確切保證：
政治家的顧問、聖母瑪利亞的愛，
繆思女神的瓊漿玉液，也是天神宙斯的飲品。

Chapter 13
茶與藝術

在孔蒂（Conti）親王的宮殿舉行的下午茶宴會，十八世紀

這一幅由米歇米‧巴泰勒爾‧奧利維爾（Michel Barthélemy Olivier）在巴黎羅浮宮繪製的歷史畫作，顯示客人們正聆聽小莫札特的演奏。

喝茶對許多國家的藝術家和雕刻家來說，一直是靈感的來源。

喝茶對許多國家的藝術家和雕刻家來說，一直是靈感的來源，同樣地，西方對時髦的茶桌，還有東方對儀式用茶的需求，影響了陶藝家和銀匠，讓他們從完全實用開始的基礎上，達到了最高成就。

雖然葡萄牙人在十六世紀時，從遠東帶來了絲綢、陶瓷和香料，但一直到十七世紀初，茶才被荷蘭人帶到歐洲，同時，伴隨著茶葉一同到來的，還有精緻的中國茶壺、優美精細的茶杯，以及裝飾精美、用來盛裝茶葉的罐子。受到進口中國器具高昂價格的吸引，歐洲的陶工和銀匠開始仿製這些器物，以滿足人們對於最高藝術成就之藝術性餐桌用具快速增長的需求。

東方圖像藝術

早期以茶為主題的中國畫作出乎意料的稀少，不過，明代（西元 1368～1644 年）的藝術家仇英，有一幅〈為帝煮茶圖〉收藏於大英博物館。畫中顯示一座城牆高聳之宮殿的花園，可能是在國都南京。該畫作繪於一長卷深色絲綢上，隨著捲軸的開展，顯露出皇家宮殿的花園及坐在高起的座位上的帝王。（註：仇英畫作中與茶有關的有〈玉洞仙源圖〉、〈煮茶論畫圖〉、〈松亭試泉圖〉，以及〈趙孟頫寫經換茶圖卷〉，根據後幾句對畫作場景的描述，可能是〈趙孟頫寫經換茶圖〉，但此畫現藏於美國克利夫蘭博物館。）

保存得最好的早期中國茶畫，屬於十八世紀的作品，描述的是種植和加工的場景。它們描述茶葉的製作過程中，從播下種子，到最終茶葉包裝進箱子裡，並販賣給茶商的每一個步驟。

日本的圖像藝術大部分源自於中國，不過在主題的處理上發展出極大的獨創性。日本圖像藝術與中國藝術最為相似的地方，在於高貴樸素類型的宗教繪畫，這是佛教來到日本後，沿著某種

冥想中的達摩
這幅畫作的構思來自雪舟（1420-1506），畫中顯示這位聖人九年面壁的情境。此畫是日本國寶之一。

上茶，三木翠山繪製

新興路線發展之特殊時期的產物。其中一個例子是高山寺珍寶之一，聖人明惠上人的畫作。該畫作被保存於京都的市立博物館中，描繪了在宇治種下第一棵茶樹的明惠上人，於松樹林中靜坐冥想，而松樹是長生不老的象徵。

作者曾在訪問日本時，由日本茶業中央會者展示了一幅罕見且價值連城的〈書畫卷軸〉，其中描繪的是自西元1623年到十八世紀的歷史性「御茶壺道中」，每年為君主從宇治運送茶葉到東京的年度盛會，相關場景共十二幅。

日本的藝術家為未來的世代保留了許多呈現茶葉加工過程的場景。

現存於大英博物館，由十九世紀藝術家 Uwa-bayashi 先生繪製的一系列未裝裱著色畫，內容是「茶葉製作工序」，以墨水繪製在絲綢上並著色。茶葉製作的每個步驟都以圖畫說明，而且還有最後的呈獻儀式。

最受歡迎的描繪奇想主題是達摩，他的傳說與茶樹植株神奇的起源有關，而他的形象曾被眾多藝術家製作。

取材自自然的動機占據了優勢地位，如十八世紀藝術家西川祐信所畫的〈菊與茶〉，畫中描繪了一名日本紳士凝視著一處菊花花床，畫面中心是一群女性；畫面背景的遊廊，繪有正在沸騰、以炭火加熱的茶釜，以及裝在上漆的手提箱內的其他茶具。

西方圖像藝術

最早以茶為主題的歐洲圖畫是現在很少見的鋼板雕刻，大多被用於印刷，以圖像說明對茶樹這種中國植物的早期記述。其中一份於西元1665年在阿姆斯特丹印刷的圖像，顯示一座中國茶園以及從茶樹灌木採摘茶葉的方法。（見76頁）前景中的兩株茶樹被大幅地放大，以便顯示茶樹灌木與其葉片的植物學結構。以一種其他部分比例正確的視角，放大一株或更多植物的想法，似乎曾受到早期歐洲雕刻家的歡迎，這個時期現存的已出版茶樹植株圖片，都表現出這個特徵。

在接下來的一個世紀裡，茶在北歐與美洲成為一種時尚的飲料，因此，類型藝術家經常繪製在新環境中喝茶的情景。倫敦知名十八世紀諷刺藝術家威廉‧

〈菊與茶〉，西川祐信繪製的十八世紀畫作

賀加斯（1697-1764）居住在著名的沃克斯豪爾茶飲花園附近，並為其中的房間繪製了許多畫作。那些作品沒有一幅是以茶為主題，但賀加斯先畫後雕刻的其他三幅作品，則顯示了喝茶情境與當時所使用的小巧茶杯。

才華洋溢的法國藝術家尚·巴蒂斯特·西梅翁·夏丹（Jean Baptiste Chardin, 1699-1779），在威廉·賀加斯嶄露頭角而成名的時期，也繪製了他的〈泡茶的女士〉畫作，這幅作品現在收藏於格拉斯哥的亨特博物館（Hunterian Museum）藝術典藏中。

有兩幅精細地描寫十八世紀飲茶者的線雕畫範例，其中之一是〈咖啡與茶〉，為西元 1720 年到 1750 年間，在德國奧格斯堡（Augsburg）出版的馬丁·恩格爾布雷希特（Martin Engelbrecht）的《具象化內容系列典藏》中，一幅在方形框中的橢圓形藏書票；另一幅則是同樣來自奧格斯堡，由 R·布里歇爾（R·Brichel）於 1784 年，仿照約瑟夫·弗蘭茲·高茲（Joseph Franz Göz, 1754-1815）的一幅畫作雕刻的〈Le Phlegmatique〉，主角是一位約翰遜流派（Johnsonian）的飲茶者，他的手上拿著黏土製的菸斗，身旁還有茶壺與杯子，全神貫注的表情表示他的想像力正在釋放且神遊天外。

羅浮宮內，歐利維耶（Olivier）的畫作〈在殿堂高貴沙龍中舉行的下午茶宴會，孔蒂親王宮廷成員正聆聽小莫札特的演奏〉，表現路易十五時代一場優雅高貴的正式飲茶時間。聚集的客人在聆聽這位七歲德國音樂神童的大鍵琴獨奏會時，圍坐在桌邊喝茶。

愛爾蘭人像畫家納森尼爾·霍恩（Nathaniel Hone, 1730-1784）留下一幅

西元 1771 年的一名飲茶者
翻攝自一幅 J·格林伍德（J. Greenwood）仿照納森尼爾·霍恩所做之美柔汀版畫。

1804）所繪製，讓人愉快地窺見一家人在這個著名的休閒花園享用戶外飲茶的場景。

　　倫敦藝術家愛德華·愛德華茲（Edward Edwards, 1738-1806），繪製了一幅一對夫妻正要在牛津街萬神殿的一個包廂內喝茶的畫作。這幅繪製於西元 1792 年的油畫顯示，一位濃妝艷抹的風騷女子正要從一位打扮得同樣華麗的時髦男子手中，接過一個小巧的杯子和茶碟。前景中，一個放在空桌子上的茶托盤，突顯出那個時代的茶點供應，同時，另一位在後方的女性人物似乎在向這位女士耳邊低語著自己的建議。房舍後面的包廂裡可看見其他喝茶的人。

　　收藏於維多利亞與亞伯特博物館，由威廉·雷德莫爾·比格（William Redmore Bigg, R. A., 1755-1828）所繪製

西元 1771 年之飲茶者的迷人畫作，這是他為女兒所畫的肖像。

　　這位年輕的飲茶愛好者穿著閃著微光的錦緞，肩上圍著雪白的蕾絲披肩，而另一條白色蕾絲圍巾則時髦地纏繞在她的頭上，她的右手拿著茶碟，其上有冒著熱氣、裝在無柄「碟」內的茶，她正優雅地以左手拿著最小號銀匙攪拌茶水。

　　〈巴格尼格湧泉的茶話會〉是由喬治·莫蘭（George Morland, 1764-

〈巴格尼格湧泉的茶話會〉
翻攝自一幅仿照喬治·莫蘭畫作的印刷品。

倫敦萬神殿的飲茶時光，倫敦，西元 1792 年
翻攝自一幅亨弗瑞（Humphrey）仿愛德華茲
的美柔汀版畫。

瑪麗・卡薩特繪製的〈一杯茶〉

的油畫〈村舍內一景〉，其上有他的簽名並可追溯至西元 1793 年，畫中描繪了一名中年農婦坐在一個巨大的開放式火爐前，手邊有一個小茶几，還有一個鐵製的茶壺在壁爐吊架上鳴響。

〈茶桌上的樂事〉這幅畫是由著名的蘇格蘭畫家丹尼爾・威爾基（Daniel Wilkie, 1805-1841）爵士所繪製，描寫十九世紀初、早於狄更斯時代之前，一個正在喝茶的英國家庭的安寧舒適。開放式火爐前放著一張體積龐大的圓桌，桌上鋪著雪白的桌布，還放置了喝茶用具，而在這個寓所裡聚集的兩名男性與兩名女性人物，都帶著非常滿意的表情正在喝茶。一隻條紋虎斑貓心滿意足地躺在火爐前的小地毯上，為整幅畫作增添了決定性的家庭氣息。

載著第一批新收穫季節的茶葉，從福州和其他中國港口航向倫敦和紐約的快速中國飛剪船著名競賽，為當時和現代航海畫作的畫家提供了無數油畫創作的靈感。

走訪紐約大都會藝術博物館的遊客，對懸掛在其中的兩幅茶畫都非常熟悉。它們是由瑪麗・卡薩特（Mary Cassatt）繪製的〈一杯茶〉，以及由威廉・帕克斯頓（William M. Paxton）繪製的〈茶葉〉。安特衛普（Antwerp）的皇家藝術博物館中，有一些畫作中顯示了成群結隊的飲茶者，包括了奧萊夫（Oleffe）的〈春日〉、恩索（Ensor）的〈奧斯坦德的午後〉、米勒（Miller）的〈人物與飲茶服務〉、波特列耶（Portielje）的〈茶唱〉。

內部有茶館（chai-naya）的人民宮殿（Peoples Palaces），取代了戰前俄羅斯的伏特加酒館，為藝術家阿列克謝・

繪製在巴爾的摩法院大樓刑事庭走廊牆壁上的壁畫〈佩姬・史都華號的焚毀〉
這三組由查爾斯・亞德利・特納（Charles Yardley Turner）繪製的壁畫，描述了西元 1774 年十月
十九日，這艘運茶船在安納波利斯被其所有人安東尼・史都華焚毀的場景。

科克爾（A. Kokel）提供了畫作〈Chai-
naya〉的靈感，這幅畫現在懸掛在列寧
格勒藝術學院中。

與茶相關的雕刻品

　　陸羽被中國茶商尊為茶葉商業奠基
者，而為了向他致敬，亞州茶葉同業公
會的大廳豎立了一座陸羽的等身雕像，
並且刻上了陸羽之名及其稱號「先師」，
保存在一個大型玻璃展示櫃中。

　　中國茶葉焙燒廠內經常可見陸羽的
小雕像，據說它們會帶來好運。對於將
茶葉加工的每個步驟都視為儀式的中國
製茶人來說，陸羽是他們的守護聖人，
因而將他的雕像放置在茶葉焙燒爐之間。

　　榮西禪師是京都建仁寺的開山祖師
及日本茶葉工業之父，在建仁寺中有一
尊他的木質雕像，雕工精細琢。

　　在日本傳說中，佛教老祖達摩被認
為與茶樹植株
不可思議的起源
有關，經常以各
種各樣的形象出
現，從大型雕像
到兒童的玩具都
有。其中一些有
著嚴肅的目的，
並帶著崇高的表
情，然而其他的
品項則有不同名

達摩的塑像
由沃拉斯頓・法蘭克斯（Wollaston Franks）
爵士贈與倫敦大英博物館。

這尊象牙雕像將達摩塑
造成喜神

稱，並依照傳奇的情節給予幽默的處理。達摩的嚴肅風格形象，通常是有著短短黑色絡腮鬍、膚色黝黑的印度人，或者是圓胖無鬚的東方人。根據傳說，他的形象經常被描繪成踏在蘆葦上橫渡長江，或是僅憑藉著粟稈、竹枝或蘆葦站立在浪頭上。

日本茶葉貿易元老兼日本茶業中央會前主席大谷嘉平，有兩座令人印象深刻的雕像，一座在靜岡，另一座則是在橫濱，都是在他在世時豎立的。

音樂和舞蹈中的茶

茶沒有像咖啡那樣，為音樂家提供相同的靈感，這是一件很奇怪的事實。茶從未讓任何偉大作曲家，為其寫下像巴哈為咖啡所作的，讚頌其吸引力的清唱劇；沒有像梅爾哈特（Meilhat）和狄菲斯（Defies）在巴黎創作的喜歌劇，也沒有像那些在布列塔尼和其他法國省份可以聽到的，旋律輕快、讚美咖啡的香頌歌謠。

與茶相關的最佳音樂作品，以東方的採茶人歌謠為代表，而在西方則是一些禁酒讚美詩和各種各樣的民謠，比較滑稽，而且與其說與茶這種飲料相關，不如說與社會運動更有關聯。

一開始，茶似乎是以中國和日本茶葉產區從遠古時代流傳下來的採茶人歌謠的形式，進入音樂的領域。其作用在使採茶人（通常是女子和女孩）能保持最佳精神，並且激勵她們的行動。

在作者訪問日本的一次公共招待會上，三重縣津市的學童演唱了一首典型的採茶人之歌：

茶摘

夏も近づく八十八夜
（夏日的預兆，第八十八夜已經到來）
野にも山にも若葉が茂る
（嫩葉在丘陵和田間處處茂盛生長）
あれに見えるは
（在那兒我看見一群女孩）
茶摘じゃないか
（她們不就正在採茶嗎？）
茜襷（あかねだすき）に菅（すげ）の笠
（頭上戴著莎草編成的帽子，而且背上綁著交叉的紅布）
日和つづきの今日此の頃を、
（在已經持續多日的美好天氣中）
心のどかに摘みつつ歌ふ
（一邊採摘茶葉，一邊在心裡歌唱）
摘めよ　摘め摘め
（摘呀摘，摘呀摘）
摘まねばならぬ
（盡情地摘）
摘まにや日本の茶にならぬ
（不摘的話，就沒有日本茶了）

日本也將採茶過程改編為由藝妓演出的優雅舞蹈劇本。

作者曾經在訪問靜岡時，看過這場演出，書中215頁的插圖即為舞蹈表演的其中一幕。

儘管十分罕見，但西方世界中最早

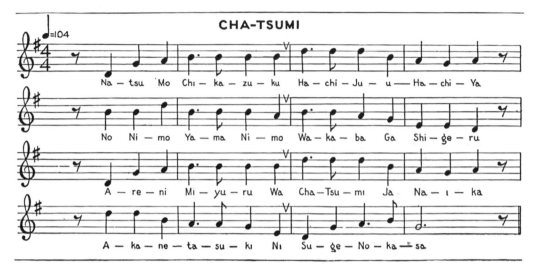

〈茶摘〉的歌譜

開始喝茶的英國人，偶爾會有對茶的歌頌。十九世紀時期的禁酒運動期間便產生了幾首這樣的歌曲，而且會在「茶聚會」的場合中，以極大的熱情演唱。

流行的一首歌曲開頭是：

我要的一杯

讓其他人歌頌讚美酒，
讓其他人將其歡愉視為天賜。
它稍縱即逝的極樂永遠不會是我的，
我要的是一杯茶！

另一首有許多節的詩開頭如下：

一杯茶

當消失的靈魂交織。
而社會一致認同，
如此的友誼以何物為象徵？
一杯茶，一杯茶。（《茶與飲茶》，亞瑟·里德〔Arthur Reade〕著，西元 1884 年於倫敦出版。）

〈在涼亭中喝茶〉是一首喜劇性歌曲的歌名，以歡樂的小節開始，這首歌曲是由 J·比勒（J·Beuler）作曲，A·C·懷特科姆（A. C. Whitcomb）編曲，而且在西元 1840 年左右「伴隨著熱烈的掌聲由費茲威廉（Fitzwilliam）先生演唱」。

在那個時代，查爾斯·狄更斯（Charles Dickens）正創作出一些最好的作品，而為狄更斯部分作品繪製插畫的著名諷刺漫畫家喬治·克魯克香克（George Cruikshank），為〈在涼亭中喝茶〉繪製了幽默的封面設計。

歌曲描述住在城外的人們帶著喜悅，邀請毫無戒心的都市朋友，來看看他們蟲害叢生的步道和涼亭，然後讓這些朋友坐在毛毛蟲和青蛙中間「在涼亭裡喝茶」。

〈茶的詩歌與散文〉（Poëzie en Proza in de Thee），是以荷蘭文寫成、伴隨著鋼琴伴奏，並以一首歌曲做為結束的朗讀。

於靜岡國宴上演出的日本茶舞其中一幕

　　這是由著名的荷蘭歌手 J・路易斯・皮蘇斯（J. Louis Pisuisse）及馬克斯・布洛克祖爾（Max Blokzul）於西元 1918 年，在荷屬印度群島巡迴時譜寫並演出。作者要為以下不拘泥於字面意思的散文翻譯，感謝前任爪哇茂物農業主管，Ch・伯納德（Ch. Bernard）博士。

朗誦

　　在帕潘達揚火山的山麓上，當深灰色的雨雲親吻擁抱著綠色的山壁，如同愛人交頸依偎時，莎琳娜（Sarina）正在採茶。

　　她細瘦的手指停駐在蒼綠色的樹叢間，彎曲、直起、伸長，一遍又一遍。鮮亮的藍色外衣更突顯出她那棕色的頸子，而少女胸膛的曲線羞怯地透過柔軟輕薄的棉布顯露。

　　她勤奮地從樹叢上摘下那似乎因她手指的觸碰而顫抖的葉片。看她的小手如何優雅地彎下樹枝，就在暴躁地猛然拉扯中，她纖細手腕上的硬幣手鐲叮噹作響，而樹枝也放棄抵抗。

　　當她聽見鈴聲叮噹，便舒展身軀，從整齊的成排茶樹間探出頭，並且用深紅色的棉披巾遮陽，目不轉睛地看著強壯的異他人多羅克・阿西（Doeroek

克魯克香克（Cruikshank）繪製的茶歌曲封面設計，西元 1840 年

Assi）所在之處，他在稻田裡舉起鋤頭（patjol）再讓它落下……那買下厚重銅金色手環的多羅克·阿西……

看啊，陽光閃耀在他鐵製的鋤頭上，讓它看起來像一把斧頭；一把純銀的神奇斧頭！

他在稻田裡耕作的多麼俐落！水珠飛濺，讓他的胸膛和肩上發出閃爍亮光……英俊又健壯的多羅克·阿西！在他的懷中休息一定很舒服……

莎琳娜微笑著嘆息。接著，她彎下身更努力地採摘，因為隨著每一把落入籃中的茶葉，她就更接近自己的命運；更接近她幸福快樂的日子……莎琳娜為她的嫁妝採茶。

歌曲

她採的茶，被不敢離開荷蘭且對東方一無所知的大嬸飲用。

不過，這位大嬸享有一種不屬於任何人的幸事，她穿著家常睡衣和捲著捲髮紙，充分地感謝清晨來一杯茶的安寧舒適。等等等等。

一位現代美國作曲家路易斯·艾爾斯·加內特（Louise Ayers Garnett）為女高音的室內樂或音樂會獨唱，作詞並譜寫了一首名為〈茶之歌〉的迷人小品，歌詞中寫道，來自遙遠日本「嬌小的皮膚黝黑的少女」，講述她有多麼高興為懂得欣賞的美國男士提供她最愛的飲料──日本茶。

即使以這樣的表現方式，依舊是個不錯的宣傳，雖然本意並非如此。

中國的陶藝

適用於製作茶具組物品的陶藝藝術，起源於中國，而伴隨著茶的出現，人們也發現了製作飲茶用精美陶瓷器具的原料與工序。

接著，陶藝傳播到了日本，在此地，上釉的粗陶器通常具有極高的價值，成為普遍在茶道儀式中使用的陶器；不過，日本也會製作並欣賞美觀且精巧的瓷製茶具組。

隨後，陶藝來到荷蘭，這是荷蘭船隻將精緻的中國茶用瓷器和第一批茶葉一起帶到歐洲的第一站。

這些茶用瓷器，也在後來成為荷蘭、德國、法國和英國等地工廠生產同類器具的參考樣本。

全世界要感謝中國人發現了「瓷器」或「陶瓷器」這種堅硬、半透明的上釉器物的製作原料與方法。

他們在這個領域的成功，可以追溯到唐代（西元 620 ～ 907 年），它與茶葉加工方法的發明和飲茶風氣的普及，是同時發生的。

其他國家古往今來都曾製作過陶製器物，但中國人的天才在瓷器的精美藝術性中表露無遺，瓷器在形制與色彩上的美幾乎無法匹敵，而且這些形制成為衍生出所有精美陶瓷茶具的源頭。

很少有比明代（西元 1368 ～ 1644年）更古老的已知陶瓷器樣本，不過有一個從江西贛州窯出土的宋代（西元 960 ～ 1280 年）炻器茶碗，在大英博物館展出（註：炻器是介於陶器和瓷器之間的製

宜興茶壺（中國紫砂壺）

品）。這個茶碗有淺黃色的炻器主體，內裡有兔毫形式富麗多彩的釉紋，以及色彩鮮麗的紋飾，外側則是黑色，帶有棕色的龜殼斑點花紋。

中國陶瓷最重要的生產中心是位於南京附近的景德鎮，年代可追溯至從西元 1369 年開始，當時是為了快速生產供皇家機構使用的高級茶具組器具，而在當地設立工廠。

乾隆皇帝（西元 1735～1795 年在位）漫長且富饒繁榮的統治時期，則是中國陶瓷藝術幾個偉大時期中的最後一個，同時景德鎮陶工的技藝也在這個時期達到了顛峰。

日本陶藝

就跟其他國家一樣，日本也曾有自己原始的陶器，不過落後於中國非常多，直到十三世紀發生的兩個事件的結合，才為日本陶藝發展提供了必要的刺激。第一件事是飲茶風氣在日本的普及，而第二件事則是加藤景正（又稱藤四郎），在完整學習中國陶瓷製作法之後返回日本。加藤在瀨戶定居，同時將技藝傳給後代，用於製作瀨戶燒器物上，維持著家族的陶工傳承。

然而，日本陶瓷器並沒有更進一步的進展，一直到西元六世紀末葉，許多韓國陶工跟隨豐臣秀吉的軍隊回到日本，同時千利休也制定了茶道規則，對日本的陶瓷器有著非常深遠的影響。

茶道使用的陶器包括了：盛裝粉末狀茶葉的小罐子、飲用茶水的碗、洗滌用的碗、糕點盤，而且常常還有裝水的容器、香爐、火爐，以及一個用來插放一小枝花的花瓶。

在生產茶道儀式所要使用的陶器方

日本茶道儀式中使用的珍貴茶葉罐
1. 藤四郎製作。 2. 膳所燒。 3. 織部燒。 4. 薩摩・瀨戶（釉藥）。

表現於茶碗中的日本陶藝藝術
1. 薩摩燒（釉藥）。2. 薩摩燒－龜甲（釉藥）。3. 薩摩燒－虎斑。

面，人們恨不得將所有用心都傾注其間。有幾位偉大的茶道大師自己便是陶工，而且有自己的窯，供他們製作現今已是無價之寶的容器。有一類刻意粗製的器物，成品看來粗糙，而且毫無裝飾，但對日本鑑賞家來說卻蘊含著豐富的隱藏之美。珍貴的物件通常價格不菲；不久之前在東京，一個小茶罐（茶道儀式中的茶入），賣出超過 2 萬美元的高價。一個由偉大的陶工仁清所修飾的喝茶用的碗（茶碗），賣出比 2 萬 5 千美元稍高的價格；一個無裝飾的黑色茶碗要價將近 3 萬 3 千美元；而一個著名的例子就是所謂的曜變天目茶碗，它有著光亮的黑色外層釉面，以及奇妙、色彩斑斕、泡泡狀圖案內裡，賣出的價格達 8 萬 1 千美元。

受到最高評價的茶罐是古老的瀨戶炻器製品，外觀近似黑色或相當黑，而且有部分被認為是藤四郎的作品。這些器物若沒有放在原來的絲綢包裹和木盒中，就會被認為是不完整的。

茶道儀式中所使用的茶碗，主體是粗糙、多孔洞的陶土，有著柔和、像奶油一般的釉。釉被用來充當熱的絕緣物質，作用是讓茶在茶碗傳遞給每位賓客啜飲時能保持溫度。釉不會變得燙手，而且還為嘴唇提供了適合的表面。茶碗的顏色從鮭魚的粉紅到深沉濃郁的黑色都有，還有像糖漿一般、顏色和色澤濃度都令人讚嘆的釉。

樂燒陶是一種受到極高評價的茶碗，最早是由一位京都陶工長次郎仿照偉大的茶道大師千利休的設計燒製的。雖然最極端的品味要求茶碗不能有任何裝飾，還是有一些由仁清和其他偉大陶藝大師所製作、評價極高的樣品，讓華

十七世紀的日本茶壺

麗的裝飾成為極簡的一部分。在無裝飾的茶道器物當中，特別貴重的一類被稱為萩燒，產自長門地區的主要城鎮。

第一項具有重要性的器物是十六世紀末或十七世紀初，仿製韓國器物在松本藩製作的，此類器物原型的特色是擁有柔和外觀的珍珠灰色裂紋釉。隨後當地的其他地區也開設陶窯，而且釉的色彩在特徵上變得多樣。對西方鑑賞家來說，這項器物讓人感興趣的地方，主要在於釉面裂紋出色的變化與美感。

接近十七世紀後半葉時，一名京都陶工在加賀藩的大樋定居，由他及後繼者所製作的茶道陶瓷器，具有柔和的塗層，而且形制大幅仿照樂燒的樣式。釉色是濃厚、溫暖、半透明的棕色，模擬棕色中國琥珀的色澤。

最吸引人的上釉效果，或許可在高取燒和膳所燒的製品中找到。最好的高取燒樣本可溯源自十七世紀，並以陶土呈淺灰或鼠灰色的特質聞名，這兩種陶土的質地都十分細緻堅硬。

薩摩藩的陶工由素色和彩色釉面中取得千變萬化的效果，讓那些對薩摩燒唯一的概念是以奶油色裝飾之器物的人感到驚訝，奶油色裝飾器物通常被謬誤地認為是歸屬於薩摩當地。在彩色釉當中，所謂的「瀨戶釉」是最普遍為人所知的。

在將獨特性銘刻在瀨戶窯生產器物上的眾多茶道大師當中，古田織部和志野宗信是最著名的。十六世紀接近尾聲時，尾張藩的鳴海地區建立了一座陶窯，古田織部在此指揮進行六十六個傑出茶葉罐的製作。不久之後，從那座窯生產的器物，都會被賦予這位偉大茶道大師之名「織部」。另一位茶道大師志野則製作出讓鑑賞家給予高度評價的陶器。他的作品是在足利義政將軍的贊助下完成的，並且表現出明顯創新的特性。（〈茶道中的陶瓷器〉，查爾斯·霍爾姆（Charles Holme）著，刊登於《日本協會會刊暨公報》〔Transactions and Proceedings of the Japan Society〕，第八卷，第二部，西元 1908 年至 1909 年於倫敦出版。）

最早在日本製作的瓷器是一位五良大甫吳祥瑞的作品，他在西元 1510 年前往景德鎮，並在那裡學習了五年。

他將景德鎮青花瓷的知識帶到日本，還附帶製作青花瓷的原料，儘管他在後來因瓷石而聞名的有田附近立足，但在他帶回的中國原料用完之前，所能製作的器物十分有限。這類器物十分罕見且價值極高。

一位名為李參平的韓國人，是最早發現日本位於泉山的瓷石礦床的人。他在有田設立一家工廠，並開始製作真正的日本陶瓷器。在西元 1660 年左右，一位名叫酒井田柿右衛門的陶工以最佳的日本品味，發展出精美的琺瑯瓷設計，有田燒器物因此聞名遐邇。柿右衛門琺瑯的色彩有柔和的橘紅、草綠、丁香藍、淺櫻草色、綠松色、金色和釉下藍。

荷蘭人在西元 1641 年獲准於出島建立貿易工廠後，便急切地購買柿右衛門琺瑯瓷器物。那個時期的商品目錄將其稱為 premiere quality coloriee de Japon，並大量在台夫特（Delft）、聖克勞德（St.

Cloud）、梅內西（Mennecy）、堡區（Bow）、切爾西等地複製。

　　然而，有田燒在設計上對當時的荷蘭品味來說，有一點太過精細，因此，伊萬里為了歐洲貿易而發展出更華麗的設計。這種瓷器傾向於粗糙且微帶灰色，而且設計上不對稱且雜亂。無論如何，這種瓷器在歐洲大受歡迎，並且被稱為「老伊萬里」。

　　由於注意到出口貿易的需求，柿右衛門器物和老伊萬里器物都受到中國陶工的仿製，這些中國仿製品大多會騙過一般觀察者，不過，專家能透過製作過程中留下的特定記號，來分辨它們。

歐洲的陶瓷茶具

▶ 錫釉瓷

　　在荷蘭人將第一批中國茶壺和茶杯帶回歐洲後不久，歐洲大陸的陶工便開始以一種上了錫釉，名為「錫釉瓷」的陶器來仿製。第一批以這種方式複製中國茶具而成的器物，是由荷蘭台夫特的一位陶藝大師艾爾布雷特·凱澤（Aelbregt de Keiser）於西元 1650 年所製作出來的。十七世紀的台夫特器物，是有著美麗裝飾的錫釉瓷，荷蘭藝術家成功地在其裝飾方面，捕捉到了中國青花瓷的色彩和魅力。器物的主體是細膩的淺棕黃色陶土，在第一次燒製後浸入白色錫釉中，形成了描繪裝飾的基礎，接著，描繪好的裝飾圖案會覆蓋上一層鉛釉，並進行二次燒製。

　　隨著茶具組的演進，在十七世紀中葉左右，許多法國和德國的錫釉瓷製作者，將注意力轉向模仿中式茶壺和飲茶服務器具的製作上；丹麥、瑞典和挪威的斯堪地那維亞陶工，在接下來的一個世紀也跟著有樣學樣。來自上述不同國家的這些早期歐洲茶壺樣品，都保存在現今的典藏中。

▶ 瓷

　　在西元 1710 年左右，著名的博傑（Bottger）在德國麥森（Meissen）製作出中國與日本之外生產的第一批真瓷茶壺、茶杯等器物，這座工廠一直持續運作到 1863 年，而儘管工廠所在地是麥森，生產出的器物卻通常被稱為「德勒斯登器皿」（Dresden ware）。1761 年，腓特烈大帝從麥森帶來工匠，並且在柏林創辦了皇家瓷器廠（Royal Porcelain Works）。柏林瓷器現存的茶壺樣品，顯示出麥森的影響。

　　荷蘭、丹麥和瑞典在茶具組的製作方面都依循德式風格，而法國人發展

台夫特托盤和茶壺，十八世紀
左－托盤，其上裝飾顯示一群人在花園中喝茶。收藏於海牙的市立博物館。
右－茶壺，紐約大都會博物館。

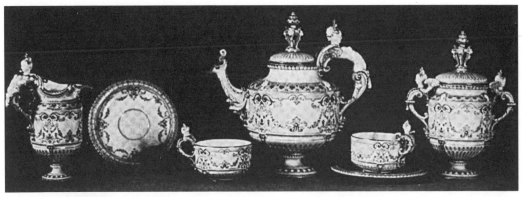

茶具組，色佛爾瓷器，十九世紀

出一種特別的玻璃狀瓷器，具有極高的透明度，這種瓷器的形制大幅模仿伊萬里茶具組。位於文森（Vincennes）的法國瓷器廠是私人企業開始製作上述風格瓷器的數家工廠之一，這家工廠於1756年接受皇室的資助，並遷往色佛爾（Sevres）。

在這項改變之後，這類型瓷器順著同時代的法國藝術路線，發展出絕佳的設計美感和獨創性。色佛爾瓷器以其底色聞名，像是正藍色（gros bleu）、國王藍（bleu du roi）、龐巴度夫人玫瑰紅（rose Pompadour）、豆綠色、蘋果綠。據說，聲名狼藉的龐巴度夫人影響了一些過去能在茶桌上看見、如今已被保存在藝術典藏中之器物的美麗設計，而且，出現在某些器物上的玫瑰色調，是以她的名字命名的。

英國陶瓷茶具

▶ 炻器

最早在英國製作的茶壺是由陶工的先驅者約翰・多萊特（John Dwight），於西元1672年左右在富勒姆（Fulham，現在是倫敦的一部分）所生產的。多萊特的陶器是仿製中國紫砂茶壺的高溫燒製紅泥炻器茶壺，還有其他放置在架子和茶桌上的各色「龜殼紋」與「瑪瑙紋」器物。

▶ 英國錫釉瓷

大約在約翰・多萊特開始於富勒姆製作茶壺的時期，錫釉陶瓷器的製作在倫敦南方的蘭貝斯（Lambeth）開始進行，而在十七世紀結束前，精緻的台夫特茶杯和茶壺，在此處和布里斯托及利物浦等地被仿製。英國錫釉瓷的製作一直持續到十八世紀結束前幾年，當時這些器物被英國奶油色器皿所取代。

▶ 鹽釉和陶器

斯塔福德郡（Staffordshire）鹽釉，是一種藉由將鹽投入窯內來為矽質器物本體上釉的做法，在西元1690年左右被兩位名為愛樂斯（Elers）、技術嫻熟的荷蘭陶工，應用在茶壺與茶葉罐的製作

一批著名的古英國茶壺典藏
第一排－伍斯特器皿。第二排－斯塔福德郡。第三排－切爾西。第四排－洛斯托夫特（Lowestoft）。
最下排－里茲（Leeds）器皿。選自鮑爾沃（Bulwer）典藏，埃爾舍姆（Aylsham），諾福克。

上。歐洲與美洲的收藏品中，有許多這種器物的稀奇古怪樣本。愛樂斯兄弟在曾經與約翰‧多萊特一同在富勒姆工作的約翰‧錢德勒（John Chandler）的協助下，也開始製作後來讓斯塔福德郡聲名遠播的紅泥陶瓷品茶壺。

另一位斯塔福德郡陶工湯瑪斯‧維爾頓（Thomas Whieldon）生產的茶壺，也受到藝術博物館的關注，他於西元1740年到1780年間，在小芬頓（Little Fenton）擁有一間工廠。

▶ 奶油色器皿

由斯塔福德郡陶工為茶具組及類似物品的製作所發展出來的奶油色器皿，將錫釉瓷逐出了英國市場。人們認為，約書亞‧瑋緻活（Josiah Wedgwood, 1730-1795）在這項變革中扮演了活躍的角色，但同時期的沃伯頓（Warburtons）、透納、亞當斯及其他家族也參與其中，只是在種類和原創性方面，並沒有能與瑋緻活相提並論的。

瑋緻活的奶油色「皇后御用瓷器」是其中最好的一種，同時他創造出「浮

三個早期英國茶壺
上－里茲陶器，藏於威列特典藏，布萊頓。左－平斯頓（Pinxton），赫伯特‧亞倫典藏，維多利亞與亞伯特博物館。右－特倫特河畔斯托克，大都會藝術博物館。

雕玉石」，有著未上釉的藍色、綠色、黑色等底色，並裝飾了白色的古典主題圖樣。這些以茶壺、茶杯等形式呈現的器物，是瑋緻活最原始的產品，許多設計是仿自羅馬和希臘的珠寶及花瓶。此外，瑋緻活也製作一種極具藝術完成度的未上釉黑色玄武岩炻器。

▶ 英國瓷器

英國瓷器以商業規模生產，開始於西元1745年到1755年這段時期，當時切爾西、堡區、伍斯特（Worcester）和德比（Derby）都成立了重要的瓷器廠。一開始，這些工廠的產出局限在與法國類似的玻璃狀瓷器，但在1800年，特倫特河畔斯托克（Stoke-upon-Trent）的約書亞‧斯波德（Josiah Spode）完全放棄使用玻璃，並且以高嶺土、骨灰和長石質的岩石，製作出一種人工瓷器，並且以顏色濃豔的鉛釉覆蓋。一開始，英國瓷器似乎主要是受到來自中國的影響，不過到了後來，相當華麗的日本伊萬里器皿被廣泛地仿製。

鹽釉茶壺，十八世紀

大約在西元 1750 年到 1755 年間，瓷器工廠在布里斯托和普利茅斯建立，這些英國陶瓷工廠能夠生產出與中國類似的真瓷器皿，並因此而聞名。此處生產的器皿有冷色、閃閃發光的釉面，與其他器皿的美感大為不同，而且，老實說，現存這些器皿的高價與其罕見程度有關，而非因為它們的美。

利物浦博物館收藏了一些由一群十八世紀晚期利物浦的陶工所製作之瓷製茶具的經典樣品。

此外，里茲、卡夫里（Caughley）、科爾波特（Coalport）、斯萬西（Swansea）、楠特加魯（Nantgarw）等地也設有工廠。瓷製茶具等器物的製造，大約也在這個時期入侵了斯塔福德郡的老牌陶器廠，並使位於朗波特（Longport）的達文波特（Davenport）、位於漢利（Hanley）的肖特斯（Shorthose），還有位於特倫特河畔斯托克的斯波德（Spode）和明頓（Minton）等多家公司顯赫一時。

▶ 柳樹圖案

這種傳統中國青花瓷的著名裝飾圖案，被認為是在西元 1780 年左右，起源於施洛普郡卡夫里的瓷器廠，而且很快就被斯塔福德郡和英格蘭其他地區工廠裡的流動雕刻師複製。

關於柳樹圖案，其中講述了一個在不同人的口中有不同細節，但主要基本要素維持不變的故事，據說是演繹了孔茜與她的愛人張生的傳說。

孔茜是一名富有官吏的美麗女兒，

居住在圖案中央的兩層小樓中，屋後有一棵橘子樹，另有一棵柳樹垂掛在小橋上方。

孔茜傾心於父親的秘書張生，但這件事讓父親大怒，不僅命令張生不得接近孔茜的住處，還讓孔茜與一位富有但風流的老貴族訂親。

然後，這位父親建造了出現在橫跨圖案前景中的柵欄（即圍籬），好分隔張生與孔茜。他只容許孔茜自由出入於被小溪環繞的花園和茶屋範圍內。

她的愛人張生將寫了情話和誓言的紙條裝在椰子殼裡，放在小溪中漂流，讓它漂向他所愛的人。

在孔茜與她嫌惡的未婚夫第一次見面的夜晚，這位未婚夫送給她一盒珠寶。在賓客宴飲完畢，且老貴族喝醉了之後，張生喬裝成乞丐溜進宴會廳，並示意孔茜與他一起逃走。

畫面中呈現了三個人物跑過小橋，分別是抱著貞潔象徵之紡桿的孔茜，拿

著名的垂柳圖案
由瑋緻活公司複製。

西藏茶具組用具
從左至右－皮質攜帶箱、壓縮茶葉，以及鐫刻有「蓮花寶殿」字樣的銀製茶壺。插圖－有金屬托架與蓋子的瓷製茶杯。

著一盒珠寶的張生，還有揮舞著一根鞭子的老官吏。

張生在前去尋找船隻時，將孔茜藏在小溪對面的一棟房舍內。

正當她父親的侍衛逼近時，這對戀人離開了。畫面中呈現了那條船漂向圖案左上角所示、位在下游遠處的一個島嶼。在孔茜的支持下，他們在此建造屋舍，而且張生也開墾土地來種植。

殖民地風格杯碟
這些小碟子的尺寸從直徑三到四‧五英寸（約九到十公分），在一個世紀前的美國被用來盛放杯子，而茶或咖啡在飲用前，可裝在碟子裡冷卻。這兩個樣品是來自屬於麻薩諸塞州南弗雷明罕（South Framingham）的 A‧約瑟芬‧克拉克（A. Josephine Clark）小姐的藏品。

這一點可以從圖案中看出，因為所有土地都有犁田的痕跡，而且每一小片地都被加以利用，甚至包括河流中的狹長土地也是。

他們非常快樂，而且張生成為一位著名的作家，但他的名聲最後傳到老貴族耳中，他派出士兵殺害了張生。絕望的孔茜放火燒屋，自焚而亡。神明對老貴族降下詛咒，並出於憐憫而將張生和孔茜的魂魄化為兩隻永生的鴿子，那是忠誠的象徵，顯示在圖案的上半部。（〈柳樹圖案瓷盤的故事〉，哈利‧巴納德〔Harry Barnard〕著，瑋緻活股份有限公司出版，埃特魯里亞〔Etrurla〕，特倫特河畔斯托克，英國。）

▶ 轉移印花

隨著十八世紀一起離開的，是與茶相關的陶瓷藝術最偉大的年代，還有手工製作與高價的年代。

較晚期的英國器皿都擁有可用性、

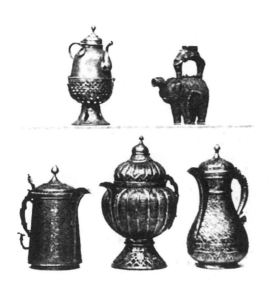

精美的印度茶壺

耐用度，還具有過去未知的一定整潔程度，不過轉移印花的普遍採用，相當明確地將這些器皿帶出藝術領域，進入大量生產的範圍。

在製作轉移印花時，設計圖樣會先由雕刻好的銅板印製在紙上，然後再從紙上轉印到瓷器上，印在釉面上或釉面下方。

這種方式幾乎可以不斷重複的進行，而且圖案不會產生變化。

茶具在歐洲與美洲的發展

西元 1867 年日本應用藝術在巴黎博覽會上的一次精彩展覽，立即為整個歐洲的陶藝帶來東方影響的文藝復興，這類作品最好的樣品是在伍斯特生產的。這種對日本藝術的興趣重新復甦，所帶來最重要的結果，就是一種瓷器裝飾新風格的發展，這幾乎可被稱為一種新的藝術，就像那些應用在皇家哥本哈根工廠所生產的茶具組和其他餐桌器皿上的一樣。透過使用品質最好的瑞典長石和石英，還有產自德國以及康沃爾最好的高嶺土，製作出最精良的器物本體，並在本體上以精緻的釉下藍、綠和灰色，繪製出鳥、魚、動物、水流、風景。

同時，美國已經根據英國的製作方法，在一開始以英國陶工為人力，發展出陶瓷製造業，在紐澤西州的特倫頓（Trenton）和弗萊明頓（Flemington）、東利物浦（East Liverpool）、曾斯維爾（Zanesville），以及辛辛那提、俄亥俄、紐約州的雪城（Syracuse）設立工廠。陶製的茶具和餐具組，在這些中心依據英國傳統進行製造，同時在藝術創作方面也有一些個人的努力。

以銀製成的精美茶具配件

當茶在十七世紀成為一種歐洲上流社會的時尚飲料時，最早使用的茶壺是瓷器，不過，歐洲的銀匠很快便開始設計銀製的茶壺、茶匙等器物。第一批茶壺是「法定純度」，也就是純銀的，而電鍍茶壺直到西元 1755 年到 1760 年才出現，其中有些具有高度的藝術性。

▶ 早期的英國銀製茶壺

在英國銀器當中，於十八世紀期間製作的器物是最有趣的，它們擁有比英國銀器製造史上任何一個時期的產物更

十八世紀早期的銀製茶壺
左－安妮女王時代，球形壺，西元 1707 年。
右－梨狀，即梨形壺，西元 1716 年。

高品質的工藝，而且在這個時期，英國器皿大量地出口到美洲殖民地。大多數早期的茶壺樣本都很小，這是基於茶葉的稀少和珍貴的緣故。那些被保存下來的設計都非常簡樸，不是燈籠形就是梨形，而最早的茶壺形狀是燈籠形，可以追溯到西元 1670 年，但它對藝術設計沒有任何要求，完全樸實無華，而且基本上與最早的咖啡壺形狀一模一樣。

梨形茶壺最早出現在西元 1702 年到 1714 年的安妮女王統治時期，而且風格從未完全過時。我們所知最早的美洲茶壺便是這種類型的，該茶壺收藏於紐約大都會藝術博物館的淨水典藏（Clearwater collection）中，是由波士頓的約翰・康尼（John Coney, 1655-1722）所製作的。有著這種梨形外觀的簡樸茶壺，在整個喬治一世（1714 年到 1727 年在位）時期都相當常見，不過在此時期的最後幾年，茶壺開始以當時在法國流行的洛可可風格雕花進行裝飾。

從十八世紀初一直到十八世紀中後期，受到青睞的都是置放在以模具澆鑄的底座上的，具有球形壺身的茶壺。在早期的樣品中，壺嘴是平直且逐漸變得尖細的，後來這種形式的茶壺有鑄造的壺嘴，優雅地逐漸變細和彎曲。它們和那些大多數的早期銀製茶壺一樣，手柄通常是木製的，不過有一些是嵌入象牙絕緣體的銀製手柄。

大約在西元 1770 年到 1780 年，格拉斯哥（Glasgow）的銀匠創造出一種新種類的茶壺，將安妮女王時代的梨形茶壺反轉，把較大的部分放到最上端。這種壺以浮雕圖案裝飾，隱約帶有洛可可風格。同時，人們開始傾向於選擇因簡單而美麗的銀製茶壺，它們是八邊形或橢圓形的，有著平而垂直的側邊、平坦的底部、平直而逐漸變細的壺嘴、捲軸狀的手柄，還有稍微呈半球形的壺蓋。

▶ 謝菲爾德板

謝菲爾德板（Sheffield plate）的外觀普遍與純銀類似，不過成本較低。這種材質的餐具從稍早的西元 1760 年開始製造，一直到 1840 年被電鍍品取代為止。謝菲爾德板是在英國銀器製作史上最好的時期被製造出來的，而且在約翰・斐拉克曼（John Flaxman）和亞當兄弟這

謝菲爾德板製成的茶壺，大約是西元 1780 年

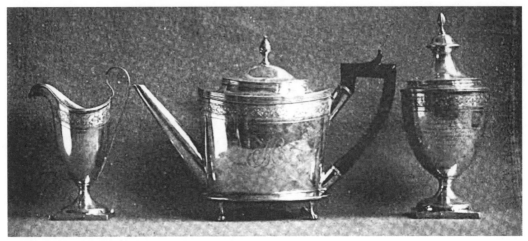

一套由保羅・里維爾製作的精美茶具組，西元 1799 年

樣的古典大師的啟發下，生產出極為精巧與具有高度藝術性的器皿。

▶ 電鍍品

　　從西元 1840 年開始，電鍍的工序在大西洋兩岸被重要銀匠廣泛採用，他們有設計師和工廠的充分配合，生產製作具藝術性的精美餐具。

　　電鍍器物的設計和美感緊追在純銀器物之後，而且在各方面都不比最精緻的純銀器物差。單純從實用性立場來說，

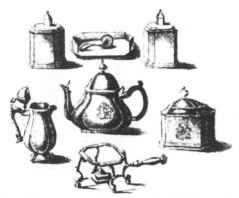

威廉・佩恩（William Penn）的茶具組，十七世紀

電鍍品由於其具有更佳的結構強度，因此更常受到青睞。

▶ 白鑞

　　這種以錫為主要組成成分，並由許多基礎金屬組成的合金，在十八世紀末近乎全面性地用於餐具製作上，但此後陶瓷器皿的價格日漸低廉，還有十八世紀鍍銀器物的發明，都讓白鑞器物處於劣勢。

▶ 茶葉罐和茶匙

　　茶葉罐的必要性隨著茶葉高價的消失也一同消弭了，但當每磅茶葉要價六先令到十先令時，茶葉是會被鎖起來保存的。人們通常會用小小的銀製茶葉罐達成這個目的，而且一種茶葉用一個罐子。有時候，這些茶葉罐會放在一個以銀製的把手、鎖片，以及有著精緻雕刻的包角做為裝飾的盒子裡。美麗的茶葉罐有各種風格和形狀，一般而言會依循當代的主要流行樣式。許多茶葉罐如此

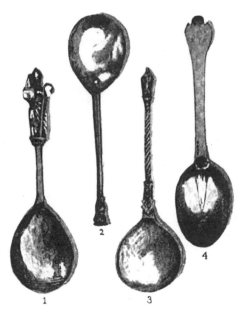

早期的英國茶匙
1. 使徒湯匙。2. 十六世紀。3. 使徒湯匙。4、
十七世紀。

的小巧,而且工藝如此細膩,以至於無法用文字公正評判。它們的年代大多可追溯到銀器製作最為精良的十八世紀。

茶匙只是湯匙歷史上的一個縮影,但它最初出現時所受到的時尚支持,讓它成為湯匙家族中的寵兒。十七世紀和十八世紀的銀匠們將茶匙鍛造得非常美麗,而且在所有較大型的典藏中,有數量上千的美麗樣品。一般說來,茶匙的風格和設計會跟隨著茶壺從簡樸到裝飾華麗的循環而變化。茶葉罐用匙在十八世紀是很常見的,其形狀從寬大、短胖,到海扇殼形、葉形等等都有,全部都是精美的銀器,並且有細膩的雕刻。手柄有些是木製的,有些是象牙製的,而更常見的是銀製的。

收藏於倫敦維多利亞與亞伯特博物館的茶葉罐
上排－嵌花椴木;玳瑁殼與象牙;彩繪和鎏金的混凝紙漿;黑檀木及象牙。
下排－嵌花桃花心木;在黑色底層上繪圖,過去是攝政王的財產;繪有花朵圖樣;繪有風景與人物圖樣。

現代銀製美國茶具組
由普洛維登斯（Providence）的戈勒姆
（Gorham）製造公司所生產，受到飯店及俱
樂部歡迎的設計。

▶ 現代銀製餐具

　　現代銀匠的技藝是過去所有手藝與
設計的總和。就銀製餐具的範圍來說，
銀器並沒有任何失傳的技藝；事實上，
在製作優雅的茶具與咖啡器具的藝術方
面，新的技藝和技術年復一年地增加，
使得鑑賞家能夠獲得一套忠實再現任何
所期望時期的銀製餐具組，而且這套餐
具組除了手工製作之原版器物所具有的
個人特質之外，在任何方面都與歷史文
物不分軒輊。

　　銀器設計的流行是循環變化的。
十九世紀最後數年的華麗風格，已經被
簡單設計的偏好所取代。

　　當代茶具組所能提供的各種風格當
中，有伊莉莎白風格、義大利文藝復興
風格、西班牙文藝復興風格、路易十四
風格、路易十五風格、路易十六風格、
詹姆斯一世時期風格、安妮女王時期風
格、喬治一世時期風格、喬治三世時期
風格、謝拉頓式風格、殖民地風格（保
羅‧里維爾）、維多利亞風格。在現代

美國十九世紀的茶壺

銀器中，你可以看到曾在安妮女王時代
製作出來的優雅曲線和寬大、無花紋的
表面，或是多才多藝的保羅‧里維爾年
代所製作的平直線條與橢圓的形狀。

Chapter 14
文學中的茶

　　許多關於茶的早期著作之所以能夠留存下來，主要歸因於印刷的發明與這種新興飲料的普及，發生在同一時期。

茶是文學的一個新興且成果豐碩的主題。以早期中國和日本的評論為開端，並一直持續到現在，經過了一千兩百年的時間，一群作家已經使用各種角度對茶進行探討論述，其中偶爾出現反對者，但大多是擁護者。我們要感謝中國文學，提供了人們知之甚少的茶之起源的知識；我們要為茶擴大成為一種崇拜儀式而感謝日本文學；同時我們要為茶被採納成為世界上最偉大的禁酒飲料之一的過程中，一千條雜聞和間接說明，感謝西方文學。

早期中國散文中的茶

　　許多關於茶的早期著作之所以能夠留存下來，主要歸因於印刷的發明與這種新興飲料的普及，發生在同一時期。集結成冊的書籍在唐代（西元 620 ～ 907 年）開始出現，在此之前所使用的只有捲軸。陸羽的著作《茶經》便是於唐代出版。

　　陸羽身上有許多吸引人的謎團，以至於有些中國學者質疑這樣的人物是否曾經真實存在。他們說，《茶經》可能是一或多位西元八世紀的茶商所撰寫的，或者是雇用的一些學者所寫成，然後再歸功於在中國已經逐漸被認為是茶的守護聖人的陸羽身上。

　　根據《茶經》的說法，「茶之為用，

味至寒，為飲，最宜精行儉德之人。」山繆‧約翰遜博士應該在西元 1756 年的茶之大爭論中，用這句話來抨擊喬納斯‧漢威（Jonas Hanway）。此外，陸羽還告誡他的讀者：「諸第一與第二、第三盌次之。第四、第五盌外，非渴甚莫之飲。」

　　古代中國文學中充斥著流傳了幾百年的茶的故事。以下是由上海的班恩‧E‧李（Baen E. Lee）為本書翻譯的幾則故事。

李將軍與茶的大師

　　一位名為李季卿的刺史在前往湖州轄區的路途中經過揚州，當時他在接近南零與長江交會之處，遇見著名的茶之大師陸羽。

　　李季卿說：「我曾聽說南零水很適合用來泡茶，而且陸先生是天下聞名的茶專家。我們絕不能錯過這個千載難逢的機會。」接著他派遣幾位忠誠士兵划船前往南零取水，在此同時由陸羽準備泡茶的用具。

　　在水取來之後，陸羽用一個勺子舀出一些水之後，便立刻說：「這不是南零水。」接著下令將取來的水倒入一個盆中。當水倒出大約一半時，陸羽突然喊停，再次用勺子舀起水，表示剩下的才是真正的南零水。

　　將水取來的士兵震驚不已，並坦承在一開始，容器是裝滿南零水的，但後

來因為船隻的顛簸損失了一半。唯恐主人因他們帶回來如此少的水而發怒，因此取了岸邊的水將罐子裝滿（註：這個故事出自唐朝張又新所著《煎茶水記》。）

無與倫比的烹茶高手

其中一個故事講述陸羽少年時代在有喝茶習慣的智積禪師座下學習，但除非茶是由少年陸羽泡製的，否則這位受人尊敬的僧侶不會飲用超過啜吸一口的量。當陸羽長大成人並走上化緣之旅後，他的老師便不得不停止喝茶。

一日，唐太宗召智積禪師進宮主持一項宗教儀式，而且因為知道這位僧侶對茶的熱愛，還命宮中的烹茶高手為他煮茶。讓唐太宗感到意外的是，智積禪師只喝了一小口便不再喝了。他再三要求禪師解釋，智積禪師告訴唐太宗，在喝過陸羽泡製的茶之後，他沒辦法再喝下其他的茶。

唐太宗下達尋找陸羽的命令，之後，陸羽被帶到宮中，並被要求在智積禪師不知情的狀況下為他烹茶。當茶被奉上時，禪師將其一飲而盡，並且說這茶媲美陸羽所泡製的。唐太宗這時才笑瞇瞇地親自將陸羽帶出來。

帶著茶壺的老婦

晉元帝時代（西元 317 ～ 323 年），有一位老婦人在市場提著一壺茶販賣。她的生意十分興隆，奇怪的是，這名老婦人壺中的茶湯不見減少。老婦人把賣茶所得的錢全部分給貧窮的人，但她的作為引起當時官吏好奇的關注，這位官

吏派人把老婦人抓起來關進牢裡；但老婦人和茶壺在夜晚便消失不見（註：這個故事出自陸羽《茶經·七之事》中所收錄《廣陵耆老傳》的故事。）

寡婦的報酬

陳務的守寡妻子與兩個兒子同住在剡縣。她喜愛飲茶。在她所住屋舍的庭院中有一座無名之墓，每次她煮茶時，都會在飲用之前先敬奉給墓中的逝者。這個做法讓她的兒子們相當不快。

「那墳墓知道什麼呢？你只是在自找麻煩罷了。」她的兒子們這麼說，而且下定決心要將墳墓挖去。只因為母親的懇求，他們才沒有這麼做。

一天夜裡，寡婦夢見一名男子走來對她說話，他說：「我已經一無所有，只剩下這座已經存在了三百年的孤墳。你的兒子們不時想要摧毀它，但藉由你的保護，它依然安全。此外，你還經常敬奉香茶給我。現在，即便我只是埋葬多年的一把枯骨，又怎能忘記回報你的仁慈呢？」

當寡婦早上起床時，在大廳裡發現十萬錢，雖然串錢的線相當新，但這些錢幣看起來已經埋藏在地下很久了。寡婦把兩個兒子叫來並說明此事，他們知道那座古墓的作為後，都感到慚愧不已。

（註：這個故事出自陸羽《茶經·七之事》中所收錄《異苑》的故事。）

古代中國文學包含了許多以茶為主題的著作，除了唐代陸羽的《茶經》，還有顧元慶所著之《茶譜》，陳繼儒編

輯的《茶董補》，這兩本書皆為明代的著作。

張又新所著《煎茶水記》，是一本論述用於煮茶之各種水源的專書，成書於西元九世紀初。

另一本論述煮茶之水的專書是明代徐獻忠所著《水品》；《十六湯品》講述煮水的正確方法、斟茶的注意事項、茶壺，還有燃料，作者為蘇廙；還有《陽羨名壺系》，這是一本論述茶壺的著作，作者為周高起。

古代日本散文中的茶

茶在日本人的社交與宗教生活中占有至高無上的地位，可以想見，他們的文學中也有豐富的茶相關文獻。

現存最早的文獻資料可見於《奧義抄》，作者是於平安時代即將終結的治承元年（西元 1178 年）逝世的詩人藤原清輔。

此外，那個時代最重要的文人菅原道真，於 1552 年編纂的古日本歷史《類聚國史》中，收錄了關於茶的重要參考文獻。

第一部專門以茶為主題的日本著作是《喫茶養生記》，分為上下兩冊，作者是日本早期茶之歷史中最重要的人物榮西禪師。這位學識豐富的禪師寫道：

茶是神聖的治療藥物和獲得長壽絕對有效的方法。山脈和山谷中，茶樹植株生長之地的土壤，都是神聖的。」

中國詩詞中的茶

茶之女神從「那以蒸氣加冕的一杯」最古老的時代開始，便啟發了靈感的泉源。清代詩人張孟陽在西元六世紀時，寫下「芳茶冠六情」的詩句。唐代（西元 620 ～ 907 年），關於外來的影響以及刻板傳統被打破的情況，都可以在此時的詩歌中看到，河南詩人盧仝吟頌道：

七碗茶歌

一碗喉吻潤；
二碗破孤悶；
三碗搜枯腸，唯有文字五千卷；
四碗發輕汗，平生不平事，盡向毛孔散。
五碗肌骨清；
六碗通仙靈；
七碗吃不得也，唯覺兩腋習習清風生。
蓬萊山，在何處？ 玉川子，乘此清風欲歸去。

接下來也是來自唐代的兩首詩，由白居易（772-846）所作。

食後

食罷一覺睡，起來兩甌茶。舉頭看日影，已復西南斜。
樂人惜日促，憂人厭年賒。無憂無樂者，長短任生涯。

晚起

爛熳朝眠後，頻伸晚起時。暖爐生火早，寒鏡裏頭遲。
融雪煎香茗，調酥煮乳糜。慵饞還自哂，

快活亦誰知。

酒性溫無毒，琴聲淡不悲。榮公三樂外，
仍弄小男兒。

在抒情和隱喻的範圍內，中國茶歌
謠中最好的一首，便是名為〈採茶詞〉
的歌曲，女孩和婦人會在採摘茶葉時唱
這首歌。中文原文是由海陽本地人李亦
青於清朝初年所作。原文中每一段以四
行詩句組成；第一、二、第四句押韻。
每句詩由七言構成。

盧仝，中國的茶之詩人
這幅「玉川哲學家」（註：盧仝，號玉川子）
的畫作是由當代中國畫家所繪，顯示盧仝拿著
他的茶壺，正在倒茶。圖中的壺和杯在盧仝的
年代也用來盛裝酒。

採茶詞

儂家家住萬山中，村南村北盡茗叢。社
後雨前忙不了，朝朝早起課茶工。
曉起臨妝略整容，提籃出戶露正濃。小
姑大婦同攜手，問上松蘿第幾峰？
雨過枝頭泛碧紋，攀來香氣便氤氳。高
低接盡黃金縷，染得衣襟處處芬。
芬芳香氣似蘭蓀，品色休寧勝婺源。採
罷新芽施又發，今朝又是第三番。

番番辛苦不辭難，鴉鬢斜歪玉指寒。惟
願儂家茶色好，賽他雀舌與龍團。
縱使愁腸似桔槔，且安貧苦莫辭勞。只
圖焙得新茶好，縷縷旗槍起白毫。
功夫哪敢自蹉跎，尚覺儂家事務多。焙
出干茶忙去採，今朝還要上松蘿。
手挽筠籃鬢戴花，松蘿山下採山茶。途
中姐妹勞相問，笑指前村是妾家。
茶品由來苦勝甜，箇中滋味兩般兼。不
知卻為誰甜苦，插破儂家玉指尖。
任他飛燕雨呢喃，去採新茶換舊衫。卻
把袖兒高捲起，從教露出手纖纖。

學者皇帝乾隆（1710-1799）是一位
作詩成癖且樂此不疲的拙劣詩人，他吟
詠的主題相當廣泛，茶也包括在內。他
所作的較短詩作，在十八世紀時曾用來
裝飾中國茶壺。

三清茶

梅花色不妖，佛手香且潔。松實味芳腴，
三品殊清絕。
烹以折腳鐺，沃之承筐雪。火候辯魚蟹，
鼎煙迭生滅。

越甌瀛仙乳，氎廬適禪悅。五蘊淨大半，
可悟不可說。
馥馥兜羅遞，活活雲漿澈。偓佺遺可餐，
林逋賞時別。
懶舉趙州案，頗笑玉川諿。寒宵聽行漏，
古月看懸玦。
軟飽趁幾余，敲吟與無竭。

日本韻文中的茶

　　以下詩文來自日本文學的黃金年代，是由嵯峨天皇（西元 810 ～ 824 年在位）之弟大伴親王（後來的淳和天皇）所作，寫於茶傳入日本境內未滿十二年的時候：

夏日左大將軍藤原朝臣閑院納涼，探引得閑字，應製一首
此院由來人事少，況乎水竹每成閑。
送春薔棘珊瑚色，迎夏巖苔玼瑠斑。
避景追風長松下，提琴搗茗老梧間。
知貪鸞駕忘囂處，日落西山不解還。
（註：出自漢詩集《文華秀麗集》。）

　　以下是由 Koreuji 於天長四年（西元 827 年）所作茶之頌歌的直譯版本：

茶之頌歌
生長在茶樹細枝上的寶石，是被珍愛的寶藏；
山麓因青綠飄香的茶葉閃閃發光。
在火盆上乾燥的茶葉，乃是無上享受；
現在正是從樹上採摘幼芽的好時機。

混入「吳氏鹽」的茶飲是一種享受——
由樹木取得的清澈飲水是毫無掩飾的。
這樣的事物本質便是潔淨且健全的；
托盤上來自於 Keng Hsin 的茶杯，罕有而珍貴。
在雲端喝一口茶，將讓我們欣喜若狂；
我斷言，它潔淨如岩芯。
如同瑜珈日復一日增長的力量，
細緻茶香依舊瀰漫在空氣中。

　　生於西元 1779 年、大名鼎鼎的歷史學家兼詩人山陽，讓我們從他的詩句中一窺當代煮茶的感受，以下為直譯版本：

煮茶
茶壺鳴響引起我的注意；
我看見如海中珍珠般的「魚眼」氣泡；
過去三十年已將我的所有味覺消磨殆盡，
然而，仍有一種瓊漿玉液讓我的滿足感得以顯露。

　　俳句是日本詩作最短的形式，而且一定是片段的。
　　俳句包含十七個音節，第一行有五個，第二行七個，第三行五個。
　　和所有的日本詩歌一樣，俳句是屬於印象主義的；比起實際表達，暗示聯想的部分更多。
　　一個有趣的例子是詩人鬼貫寫的茶俳句，內容如下：

宇治に来て
屏風に似たる
茶摘みかな

或翻譯如下：

難得一見的事物，是瞥見茶葉的採集。
在宇治美好的景色之中；
如同從屏風上的茶樹摘取一般。

早期歐洲詩文中的茶

十七世紀的最後二十五年，英國文學界在拉丁文詩人的影響下，剛剛進入一個新階段，當時埃德蒙·沃勒寫下了第一首以茶為主題的詩，做為查理二世愛喝茶的皇后、布拉干薩的凱薩琳公主的生日頌歌。沃勒在西元 1663 年寫道：

維納斯有她的香桃木，阿波羅有他的月桂樹；
她所稱讚的茶，更勝這兩者。
最英明的皇后，還有最神奇的草藥，
我們用感恩的心，謳歌那無畏的國家，
那道路指向太陽升起的美麗之地，
我們如此恰當地評價它豐富的物產。
茶乃繆斯之友，輔助我們的想像力
壓制那些入侵頭腦的迷霧，
讓靈魂的宮殿保持寧靜安詳。
適合在皇后的生辰向她致敬。

在這個時期的英國，t-e-a 的發音是「tay」，這是大多數西歐國家用於稱呼茶之字彙的發音。字母 t-e-a 被視為雙母音，發音為「ay」。愛爾蘭人保留了這個字原始形式的發音，可能是因為那更適合他們的方言。

馬修·普瑞爾（Matthew Prior）和查爾斯·孟塔古（Charles Montague）為了諷刺德萊頓（Dryden）的作品〈後與豹〉（Hind and Panther），在西元 1687 年寫下〈城市老鼠與鄉村老鼠〉一詩，其中的韻腳雖然只是詩的破格，卻為「茶」這個字賦予了它的現代發音「tee」。

「我記得，」那清醒的老鼠說。
「我曾聽過許多關於智者咖啡館的話題」；
「那兒，」邦斗說，「你應該過去看看，僧侶啜飲著咖啡而詩人喝著茶。」

早在西元 1692 年，我們就能在蘇特恩（Southerne）的《妻子的藉口》劇作裡，發現兩名參與者在花園中討論茶，蘇特恩也在同一年的《少女的最後祈禱》中，描述了另一場茶話會。

西元 1697 年，一首名為〈歡樂的婚禮賓客〉的愉快荷蘭民謠，讚揚茶在早期飲茶者心目中最重要的藥用優點。

威廉三世與瑪麗共治的宮廷中，學識豐富的王宮附屬教堂牧師尼可拉斯·布雷迪（Nicholas Brady, 1659-1726）寫了一首以〈茶桌〉為主題的詩作，在詩中將茶稱為「愉悅和健康的靈丹妙藥」：

茶桌

向植物皇后喝采，極樂世界的驕傲！
我們該如何講述汝錯綜複雜的能力？
汝乃是緩解的神奇萬能靈藥，

治癒年輕人的騷動狂亂引起的熱病，
並且激勵老年人凍僵的血管。

為了修補我們的悲傷，在使其緩和時求
助於酒神巴克斯，
結果治療的藥物比疾病更糟，
喝下一巡酒的代價是失去理智，
並且為其他人的健康乾杯，我們已自認
混亂：

而茶，能消磨我們的憂愁，
清醒的理智與歡快確實能夠調和：
我們要為此福分感謝這種瓊漿玉液。
在我們更為歡樂成長的同時更加睿智。

在幻想散發出她最明亮光芒的同時，
值得尊敬的智慧一點也不見怪地轉移。
然後談論大自然的神秘力量與最高貴的
課題，
我們可以用來好好打發數個小時。
聖者在美德之前競相折腰，
愉悅的出席者站立聆聽恩典禱告。

我們如此進行茶間對話
我們帶著喜悅享受教誨；
大口暢飲，不浪費時間或財富，
這愉悅和健康的靈丹妙藥。

尼可拉斯‧布雷迪博士的這首詩寫
於西元 1700 年。

此外，他與同事納亨‧泰特（Nahum
Tate）所寫的一則篇名為〈萬靈丹〉的無
聊寓言一起在倫敦出版。

該寓言主要的精華如下：

無須懼怕魔女喀耳刻的碗，
這是健康之飲品、靈魂的飲料。

西元 1709 年，博學的阿夫朗什
（Avranches）主教皮埃爾‧丹尼爾‧休
特（Pierre Daniel Huet），在巴黎出版了
拉丁文詩集 *Poemata*。

其中包括了一首以輓歌形式寫成的
冗長的茶之頌歌，以下是摘錄自其中一
小部分的譯文：

茶之輓歌

啊！茶！從神聖的粗大樹枝上撕扯下的
葉片！
啊！茶梗，由偉大諸神誕生的禮物！
是何等充滿喜樂的地區孕育汝？在蒼穹
的那一個部分
孕育之地是否因你的健康而膨脹，帶來
增長？
福玻斯父（Phoebus）神將這根枝幹種植
在他東方的花園中。
善良的奧羅拉（Aurora）為它潑灑露水，
而且命令它以她母親之名為名，
或者與諸神贈禮之名一致。她被稱為西
婭（Thea，茶），
如同諸神為生長中的植物帶來饋贈。
科摩斯（Comus）帶來喜樂，而馬爾斯
（Mars）給予高昂的精神，
而汝，科羅尼德（Coronide），讓風的吹
拂有益於健康。
赫柏（Hebe），汝乃最能承受皺紋與年
老延遲到來。
墨丘利（Mercurius）的贈禮是他活躍頭
腦的才智。

繆思女神們則貢獻了充滿活力的歌曲。

西元 1711 年，亞歷山大・波普寫作《秀髮劫》時，Tea（茶）還是讀作「tay」。

詩中包括下列經常被引用的、提到安妮女王的段落：

……那兒矗立著具有宏偉架構的建築。
取鄰近的漢普頓為其名。
在此，三界皆順從於汝的偉大安妮。
有時聽取建議，而有時飲茶。

在波普的詩句中，武夷茶（Bohea）是另一個時髦人士拿來稱呼茶的用語。和「tay」一樣，該詞的發音是「Bohay」，並且在《秀髮劫》中以此押韻：

| Where the gilt chariot never marks the way, | 在鍍金戰車從未留下印記之地， |
| Where none learn ombre, none e'er taste Bohea. | 那未曾學會奧伯爾牌戲，無人曾品嚐武夷茶之地。 |

西元 1715 年，波普講述了一位在喬治一世的加冕禮過後離開城鎮的女士，她前去鄉間——

在閱讀和武夷茶之間打發她的時間，
沉思冥想，並潑灑她孤獨的茶水。

一位居住在倫敦的法國文學家彼得・安東・莫特（Peter Antoine Motteux）

寫下〈茶詩〉，於西元 1712 年出版。詩作描繪一場在奧林帕斯山上，諸神之間對於酒和茶之優點的討論，美麗的赫柏提議用茶來替代更為醉人的酒。

作者用以下對茶的致敬，做為這場爭論的開頭：

為生命之飲喝采！我們的七弦琴該如何恰當地
傳頌汝所啟發的讚揚！
只有汝之魅力相當於所激發的思維：
汝乃吾之主題思想、瓊漿玉液，還有吾之繆思女神。

這篇詩作進一步對茶做出頌揚：

茶，來自天堂的樂事，大自然最為真實的財寶，
那令人愉悅的藥劑，健康的確切保證：
政治家的顧問、聖母瑪利亞的愛，
繆思女神的瓊漿玉液，也是天神宙斯的飲品。

在關於茶和酒的冗長表達後，宙斯以下列語句來判定這場辯論的結果：

茶詩印刷版，十八世紀

眾神們，聽啊，宙斯說，別再發出刺耳
爭執！
茶必須接續酒，如同和平接替戰爭：
也讓人們不因葡萄而不和，
而在茶中彼此分享，那諸神的瓊漿玉液。

　　「tea」一字的發音在波普寫出《秀
髮劫》後，大致上已經轉變為「tee」，
不僅彼得・安東・莫特於西元 1712 年
以這個讀音為茶一字押韻，而且波普在
1720 年創作〈一位陷入愛河的年輕紳
士〉時同樣也是如此：

He thanked her on	他跪伏在地對她表
his bended knee;	達感謝；
Then drank a quart	然後喝下一夸特的
of milk and tea.	牛奶與茶。

　　蘇格蘭詩人艾倫・拉姆齊（Allen
Ramsay），在西元 1721 年吟頌道：

印度河與雙恆河流淌之地，
葉片生長在芳香的平原上，
最高級的美食、最負盛名的植物。
有時被稱為綠茶，武夷茶是更好的名號。

　　用茶葉殘渣占卜算命的習俗，必然
很早便開始了。
　　因為一位受歡迎的英國詩人查爾
斯・邱吉爾（Charles Churchill）在西元
1725 年左右寫下的詩作〈鬼魂〉中，有
以下詞句：

婦人搖盪茶杯並且查看

在茶葉渣滓中的命運之地

　　迪恩・喬納森・史威夫特（Dean
Jonathan Swift, 1667-1745）描寫一位女士
供應茶水的場景：

被吵鬧的親族圍繞
包括老古板、賣弄風情的女子，還有潑
婦們。

　　一首超過九千字，名為《茶詩三章》
的寓言詩，在西元 1743 年倫敦佚名出
版。詩的開頭是：

當吟遊詩人敘述威名遠播的可怕戰功時，
沒有敵視的行為褻瀆我的溫和詩句：
我的短抒情詩完全免於喧鬧戰爭的影響，
那溫和茶水甜美、無法抵抗的力量
將謳歌著：來吧，汝等美好、風雅又朝
氣蓬勃的！
保佑那詩人，並為歌謠賦予靈感。

　　這個時期，招待客人喝茶已經成為
深閨女子的一項重要社交功能。英國上
流社會的女士們採納了接近正午才起床
的法式習慣，並在進行更衣時，於閨房
中招待朋友和仰慕者。
　　詩人約翰・蓋伊（John Gay, 1688-
1732）的職業生涯，開始於擔任蒙茅斯
公爵夫人的秘書，曾經在下列詩句中提
到這項風俗：

正午時分（這位女士的早課時間）
我啜飲茶的可口精華。

愛德華・楊（Edward Young）在西元 1725 年左右的著作《名望之愛乃普世熱情》中，講述該時期的一位淑女：

她的紅豔雙唇吹拂出和風，
冷卻了武夷茶、點燃了花花公子的熱情；
而一隻蔥白玉指與拇指協力
舉起茶杯並讓全世界欣賞。

西元 1752 年，一位佚名作者在都柏林出版了《喝茶；未完成作品》。其導言章節以少見的魅力，呈現了都柏林最美的女士乘坐轎子進行一場拜會，並且主人用茶招待她。關於聚會的描述是：

和諧一字送給最美麗的女子；
在附近的貝蒂屈膝出席。
每位手臂白晰的美麗女士，都拿到一個色彩鮮麗的茶杯；
倒入濃厚的奶油，或攪拌帶甜味的茶。

隨著碧綠的熙春茶滿溢，這難得的莫酒，
像花一般描繪美麗的琺瑯杯中冒出煙霧；
散發香味的蒸氣取悅了這美麗女士，
微風輕拂，芳香充滿華麗鋪陳的房間。

大約西元 1770 年時，偉大的辭典編纂者山繆・約翰遜博士在嘲笑詩歌的民謠形式時，即興寫下下列詩句：

那麼聽著，我親愛的倫尼，
聽的時候也別皺著眉頭；
你泡茶的速度不可能
和我將茶嚥下的速度一樣快。

因此我懇求汝，親愛的倫尼，
汝應當給我
加了奶油和糖而變得柔和的，
另一碟茶。

西元 1773 年，一位沉迷於酒色的蘇格蘭詩人羅伯特・弗格森（Robert Fergusson），以下面這首詩向茶這種飲料致敬：

有著永恆微笑的女神維納斯，
知曉那激烈但不完美沖泡的茶成為
她美貌中的美麗圖案，
已注定成為神聖的茶；—— 那能治癒的泉水，
那不合時宜的熱情，而且能夠免於皺眉，
還有啜泣，以及嘆息，那消散的美好。
帶著崇敬愛慕，向她，那美好的女士鞠躬致意！
無論在天色發白的早晨，或降下露水的傍晚，
她以冒著煙的甘露酒，向你芳香四溢的膳食致意
用加冕的熙春茶，或武夷茶，或工夫茶。

在十八世紀早期英國詩人矯揉做作的高雅之後，威廉・古柏（William Cowper）向「那振奮激勵之飲料」致敬的詩作，因其家常樸實而美好。這著名的引用借自柏克萊主教的隻言片語，出現在西元 1785 年出版的《苦差事》一詩中，而根據其詩文之脈絡，讀來如下：

現在撥動火焰，並且趕快關上百葉窗，

讓窗簾落下，把沙發推過來，
當冒泡並發出喧鬧嘶鳴聲的茶甕
冒出充滿水蒸氣的一柱煙霧，用那能振
奮激勵人心、
但不醉人的杯中物，招待給每個人，
讓我們如此將平靜的夜晚迎進家門。

　　同樣在西元 1785 年，《羅里亞德》
一書出版，據說這是在一位英國托利黨
政客羅爾（Rolle）閣下的主導下，由數
位輝格黨人所撰寫的諷刺作品。書中某
個段落以押韻列舉的形式，呈現了當時
所飲用的茶的種類：

什麼樣的舌頭能分辨出不同種類的茶？
分辨出紅茶和綠茶、熙春茶和武夷茶；
還有松蘿茶、工夫茶、白毫和小種，
芳香的野櫻草茶，濃郁的珠茶。

　　西元 1789 年，天才英國詩人兼生
理學家伊拉斯謨斯·達爾文（Erasmus
Darwin），寫下一首題名為〈植物園〉
的詩作，在同時代的人當中大為風行，
不過它對現代讀者來說有點過分修飾。
在「對植物的熱愛」的標題說明下，以
下列文字如此介紹茶：

而如今她的花瓶由謙遜的泉水女神
以來自她充滿鵝卵石的小河裡、晶瑩剔
透的液體裝滿；
在她的銀茶甕周圍，堆疊起乾燥的雪松。
（明亮的火焰向上攀爬，噼啪作響的柴
薪燃燒）。
揀選中國令人羨慕的樹蔭下的青綠草藥，

這冒著煙霧的寶藏被倒入俗麗的茶杯中；
她屈膝並甜蜜地微笑，
奉上茶的芬芳精華。

　　在提及供應茶水時於房間內流傳
的八卦閒話時，英國詩人喬治·克雷布
（George Crabbe）觀察到：

溫柔的美麗女子依賴著神經緊張的茶，
同時她的眼睛因愉快良好的本性而閃閃
發光；
一則無害的八卦流言四處飄散，
太過粗魯無文而無法取悅於人，又太過
輕描淡寫而無法傷人。

　　英國「無與倫比的小鷹」，詩人拜
倫（Byron）嘆息著他漸漸變得可悲感
傷，「被綠茶這中國的淚水精靈感動。」
　　有些人認為，伯恩斯（Burns）在西
元 1786 年的作品〈雙犬〉中提到茶，讓
凱薩說出以下文句：

有時候用我們一丁點大的茶杯和碟子，
他們愉快地啜飲那流言蜚語的魔藥。

　　雪萊（Shelley）在滑稽諷刺作品〈彼
得·貝爾〉中，描述地獄時提到茶：

一如他們在塵世時般的擁擠，
有些啜飲著潘趣酒、有些喝著茶，
但是，你可以從他們的面容看出，
他們全都靜默無聲而且全都受到詛咒。

　　早期美洲殖民者的文化修養，並未

能達到要求獨立詩歌文學的程度，而且由於英國血統占主導地位，大多都是英國詩人的讀者。

然而，西元 1776 年的獨立革命，產生了一些民謠和抒情的詩歌。在戰爭結束以及數年的節制之後，茶未能重新獲得從前受歡迎飲料的地位。因此，沒有任何後獨立革命時期的詩人受到啟發，彈起七弦琴為茶譜寫頌歌。

不過，在戰爭的硝煙散去、部分偏見被清除之後，一位早期在美國促成禁酒運動但姓名不詳的倡導者，撰寫並印刷了名為「一壺蘭姆酒」和「一碟茶」的大幅海報。

原版收藏在波士頓公共圖書館的蒂克諾室（Ticknor room）。這位佚名的吟遊詩人寫道：「讓某些人將他們的歡愉建立在烈酒之上」，但是——

一碟茶更能夠取悅我，
可以產生更柔和的喜悅、引發更少的喧鬧，
並且不會滋生卑劣的謀劃。

一位佚名作者於西元 1819 年，在倫敦出版《茶；一首詩》。

詩的開頭是：

美味芬芳的植物！來自東方與西方，
或來自於受祝福的阿拉伯海岸，
帶來那些散發芳香氣味的小樹枝與漿果，
是我們的妻子與政府官員的依靠。
仁慈的土地！無人接收它所給予的富饒禮物，

並以它金黃色的葉片換取黃金。
我們神經的毒藥禍根，還有我們去除的神經，
國家民族的力量與弱點皆存在其中。

英國牧師薩賓・巴林－古爾德（Sabine Baring-Gould）收集了西元 1800 年到 1870 年期間，於倫敦印刷之巨幅海報敘事歌謠（共十卷），其中包括了一些以下列風格寫作的打油詩：

茶！茶！——有益健康的茶！
紅茶、綠茶、調和茶、濃茶，
珠茶或武夷茶。
等等等等。

詩人約翰・濟慈（John Keats, 1795-1821）曾提到愛侶「輕咬他們的吐司，並以嘆息吹涼他們的茶」，同時，威廉・霍恩（William Hone, 1779-1842）在西元 1823 年出版了一本從古代神秘事件、聖誕頌歌等摘錄的文選。

其中包括了一首關於〈白毫茶〉的奇怪耶誕頌歌，據說是一位法蘭西斯・霍夫曼（Francis Hoffman）題獻給卡羅琳（Caroline）皇后的作品。

此外，哈特利・科爾里奇（Hartley Coleridge, 1796-1849）是一位英國詩人和天才，他曾要求某人「啟發我的天賦，還有把我的茶泡好」，並在後來寫下如下詩句：

而總是保有可貴中庸之道的我，
剛剛辭謝了我的第七杯綠茶。

「英國的輝煌雄獅」珀西·比希·雪萊（Percy Bysshe Shelley, 1792-1822）曾欣喜若狂地說：

那遭到醫師們抱怨的飲料，同時
是我不顧他們的勸告而痛快暢飲的飲料，
而當我死亡
我們將投擲硬幣，決定何者率先以飲茶的方式死去。

在西元 1832 年英國改革法案帶來的激動譁然期間，托馬斯·胡德（Thomas Hood）在一首寫給 J·S·白金漢（J. S. Buckingham），關於提交給醉酒問題委員會的報告內的頌詞寫道：

除非刻意喝醉，不會有任何一位紳士
在鄰近坦普爾（Temple）酒吧區，將一塊板子扛在他的肩上
用這種方式告誡旁觀者
「當心唐寧茶！」

莫非茶葉商人確實如此深沉地謀劃
因為你的選擇之一，將促使我們思考
對每一個茶葉箱子，我們會說
Tu doces（即劑量）
汝最具教育性的飲料。

英國的桂冠詩人阿弗列德·丁尼生（Alfred Tennyson, 1809-1892）爵士，歌詠安妮女王的治理如下：

裙箍的茶杯時代
以及補丁被磨損之時。

英國詩人和劇作家羅勃特·白朗寧（Robert Browning, 1812-1889）也提及下午茶這項迷人的風俗：

那個圈子，那各種混雜的感受與風趣話語。
伴隨著在我們所知道的屋舍裡，下午五時的茶。

白朗寧夫人以沒那麼親切的風格說起那名女子：

然後在晚間以你的名譽
幫她的武夷茶加糖

一首由美國散文作家兼詩人拉爾夫·沃爾多·愛默生（Ralph Waldo Emerson）所作，名為〈波士頓〉的愛國詩歌，在西元 1873 年十二月十六日茶黨事件一百週年的場合上誦讀，詩的開頭如下：

從坐在英國王位上的喬治那裡傳來壞消息；
「你們發展得欣欣向榮，」他說；
「如今藉由這些贈禮即可知
你們該為茶繳稅；
稅金非常少，一點都不會是負擔，
我們送出這個要求已足夠榮幸。」

其結果以下列方式被記錄下來：

船貨到來！而誰能責怪
如果印第安人奪取茶葉，

而且一箱接著一箱，將同一批茶葉
放入大笑的海中？
因為犁或帆有何用。
如果失去土地，或生命，或自由。

　　新英格蘭詩人奧利弗·溫德爾·
霍姆斯（Oliver Wendell Holmes, 1809-
1894），在〈波士頓茶黨之歌〉中，對
此一事件寫下最終評論：

反叛者海灣的海域
留下了茶葉的氣味；
我們老北區人在他們的浪花中
依然能嚐到熙春茶的味道；
而自由之杯仍舊滿溢著
那永保新鮮的莫酒，
將她的所有仇敵哄騙入睡
並振奮那覺醒的國民！

現代詩歌中的茶

　　海倫·格雷·科恩（Helen Gray
Cone）於西元 1899 年十二月在《聖尼可
拉斯》（*St. Nicholas*）雜誌上發表了一首
名為〈一杯茶〉的詩作，展現一幅令人
愉悅的居家畫面。
　　詩的開頭是：

如今格蕾特（Grietje）從她的窗口可以看
見光禿禿的白楊樹
倚靠在帶有金綠色條紋的多風日落天空；
靜止的運河被從那荒涼冬季天空而來的
光線觸碰，

而陰鬱憔悴的風車將它枯瘦的手臂高高
伸展。
「時間越來越晚；天氣越來越冷；而我
獨自一人，」她說：
「我要把那小小的水壺放上，好用來泡
杯茶！」

　　弗朗西斯·薩爾圖斯·薩爾圖斯
（Francis Saltus Saltus，卒於 1889 年）以
一首十四行詩，追溯茶的神秘起源，這
是以英文所寫成的最佳茶詩之一，收錄
於《燒瓶與大酒瓶》中：

茶

汝之葉片來自何種施有魔法的伊甸園
能掩藏如此細緻的香氣精靈？
是否亞當之前的雙眼最先看見那花朵，
那悲傷哀痛之靈魂的甘美多汁忘憂藥？

疲憊而遲緩的心靈，因汝而有所感受
比玫瑰更為美好、照亮幽暗的生命，
汝千變萬化之魅力可以所有形式展現
並將十二月的隆冬夜晚轉變成四月的春
日傍晚。

汝琥珀色澤的水滴讓我回想起
巨大蒙古塔樓的奇異形狀，
色彩鮮豔的旗幟，還有洪亮的鑼聲；
我聽見盛宴和狂歡的聲音，
並且聞到了，遠比最甜美的花朵還要更
甜蜜的，
北京售貨亭中，烏龍茶的芳香！

　　亞瑟·格雷（Arthur Gray）在西元

1903 年出版的《小茶書》中，有一些關於茶的詩句：

在過往的戲劇中
汝之技藝在演員陣容中乃是主演；
（喔茶！）
而汝已演出汝之角色
伴隨著從未改變的感情，
（喔茶！）

　　湯瑪斯·J·莫瑞（Thomas J. Murray）除了過往的戲劇之外，在《國家》中，利用運茶飛剪船為題，展現出一幅風帆翻滾、浪花飛濺的畫面：

茶葉船
他們的船帆展開並橫跨中國海，
在過去朦朧的 1840 年代
輪船和從泰恩河迅速衝來的鋼板，所有種類的船隻
擁擠著張帆而行，前往他們夢想的、消逝的偉大之地
當沖刷航道的海水
在他們奔騰的船頭凝結成乳脂狀；
並越過那荒野看見南塔克特的微光——
帶著他們從廣州到波士頓的珍貴收益。

　　《茶與咖啡貿易期刊》於西元 1909 年刊登了 E·M·福特（E. M. Ford）對印度茶葉魅力致意的詩歌作品：

茶的田園詩
她的古老家族存在於阿薩姆，
那裡不受愛情所困地生長著優美的印度

茶樹；
直到其中之一因渴望愛情而衰弱憔悴，
被太陽吸引、被風驅使，
從海洋的領域，清澈之水王子到來，
但墜落的露珠走向新娘做出宣告。
「這朵盛開的花從誕生便許諾給我，
而且大自然也同意」——但印度茶樹
向她的所愛求助，並嗚咽著說，
「清澈之水王子是唯一我將成婚的人。」
接著在這個現場，如同曾在每個地方發生過的，
走進了一個管閒事的人，
「我來為這個情況做決斷，」

熱帶一艘運茶飛剪船的甲板
這是一幅由約翰·艾佛雷特（John Everett）繪製，清楚明確地用於裝飾目的的畫作。翻攝自《不列顛海洋繪畫藝術》。

他這麼告訴敵對雙方，而且，在他的命
令下，
一座牢獄的輪廓在火焰中升起。
灼熱的氣流包裹著不斷縮小的少女，
而很快地，藉由許多手輪送到那裡，
茶壺接受了她的形體。
那人呼喊，
「看哪。
汝成婚之祭壇，噢英勇的求婚者！」
冷涼的墜落露珠放棄他的希冀並逃離，
但清澈之水蔑視這嚴峻考驗的可怖。
並且無畏地投身進入那險惡的黑暗中，
「讓路，」蒸氣喊道——而且瞧，一位
快樂的新郎
穿過牢獄的門，而他的懷中
棲息著印度茶葉，有著增加十倍的魅力！
全世界為他們的結合鼓掌喝采
同時他們生活在被奶油和糖浸透的極樂
之境。

　　西元 1920 年，米娜·歐文（Minna
Irving）將一些關於茶的令人愉快的討
喜詩節投稿到《萊斯利週刊》（Leslie's
Weekly）。以下是其中兩則：

我芳香四溢的一杯茶
當我厭倦於工作或遊玩，
而我全身的神經都在作痛
因我所為之事，和我所言之事
還有我純粹看見的事，
我趕緊回家並穿上拖鞋
以及平滑的便服睡衣，
拿出酒精燈
並泡製一杯芳香四溢的茶。

我倒出那冒著蒸氣的琥珀色飲料
倒進纖薄精緻的瓷杯裡，
金色的線條
帶有精緻野玫瑰花和藤蔓的鑲邊，
加上奶油與糖，或是濃縮的茶水，
慢慢地啜飲
看著一部遙遠場景的電影展現，
那茶的戲劇。

　　安 托 瓦 內 特 · 羅 坦 · 彼 得 森
（Antoinette Rotan Peterson）在詩作〈京
都的老茶道大師〉中，提供了最好的日
本茶道儀式之英文演繹。以下摘錄的內
容經作者和《亞洲》（Asia）雜誌出版商
的許可提供。

　　此詩作於西元 1920 年首次出現在該
雜誌內：

我們坐在柔軟的席子上；
再一次鞠躬；
現在帶來一個裝水的瓶子，
那是釉彩工人濃郁棕色的成就，
大師到來
並將其熟練、緩慢而仔細地

京都的老茶道大師

安放在火盆旁；以同樣的謹慎
量測步調，一種需要小心處理的移轉，
隨後他拿起一個纖細的茶葉罐
是非常珍貴的白色，並帶有海蛞蝓般的
條紋
還有如同雄雞豎起之羽毛上的閃耀紅色
光彩，
然後是一個碗
它生嫩的色澤「溫暖如玉」
那是宋代的產物。
大師看起來極為樸素，甚至是謙卑，
在他做出那些複雜概念的微小動作時；
從未猶豫或笨手笨腳
表示他沒有一點私心。
隨著古雅儀式的進行，
這需要比我們所具備的更多的優雅。

「茶，羈絆之索」
意思是：「剖析茶的意思，它正是連結東方（日本）與美國間友誼羈絆的美味紐帶。」左側的迷人藝妓是在靜岡為作者的招待會吟誦這首詩的繁榮小姐。

不過——終於——我們由碗中啜飲
東方與西方截然不同的靈魂
在此相會，因為全世界都喝茶。

當作者在西元 1924 年第二次世界茶鄉之旅走訪靜岡時，石井精一先生寫作了以下的離合詩，譜上一首古老民歌的曲調，並由藝妓優美地載歌載舞進行了演出：

剖析茶的意思時，它正是連結東方（日本）與美國間友誼羈絆的美味紐帶。

一首由阿魁洛（Aquilo）所作，名為〈一點茶〉的敘事詩，於西元 1926 年出現在《愛爾蘭週六之夜》（*Ireland's Saturday Night*）。八段詩節中的兩段內容如下：

當清晨破曉，給我來一點茶，
讓我能向「茶壺穹頂」般的天空敬酒；
而當太陽進行他的晨間之旅，
給我來一點茶——大概在十一點的時候；
而當午餐時間到了結束的時刻，
看在老天的份上，再給我來點茶！

在午後陷入昏昏欲睡之地。
當時間沉重地徘徊且精神萎靡時，
給我一個小托盤、一把小匙子，
一個小小茶壺（配有得體的「stroup」），
一點點糖，還有一點點奶油，
一點點茶——且讓我繼續作夢。

《紐約時報》（*New York Times*）將

以茶為詩的主題帶到現在，在西元 1931 年刊登了下列由哈洛德・威拉德・格里森（Harold Willard Gleason）創作的詩作，獲得授權轉載：

飲茶時間

黯淡的日光透過平紋細布，閃爍在發光的黃銅茶甕上，茶甕矮胖結實、自負於所承擔的重任而冒著熱氣，
在藍色的碗和大水罐旁邊，兩者皆高雅地
帶著強烈階級意識放在壺附近。壺嘴自負地彎成拱形，
他對著糕餅、麵包和奶油頤指氣使，
像個自鳴得意的日本天皇；蒼白的餐巾
完全謙卑地折疊俯臥在他面前；
脆弱的杯盤無精打采地向他表達崇敬。
異教徒這個傲慢自大的朋黨，立誓將你纖細的手指
當作唯一的敬畏。我向這些致敬，謙卑地鞠躬
對讓我們各司其位──人與茶具──的微小恩典
表達敬意。

早期西方散文中的茶

在茶首次出現在歐洲文學中的時代，威尼斯因為位於從東方橫跨大陸的陸路路線，以及通往歐洲海港之水路的中央地理位置，是歐洲大陸的重要商業中心。

因此，最早在歐洲文學中提到茶的著作是由一名威尼斯人所出版這件事，一點也不令人驚訝。這是由巴蒂斯塔・拉穆西奧（Giambatista Ramusio）所撰寫，於西元 1559 年出版，現在頗負盛名的關於茶的記述。

十六世紀和十七世紀早期是發現的年代，也是商業快速擴展的年代。人們急切渴望地閱讀航海和旅行的記述。這個時期所有關於茶的參考文獻，都可以在具有這種特性的作品中找到。這類作品大多是由神職人員所撰寫的，主要是寫下傳教之旅的羅馬天主教耶穌會教士。

現在看來可能難以置信，但茶在歐洲推出時造成恐慌，並且在醫學界引起軒然大波。西元 1635 年，一位德國醫師兼植物學家西蒙・保利博士激烈地對茶展開攻擊，而在 1648 年，一名巴黎醫師兼法蘭西公學院教授蓋伊・帕丁博士則稱茶是「本世紀最不恰當的新奇事物」。

當歐洲大陸的醫學作家正在戰鬥時，茶入侵了飲用麥芽啤酒的英國，過程如此悄無聲息，以至於沒有人記得這件事發生的確切時期。英國文學中，最接近此事件的紀錄，是西元 1660 年由倫敦咖啡館老闆湯瑪斯・加威發行的一份古雅巨幅海報。這一份標題為「對葉茶之生長、品質與優點的精確敘述」的巨幅海報，目的是在於傳播茶這種新興中國飲品的知識和名氣。同年，筆耕不輟的日記作家山繆・皮普斯，寫下訂購一杯茶的文字。

十七世紀後來的幾年中，許多歐洲大陸作家留下支持或反對茶的文字紀錄，其中包括尚・紐霍夫（Jean Nieuhoff）、

菲利普・西爾維斯特・杜福爾、西蒙・德・莫里納利（Simon de Molinaris）、菲利普斯・巴爾多斯（Philip Baldeus）、阿塔納奇歐斯・基爾學神父、科內利斯・邦特科（德克）（Cornelis Bontekoe (Decker)）博士、塞維涅夫人，以及揚・尼可拉斯・培克林（Jan Niklaas Pechlin）。

英國劇作家威廉・康格里夫（William Congreve）在西元 1694 年的戲劇《雙面交易者》中，是第一位把「茶」和「醜聞八卦」連結在一起的英國作家。劇中的一個角色說道：「他們在走廊的盡頭；撤回到他們的茶和八卦之中。」

約翰・奧文頓是一位心胸開闊的英國神職人員，在當時是相當知名的人士，於西元 1699 年以《茶的本質與特性》為主題，在倫敦出版了一篇學術性論文。

他在花費一些篇幅描述茶的性質，並且引用不同醫學作家的文字之後，總結如下：

若全然沒有反對意見，而且沒有敵視和抵觸的話，那麼它確實是一種令人愉快的葉片。然而，在這種情況下，它所具有的這種愉快幸福，與所有的傑出事物皆為命運共同體；這樣的愉快幸福經常因它們的純真而遭受誹謗，而在那一方面，它們的痛苦災厄全都要歸咎於它們的完美。

這篇頌詞讓一位名為約翰・渥頓（John Waldron）的英國作家非常不悅，他以一首名為〈反對茶的好色之徒，即

奧文頓關於茶的本質與特性之論文……剖析與模仿嘲弄〉的打油詩作為回應。

茶的流行風潮引發了各式各樣的諷刺文學作品。西元 1701 年在阿姆斯特丹上演，並在同年印刷付梓的戲劇《醉心於茶的女士》，仍有現存的副本傳世。出版三週刊《閒談者》（Tatler）的理查德・斯蒂爾爵士（Richard Steele, 1671-1729），與約翰・愛迪生（John Addison, 1672-1719）結交，並擔任每日發行的《旁觀者》（Spectator）的聯合編輯，他寫下另一齣喜劇：《葬禮，也就是流行的悲慟》，在其中嘲弄地寫下「茶的汁液」。劇中的人物之一大聲呼喊，「難道你沒有看見，他們如何大口吞下以加侖計量的茶的汁液，而他們自己的酸模葉片卻被放在腳下踩踏？」

波普在西元 1718 年的作品中，描繪了一位儀態高貴的當代女士早上九點令人愉快的飲茶場景：「她裝作因為看見太陽的緣故而睜開眼睛，並且因為夜晚降臨而入睡；在早上九點的時候喝茶，而且被認為在那之前已完成她的禱告。」

西元 1718 年在巴黎出版的《第九世紀兩名阿拉伯旅人前往印度和中國的古代記述》具有相當大的歷史重要性，由法國東方學家歐塞貝・勒諾多（Abbe Eusebe Renaudot, 1646-1720）神父從阿拉伯文翻譯為法文。

記述中說，茶讓中國人免於所有的身心疾病。本章早前曾引用可敬的阿夫朗什主教丹尼爾・休特為茶所作之輓歌，他是茶這種飲料具有療癒特性的重要信仰者，於 1718 年出版的古怪自傳回憶錄

中，提到茶治癒他的胃病，並且緩和了他的眼炎。

茶能夠使女性的口舌放鬆，而它的這個作用因歡樂英國劇作家兼喜劇演員科利・西伯（Colley Cibber, 1671-1757）在下列選自《夫人的最後賭注》中的文句而馳名：

茶！汝柔軟、汝清醒冷靜、睿智且神聖珍貴的液體，汝使女性之口舌開始運轉流動、微笑順利綻放、心胸打開、親切熱誠地眨眼，我將生命中最快樂的時刻，歸功於你那光輝的淡而無味，讓我拜倒在地。

小說家兼劇作家亨利・費爾丁（Henry Fielding, 1707-1754），以類似的脈絡在西元 1720 年發表的第一部喜劇《七假面之愛》中宣稱，「愛情與八卦是茶最好的甜味劑」。大約在同一時期，迪恩・史威夫特（Dean Swift）堅稱「對成為迂腐學究的恐懼，已經讓許多天縱英才者減少了較為嚴肅的學習研究，而以遊樂替換，好讓他們有符合坐上茶桌的資格」。

一位蘇格蘭醫師湯瑪斯・肖特（Thomas Short）於西元 1730 年在倫敦出版了《茶專題論文》，而杜赫德（Jean Baptiste Duhalde）神父則將茶收錄在作品《中國速寫》的其中一章，這部作品於 1735 年在巴黎出版。

1745 年，賽門・梅森（Simon Mason）出版了一本主題為《茶的好處與壞處》的著作。

1748 年，著名的宗教改革家約翰・衛斯理在名為《關於茶，一封致友人之信》的十六頁小冊子中，抨擊茶的使用。衛斯理在接下來十二年都放棄喝茶，直到醫師建議他重新飲用茶為止。

十八世紀的茶論戰者中，沒有比喬納斯・漢威這位樂善好施的倫敦商人兼改革者，更認真相信「茶非常有害」這個說法的人了，漢威在西元 1756 年出版了《茶之隨筆》一書，抨擊茶會危害健康，是企業的障礙物，還會讓國家一貧如洗。

漢威聲稱，茶會造成神經衰弱、壞血病，還會讓牙齒疼痛，然後開始計算人們喝茶時所損失的生產勞動時間，還有每年需要的成本，據他的估計是十六萬六千六百六十六英鎊。

將自己描繪成「堅定且厚臉皮的飲茶者」的山繆・約翰遜博士激憤而起，對抗這名詆毀他最喜愛之飲料的人士，他以兩篇刊登在《文學雜誌》（Literary Magazine）上的文章來回應漢威。

路易・萊梅里（Louis Lemery）於

約翰遜博士在柴郡起司酒吧內的座位

西元 1759 年，以及紀堯姆・托馬斯・弗朗索瓦・雷納爾（Guillaume Thomas Francis Raynal）於 1770 年，都以法文出版了茶的解說評論，而在 1772 年，出自約翰・庫克利・萊特森（John Coakley Lettsom）筆下的《茶樹的自然史》在倫敦印刷出版。

英國文學家艾薩克・迪斯雷利（Isaac D'Israeli）在西元 1790 年的作品《文學奇趣》內，引用了《愛丁堡審查》中關於茶的內容：

這種著名植物的進展有點像真理的進行；一開始人們心存疑慮，雖然對那些勇於嘗試的人來說非常美味可口；當它入侵時，人們是抗拒的；流行程度似乎在開始擴散後便出現了濫用。

而茶只有藉著時間和其自身優點，緩慢且無法抗拒的努力，令從宮殿到農舍這整片土地歡呼雀躍，而最終確立了它的勝利。

約翰・胡爾（John Hoole, 1727-1803）是塔索與阿里奧斯托（Tasso and Ariosto）詩作的翻譯者；歷史學家詹姆斯・彌爾（James Mill, 1773-1836），還有散文作家兼幽默作家查爾斯・蘭姆（Charles Lamb, 1775-1834），他們全都是為英國東印度公司辛勤工作的職員，而該公司在當時是將茶葉帶進英國的唯一進口商。

蘭姆曾經寫道：「我出版的著作，是我的休閒娛樂。我真正的工作可以在利德賀街的書架上找到，寫滿了數百本的對開本。」

英國作家湯瑪斯・德・昆西（Thomas De Quincey, 1785-1859）寫道：「儘管茶被那些天生或因飲酒而變得神經敏感的粗魯無文人士揶揄奚落，而且這些人不易受到如此細微精煉的興奮劑之影響，但它將一直是知識分子最喜愛的飲品。」他再次寫道：「想必所有人都能意識到在寒冷冬季火爐邊的極致滿足：下午四點燃起的蠟燭、溫暖的爐邊地毯、茶、一位美好的泡茶人、關閉的百葉窗、寬大的窗簾下垂到地面，同時聽見風雨在屋外狂暴呼嘯。」

受歡迎的英國小說家查爾斯・狄更斯是一位茶的熱愛者，即使他和約翰遜博士絕不屬於同一階級。

狄更斯在西元 1837 年出版的《匹克威克外傳》中，描寫了一場戒酒協會的聚會。

因為一些參加聚會的主要成員毫無節制地喝茶，而引起威勒（Weller）先生十二萬分的警惕。

「山姆，」威勒先生低聲說：「如果在這裡的某些人不打算好好利用明天早上。我不是你的父親，但情況就是這樣。哎呀，我旁邊的這位老婦人要用茶把自己淹死了。」

「你不能安靜點嗎？」山姆小聲說。

「山姆。」過了一會兒，威勒先生極度焦慮地低聲說：「老弟，記住我說的；如果那個秘書傢伙再繼續五分鐘的話，他會用吐司和水把自己撐爆。」

「好吧，如果他想的話就讓他爆吧！」山姆回答：「這不關你的事。」

「如果這個聚會要持續更久，山姆，」威勒先生一樣壓低聲音說：「我會覺得，起身並為乾杯致詞是我身為人類的職責所在。隔壁排有一位年輕女子，但是看起來像兩個人；因為她喝了九杯半的早餐茶；而且她在我面前明顯腫脹起來。」

一名英國人西格蒙德（Sigmond）博士，於西元 1839 年寫作時公然宣稱：「茶桌就像我們國家的爐邊空間，是全國性的樂事。」

英國神學家、隨筆作家及智者西德尼·史密斯（Sydney Smith, 1771-1845），在回顧過去的人生時，有感而發地驚呼說道：「為茶感謝老天！這個世界要是沒有茶會是什麼樣子？該如何繼續存在？我很慶幸沒有出生在茶的時代之前。」

威廉·梅克比斯·薩克萊（William Makepeace Thackeray）在西元 1849 年到 1850 年的作品《彭登尼斯》中，對「這種仁慈的植物」致以熾熱的敬意。

他寫道：

自從這種好心的植物被介紹給我們以來，那可憐的茶壺就扮演了多麼重要的紅顏知己的角色啊！可以肯定的是，無數女性為它哭泣！它曾在何種病床上冒著蒸氣！何等激動的雙唇由它得到活力的恢復！在創造茶樹時，大自然因女性而非常仁慈；而加上一點點巧思，想像力能在茶壺和茶杯周圍浮現，並組合出一系列何等的畫面和群體。

現代散文中的茶

西元 1883 年，一位蘇格蘭作家兼醫學博士 W·戈登·史戴伯（W. Gordon Stables）博士，在倫敦出版《茶：愉悅與健康之飲》一書，書中包含許多稱頌茶的引文。其中一段引文曾經以不同形式出現，並被冠以不同的作者。史戴伯博士將該引文歸屬於陸羽之名，其內容如下：「茶能鍛鍊心神，令心境冷靜平和；它能使思想煥發並防止昏昏欲睡、減輕身體負擔並使其恢復活力，並且能使感知能力清澈明晰。」

亞瑟·格雷的《小茶書》進一步對此引文加以闡述，略微誇大但相當謬誤地認為這段引文出自孔子。格雷的版本內容如下：「茶能鍛鍊心神並使心境和諧，驅散困乏並緩解疲勞，喚醒思想並防止昏昏欲睡，讓身體的負擔減輕或恢復活力，並使感知能力清澈明晰。」

阿爾弗雷德·富蘭克林（Alfred Franklin）在 1893 年於巴黎出版的《La Vie Privee》中，提供了更樸素且較不具現代主義風味的版本，並將其歸屬於出自《神農本草經》：「它能解渴；減輕睡意；使心情愉悅振奮。」顯然這才是原始出處，因為在陸羽《茶經·七之事》中，引用《神農食經》的內容是：「茶茗久服，令人有力悅志。」

西元 1884 年，《學習與興奮劑》的作者亞瑟·里德（Arthur Reade）在倫敦出了《茶與飲茶》一書，這是一本由守舊派詩人和作家撰寫之茶參考文獻的匯編文集。同一年，波士頓的山繆·弗朗

西斯‧德雷克（Samuel Francis Drake）出版了《茶葉》一書，講述以波士頓茶黨事件告終的激動人心事件的歷史。

《亞洲之光》的作者艾德溫‧阿諾德（Edwin Arnold, 1832-1904）爵士，以筆下最長的句子之一，向日本茶杯的宗教心靈層面，表達美好的敬意：

不知不覺地，這小小的瓷杯在腦海中，被愉快地與雪般純淨的墊子、跪伏拜倒的娘（侍女）、牆上毫無瑕疵的細木工、格狀障子的講究，合宜地連結在一起，為所有這些事物增添魅力，在高低貴賤階級中一樣精細和高雅的樸素，表現出如同由茶樹的光滑葉片與銀白色花朵而產生的內在精神。

一言以蔽之，從本質上說來，屬於且部分構成了完美、令人讚歎、靜謐且甜美的日本。

一位歸化為日本國民的愛爾蘭－希臘作家列夫卡迪奧‧赫恩（Lafcadio Hearn，小泉八雲），表示自己只是一位「走進廣闊而神秘的中式幻想樂園的卑微旅行者」，他被講述茶樹起源的達摩傳說所吸引，並以這個傳說做為西元1887年出版的著作《某些中國鬼魂》中，古怪的美麗篇章〈茶樹之傳統〉的題材。

赫恩在描述了普遍被認為是發生在達摩身上的懺悔性切斷眼瞼的事件後，講述那從眼瞼掉落之地生長出的奇妙灌木，並敘述這位聖人在將其命名為「Te」後，如何講到這種植物，他說：

願汝受到祝福，甜美的植物，有益的、給予生命的、由高尚決意的精神形成！看！汝之名聲此刻將傳播至陸地的盡頭；而汝生命的芬芳將被所有的風帶往天堂的最彼端！誠然，在未來的所有時間裡，飲用汝之汁液者，將感到如此精神煥發，以至於疲倦不會戰勝他們，倦怠也不會輕易抓住他們，而他們也將不會知曉昏沉造成的混亂，也不會在工作或祈禱的時間有任何想睡的慾望。願汝受到祝福！

據說，喝茶填補了英國小說中所有的間斷空白。一位美國散文作家指出，像是漢弗萊‧沃德（Humphrey Ward）夫人、奧利芬（Oliphant）太太、里德爾（Riddell）夫人、永格（Yonge）小姐，甚至非主流的薇達（Ouida）這樣的小說家所使用的技巧，就是簡單地打開門，然後有一名整潔靈巧的鄉下美人或兩名穿著制服的僕役將茶甕拿進來，而所有一切在這場盛宴舉行時停止。書中角色在《羅伯特‧埃爾斯米爾》中喝了二十三次茶，《馬塞拉》中有二十次，還有在《大衛‧格里夫》喝了四十八次。（〈小說中的茶〉，《當代文學》，西元1901年五月於紐約發行。）

我們年輕時，曾在俄羅斯小說家果戈理（Gogol）、托爾斯泰（Tolstoy）和屠格涅夫（Turgenev）的作品中，讀到關於女主角的部分，這些作家在以喝茶填補她們故事中的空白方面並不遜於英國作家；唯一的差別在於，他們會在生動的背景中加上冒著蒸氣的黃銅茶炊具。

西元 1901 年，一部佚名著作在加爾各答出版，據推測，它是由一位在阿薩姆茶園工作的助理撰寫的散文合集。這些文章之前出現在《英國人》（Englishman），文章名為「來自 Chota Sahib 的笛聲」；而 Chota Sahib 是初級助理之意。它們的寫作帶有幽默的特色，並有明顯的文學氣息。

西元 1903 年，亞瑟・格雷在紐約出版了《小茶書》，根據他在書中序言的陳述，這本書旨在證明，文學界享有盛譽的作家高度重視茶飲的精神，而他們在各行各業所受到認可的良好品味是不容質疑的，書中提到：「在家庭和社交方面，茶是世界性的飲料。」

東京皇家美術學院的創辦人兼第一任校長岡倉天心，與波士頓美術博物館東方部門有所聯繫的，他在西元 1906 年以英文出版了《茶之書》，這本精良的書籍隨後牢牢吸引了西方讀者的興趣。作者追溯了茶道這種唯美主義信條的開端與發展；歷代茶流派的演進；茶與道家及禪宗的連結；並從一名才華橫溢之作家和藝術家對待一項真正美學儀式的角度，來探討茶道。

「沒有其他地方比下午茶的盛宴，能更明顯地證明英式家庭生活的創造力。」喬治・吉辛（George Gissing, 1857-1903）在《亨利・里克羅夫特的私人論文集》中如此宣稱。

我一天中最光輝閃耀的時刻，就是在有些令人疲憊的午後散步返回後，將靴子換成拖鞋，將出門的外套換成邋邋的普通輕鬆外衣，並且坐在有著柔軟扶手的深椅內，等待著茶托盤……啊，隨著茶壺的出現，那飄浮進入我書房，柔軟卻具穿透力的香氣是多麼可口！第一杯茶是何等撫慰，接下來又是何等從容地啜飲！在寒冷的雨中步行過後，它所帶來的是何等的灼熱！在我環視藏書與畫作的同時品嚐它們，將擁有寧靜的幸福。我將目光投向菸斗；我可能是出於表面上的深思熟慮，準備將它用於菸草的接收。而毋庸置疑地，在剛喝完茶這種本身就是溫和不刺激的啟發物之後，所使用的菸草，永遠無法讓人更舒緩、更具有人文思想……我對你時髦畫室裡的五時茶毫不關心，因為那是虛度光陰又令人厭煩的事，就像世界上所有其他事物一樣；我所說的喝茶，是指一個人在家中，與世俗意義的喝茶相當不同。允許陌生人來到你的茶桌上是一種褻瀆；從另一方面來說，英式的殷勤好客在這方面表現出它最親切體貼的一面；沒有比為了喝杯茶而前來拜訪的友人更受歡迎的了。（《亨利・里克羅夫特的私人論文集》，喬治・吉辛著，西元 1921 年由湯馬斯・伯德・莫舍〔Thomas Bird Mosher〕於緬因州波特蘭市出版。獲許可轉載。）

與這種純粹男性化功能觀點形成鮮明對比的，是英國女詩人兼小說家梅・辛克萊（May Sinclair），在《靈魂的良方》中描繪的迷人下午茶的招待畫面。事件發生的場景在英國鄉間，此處的社交生活以教區禮拜堂、牧師長的住所，以及單身的牧師坎農・張伯倫（Canon

Chamberlain）為中心。坎農·張伯倫正前去拜訪波尚（Beauchamp）夫人，她是一位富有且迷人的寡婦，最近才在教區內買下一棟房子。

當時客廳女僕拿著茶具進來。雪白的亞麻布隨風飄動，瓷器和銀器碰撞發出悅耳的叮噹聲，還有熱奶油的香氣。他站起身來。

「喔！別在茶送進來時離開。請留下並來點茶。」

茶點非常美味，牧師坐在深座、放有軟墊的椅子上，吃著塗有熱奶油的烤鬆餅，喝著帶有他喜愛的煙燻風味的中國茶，同時看著豐滿但秀麗的素手在茶杯與碟子上停留。波尚夫人很享受飲茶時間，而且堅定地認為牧師也應該一同享用。

他注意到，茶杯的形狀寬而淺，並在白底色上繪有淺綠和金色的圖案，杯緣下方的杯子內部，有一條綠金相間的寬邊。他的鼻孔吸進香氣。

「我不明白為什麼會這樣。」他說：「不過，杯子的綠色襯裡讓茶變得更加美味。但確實如此。」

「我知道的確如此。」她帶著豐沛的感情說道。

「有家茶館會供應裝在深藍色瓷器裡的濃烈印度茶。你無法想像任何比這還要可怕的事了。」

「確實如此。」

「而且，所有的茶杯都應該是寬且淺的。」

「沒錯，就像裝在寬口玻璃杯內的香檳一樣，不是嗎？」

「我猜想，這是為了讓氣味有更大的面積發散。」

「居然有綠色味覺和深藍色味覺，真是件奇妙的事，不過的確如此。只不過，我不認為除了我以外，還有任何人注意到這件事。」

令人愉快的感官共同體。而且，如同牧師本身一樣，她覺得這些事物是需要認真對待的。（《靈魂的良方》，梅·辛克萊著，西元 1924 年由紐約的麥克米蘭〔Macmlllan〕公司出版。獲授權轉載。）

在詹姆斯·博伊德（James Boyd）關於美國獨立革命的小說《鼓》中，提到了來自卡羅萊納（Carolina）邊遠地區，並在伊登頓（Edenton）接受教育的強尼·福瑞澤（Johnny Fraser）。西元 1774 年，伊登頓在波士頓事件之後成立了自己的茶黨。

這位搭乘小型帆船，沿著羅阿諾克河（Roanoke River）回到上游而返家度假的船長說：

今年發生了一場爭論，我想你應該聽說過這件事。一種稅或者類似的事情。根據我對這件事的理解，如果我不認為這個地區是對的，就揍我吧！總之，我想看到他們站起來對抗英格蘭。情況看來不錯，我支持停止茶葉的買賣。不過我要說的是，大致上停止買賣，但是喝點茶從未對任何人造成任何傷害。尤其是在像今年這樣寒冷的早晨。

西元 1926 年，法蘭克・斯溫納頓（Frank Swinnerton）在出版的《夏日風暴》中，利用英國下午茶時間的場景，做為現代英國小說淡出的背景：

福爾克納（Falconer）在花園中找到雷恩（Lane）夫人。

他正在進行下午的拜訪，而且在他抵達特洛依路（Troy road）時，剛好趕上下午茶……

「你的茶是依照你的喜好準備的嗎？」雷恩夫人問道。

福爾克納為了讓雷恩夫人滿意而表示他非常高興，然後說：「其他國家的人嘲笑英國人，因為英國人如此喜愛喝茶。人們會想著，我們整天不會喝任何其他飲料。但下午茶是一頓非常讓人愉快的膳食，這不僅是一餐飯食，而是一種迷人的社交習慣。」

「當然，有些人總是在喝茶。」雷恩夫人表示肯定。「許多婦女會時刻將鍋子放在壁爐鐵架上，並且讓茶壺持續燉煮。」

「確實。我曾認識一位老人，他算是學者吧！他整天喝茶和抽臭烘烘的雪茄。每當我閱讀他所寫作的任何文字，我總是能在其中嚐出茶和雪茄的味道。我懷疑，如果人們知道著名作家們所喜愛的食物，是不是能夠從他們的著作中發現那些食物的蛛絲馬跡……」

雷恩夫人認為這不太可能。（《夏日風暴》，法蘭克・斯溫納頓著，1926 年由紐約喬治・H・杜蘭〔George H. Doran〕公司出版。獲授權轉載。）

歷史學家和小說家弗雷德里克・威廉・華萊士（Frederick William Wallace）在西元 1927 年於倫敦出版的著作《中國來的茶》，匯集了出現在不同雜誌的加拿大航海家短篇故事。

書名來自於組成這本書的其中一個故事，其主軸圍繞在從福州到倫敦之茶葉飛剪船的一場競賽。

關於國王喬治三世和美國殖民地居民間著名的茶葉爭議的新說法，亨德里克・威廉・房龍（Hendrik van Loon）在西元 1927 年於紐約出版的著作《美國》中評論道：

賦稅確實相當輕，只有每磅三便士，但這是一種妨害行為，因為每當一位愛好和平的公民為自己泡杯令人愉快的茶時，都會意識到他正在協助並鼓動一項他覺得不公正的法律。

最終，謙遜卑微的茶杯（引起如此眾多動盪的知名場景）引發了一場龍捲風，撼動了超過一片海洋，而這一切只為了估計僅二十萬美元的年度稅收。

《紅樓夢》是一本關於中國生活的奇特小說，作者是曹雪芹與高鶚，於西元 1929 年出版，它讓我們對何謂真正的茶鑑賞家有所概念。

一名尼姑（妙玉）招待名叫黛玉與寶釵兩位賓客喝茶：

賈寶玉品茶櫳翠庵　劉姥姥醉臥怡紅院

賈母接了，又問：「是什麼水？」妙玉道：「是舊年蠲的雨水。」……

那妙玉便把寶釵黛玉的衣襟一拉，二人隨他出去。……

又見妙玉另拿出兩隻杯來。一個旁邊有一耳，杯上鏤著「𤬪𤫋」三個隸字，後有一行小真字，是「王愷珍玩」；又有「宋元豐五年四月眉山蘇軾見於秘府」一行小字。妙玉斟了一斝，遞與寶釵。那一隻形似缽而小，也有三個垂珠篆字，鏤著「點犀䀉」。妙玉斟了一盞與黛玉，仍將前番自己常日吃茶的那只綠玉斗來斟與寶玉。……

黛玉因問：「這也是舊年的雨水？」妙玉冷笑道：「你這麼個人，竟是大俗人，連水也嚐不出來！這是五年前我在玄墓蟠香寺住著收的梅花上的雪，統共得了那一鬼臉青的花甕一甕，總捨不得吃，埋在地下，今年夏天纔開了。我只吃過一回，這是第二回了。你怎麼嚐不出來？隔年蠲的雨水，那有這樣清淳？如何吃得？」

一篇名為〈茶論〉的文章被收錄在威廉・萊昂・菲爾普斯（William Lyon Phelps）教授於西元 1930 年在紐約出版的著作合集裡，其中包括了以下對英國下午茶風俗的有趣評論：

每天準時在下午四點十三分，一般英國人會渴望茶的澀味。他對以茶著色的熱水或熱檸檬水完全沒有興趣。他所喜愛的茶如此濃烈，以至於對我來說，會有種令人不快的味道。……在英國，喝茶有許多很好的理由（除了糟糕的咖啡以外）。早餐時間通常是在九點（對我來說是早上的中間時段），因此應該要喝早茶。晚餐時間通常是八點半，因此下午茶一點都不多餘。此外，在英國，一年三百六十五天沒有幾天是溫暖的；而下午茶不僅令人愉快和具有社交性質，還是大多數不列顛人心中要啟動血液循環真正的不可或缺之物。

生命中很少有比在冬天的英國鄉間屋舍中飲茶，更愜意的時光。四點時分的天色昏暗。家人和賓客從寒冷的空氣中走進來。窗簾被拉下，明火熊熊燃燒；人們圍著桌子坐下，享用令人愉快的飯食。因為在英國，最吸引人的食物是在下午茶時供應的，可以飲用那令人振奮的飲品。（《事物論》，威廉・萊昂・菲爾普斯著。西元 1930 年由紐約麥克米蘭公司出版。獲授權轉載。）

美國散文作家艾格妮絲・雷普利耶（Agnes Repplier）在西元 1932 年出版了一本關於茶桌談話的迷人著作，書名為《茶思》，記錄了英國從十七世紀開始之飲茶風氣的發展。

西元 1933 年，一位退休茶農蒙福・錢尼（Montfort Chamney）出版了《茶葉的故事》一書，這是用布拉耶點字機寫成的，關於茶的早期歷史傳說之合集。

美國劇院舞臺上關於如何正確泡茶的第一次討論，可能是發生在由格拉迪斯・赫爾伯特（Gladys Hurlbut）和艾瑪・威爾斯（Emma Wells）所創作的戲劇《你的離開》中，這齣戲劇於西元 1934 年在紐約演出。

在後來的英國作家當中，《美國速

寫》的作者貝弗利·尼科爾斯（Beverly Nichols）熱情洋溢地將茶當作寫作題材，而 J·B·普利斯特里（J. B. Priestly）則在作品《英國之旅》中，哀嘆茶竟然以邋遢的方式泡製的現實。只有一位持異議者，蕭伯納（Bernard Shaw）對茶表示厭惡，但對一位堅定的素食者和只喝白開水的人來說，這是可以預期的。

俏皮話和趣聞秘史

格林維爾（Greenville）在日記中說，當大衛·加雷克（David Garrick）在知名度大增並躋身偉人當中時，依然默默無聞的約翰遜博士曾經對他說：「大衛，我不嫉妒你的財富，也不嫉妒你所認識的傑出相熟之人，但我嫉妒你有飲用這般好茶的權力。」

約翰遜博士總是不負他做為一個「厚臉皮的飲茶者」之盛名。劇作家理查德·康伯蘭（Richard Cumberland）講述一則發生在家中的有趣事件，當時約書亞·雷諾茲（Joshua Reynolds）爵士大膽地提醒約翰遜，他已經喝十一杯茶了。博士回答道：「先生，我沒有計算你喝了幾杯酒；那麼，為什麼你要數算我喝了幾杯茶？」隨後他哈哈大笑，又加上一句：「先生，如果不是你所說的話，我本應該讓這位女士免於進一步的麻煩，但你提醒了我，我只想要一打；我一定要請求康伯蘭夫人讓數量完整。」

西奧多·胡克（Theodore Hook, 1788-1841）是一位小說家兼劇作家，他

鄉下來的老婦人：「喔！是他嗎？難怪他還沒結婚！」
湯瑪斯爵士從未結婚的原因
這幅漫畫是《倫敦龐克暨製圖雜誌》（London Punch and Graphic）的知名藝術家菲爾·梅（Phil May）的作品，這幅作品如此搔到了湯瑪斯爵士的癢處，以至於他將其複製，並在有人質疑他終身不娶的信念時用來自衛。

以「唐寧」（Twining）為名，寫出以下機智的諷刺短詩：

似乎在某些情況下，仁慈的大自然已經做好計畫
那名稱與它們的天職一致，
因為居住在河岸街的茶葉大師唐寧，
會因他被剝奪的 T 而「買醉」（wining）。

某日傍晚，西德尼·史密斯（Sydney Smith）在奧斯丁（Austin）夫人的店中喝茶，僕人手中拿著一個正在沸騰的燒水壺，進入擁擠的房間內。看起來他似乎不可能在如此眾多的客人中前進，但當他拿著冒煙的水壺走近時，四處的人

群都趕忙為他讓路，史密斯先生也在其中。他對著女店主說：「我在此聲明，對想要在自己的人生中開路前行的人來說，沒有比在手裡拿著一個滾燙的燒水壺去闖蕩世界更好的辦法了。」

法國小說家巴爾札克（Balzac）擁有一種限量茶葉，這種茶葉相當獨特，而且極其貴重。他從來不拿這種茶葉招待只是交情泛泛的人；甚至很少拿來招待朋友。這種茶葉有一段浪漫的歷史。它是由年輕貌美的處女在帶著露水的黎明時分採摘，她們一路歌唱，將茶葉送到中國皇帝面前。一項皇家茶葉贈禮由中國宮廷送給俄羅斯沙皇，而巴爾札克是透過一位著名的俄羅斯公使獲得寶貴的茶葉。

除此之外，這種金黃色的茶葉還在它被送往俄羅斯的路途中，受到鮮血的洗禮；當地土著試圖搶奪茶葉，對運送茶葉的商隊發起一場兇殘的襲擊。

還有一個迷信認為，飲用超過一杯這種近乎神聖的飲品是一種褻瀆，會使得飲用者失明。巴爾札克的好友之一洛朗－揚（Laurent-Jan）每次在飲用這種茶時，都會乾巴巴地說：「我又再次拿一隻眼睛冒險，不過這是值得的。」

海底電纜之父賽勒斯．菲爾德（Cyrus Field）經常旅行，但從未忘記攜帶他的個人品牌茶葉和供他親自泡茶之用的茶具。

某天，菲爾德先生經過紐約的茶與咖啡集中地——前街（Front Street）時，注意力被其中一家公司正在泡製和品嚐茶的品茶員所吸引。菲爾德先生仔細地

看著那個人，並觀察他的手法。最後，他走進那個地方，詢問那位專家：「你從事這行多久了？」

「三十一年了。」這位品茶員說，他的年收入接近兩萬美元。

「這樣啊，那你最好別幹了。」菲爾德先生評論道：「你不懂怎麼泡茶，而且你太老，學不會新東西了。我來給你泡杯茶。」

這位年邁的慈善家從口袋裡拿出個人小茶包，並將水倒在茶葉上，讓茶葉浸泡萃取數秒，隨後要求那位茶葉專家品嚐。那人照做了，但立刻將茶吐出來。「這是我喝過最糟糕的茶！」他評論道：「甚至沒有好好地泡製！」

菲爾德先生便轉身走開，嘴裡念念有詞地說：「如果你算是專家，仁慈的老天保佑我們這些喝茶的人吧！」

品茶員在這位百萬富翁走出視線範

漫畫家對茶的觀點
雜貨店主：「這是一種很棒的新茶，夫人。我們自己已經試喝過了。它棒極了。到第三泡都還是很濃。」

圍後，爆發出一陣大笑並對一位職員說：「那是老菲爾德。他是個對茶有癖好的人，喝的是花錢能買到的最高級的茶葉；他為每磅茶葉付了九美元，而我告訴他那茶葉不好，這一點惹惱了他。」

關於「茶」這個字的經典雙關語可以在維吉爾（Virgil）第八首牧歌的詩句中看到：Te veniente die, te decedent cancbat，直譯為，「他日復一日歌頌茶（te；tea）。」這段文字以上述意思被約翰遜博士引用。帕爾（Parr）博士並不熱衷於飲茶，但他被一位女士要求喝茶，他大聲抗議：「Nee, tea cum possum vivere, nee sine te.」（我既不能喝茶，也不能沒有汝？〔te；tea〕）。基督城的居民早期就因為對茶的熱愛而引人注目，而且很愉快地建議將這種熱愛納為他們的座右銘：「Te veniente die, te decdente notamus.」（我們日復一日奉行汝〔te；tea〕）。

西元 1923 年左右，舊金山的詹姆斯・L・達夫（James L. Duff）創作了一首名為〈The Rubaiyat of Ohow Dryyam〉的有趣詼諧詩文。在第七節詩文中，生動地描繪了當時乾旱的美國：

粗大樹枝下的一本藍色律法書，
一壺茶、一片吐司——還有汝
在我身旁，在荒野中嘆息——
荒野？那是沙漠，姊妹，現在！

在盎格魯薩克遜作家中，拜倫閣下和莫特利（Motley）是飲茶者，並且會在茶中加上奶油。維克多・雨果（Victor Hugo）和巴爾札克都會在夜晚工作時喝茶，不過他們發現如果混入白蘭地的話，之後的睡眠會更為安寧。德國的文人通常偏愛在茶中加蘭姆酒。

約翰・拉斯金（John Ruskin）不僅是一位飲茶者，有一段時間還在倫敦的帕丁頓街開了一家茶館，目的是提供貧困的人能選擇購買的小包裝純茶葉。然而，這項善意的生意並不受青睞；拉斯金認為這門生意必須結束的原因是，「貧困的人只願意在燈火通明，而且貼有具說服力之價格標籤的地方，購買他們的茶葉。」

才華洋溢的歷史學家賈斯汀・麥卡錫（Justin McCarthy）是一位慷慨的飲茶者，發現茶能拯救他免於頭痛。道登（Dowden）教授宣稱，新鮮空氣和茶是唯一可靠的大腦興奮劑，而哈里特・馬提紐（Harriet Martineau）深深喜愛在爐邊喝杯茶。

英國政治家、金融家暨演說家威廉・尤爾特・格萊斯頓（William Ewart Gladstone）是一位著名的飲茶人士，曾說他在午夜時分和清晨四點所喝的茶，比任兩名下議院議員加起來的還要多。哲學家康德（Kant）習慣用茶和菸斗來充實長時間的工作。

歷史學家巴克爾（Buckle）是一位非常講究的飲茶人士，堅持在泡好的茶倒出來前，他的茶杯、碟子和茶匙都要充分溫熱過。

美國詩人亨利・W・朗費羅（Henry W. Longfellow）曾說：「茶能促進靈魂的安寧。」而威靈頓在滑鐵盧告訴他的

將領們，茶能讓他的頭腦清晰，使他不
會有任何誤判。

　　艱苦生活的倡導者西奧多‧羅斯福
（Theodore Roosevelt），偏愛以茶做為
午餐飲料，更喜愛在考察之旅時喝茶而
非白蘭地。在一封可追溯到西元 1912 年
的已發表信件中，他寫道：

　　「我的經驗……讓我確信茶比白蘭
　地更好，而且在過去待在非洲的六個月
　期間，我沒有喝白蘭地，甚至在生病的
　時候都是以喝茶代替。」

附錄

茶葉年表

西元前 4094～西元前 3955 年
相傳神農氏嘗百草而得茶。

西元 25～221 年
根據明代《茶譜》（成書於西元 1440 年前後）所載，甘露寺普慧禪師吳理真，從印度攜茶樹至中國。

西元 313～317 年
郭璞完成《爾雅注》，描述茶樹及茶之飲用。

西元 386～535 年
中國川鄂邊界居民把茶製成茶餅；將茶餅烘烤到發紅後，敲碎成小塊，再放進陶瓷製的茶罐中，隨後注入沸水。

西元 475 年左右
土耳其人至蒙古邊境，以物易茶。

西元 500 年
茶在中國的飲用逐漸普及；主要是藥用。

西元 589～620 年
隋文帝時代，開始以茶為社交飲料。

西元 593 年左右
日本文學中出現對茶的介紹。

西元 725 年左右
確定了「茶」這個名稱。

西元 760～780 年
陸羽創作《茶經》。

西元 780 年
中國在唐德宗建中元年開始徵收茶稅。

西元 805 年
日僧最澄自中國攜帶茶種返國，是日本有茶種之始。

西元 815 年
日本嵯峨天皇下詔在近江、畿內、丹波、播磨等地種植茶。

西元 850 年
兩名走訪中國的阿拉伯旅行者，提供了一段關於茶的記述。

西元 907～923 年
中國的下層階級開始飲茶。

西元 951 年
日本人把茶當作防疫飲料。

西元 960 年
宋太祖詔設茶庫。

西元 1159 年左右
日本禪宗僧侶制訂最初始的「茶道」儀式，人們要在達摩或釋迦牟尼的神像前方，從碗中飲茶。

西元 1191 年
日本榮西禪師傳授茶樹種植方法給國人，並撰寫《喫茶養生記》，是日本第一部茶書。

西元 1368 ～ 1628 年
中國在明代發明紅茶製造法。

西元 1559 年
威尼斯人巴蒂斯塔‧喬萬尼‧拉穆西奧出版了《航海與旅行》，是首次提及中國茶文化的歐洲文獻。

西元 1560 年
葡萄牙神父加斯帕‧達克魯斯撰寫的《中國論》中，提及了茶。

西元 1567 年
伊萬‧佩特羅夫與博納什‧亞利謝夫從前往中國的旅程返回俄羅斯時，寫下了關於茶的記述。

西元 1582 年左右
日本高僧千利休讓日本中產階級得以接觸茶道，也將茶道儀式引進更高等級的美學階段。

西元 1588 年
豐臣秀吉在京都北野天滿宮境內，舉辦大型茶會「北野大茶湯」。

西元 1588 年
羅馬神父喬瓦尼‧彼得羅‧馬菲撰寫的印度歷史中，有關於茶的敘述，並引用士路易斯‧阿爾梅達神父的茶相關記述。

西元 1588 年
威尼斯人喬萬尼‧博泰羅發表的《論城市偉大的原因》一書中，論及茶飲。

西元 1597 ～ 1650 年
約翰‧博安（Johann Bauhin）所著的植物百科全書中，談及種茶的概要。

西元 1597 年
揚‧哈伊根‧范林斯霍滕（Jan Huyghen van Linschoten）撰寫的《葡萄牙航海在東方的旅行記》，包含了歐洲最早的日本飲茶記述之一。

西元 1606 ～ 1607 年
荷蘭人從葡萄牙的殖民地澳門，帶了一些茶葉到爪哇。

西元 1610 年左右
荷蘭人開始將茶引入歐洲。

西元 1615 年
英國東印度公司派駐在平戶市的代理人理查‧韋克漢，在其報告書信中提到了茶，是「英國人最早提到茶」的文獻。

西元 1618 年
中國大使以茶葉當作小禮物，贈送給莫斯科的沙皇亞歷西斯。

西元 1635 年
德國籍醫師西蒙‧保利撰文抨擊人們過度使用茶與菸。

西元 1637 年
茶飲習慣風靡全荷蘭，荷蘭東印度公司要求返國的船隻需要購買中國和日本的茶葉，以供應市場需求。

西元 1638 年

德國的亞當．奧利留斯與約翰．阿爾布雷希特．德．曼德爾斯洛的旅行見聞著作中，提到當時茶飲已遍於波斯與印度的蘇拉特。

西元 1640 年

茶成為荷蘭海牙地區的時髦飲料。

西元 1641 年

荷蘭醫師尼可拉斯．迪爾克斯，在著作《觀察醫學》中對茶十分稱譽。

西元 1648 年

法國醫師兼作家蓋伊．帕丁批評茶是「本世紀最不合宜的新鮮事物」，並說青年醫師莫里塞特撰寫的關於茶的論文，已經受到醫界猛烈的非難。

西元 1650 年左右

英國人已開始飲茶，其價格每磅約 6 鎊至 10 鎊。
荷蘭人將茶帶入新阿姆斯特丹（現今的紐約）。

西元 1651 年

荷蘭東印度公司的商船開往日本，運回 30 磅日本茶到荷蘭。

西元 1655 年

約翰．紐霍夫在 1655 年至 1657 年到中國旅行，在後來出版的《荷使初訪中國記》一書中，提到茶與牛奶一起飲用，始自廣州的中國官吏宴請荷蘭使者之時。

西元 1657 年

法國醫師丹尼斯．瓊奎特譽茶為神草，可媲美聖酒仙藥，象徵法國醫藥界對茶之態度的轉變。

西元 1657 年

英國倫敦的加威咖啡館開始售茶。

西元 1659 年

英國倫敦九月三十日《政治快報》登載蘇丹王妃頭像咖啡館的售茶廣告，為茶葉登報廣告之始。

西元 1659 年

湯瑪斯．呂格的著作 *Mercurius Politicus Redivivus* 中，提到每條街上都在販售茶、咖啡和巧克力。

西元 1661 年

從中國福建到日本傳播佛法的隱元隆琦禪師，把炒茶法也帶進日本。

西元 1664 年

英國東印度公司購買了大約 2 磅 2 盎司的「優良茶葉」，獻給英王查理二世。

西元 1666 年

阿靈頓男爵亨利．班奈特及奧索里伯爵托瑪斯．巴特勒，攜帶大量茶葉從海牙回到倫敦，他們開始提供這些茶飲，使得喝茶這件事成為時髦娛樂活動。
法國歷史學家雷納爾神父提到：「每磅茶葉在倫敦的售價接近 70 里弗爾（2 英鎊 18 先令 4 便士）。」

西元 1667 年
東印度公司進口茶葉的第一筆訂單送交到派駐萬丹的代理人手中,指示他「送100 磅能買到的上等茶葉回國」。

西元 1669 年
英國東印度公司首次直接進口茶葉到英國,從爪哇的萬丹送來 143 磅 8 盎司的兩罐茶葉。英國禁止從荷蘭進口茶。

西元 1672 年
日本人上林彌平(Mihei Kamibayashi)首度用烘焙機製茶。

熱那亞的西蒙·德·莫里納利出版亞洲茶(或茶之特點與功用)一書。

西元 1678 年
亨利·塞維羅寫信給在政府中擔任考文垂部長的叔父,指責某些朋友,「晚餐後要求來杯茶,而非菸斗和一瓶酒。」認為這是「惡劣的印度式作法」。

西元 1680 年
約克公爵夫人「摩德納的瑪麗」在蘇格蘭愛丁堡的荷里路德宮中,將茶這種新奇的飲料介紹給蘇格蘭貴族圈。

倫敦的報紙刊登了每磅以 30 先令出售的茶葉廣告。

書信作家塞維涅夫人,記下了德拉·薩布利埃夫人想出把牛奶加進茶裡的主意。

西元 1681 年
英國東印度公司指示在萬丹的代理人,每年要送回價值 1 千美元的茶葉。

西元 1684 年
荷蘭人將英國人逐出爪哇,以便占有茶產業。

德國自然學家兼醫學博士安德里亞斯·克萊爾,首度從日本買進茶的種子,並種在位於爪哇的巴達維亞的自家花園住宅裡。

英國東印度公司向派駐在馬德拉斯的代理人,下了一筆「每年五或六罐最好且最新鮮茶葉」的長期訂單。

西元 1689 年
英國東印度公司出現第一筆從廈門進口的紀錄。

俄羅斯與中國簽訂《尼布楚條約》後,開始定期從中國進口茶葉。

西元 1690 年
班傑明·哈里斯和丹尼爾·維儂獲得了在波士頓銷售茶葉的執照。

西元 1696 年
中國准許西藏人在打箭爐(現在的康定)購買茶磚。

西元 1700 年左右
美洲殖民地的民眾開始將牛奶或乳酪加入茶中飲用。

英國雜貨商開始販售茶葉,在此之前僅能在藥店或咖啡館購買。

西元 1705 年
愛丁堡盧肯布斯的金匠喬治·史密斯,推出了販售綠茶和武夷茶的廣告。

西元 1710 ~ 1744 年左右
日本將軍德川吉宗終止了「御茶壺道中」活動。

西元 1712 年左右
波士頓藥劑師扎布迪爾‧博伊爾斯頓，廣告宣傳綠茶、武夷茶和一般茶葉。

西元 1715 年
英國人開始飲用綠茶。

西元 1718 年
法國東方學家歐塞貝‧勒諾多將《第九世紀兩名阿拉伯旅人前往印度和中國的古代記述》，從阿拉伯文翻譯為法文，書中提到了阿拉伯人開始喝茶的歷史。

西元 1721 年
英國進口的茶葉首次超過 100 萬磅。英國政府為了加強東印度公司的茶葉專利權，禁止從歐陸其他國家進口茶葉。

西元 1725 年
英國通過了第一條禁止茶葉摻假的法律。

西元 1728 年
荷蘭東印度公司在爪哇種茶的計畫失敗。傳記作家瑪麗‧德拉尼寫道，當時有 20 先令到 30 先令的武夷茶（紅茶），還有 12 先令到 30 先令的綠茶。

西元 1730 年
蘇格蘭醫師湯瑪斯‧沙特出版了關於茶的專題論文。

西元 1730 ~ 1731 年
英國國會再次通過禁止茶葉摻假的條例。

西元 1734 年
荷蘭進口的茶葉總額達到了 885,567 磅。

西元 1735 年
伊莉莎白女皇在俄羅斯和中國之間建立了定期的私人商隊貿易。

西元 1738 年
人稱「三之瓨」的永谷宗圓，發明了製作綠茶的工藝。

西元 1739 年
茶葉的價值在所有由荷蘭東印度公司的船隻運往荷蘭的貨物項目中獨占鰲頭。

西元 1748 年
紐約當地為了取得可飲用以及用來煮茶的好水，在泉水上方建造了一個煮茶專用水的抽水泵浦。

西元 1749 年
茶葉稅的修改，使得倫敦成為茶葉中轉到愛爾蘭和美國的免稅港。

西元 1750 年
紅茶在荷蘭開始取代了綠茶，也在某種程度上取代了咖啡，成為早餐飲品。
日本茶首次從長崎出口。

西元 1753 年
瑞典植物學家林奈所著的《植物種志》

中，將茶分為二屬：*Thea Camellia*、*Thea Sinensis*。

英國的農村人家已經習慣把茶葉當成生活用品。

西元 1762 年
林奈在《植物種志》的第二版中捨棄了 *T. sinensis* 這個名稱，並將一個具有六片花瓣的樣本鑑別在 *T. bohea* 的名稱之下，同時將另一種有九片花瓣的樣本歸於 *T. viridis* 的名稱下。

西元 1763 年
歐洲首次種植茶樹，以供瑞典的林奈進行研究。

西元 1766 ～ 1767 年
英國在禁止茶葉摻假的條例中，加上了拘禁的罰則。

西元 1767 年
英國國會通過查理·湯森的《貿易暨稅務法案》，此法案加重了茶及其他物品進口到美洲殖民地的稅賦，遭到美洲人大力反抗。

西元 1770 年
英國國會廢止了《貿易暨稅務法案》所規定的一切稅則，但是茶稅除外。當時，殖民地人民所飲用的茶葉，均從荷蘭私運而來。

西元 1773 年
英國國會通過《茶葉法案》，授權東印度公司將茶葉輸入殖民地。東印度公司可以得到英國關稅的百分之百退稅，而殖民地海關卻只能收取每磅 3 便士的茶葉稅。

東印度公司指派特派員在支付小額美洲關稅後，負責接收波士頓、紐約、費城及查爾斯頓等地所寄售的茶葉。

十二月十六日，波士頓多人喬裝為印地安人，將東印度公司運到的茶葉沉入水中。

十二月二十六日，有一艘開往費城的茶船，被阻擋於港口，在縱火焚船的威脅下，被迫返回英國。

有茶船首次運送茶葉到查爾斯頓，但因未繳納稅金，海關扣留茶葉，存放在潮濕地窖中，茶葉很快就變質腐壞。

西元 1774 年
四月，有兩艘運茶船抵達紐約，倫敦號上的茶葉被民眾丟下船，南西號則載著茶葉返回英國。

八月，某貨船載著茶葉前往安納波利斯，還未抵達港口，就被迫駛返。

十月，佩姬·史都華號載著兩千磅英國茶葉，在抵達安納波利斯後，被迫選擇放火燒船。

十一月，大不列顛舞會號載了七箱茶葉抵達查爾斯頓，卸貨時，船主為了避免船和其他商品被燒，將茶葉倒入海中。

英國人約翰·瓦德漢首先獲得煮茶機器的專利權。

西元 1776 年
英國當局不顧殖民地的輿情，強徵茶稅，美國大革命因此展開。

西元 1777 年

英國國會第三次通過禁止茶摻假的條例。

西元 1779 年

當局下令強迫茶商把售茶標記設置在店面，以便顧客辨識。

西元 1780 年

華倫・黑斯廷斯總督將一些從中國帶來的茶樹種子。

他把種子送給在印度東北部不丹的喬治・博格爾，以及孟加拉步兵團的羅伯特・基德中校。

基德將種子種在加爾各答的私人植物園中，長勢良好，成為第一批在印度生長的耕作茶樹植株。

西元 1782 年

中國改組廣州行商，以便管理中國茶葉的對外貿易。

西元 1784 年

英國的茶稅持續增加，竟達到 120%。

理查・唐寧在 1785 年撰寫的小冊子中，抱怨政府在禁止茶葉摻假上的失敗。

小威廉・皮特（William Pitt）任內，英國國會通過減稅條例，將茶稅減至其舊稅率的十分之一。

西元 1785 年

中國皇后號抵達紐約，為美籍船運送中國茶葉到美國的開端。

英國註冊的茶葉躉售及零售商人共計 3 萬家。

西元 1785 ～ 1791 年

荷蘭每年進口的茶葉總額，平均約為 350 萬磅，比五十年前增加四倍。

西元 1788 年

英國自然學家約瑟夫・班克斯爵士建議在印度栽種茶樹，並提出研究報告。

英國東印度公司認為在印度種茶會防礙對中國茶葉的貿易，便加以阻撓。

西元 1789 年

美國政府對所有紅茶課徵每磅 15 美分的關稅，貢茶和珠茶的關稅 22 美分，雨前茶的關稅則是 55 美分。

西元 1790 ～ 1800 年

十八世紀的最後十年，英國東印度公司每年進口到英國的茶葉，平均約有 330 萬磅。

西元 1793 年

陪同馬戛爾尼伯爵的使節團一同前往中國的科學家，將中國茶樹的種子發送到加爾各答，種植在植物園中。

西元 1802 年

錫蘭試種茶樹失敗。

西元 1805 年

詹姆斯・科迪納提到錫蘭有野生茶樹，但後世認為那是一種肉桂樹。

西元 1810 年

中國商人將茶葉種植引進臺灣島。

西元 1813 年

英國國會終止了東印度公司對印度的獨占權。

但主要由茶葉貿易組成的中國壟斷權，則被同意再延續二十年。

西元 1814 年

戰時利得者煽動費城居民組織不消費會，會員同意不購買價值每磅 25 分以上的咖啡，也不購買新進口的茶葉。

西元 1815 年

最早提到原生印度茶樹的紀錄，可能是在派駐於印度的英國雷特上校的報告中，提到了阿薩姆的景頗族採集野生茶葉所製作的飲料。

戈文博士提出應該將茶樹種植引進孟加拉西北部的建議。

西元 1815 年

拿破崙戰爭結束後，英國增加茶稅到 96%。

西元 1821 年

上海開始進行綠茶的貿易。

西元 1823 年

羅伯特‧布魯斯在印度阿薩姆發現原生種茶樹。

西元 1824 年

荷蘭政府命令菲利普‧法蘭茲‧馮‧西博德，將分類後的茶樹植株和種子運往爪哇的巴達維亞。

西元 1825 年

英國藝術協會懸賞一面金質獎章。在英屬殖民地種植茶樹，並製作出大量品質最佳茶葉的人，將能獲得此獎章。

英國駐阿薩姆事務官大衛‧史考特上尉，把在曼尼普爾邦野外發現的野生茶樹葉片和種子，寄給加爾各答植物園的納薩尼爾‧瓦立池，但沒證實這是茶葉。

西元 1826 年

爪哇試種西博德從日本送來的茶樹種子。

約翰‧霍尼曼首先開始販售包裝茶葉。

西元 1827 年

爪哇成功栽種茶樹，在茂物的植物園有一千株，而牙津的實驗園有五百株。

爪哇政府派 J‧I‧L‧L‧雅各布森赴中國考察茶葉之栽培與製造。

西元 1828 年

爪哇首次製作茶葉樣品。

西元 1828 ～ 1829 年

J‧I‧L‧L‧雅各布森第二次從中國返回爪哇，帶回 11 株茶樹。

西元 1830 年

爪哇在華那加沙設有小規模的製茶廠。

英國每年茶葉消費量為 3 千萬磅，其他歐美國家每年茶葉消費的總額則為 2200 萬磅。

西元 1831 年

安德魯‧查爾頓將阿薩姆的野生茶樹幼

苗送到加爾加答國家植物園，但被認為是山茶，很快就枯死了。

西元 1832 年

馬德拉斯的醫師克里斯蒂在南印度的尼爾吉爾山試種茶樹。

查爾斯·亞歷山大·布魯斯促使政府官員注意阿薩姆的野生茶樹。

巴爾的摩爾商人艾薩克·麥金姆首先建造快速貨船，用於載運中國茶。

西元 1833 年

J·I·L·L·雅各布森第六次（也是最後一次）從中國返回爪哇，帶回了七百萬顆茶樹種子，15 名茶工及多種製茶工具。J·I·L·L·雅各布森被任命為爪哇公營茶葉企業的主持人。

英國國會廢止東印度公司對中國茶的貿易專利權。

西元 1834 年

印度總督威廉·本廷克下令組織茶葉委員會，研究在印度種植茶葉的可能性。

英國東印度公司的茶葉專利權停止後，倫敦的切碎巷開始進行茶葉交易。

安德魯·查爾頓再次前將阿薩姆的茶樹標本送至加爾加答，並附有茶果、茶花、茶葉，結果證實為阿薩姆原生茶樹。

西元 1835 年

第一批爪哇茶葉運到阿姆斯特丹。

西元 1835 ～ 1836 年

印度將成功生長於加爾加答的 4 萬 2 千株中國茶樹，分植種於上阿薩姆、庫馬盎及南印度。

2 千株中國茶樹從加爾加答運抵南印度，但都枯死了。

西元 1838 年

阿薩姆首次外銷 8 箱茶運往倫敦。

西元 1839 年

第一批阿薩姆茶抵達英國，總計 8 箱，由東印度公司在倫敦之印度大廈出售。

阿薩姆的原生茶樹之種子，首次從加爾加答運往錫蘭。

印度茶葉種植公司之先驅阿薩姆公司成立了。

西元 1840 年

阿薩姆公司接辦政府在印度東北省份所經營的茶園的三分之二範圍。

第二批印度茶葉共 95 箱，運抵倫敦後安排上市。

英屬印度吉大港開始種植茶樹。

錫蘭的佩拉德尼亞（Peradeniya）的植物園，收到了從加爾加答植物園送過來的 200 多株阿薩姆茶樹。

西元 1841 年

從中國之旅歸來的墨利斯·B·沃爾姆斯帶回一些中國茶樹的扦插枝條，種植在普塞拉瓦地區的羅斯柴爾德咖啡莊園裡。

西元 1842 年

荷蘭政府開始放棄其在爪哇種植茶樹之專利。

中國和英國簽訂《南京條約》，廢除公行制度，並開放上海、寧波、福州、廈門為通商口岸。

印度的德拉敦開始種植茶樹。

西元 1843 年

第一批庫馬盎茶是由種植在印度的中國變種茶樹植株所生產的茶葉，由即將退休的庫馬盎省茶葉栽種經理人法爾科納博士帶到倫敦。

雅各布森的《茶的栽種與加工手冊》，於巴達維亞出版。

英國稅務局針對涉及再乾燥茶葉的案件進行起訴。

西元 1848 年

羅伯特‧福鈞為了將茶樹植株和中國工匠帶回英屬印度而航向中國，最早的嘗試便是在美國種植茶樹。

西元 1850 年

東方號為第一艘運送中國茶至倫敦的美國快速貨船。

西元 1851 年

英國有一件控告愛德華‧邵斯及其妻涉嫌大量加工假冒偽劣茶葉的案件。

西元 1853 年

美國海軍准將馬修‧卡爾布萊斯‧培里藉著武力展示及成功的外交手段，揭開美日茶葉貿易的序幕。

長崎的茶葉商人凱‧大浦夫人，成為嘗試進行直接出口業務的第一人。

西元 1856 年

英國茶葉採購員歐特向大浦夫人訂購了約 1 萬 3 千磅嬉野珠茶

西元 1859 年

橫濱為日本最佳茶產區之門戶，這一年起開放，總計輸出茶葉 40 萬磅。

西元 1860 年

英國通過第一項禁止食品摻假的法案。

西元 1861 年

俄羅斯人在漢口設立了第一間磚茶工廠。

西元 1861 ～ 1865 年

美國南北戰爭期間，對茶葉課徵了每磅 25 美分的關稅。

西元 1862 年

在日本橫濱的外國租界中，設立了第一座再焙燒貨棧。

中國製茶專家在此處傳授表面加工和人工上色的做法，被稱為「釜炒茶」。

西元 1862 ～ 1865 年

爪哇政府將茶園租給私人經營，使得爪哇茶樹栽種事業開始繁榮。

西元 1863 年

三桅帆船「行善者號」帶回第一批日本茶葉船貨到美國紐約。

由約翰‧馬菲特船長指揮的南方邦聯之劫掠輪船「佛羅里達號」，搶劫了駛往紐約的「雅各‧貝爾號」，船上裝載了

價值 150 萬美元的茶葉船貨；之後又擄獲了從上海駛往紐約、載運百萬船貨的「奧奈達號」。

西元 1863～1866 年
印度茶園價格飛漲，加上茶產業投機行為熱烈，導致了茶產業在之後崩潰。

西元 1867 年
寶順洋行將一批商品經由廈門運往澳門。同年，一位中國茶葉採購員為了廈門德記洋行前往淡水並運走了幾籃茶葉。這是臺灣烏龍茶出口之始。

西元 1868 年
中國海關開始統計茶葉輸出量。
有第一批直接從橫濱運抵舊金山的日本茶葉。
外國洋行在日本神戶設辦事處及貨棧。
寶順洋行在臺北艋舺建立了茶葉再焙燒貨棧，並且從廈門和福州帶來經驗豐富的中國工作人員，以進行這項工作。

西元 1869 年
蘇伊士運河的開通，縮短了運茶路線。

西元 1870 年
中國福州開始設立磚茶廠。

西元 1872 年
日本神戶開始有茶葉烘焙設備。

西元 1873 年
錫蘭茶首次出口，運往英國。

西元 1875 年
英國通過了《英國食品藥物法案》

西元 1875～1876 年
咖啡駝孢銹菌對錫蘭的咖啡植株造成毀滅性的打擊，農民開始轉而種植茶樹。

西元 1876 年
日本的赤崛玉三郎等人發明了製作竹筐焙茶的工序。
費城的百年博覽會上有日本茶的展覽。

西元 1877 年
爪哇茶葉栽培業將所製作的樣茶，送給倫敦茶葉經紀人，徵求品評。

西元 1878 年
爪哇茶園輸入阿薩姆茶種的種子，並採用阿薩姆地區的種植方法。
漢口磚茶廠採用水力製造茶磚。

西元 1879 年
日本第一場茶農的競爭性展示會在橫濱舉行，整場展示會以茶葉樣本所組成，參加茶商共有 848 家。

西元 1881 年
所有的日本紅茶公司被合併為名叫「橫濱紅茶會社」的單一企業。

西元 1883 年
哥倫坡第一場茶葉公開拍賣於薩默維爾公司的茶葉經紀辦公室舉行。
美國通過《防止混摻及偽造茶葉進口》

法案，意在取締混摻茶葉的進口。

日本第二次茶葉競賽會於神戶舉行，參加茶商計 2752 家。

日本中央茶商協會成立。

西元 1885 年

高林謙三獲得兩種茶葉揉捻機的特許專利狀，為日本第一部綠茶加工機器。

西元 1886 年

日本中央茶商協會派出橫山孫一郎前往俄羅斯和西伯利亞，調查市場發展性。

H·K·拉塞福發起錫蘭茶葉聯合基金，以用來收集和發送茶葉樣品，募得的茶葉超過 6 萬 7 千磅。

西元 1888 年

日本中央茶葉協會調查海外茶葉市場。

錫蘭茶業界發起自動捐集錫蘭茶業基金，以做為宣傳之用。

西元 1889 年

錫蘭推出提供茶葉免費發放的策略，擴展到南愛爾蘭、俄羅斯、維也納、君士坦丁堡。

裝飾精美的盒裝錫蘭茶葉，被呈獻給錫蘭的訪客：法夫公爵及公爵夫人，從此開始了委員會向皇室成員和其他著名人士送上錫蘭茶葉禮品的策略。

西元 1890 年左右

茶葉基金委員會為塔斯馬尼亞、瑞典、德國、加拿大和俄羅斯的商號，提供茶葉和經費。

西元 1891 年

錫蘭茶的售價達到每磅 25 鎊 10 先令者，造成倫敦競賣市場茶價之新紀錄。

俄羅斯人在中國的九江大力發展磚茶的加工生產。

西元 1893 年

錫蘭政府開始徵收出口茶稅，每百磅 10 錫蘭分。

西元 1894 年

可倫坡茶商協會成立。

錫蘭茶業基金委員會把活動範圍拓展至澳大利亞、匈牙利、羅馬尼亞、塞爾維亞、英屬哥倫比亞等地。

倫敦之印度地方茶業協會，與加爾加答之印度茶業協會合併，改名為「印度茶業協會」，會址設於倫敦。

印度茶產業自動認捐茶稅，籌集資金，做為茶葉宣傳之用，以九年為期，至 1902 年止。

第一批蘇門答臘茶葉由英國德利與蘭卡特菸草公司從位於德利的林本莊園運往倫敦。

錫蘭茶葉基金委員會由各方代表三十人組成，遂改名為三十人委員會，並派代表赴美國考察錫蘭茶推廣的最佳方法。

威廉·麥肯錫被任為錫蘭駐美茶葉推廣專員。

錫蘭茶出口稅率增為每百磅 20 錫蘭分。

西元 1895 年

中國將臺灣割讓給日本，日本政府極力推廣臺灣茶葉。

錫蘭駐美茶葉推廣專員威廉・麥肯錫的報告指出，美國人習慣喝綠茶，並建議增加綠茶產量。

西元 1896 年
錫蘭茶開始在歐洲宣傳，一直持續至1912 年止。

錫蘭三十人委員會決議：給予出口綠茶每磅 10 錫蘭分的獎勵金，以九年為期，至 1904 年止。

印度和錫蘭茶葉在美國聯合宣傳。

西元 1897 年
美國通過第二次茶葉法，禁止攙雜及劣等茶葉進口。

日本茶葉的製造工序開始改用機器。

美國每人的茶葉消費量達到最高峰，為1.56 磅。

錫蘭茶推廣委員會駐俄辦事處改組為公司，專營錫蘭茶。

九江的俄羅斯商磚茶製造廠，開始向錫蘭收買茶葉粉末。

西元 1898 年
美國對茶葉開徵每磅 10 美分的進口關稅當作戰爭稅。

錫蘭茶駐美推廣專員在美國領導推廣綠茶的廣告運動。

靜岡富士公司的原崎源作發明了製作綠茶用的省力再焙燒鍋。

日本茶開始在美國宣傳，一直持續至1906 年止。

日本茶開始在俄羅斯宣傳，僅於 1905、1909、1916 年曾中斷。

錫蘭茶開始將贈送樣茶的宣傳活動推廣到非洲。

紐約茶葉協會成立。

西元 1899 年
巴黎博覽會開幕，錫蘭茶參加展示。

日本開闢清水為通商口岸，茶葉市場中心從橫濱、神戶移至靜岡。

西元 1900 年
印度和錫蘭的茶葉成為中國茶在俄羅斯市場的勁敵。

錫蘭三十人委員會對綠茶出口獎勵，減為每磅 7 錫蘭分。

J・H・連頓擔任錫蘭茶駐歐洲推廣專員。

法屬印度支那開始輸出茶葉。

受生產過剩影響，印度和錫蘭停止種茶。

西元 1901 年
巴黎博覽會開幕，日本茶和臺灣茶參加展示。

《茶與咖啡貿易雜誌》在紐約刊行。

茶稅廢止協會在紐約成立。

西元 1902 年
為了供應美國的茶葉市場，少數印度茶園繼續製作綠茶。

錫蘭出口茶稅率增加至每百磅徵收三十錫蘭分。

爪哇茂物茶葉研究所成立。

西元 1903 年
印度當局徵出口茶稅每磅四分之一派薩，以促進世界印度茶的銷售量。

西元 1903 ～ 1904 年
印度茶開始在美國宣傳，直至 1918 年三月底止。

西元 1903 年
美國國家茶產業協會在紐約成立。
美國通過廢止茶稅。

西元 1904 年
聖路易斯展覽會開幕，印度、錫蘭和日本茶均參加展示。
錫蘭研究產製烏龍茶的可能性。

西元 1904 ～ 1905 年
印度茶開始在美國宣傳。

西元 1905 年
日本茶開始廣告宣傳，贈送茶葉樣本給澳洲。
日本茶在法國報紙刊登廣告，參加列日及波特蘭博覽會。
中國茶葉考察團赴印度和錫蘭，考察茶葉產製工序。
反茶稅聯盟在倫敦成立。

西元 1905 ～ 1906 年
印度茶開始在歐洲宣傳。

西元 1906 年
舊金山的一場大火摧毀了大部分的茶葉公司。
繼威廉‧麥肯錫之後，華特‧艾倫‧寇特尼擔任錫蘭茶駐美推廣專員。
日本岡倉天心在美國出版《茶之書》。

西元 1907 年
因 1900 年生產過剩而停頓的印度和錫蘭種茶事業，在這一年復業。
日本在美國與加拿大的茶葉宣傳結束。
中國茶葉協會在倫敦成立。

西元 1908 年
錫蘭停徵茶稅，駐美推廣專員華特‧艾倫‧寇特尼隨即辭職。

西元 1909 年
四十家大不列顛茶葉批發商行展開「優質茶葉宣傳活動」。

西元 1909 ～ 1910 年
爪哇茶葉在澳洲的宣傳，由巴達維亞茶葉專家局的 H‧蘭姆主持。

西元 1910 年
蘇門答臘開始大規模種植茶樹。
臺灣政府給予某公司津貼以製造紅茶。

西元 1911 年
美國禁止人工染色茶輸入。

西元 1911 ～ 1912 年
印度茶開始在南美宣傳。

西元 1912 年
紐約茶葉協會改組成立美國茶葉協會。
日本茶在美國繼續宣傳。

西元 1914 ～ 1918 年
歐洲戰爭時，德國人購茶遭遇困難。

西元 1915 年
由於俄軍大量採購紅茶，歐洲戰爭給予中國茶極好的復興機會。

西元 1915～1916 年
印度茶開始在英屬印度宣傳。

西元 1917 年
巴達維亞茶葉專家局的 H・J・艾德華斯訪問美國，期望改善爪哇茶葉在美國的銷售市場。
英國食品部成立，以進行戰時控制和分配食物的措施，並實施茶葉控管。
俄國大革命，茶葉貿易隨而崩潰。

西元 1918 年
漢口的俄商茶廠均停業。
臺灣政府對臺灣茶葉開始採取普遍扶植政策。

西元 1919 年
英國停止茶葉控管。
英國啟動帝國優惠關稅制度系統，大英帝國境內種植的茶葉每磅可減收 2 便士的關稅。

西元 1920 年
本世紀第二次茶葉生產過剩所引起的恐慌，使得英屬殖民地的種茶業者約定節制生產。

西元 1921 年
印度和錫蘭的種茶業採精細摘茶法，以降低產量。

印度茶稅稅率由每磅四分之一派薩增加至每百磅 4 安那。

西元 1922 年
臺灣政府開始為臺灣茶在美國做報紙宣傳運動。
印度和錫蘭繼續限制茶葉生產。

西元 1922～1923 年
爪哇茶在美國開始商業性宣傳。
印度茶繼續在歐美國家宣傳。

西元 1923 年
臺灣政府設茶葉檢驗所。
日本地震摧毀了東京橫濱所儲存的茶葉約 300 萬磅。
印度茶葉稅捐委員會的哈羅德・W・紐比到美國，尋求推廣印度茶銷往美國的可能性。
印度茶葉稅捐委員會決議每年撥 20 萬美元，提供印度茶在美國的宣傳費用，並交由查爾斯・海厄姆負責。
印度茶出口稅率增加至每百磅 6 安那。

西元 1924 年
爪哇茶業會議在萬丹開幕。
日本化學家宣稱，在日本綠茶內發現維生素 C。

西元 1925 年
蘇聯將茶葉收購設為政府專利事業，在各茶市大規模收購茶葉。
錫蘭茶葉研究所成立，政府為其徵收出口茶稅每百磅 10 分來貼補。

西元 1926 年
臺灣紅茶產量增加，每年約達 40 萬磅。
日本中央茶業會在美國展開五年的宣傳運動。

西元 1927 年
印度茶停止在法國宣傳運動。
李奧波德·貝林擔任印度茶駐美專員。
美國廢止了具有二百六十九年悠久歷史的茶稅。

西元 1930 年
英國和荷蘭的種茶業者互相節制生產，年產量因此減少 4100 萬磅。

西元 1931 年
中國將茶葉檢驗機關設於上海、漢口。
英國和荷蘭的種茶業者廢止限制茶葉產量的協定。
英國發動的購買英茶運動，在歷時二年後停止。

西元 1932 年
錫蘭國務院通過議決案：設立錫蘭茶宣傳委員會，進行錫蘭茶對內對外宣傳，並規定茶葉出口稅每磅不得超過 1 分。
四月起英國恢復徵收茶稅，外國茶每磅課 4 便士，帝國茶則每磅課 2 便士。
芝加哥世界博覽會開幕，日本展示茶葉及新出樣茶。
英國帝國茶葉運動重新組織命名為「帝國茶產者」（Empire Tea Growers）。
印度、錫蘭、爪哇的茶產業界代表，組織調查團赴美國，期望增加茶葉銷量。

西元 1936 年
南印度名貴的「橙黃白毫」，在倫敦以每磅 36 鎊 13 先令 4 便士之驚人高價售出，創下了倫敦公開拍賣市場的全新紀錄。

西元 1937 年
臺灣開闢高山茶園，謀提高茶葉品質。
英國提高茶稅，外國茶進口每磅課 6 便士，帝國茶進口每磅課 4 便士。

西元 1966 ～ 1976 年
中國文化大革命，大規模鎮壓茶產業。

西元 1975 年
臺灣光復後第一次舉辦茶葉比賽。
臺灣最早的高山茶開始種植。

西元 1981 年
日本罐裝茶誕生。

西元 1982 年
臺灣製茶管理規則廢除，茶農開始可以自產、自製、自銷，進而造就臺灣烏龍茶的生產技術突飛猛進。

西元 1990 年
PET 瓶裝（寶特瓶）茶開始上市。

西元 2002 年
臺灣加入 WTO 後，正式進入精品茶的時代。

茶，

是來自天堂的樂事，

大自然最真實的財寶，

我們要為此福分感謝這種瓊漿玉液。

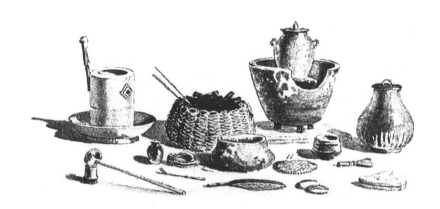

Tasting. 08

Tasting.08

Tasting. 08

Tasting.08